原创文明中的陕西民间世界

张志春 主编

# 戏曲

雒社阳 著

陕西出版资金资助项目

西北大学出版社·西安·

图书在版编目（CIP）数据

戏曲 / 雒社阳著． —西安：西北大学出版社，2022.11

（原创文明中的陕西民间世界／张志春主编）

ISBN 978-7-5604-4878-7

Ⅰ.①戏… Ⅱ.①雒… Ⅲ.①地方戏—戏剧艺术—陕西 Ⅳ.①J825.41

中国版本图书馆 CIP 数据核字（2021）第 270671 号

# 戏　曲
XIQU

雒社阳　著

西北大学出版社出版发行

（西北大学校内　邮编：710069　电话：029-88302589）

http://nwupress.nwu.edu.cn　　E-mail: xdpress@nwu.edu.cn

全国新华书店经销　　陕西龙山海天艺术印务有限公司

开本：787 毫米×1092 毫米　1/16　印张：20

2022 年 11 月第 1 版　2022 年 11 月第 1 次印刷

字数：276 千字

ISBN 978-7-5604-4878-7　　定价：110.00 元

如有印装质量问题，请与本社联系调换，电话 029-88302966。

# 总 序

张志春

这一套丛书说起来，是呼应全球非物质文化遗产保护运动而策划的全新选题。21世纪之初，当"非物质文化遗产"这一概念撞入眼帘的时候，国人颇有一些陌生的感觉。似不顺口，也不知怎样简称才好。追溯传统，中国文化似乎少有从否定角度命名的习惯。除却先秦思辨中的"白马非马"的表述，一般都是直接对应且正面命名。如黑白、阴阳、昼夜、男女、好坏，无不如是。究其原初，是联合国教科文组织依据日文"无形文化财"的概念翻译此文本。所谓文化财者即文化遗产也，非物质与无形亦不过同质异构的概念罢了。它的学科基础是民俗学，期待中的非物质遗产学正在建设之中。对于这一概念，学术界初有争论，最初认作政府工作的概念，渐渐地趋于熟惯，政府、学者和民众都认可了。非物质文化遗产竟也成为这个时代街谈巷议的热词。于是乎，对于有关它的相关项目较有深度的叙述也成为普遍需求。

在这里，重温一下联合国教科文组织《保护非物质文化遗产公约》的定义是必要的。非物质文化遗产（the Intangible Cultural Heritage），指的是被各群体、团体、有时为个人所视为其文化遗产的各种实践、表演、表现形式、知识体系和技能及其相关的工具、礼物、工艺品和文化场所。其主要内容有：①口头传统和表现形式，包括作为非物质文化遗产媒介的语言；

②表演艺术；③社会实践、仪式、节庆活动；④有关自然界和宇宙的知识和实践；⑤传统手工艺；等等。概括说来，非物质文化遗产是指各种以非物质形态存在的与群众生活密切相关、世代相传的传统文化表现形式，包括口头传统、传统表演艺术、民俗活动和礼仪与节庆、有关自然界和宇宙的民间传统知识和实践、传统手工艺技能等，以及与之相关的文化空间。可以说，联合国教科文组织振臂一呼，应者云集，一个全球性的非物质文化遗产保护运动渐次展开。

在这一背景下，中国政府、学者和民众三位一体，旗帜鲜明的非遗保护运动紧锣密鼓地拉开帷幕。截至2019年9月，我国已有40个项目列入联合国教科文组织非物质文化遗产名录，居于世界榜首。作为中国非遗保护工作的重要组成部分，陕西自是硕果累累。据《陕西省非物质文化遗产网》，陕西省非物质文化遗产项目，国家级74项，省级604项，市级1415项，县级4150项。其中中国剪纸、西安鼓乐和中国皮影已入列联合国教科文组织人类非物质文化遗产代表作名录。我们适时编撰这一套丛书，就是要对陕西非物质文化遗产项目展开专属性的叙述。

当然，本丛书将是开放性规模的。它所叙述的主体将从陕西省数以千百计的非遗项目中逐步选取，可以是国家级的、省市级的，也可以是联合国教科文组织审批的全人类级别的。第一套或单一项目成册，或同类聚合。选题宜从作者把握的成熟度，亦为后续留有余地来考虑。

值得注意的是，这里的叙述并非只是地域性非遗项目常识性罗列，而是陕西形象全新向度的叙述。一提及陕西，众所周知，是周秦汉唐等十三朝建都的风水宝地，是历代精英俯仰徘徊的文化空间。在这里，帝王将相叱咤风云的业绩一再纳入底气丰沛的文字叙述；在这里，历代文人墨客留下了雄视千古的经典宝卷，成为后世荡气回肠的吟诵篇章。而这套丛书则呈现出一个与之鼎足而立的民间世界。这个由非遗项目支撑起来的意蕴丰沛的民间世界，呈现的是全新的陕西形象。

倘若向远古追溯，原始社会中，无论是讲述部落的首领还是族群，人

类的叙述模式大约是混沌一体的。而进入分工明晰的文明时代，大致可分为由上层社会所掌控的文字叙述与民间习得的口头叙述、图像叙述两大类型。与国外学者的一般认知与命名相反，我国学者将文字叙述的传统视为小传统，而将原始社会以来的口头与图像叙述视为大传统。恰恰在这样的分界点上，非物质文化遗产项目从整体上带有口头叙述与图像叙述的特色。这自然是意味深长的。

毫无疑问，中国的非物质文化遗产项目，在世界性的非物质文化遗产保护格局中占有重要的位置；而陕西的非遗项目，在中国这一文化地图中占有醒目的篇幅。这里有百万年前蓝田人以敲打石器为工具的传统，这里有6000年前半坡人绘制鱼纹的图像叙述传统，这里有女娲补天、三皇五帝以来的民间口头叙述传统……而这一切的一切，与帝王将相文人雅士的文字叙述传统共同建构了中华民族厚重丰赡的古代文明。而在民间，因其可持续的生产与生活，因其信仰与娱乐，因其岁时年节，因其人生礼仪，等等，这种种图像叙述与口头叙述得以拓展与传承，活态地遗存至今天。这是源头活水，这是国宝一般的遗存啊！不少项目仿佛银杏一般，仿佛蕨类植物一般，经历毁灭无数的冰川纪而险存于今，因其珍稀而益觉珍贵了。

当然，看似截然不同甚至对峙的两种叙述方式，却并非纯然的平行线结构。千百年高岸为谷、深谷为陵，变化交错，底层的草民可能揭竿而起逆袭而成为帝王将相，顶层的冠盖人物可能因失势落到命运的底层；即便平时，底层者可能或科举或军功而扶摇直上，位高权重者可能因告老还乡等而回归平民之中。命运与身份的交替互换，环境与氛围的感染，自然使得看似对峙的两种叙述方式互渗互动，在一定意义上彼此接纳并分享了对方。这就是我们在民间仍能听到带有宫廷意味的西安鼓乐，其节奏旋律、其阵容架势、其器乐服饰、其演出仪态，无不呈现从容淡定的贵族色彩；这就是我们在大字不识的村野老妇的剪纸作品中，不时发现从远古到近代文献文物可以彼此印证的东西；这就是在宫廷官署只能台口朝北以示身份低下的戏曲，而在市井村落仍有高台教化的氛围……这也就是孔子所言"礼

失而求诸野"的历史背景，这也就是王阳明认知众人就是圣人的别样依据。如果更为宏观来看，就不难发现，在中国，由于官方掌控或思维惯性种种原因，文字叙述的传统更趋向于整合、趋向于统一，多样性得不到充分发育，自由境界的表达会受到更多的压抑与悬置。而根植于民间社会的口头叙述与图像叙述，由于接地气、切实用，有意无意自觉不自觉地鼓励探索与践行、鼓励与时俱进的探索创新，以更为宽容的意态接纳着多样性，从而使得更为博大的群体中潜在的创造性智慧潜能得以自由发挥。而这一切，在历时性的推敲琢磨中，在共时性的呼应普及中，积淀在有意味的形式之中，成为非物质文化遗产丰富的库存。

基于这样的认知，我们的丛书聚焦于此，就是聚焦于这些活态的非遗项目与现实生活内在的深厚关联，聚焦于项目的活态性与文明原创性，聚焦于它在中华文明坐标系中醒目的位置，力图使读者从中获得一种认同感与历史感，获得文化多样性和激发人类的创造力的直觉认知。

譬如造纸术是中华民族对人类文明的伟大贡献之一。长安北张村造纸术、周至起良村造纸术至今仍活态存在，与出土最早的灞桥纸并生于西安地区。这种巧妙的组合最容易使我们回味原创文明的非凡价值与意味。

譬如瓷器是中华文明的标志之一。耀州窑曾是享誉天下的古代名窑之一。精湛的技艺、传承的故事以及与之内在融通的民俗，都值得我们敬畏与珍视。

茶是中华民族的伟大贡献，是人类的三大饮料之一。茶树的培养，茶叶的炮制，茶马古道的今古传通，茶人的酸甜苦辣，都是唱不完的戏、悟不透的经。

剪纸是以陕西为主体申报的联合国非遗项目。其中颇多联合国命名的民间工艺美术大师，颇多可与世界美术大师相提并论的经典作品，更有可歌可泣的艺术悲情与励志故事。

……

总之，无论黄帝、炎帝还是仓颉的神话传说，无论是古老的高台秦腔

还是街市游演的社火等，既是技术，又是艺术，更是演绎人生百态的生活智慧。它因需解决生产生活难题而滋生，因需破解生存困境而建构，因需满足精神饥渴而生长；它能带来愉悦与便捷，能带来生活新感觉与趣味，能带来精神富足与自由。所以非物质文化遗产是人类智慧与创造的珍贵记忆，是历史文脉的延续，是穿越时空的文明。我们会因之对陕西的民间世界刮目相看，会惊叹，在这一方黄土高地上，在民间，竟会顺理成章地滋生如此茁壮的中华文明根系，竟会有着如此奇异厚重的创造，令人感佩不已。作为有意味形式的非物质文化遗产，绝非化石般缩居于殿堂橱窗，或弃置于被遗忘的角落，而是如山间泉溪，过去涌动而流淌，现在依然在涌动在流淌，仿佛明月徘徊于古人窗前，也徘徊于今人的窗前；它绝非外在的自然，而是灵性的创造，有温度的手作，历代堆垛式的琢磨与建构，人与天地自然对话的结晶。它以不可思议的生命力，陪伴着古人也要陪伴今人，顽强地穿越时间和空间，而在当下生活中活态地存在！种种非遗项目，通地气、惠民生，或诉说，或制作，或描绘，或剪贴，总之是文字叙述之外，文义的口头叙述与图像叙述的寄寓之物。于是乎，它并非规定动作的机械挪动，而是充盈着生命活力的四肢张扬；并非命题制作的僵硬堆砌，而是自由意志的形式呈现；并非四海统一的专制律令，而是奇山异水的百花齐放。文化的多样性在这里得以充分而健康地绽放。而多样性原本就是自由的形式，就是对桎梏生命样态的解构与放飞。

如是，或许就呈现出一个陕西形象的全新叙述。它是历史的，却不同于历史性叙述；它是活态的，却不只是瞬间即逝的摄取。历史层面的叙述仅是不思量自难忘的过去，是对业已消失的既往深情的回忆，是古今多少事都付笑谈中的言说，而它却是既贯穿远古而至今仍是活态存在。它是特写的，却不等同于纯文学。文学层面的叙述为了情思的真善美而容许虚构，而它的观察从宏观到细微，从成果到过程，无论是图像记录还是文字表述，是生活化、艺术化的全然写真，它所呈现的内容则有着相当长时间段落的积淀与绽放，甚至可以追溯到鸿蒙初辟的远古。

需要说明的是，丛书的关键词是非物质文化遗产，但并非是绝对意义上的纯然无形或非物质。非物质文化遗产是有物质载体的。它的第一载体就是人，传承人的文化行为、文化技艺、文化表演就是非物质文化遗产的典型形态。非物质文化遗产就是依托于人本身而存在，以声音、形象和技艺为表现手段，并以身口相传作为文化链而得以延续，是"活"的文化及其传统中最脆弱的部分。它是以人为本的活态文化遗产，活态流变是其发展模式。而第二载体呢，是物，就在我们身边，是耳熟能详、随处可见的。如戏曲中的文乐武乐、服饰道具，造纸技艺下的纸张、剪纸作品，制茶技艺下的茶叶；再如庙会这样的民俗文化也离不开剧场、广场等文化空间……皮之不存，毛将焉附？基于这样的考虑，我们将以一定的特写镜头聚焦这些非物质文化遗产传承人。在取与舍的斟酌中，舍弃百度式的知识组接，防止人物淹没在项目或技艺的过程叙述中，拒绝追根溯源的沉浸阻滞非物质文化遗产主体的活态现状，阻断将非遗项目与原生态生活剥离出来如钓鱼出水那样……意在知人论世，点线面结合，多层面多向度地呈现非物质文化遗产的原生态风貌，诉说代代相续千回百转的传承故事，解读其传承人有所担当的文化负重等。全面性、细节化、情感化！唯愿有所感悟的他者叙述和随笔式的灵性文字，拼成一桌文化大餐，呈现在读者面前。

<div style="text-align:right">2020 年 2 月 22 日</div>

# 自　序

　　写作本书是一次陕西戏曲的寻根之旅，一路上感受最强烈的三个意象是：草根、泥土和破壳。

　　草根。入选国家级非物质文化遗产名录的17个剧种，都是从民间起根发苗的。有的是土生土长的，即在当地方言、民谣、山歌、道情、劝善调根基上生发出来的。有的是由外地植入的剧种，如陕南端公戏、弦子戏，商洛花鼓等。它们能在当地存活下来，日益壮大，也是因为适应了流入地的风土人情和审美需求。这些剧种，大都经历了坐唱、踏席、皮影戏乃至舞台大戏的发展历程。最初只是几个"好家"，围坐在窑洞炕头、庄户院落、村衢街道，无拘无束地顺嘴而歌，劳者歌其事，饥者歌其食，冤者鸣其冤。其内容都与自身的生存需求、理想愿望息息相关。老腔《太阳圆月亮弯都在天上》的唱词："男人下了原女人做了饭，男人下了种女人生了产，娃娃一片片都在原上转。"民间艺术家就是用这样生动的语言，诠释了孟子"食、色，性也"的人本名言。待到年关节庆，人人敲锣鼓，村村唱大戏。在陕西最古老的合阳跳戏中，广场跳时，男子们上身赤裸，抡圆膀子，尽情敲打。围观村民，扮兵充卒。锣鼓声声，号角阵阵，彩旗猎猎，人们无不兴高采烈。春官打台时，祈丰年，贬贪官，求平安。正戏演出则真刀真枪、真杀真砍，偶致对方受伤流血，自行商量解决，不许告官。草根社会的自治能力，民风之彪悍硬朗，昭然可见。这是农民的"狂欢节"，他们把"超我"

的桎梏抛向九天云外，把"自我"的遮羞布统统撕碎，把"本我"的意绪情愫赤裸裸地袒露出来。嬉笑怒骂痛快淋漓，酒神精神肆意挥洒，原始野性一展风采。

泥土。"非遗"戏曲都有各自的"生存圈"。脱离其"生存圈"，孤立地研究它们的艺术特色，是难以奏效的。如安塞腰鼓，在黄土高坡与搭建的舞台、水泥铺就的广场演出，动作一般无二，但后者则失去了一脚踩下去，黄土顺势而上，千百人一齐律动，搅得漫天黄土伴着声声腰鼓的声画效应，矫健刚猛的舞姿因缺失了黄土的陪衬，使本有的意气韵味不复存在。美国当代著名文化人类学家本尼迪克特曾经警告说："以往人类学著作一直过度地偏重于文化特质的分析，而不是研究脉络分明的文化整体。在很大程度上，这种情况得归因于早期人种学描述的性质。古典人类学家并不是根据关于原始民族的第一手资料著书立说的，他们大都是安乐椅上的学者，随心所欲地拼凑旅行家、传教士们的奇闻逸录以及早期人种学者井井有条的记述。这种琐碎的记述中，人们可以查找到敲掉牙齿，用动物内脏占卜之类风俗的分布情况，但却不能弄清这些特质如何糅合进不同部落的特征性构型之中，而正是这种构型才赋予了这些习俗以形式和意义。"①早期的戏曲班社生存于民间，活动于迎神赛社、春祭秋报、山神庙会、婚丧庆典、请神还愿等民俗事项中，娱神娱人。"主家"量财请戏，戏班"客随主便"，根据"主家"的不同需求，演出不同的戏码。还要尊重演出地民众的习俗，不得违犯当地的一些禁忌。喜庆场合，忌讳演唱杀生害命的剧目，要演团圆喜庆的内容，开场须唱《回荆州》《打金枝》之类庆贺戏；有些戏名、内容等若对主家的姓氏、先人或所在地地名等有冒犯的，也不能演，为韩姓主家演戏不能唱《斩韩信》，在北堡子演出不能唱《罗通扫北》，杨姓多的地方，不能唱杨家将的戏——杨家死人多；每地头一场戏演出，要唱还愿戏，

---

① [美]本尼迪克特：《文化的整合》，庄锡昌等编：《多维视野中的文化理论》，浙江人民出版社，1987年版，第127页。

戏中不能有杀戮、死人的内容。这是与"主家"交集时的讲究。与之相适应，各班社也各有班规、禁忌、行话乃至"黑话"。为了长期生存，戏班常以"家班"形式存活，并且传男不传女。这种封闭的组班模式，像一把双刃剑，既阻滞了剧种的繁衍，又形成了剧种的特色。而非"家班"的组合班社，为了利益最大化，又把演职人员人数压缩到最低程度，并按各人的功能差额分配财物。唱"对台戏"时，又不能唱"重台戏"，各班社尽力扩充剧目，或移植其他剧种剧目，或以"提纲戏"的方式临时凑合新戏。如安康汉调二黄艺人编写的《通百本》，把传统戏的情节模式、唱词格律及专用诗、词、引、白、唱等分类编排，凡深谙戏曲门道的文士、艺人都可依此通本，参照演义故事或民间传说中的情节、人物，再按上述各分类选择套用，即可触类旁通，较快编排出一本"提纲戏"。这种"内循环"与"外循环"相统一的生存样态，保障了戏班与社群的动态平衡。

破壳。综合性、写意性、虚拟性、程式化的中国戏曲，达到了令世人惊叹的艺术高度。和古希腊艺术相仿佛，具有了某种"范本"的意义。马克思在《政治经济学批判·导言》中指出："困难不在于理解希腊艺术和史诗同一定社会发展形式结合在一起。困难的是，他们何以仍然能够给我们以艺术享受，而且就某方面说还是一种规范和高不可及的范本。……他们的艺术对我们所产生的魅力，同它在其中生长的那个不发达的社会并不矛盾。它倒是这个社会阶段的结果，并且是同它在其中产生而且只能在其中产生的那些未成熟的社会条件永远不能复返这一点分不开的。"[①] 中国戏曲是在"不发达"的农耕社会土壤中形成、发展起来的，是与那些未成熟的社会条件分不开的。

在进入工业社会乃至信息社会之后，在各种新媒体的挤对之下，戏曲遇到"千年未有之大变局"，在陕西省入选国家级非物质文化遗产名录的17

---

[①] ［德］卡尔·马克思、［德］弗里德里希·恩格斯：《马克思恩格斯全集》，第12卷，人民出版社，1998年版，第762页。

个剧种的官宣文字中，大多有"濒临消失，亟待保护"的说辞：

秦腔：与其他戏曲剧种一样受到现代文化的巨大冲击，专业演出团体生存艰难，优秀演艺人才缺乏，传统表演技艺正面临失传的危险，急需采取切实的保护措施。

老腔：鉴于该剧种这一特殊情形（家族戏），目前依然处于行将消亡的濒危状态，迫切需要长期保护。

弦板腔：近年来处于濒危状态，迫切需要对其进行抢救和保护。

阿宫腔：近十多年来发展缓慢，濒临灭亡，亟待予以抢救和保护。

商洛花鼓：目前，由于市场经济的冲击，商洛花鼓已处于濒危状态，急需抢救和保护。

……

21世纪以来，随着《中华人民共和国非物质文化遗产法》的颁布和实施，非物质文化遗产的重要价值和保护意义，被人们普遍认知和理解，全社会已经逐步形成了保护非物质文化遗产的文化自觉。随着保护资金投入的进一步加大，各非遗剧种的"输血"效应日益彰显。

下一步的关键在于：各保护单位如何提高自身的"造血"功能，创造性转化，创新性发展，让戏曲艺术"老瓶装新酒"，在信息时代焕发出新的活力！是与时俱进，还是固守本体？这是一个两难抉择。各剧种都以不同的姿态，努力拥抱这个崭新的时代。华阴老腔皮影戏撤去了"亮子"，让后台演员直接走向前台，又与谭维维等歌星同台演艺，奏响了黄土地的"摇滚乐"，受到广大青年观众的激赏，可又失去了老腔皮影戏的本色。这是戏曲演出还是音乐会演唱，是进化还是"返祖"？一时让人难以界定。这种打破、重组、无序、非驴非马的"熵增"现象，恐怕还会持续一段时间。从无序走向有序，有的剧种可能消失，适应新时代、新观众的新"剧种"可能"破壳"而出。这一过程可能为时不长，也可能持续相当长时间，人们应以达观的心态，在戏曲史的长河中观其变幻，拥抱新形态的新戏曲。

正是基于"守正出新"的历史需求，本书以五章的篇幅，将列入国家级非物质文化遗产名录的17个剧种和部分陕西省级非遗剧种的历史渊源、流布区域、代表剧目、表演艺术、绝活特色、音乐舞美、班社行规、各非遗传承人的艺术生涯和成就条分缕析，以期读者对各个剧种有全面的认知。

第一章　傩戏。首先介绍合阳跳戏，它是由军傩演化而来的戏曲形态，是宋杂剧的遗子，与黄河对岸的山西队戏异名而同艺，均有戏曲"活化石"的美誉。从古至今虽无专业表演团体，纯粹是民间的节庆娱乐活动，却在戏曲史上享有突出的地位。陕南端公戏是省级非遗剧种，是由四川、湖北等地传入的，在陕南曾有较为广阔的演出空间，现已退入荒山野岭，濒临消亡，亟待拯救。

木偶戏和皮影戏同为道具戏，即以人工制作的偶形表现戏曲的内容。因陕西这两方面内容颇多，故而本书分章叙述。

第二章　木偶戏。合阳提线木偶戏是中国北方唯一现存的提线木偶戏，与南方的泉州提线木偶戏并称"双璧"，成就不凡。陕西杖头木偶戏内杆操纵，有别于国内其他外杆操纵的木偶戏，特色鲜明，值得一提。

第三章　皮影戏。中国皮影戏已于2011年入选联合国科教文组织非物质文化遗产名录。陕西作为皮影戏的一方重镇，历史悠久。戏曲史家齐如山认为："此剧当然始于陕西，因西安建都数百年，玄宗又极爱提倡美术，各种技艺，由陕西兴起者甚多，则影戏始于此，亦在意中。"[1]史学家顾颉刚认同齐如山的说法："西安为汉、唐所共都，文化艺术自易相承，更以今日现状推定唐时影戏已当盛行。"[2]且流派纷呈，东路有老腔、碗碗腔皮影，南路有道情皮影，西路有弦板腔皮影，北路有阿宫腔皮影，均入选国家级非遗名录。故专章叙说。

---

[1] 齐如山：《影戏——故都百戏之四》，参见《大公报·剧坛》，1935年8月7日，第12版。
[2] 顾颉刚：《中国影戏略史及现状》，参见《文史》（第19辑），中华书局，1983年版，第112页。

第四章　地方小戏。介绍道情戏、秧歌剧、府谷二人台、平利弦子戏4个小剧种。它们是地地道道的草根戏曲，都是在当地民歌小调的基础上发展起来的，也都经历了从坐唱到舞台的过程。虽流布区域不广，但深受当地观众喜爱。

第五章　舞台大戏。秦腔是陕西乃至西北地区第一大剧种，且有东、西、中、南四路之分，其东路同州梆子是中国戏曲梆子腔的鼻祖，影响巨大，理所当然地排在第一位。汉调二黄曾在关中、陕南广为流传，现虽退入安康一地，但在戏曲史上曾为京剧的形成起到过推动作用。眉户赓续了戏曲史上的北曲遗风，在清代就登上了大戏舞台。商洛花鼓原为湖北等地传入的地方小戏，但40多年来，先后创作演出了《六斤县长》《屠夫状元》《月亮光光》等优秀剧目，在全国产生了较大影响，已经初步迈入大戏行列，故在此一并介绍。

陕西戏曲，奋汉、唐之余烈，扬民间艺术之优长，从草根迈向殿堂，小戏与大戏各展风采，道具戏与人演戏交相辉映。这是历代劳动人民智慧的结晶，是千百年来戏曲从业者共同奋斗的成果。它们虽然在目前情势下，都不同程度地遇到困难、陷入低谷，但伴随着《中华人民共和国非物质文化遗产法》的颁布，在社会各界的大力支持下，在戏曲工作者的携手共进中，会一步步走出低谷，再创辉煌。有鉴于此，笔者不揣冒昧，写就《原创文明中的陕西民间世界·戏曲》一书，试图为振兴陕西戏曲尽绵薄之力。但因本人能力有限，田野调查功夫不足，疏漏之处在所难免，敬请读者雅正。

雒社阳
2022年夏于陕西师范大学长安校区

# 目 录

### 引子
陕西：一方戏曲的沃土 …………………………… 1

### 第一章
傩　戏 …………………………………………… 15
　　合阳跳戏 ………………………………… 17
　　陕南端公戏 ……………………………… 32

### 第二章
木偶戏 …………………………………………… 49
　　合阳提线木偶戏 ………………………… 51
　　陕西杖头木偶戏 ………………………… 68

### 第三章
皮影戏 …………………………………………… 85
　　老腔皮影戏 ……………………………… 87
　　华县皮影戏 ……………………………… 102

弦板腔皮影戏 …………………………………… 116

　　阿宫腔皮影戏 …………………………………… 126

　　两路皮影造型的异同 …………………………… 135

## 第四章

地方小戏 …………………………………………… 151

　　道情戏 …………………………………………… 153

　　秧歌剧 …………………………………………… 173

　　府谷二人台 ……………………………………… 197

　　平利弦子戏 ……………………………………… 207

## 第五章

舞台大戏 …………………………………………… 221

　　秦腔 ……………………………………………… 223

　　汉调二黄 ………………………………………… 262

　　眉户 ……………………………………………… 276

　　商洛花鼓 ………………………………………… 286

后记 ………………………………………………… 302

# 引 子
## 陕西：一方戏曲的沃土

在陕西这方戏曲沃土上，衍生出先秦歌舞、汉代百戏、唐代"参军戏""歌舞戏"，占据了中国戏剧"泛戏剧时代"的大半江山。又孕育出"梆子腔"的鼻祖——同州梆子。迄今有17个剧种入选国家级非物质文化遗产名录。

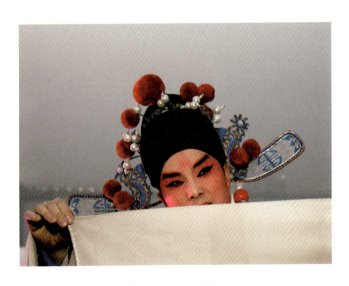

秦腔演员拍摄戏曲公益宣传片　陈团结/摄

"单就戏剧一门来讲,现在也是非到西北去不可。为什么呢?因为我们国中各种戏剧的起发点,都是来自陕西。"①"国人若想研究戏剧,非到西北去不可;世界人想研究中国戏剧,非到西北去不可。"②戏曲理论家齐如山先生③如是说。

何以如此?

一方水土养一方人,一方水土养一方艺术。长安,这是一片神奇的土地,十三个王朝在这里建都,周、秦、汉、唐的文治武功在这里尽情展现。陕西也是块文艺的沃土,荟萃了诗经、汉赋、唐诗,也衍生了先秦歌舞、汉代百戏、唐代梨园,占据了中国戏剧"泛戏剧时代"的大半江山。

唐代以降,长安不再建都,中国文化中心东移,层累造成的民族戏曲最终形成。但陕西百姓对戏曲的热衷有增无减,"各乡二三月间,多敛钱祀社,或一村或数村,旗帜飞扬,金鼓喧腾,殆如狂然。……时梨园纷集,车马填塞,一切淫靡,足抵中人数十家之户。盖其风尚然也"④。

艺术消费刺激了艺术生产。明清时期,陕西这方戏曲沃土,依然孕育出康海、王九思、李芳桂等著名剧作家和难以计数的草根戏剧家,孕育出清乾隆年间雄霸剧坛的梆子腔——秦腔,也孕育出23个本省剧种。"一派秦声浑不断",绵延演唱到如今。

"不到园林,怎知春色如许!"

让我们迈开脚步,做一次戏曲之旅、寻根之旅,对陕西戏曲进行一次壮阔的巡礼:揭开先秦歌舞的神秘面纱,感受《东海黄公》的美妙神奇,聆

---

①② 齐如山:《齐如山国剧论丛》,商务印书馆,2015年版,第152、159页。
③ 齐如山(1875—1962),戏曲理论家。早年留学欧洲时曾涉猎外国戏剧,归国后为梅兰芳编创时装、古装戏及改编的传统戏有20余出。梅兰芳几次出国演出,齐如山都协助策划,并随同出访日本与美国。1931年与梅兰芳、余叔岩等人组成北平国剧学会,并建立国剧传习所,从事戏曲教育。编辑出版了《戏剧丛刊》《国剧画报》,搜集了许多珍贵戏曲史料。
④ 杨虎城、邵力子、宋伯鲁、吴廷锡纂:《续修陕西省通志稿》,卷一百九十六,《风俗》,民国二十三年(1934)铅印本。

原创文明中的陕西民间世界

## 戏曲

西安城墙西南角映射的百戏俑　陈团结/摄

听《踏谣娘》的千古回音，体味《中山狼》的作者意绪，分享秦声秦韵的无穷魅力，回望陕西戏曲由涓涓细流汇成滔滔江河的壮美历程……

戏曲是以歌舞演故事的综合艺术。作为其重要因素的乐舞，远在上古时期就已经在陕西民间产生。轩辕黄帝统一华夏后，即"令伶伦作为律，伶伦……听凤凰之鸣，以制十二律"。乐舞活动成为原始先民生活中不可或缺的内容。

西周灭商建都丰、镐以后，出现了歌颂周武王伐纣的乐舞《大武》。周成王时制定了一整套礼乐制度，建立了宫廷雅乐体系和规模庞大的皇家乐舞教习机构——大司乐，专门教习乐舞。当时，不仅士子习舞成风，而且民间乐舞在关中也十分兴盛。许多民间乐舞人才还被选入宫廷教习乐舞。

春秋战国时期，秦穆公以礼乐治国，关中民间乐舞十分活跃。《史记·李斯列传》载："夫击瓮、叩缶、弹筝、搏髀而歌呼呜呜，快耳目者，真秦之声也。"秦人敲击着日常器皿或拍着自己的大腿，随时都在歌唱。秦统一

六国,建都咸阳,出现了我国历史上第一个中央集权的封建王朝。每灭一国,始皇便令人绘制该国宫室图样,然后仿建于咸阳北坡,并将"所得诸侯美人、钟鼓,以充入之"。关中共建宫室145处,集中了女乐倡优万余人,纵歌作乐。秦时的俳优也十分引人注目。《史记·滑稽列传》载:"秦有优旃。""优旃者,秦倡侏儒也。善为笑言,然合于大道。"秦二世要油漆长城,优旃佯装赞同这一荒唐的主意,然后又奏请秦二世考虑,城墙油漆后,供晾干油漆的荫室比长城还要大,怎么搭盖?秦二世闻之,只好笑而作罢。优旃利用说反话进行"诡谏"。

汉灭秦后,设立了"乐府",广泛搜集民歌。京城长安是当时全国歌舞百戏演出的中心。"百戏"演出,规模盛大,京师"三百里内皆来观"。歌舞百戏,形式多样,内容丰富:或是单独成段轮番表演;或是连缀汇集,组成一场;或是融为一体,成为一个有机的艺术整体。张衡《西京赋》中记载的《总会仙倡》,就是把音乐、歌唱和舞蹈融为一个有机整体的大型表演节目。在一个仙山巍峨、冈峦起伏、奇花异草吐艳纳秀的环境中,扮演豹罴的演员戏豹舞罴,扮演白虎苍龙的演员吹打奏乐,扮演娥皇和女英的演员坐而长歌。一曲未终,演出场景便发生了突变:云起雪飞,复陆重阁,转石成雷……更值得注意的是,在三辅地区①还产生了我国第一个有人物、有故事情节、有化装表演的著名"角抵戏"②《东海黄公》。它的演出有人与虎斗的角力表演,塑造了黄公这样一个悲剧性人物。汉武帝将这出民间"百戏"搬进宫廷,经常在平乐观演出,并以此招待"四方来宾"。

魏晋南北朝时期,西魏、北周等王朝在长安建都,歌舞百戏继续发展。及至唐代,歌舞百戏等各类文化艺术活动出现了新的高峰。唐在长安设教坊、梨园,并以中官为教坊使,专管歌舞百戏,教习法曲。当时长安教坊

---

① 三辅地区:泛指京师附近地区。"三辅",西汉时本指治理京畿地区的三位官员京兆尹、左冯翊、右扶风,后指代这三位官员管辖的地区。
② 角抵戏:秦汉时盛行,是以角抵为基础的有故事情节和配乐的传统武打娱乐表演,历史悠久。

有散乐382人,仗内散乐1000人,音声人10027人,共11409人。教坊内设"鼓架部",具体管理"百戏"的教练和演出事宜。梨园专习法曲,梨园又分禁苑梨园、宫内梨园、太常梨园和梨园新部四部,拥有乐工2000余人。这些散乐艺人和法曲乐工多是来自陕西三辅民间。

唐长安已出现了由歌舞百戏发展演变而来的歌舞戏、傀儡戏和滑稽戏。如原为南北朝时期北齐河朔地区乐舞节目的《踏谣娘》,叙"北齐有人姓苏,鲍鼻,实不仕,而自号为郎中。嗜饮酗酒,每醉辄殴其妻,妻衔悲,诉于邻里,时人异之"。在长安演出时,则演变为歌舞戏:"丈夫着妇人衣,徐步入场行歌,每一叠,旁人齐声和之云:'踏谣,和来!踏谣娘苦,和来!'以其且步且歌,故谓之'踏谣'。以其称冤,故言苦。及其夫至,则作殴斗之状,以为笑乐。"①夫妻殴斗时,采用了角抵和杂技表演,并有"旁人齐声和之的"帮腔伴唱。这是一出完整的由演员扮演,有歌、有舞、有伴奏、有帮唱,搬演故事的歌舞戏。

唐代的滑稽戏,又叫"弄参军",渊源于秦汉的俳优。据《赵书》记载:"石勒参军周延,为馆陶令,断官绢数百匹,下狱,以八议宥之。后每大会,使俳优著介帻、黄绢单衣。优问:'汝为何官,在我辈中?'曰:'我本为馆陶令。'斗数单衣,曰:'正坐取是,入汝辈中。'以为笑。"②这种原来以俳优戏谑贪官的表演,到唐代长安已发展成为一种有固定表演形式的代言体滑稽戏。该戏主要角色为参军、苍鹘两种,演出时由两人共同作滑稽的对话和表演动作,引人发笑。

入唐以后,词文和变文在长安和关中各地出现,标志着说唱艺术的发展与成熟。变文最初是佛教僧众为宣讲教义采用的一种有说有唱的通俗艺术形式,后来传播到民间,成为广泛流行的变文说唱艺术,主要有《秋胡变文》《一枝花变文》《王昭君变文》《张义潮变文》等。说唱艺术的发展,

---

① 崔令钦:《教坊记》,辽宁教育出版社,1998年版,第6页。
② 〔宋〕李昉:《太平御览》,卷五百六十九,中华书局,1960年版,引《赵书》。

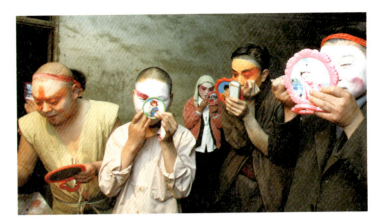

后台,演员们在化装　陈诗哲/摄

戏曲头饰和帽子等　陈团结/摄

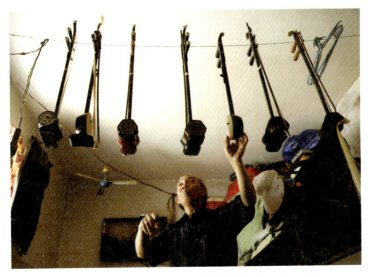

非遗乐器制作者刘红孝和他制作维修的传统乐器二胡　陈团结/摄

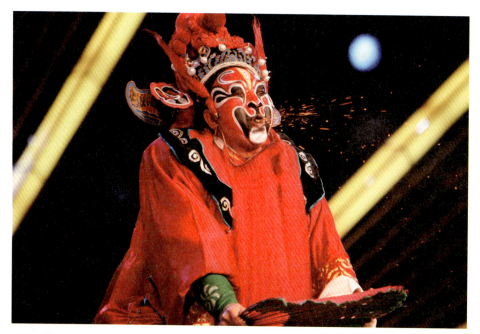

秦腔绝技之獠牙吐火星　陈团结/摄

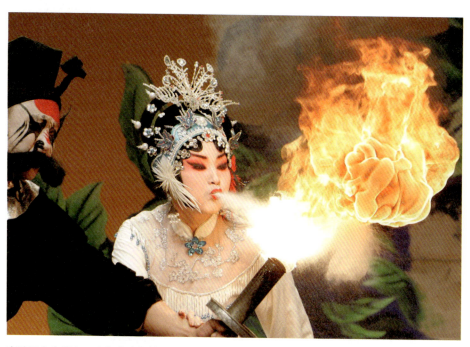

秦腔四大名旦之一李梅表演绝技喷火　陈团结/摄

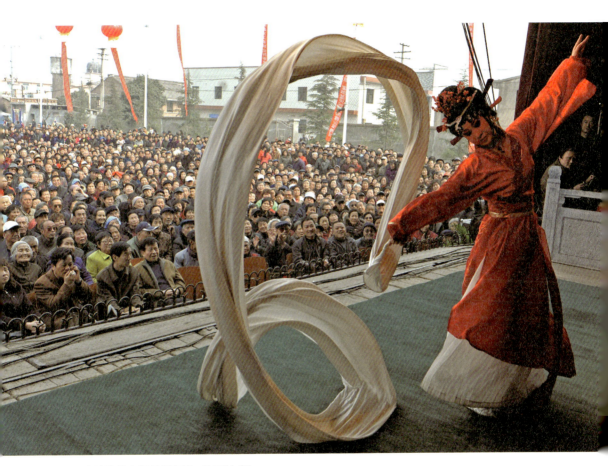

秦腔绝技之舞长绸表演　陈团结/摄

对后世板腔体戏曲的形成具有深远的影响。板式音乐的最早源头可追溯到唐宋大曲，在大曲中已经使用了变奏原则。这种变奏原则也体现在变文之中，它是以一对上下句在反复咏唱时改变节奏的方式来实现的。这种变奏实际上已经孕育了板式变化的胚胎。说唱宝卷的劝善调已经使用了相当于秦腔二六板的板式。秦腔就是在诗赞系说唱词话的基础上衍变形成的。它在形成阶段就从词话那里继承了唱调和基本板式，后来经过宋元两代的演化，逐渐将这种基本板式加以发展和完善，从而建立起板式音乐体系。终于在明代中期，形成了东路秦腔——同州梆子。以之为中心，向周边辐射，又形成了西府秦腔、汉调桄桄、西安乱弹等三路秦腔，并向东方推移，孕育出有20多个剧种的梆子腔系统。

与舞台大戏秦腔相映成趣的，是关中各种地方小戏雨后春笋般纷纷涌现。合阳线戏异军突起，流传至今，成为中国北方硕果仅存的提线木偶戏。皮影戏东、西合奏，东路老腔、碗碗腔相继亮相，西路弦板腔、阿宫腔向周边传唱。关中道情走过了坐唱、踏席之路，也迈入皮影戏的行列。古朴粗犷的跳戏、梆子腔的鼻祖同州梆子、慷慨激昂的秦腔、活泼明快的眉户、悲壮奔放的线腔、刚柔兼济的弦板腔、典雅委婉的阿宫腔、清丽缠绵的碗碗腔、通俗风趣的关中道情、载歌载舞的秧歌剧……八音聚会，五彩缤纷，百花齐放，争奇斗艳，煞是壮观！它们既相互竞争，又相互吸收；既在与当地方言土语、生活习惯、欣赏趣味的磨合中，形成各自剧种的独特个性，又在彼此借鉴中，携手提高了戏曲艺术的水准；既满足了当时各个层次观众的审美需求，又为此后陕西戏剧的蓬勃发展奠定了良好的基础。

迨至近现代，陕西戏曲再创辉煌。民国元年（1912）成立的西安易俗社，以"辅助社会教育，启迪民智，移风易俗"为办社宗旨，中华人民共和国成立前，新编演剧目500多部，培养学生13期。鲁迅先生1924年暑期来陕讲学时，5次观看易俗社演出，欣然为该社题写"古调独弹"匾额。易俗社迄今已发展成为与英国皇家剧院、莫斯科艺术大剧院齐名的"世界三大剧院"之一。

陕西省戏曲研究院的前身——陕甘宁边区民众剧团，是中国共产党成立的第一个戏曲团体，开革命现代戏之先河，编演出《血泪仇》等"新秦腔"，"为民众发出心声、为抗战发出怒吼"。他们的办团之路、创作方法、新编剧目，为各抗日根据地的文艺团体树立了榜样，也为中华人民共和国成立后的各地文艺表演团体提供了借鉴。

1942年，延安文艺座谈会召开之后，在《在延安文艺座谈会上的讲话》的精神指引下，延安掀起了轰轰烈烈的"秧歌剧"运动。机关、军队、工厂、学校、农村都成立了秧歌队，《兄妹开荒》《夫妻识字》唱遍了延安的山山峁峁。涌动的"秧歌剧"运动，催生了"民族新歌剧"的典范之作《白毛女》。

中华人民共和国成立后，经过"改制、改人、改戏"的"三改"运动，陕西戏曲表演团体焕然一新。20世纪50年代后期，阿宫腔、碗碗腔、弦板腔等皮影戏先后搬上大戏舞台。1959年，"三大秦班"晋北京、下江南，巡回13省演出，极大地提升了秦声戏曲在全国的影响力和知名度。

2006年以来，陕西省先后有秦腔、汉调桄桄、汉调二黄、商洛花鼓、华县皮影戏、华阴老腔皮影戏、阿宫腔皮影戏、弦板腔皮影戏、合阳提线木偶戏、眉户、同州梆子、合阳跳戏、府谷二人台、商洛道情、弦子戏、陕西杖头木偶戏、渭南碗碗腔等17个剧种入选1—5批国家级非物质文化遗产名录。其他6个剧种也入选陕西省省级非物质文化遗产名录。本书将分别介绍陕西省境内国家级、部分省级非遗戏曲，使读者大体了解这些戏曲剧种的前世今生、来龙去脉、代表剧目、艺术特色和著名艺术家、项目传承人的艺术风貌。

秦腔演员张蓓在戏迷中间　陈团结/摄

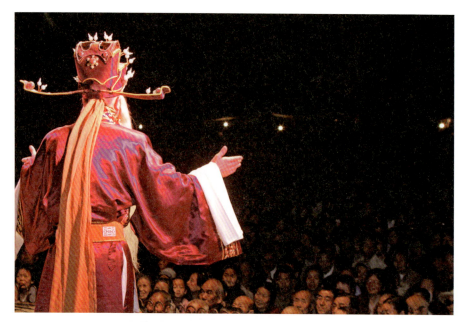

晚场演出,座无虚席 陈诗哲/摄

外国人在西安易俗社感受秦腔艺术 陈诗哲/摄

西安环城公园里的戏曲自乐班 陈诗哲/摄

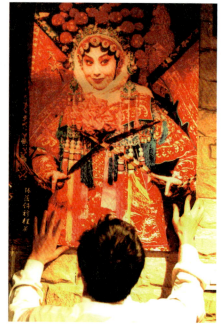

茶社里的秦腔海报 陈诗哲/摄

# 第一章
## 傩　戏

傩戏是从古老的傩仪、傩舞中演化出来的戏曲艺术，大多用面具装扮神灵和世俗人物，演述故事，旨在祈求主持正义的神灵祛除妖魔鬼怪和阴邪之物，以保障人们的健康、安宁。

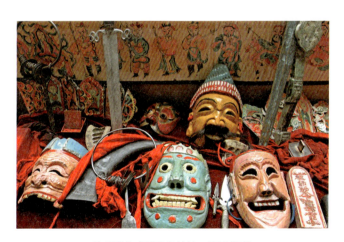

陕南端公戏面具和神轴　陈诗哲/摄

# 合阳跳戏

跳戏是发源于关中合阳，流行于韩城、大荔等沿黄河一带的古老剧种。当地群众称其为"跳调""调戏""调杂戏""调调戏"，表演以吟诵、拳术、舞蹈动作、锣鼓伴奏为特征，与河东山西临猗、新绛等地流行的"锣鼓杂戏"同源异流，同属宋金时期流传的吟诵类戏剧形态。2008年，合阳跳戏入选第二批国家级非物质文化遗产名录。

关于跳戏的历史渊源，缺乏文字记载，据当地群众累代因袭的说法，有古代民间傩仪的遗形、宋代宫廷队舞的演化、宋金锣鼓杂戏的遗响、军傩[①]与民间歌舞的融合等四种。

合阳地处河西，历代为兵家必争之地，当时的驻军演军傩在情理之中，流入民间在所难免。现在学界大多认可第四种观点，并以合阳县清代翰林安锡侯"舞蹈跻春台，溯源金大定。铙鼓传呵护，时和庆年丰"之诗句，认定其产生于金代大定年间（1161—1189）。

迨至元代，严禁民间私藏铁器，唯对锣鼓杂戏监视稍懈。当地统治者，出于宴宾酬客之需要，常令农人以杂戏侑酒。乡民便以杂戏作掩护，练习武艺，手执提棒，跳踏作歌，演成剧种，流传至今。

跳戏无专业班社，均以社戏形式组织演出。大的村庄或设有戏班，或两社一班，或一村一班。演员的培养，艺术的传承，均为子承父业、世代相传。演职员不论出身贵贱、班辈高低，地位高下，族规规定均不得以"戏子"称呼，演员均称"好家"。从翰林举人到工匠、农民，只要爱好，皆可同台。凡出戏出好家的村庄，称"戏窝子"。凡称戏窝子的村庄，社有戏箱，

---

① 军傩：古代军队于岁终或誓师演武的祭祀仪式中戴面具的群体舞蹈，兼备祭祀、实战、训练、娱乐功能。

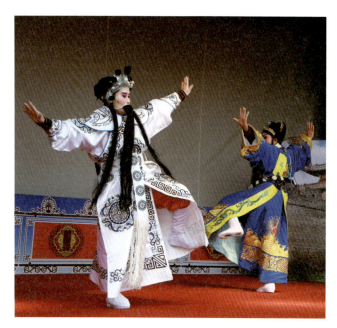

合阳跳戏　史沛鸿/摄

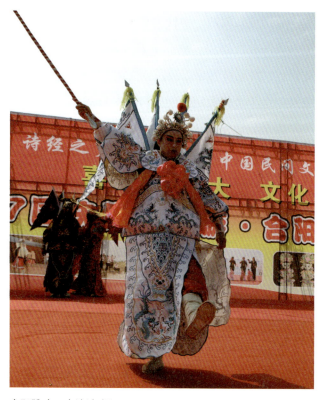

合阳跳戏　史沛鸿/摄

村有舞台，每逢演出，好戏迭出，争强斗胜，各有千秋。

跳戏在一年一度的春节期间演出。腊月农闲之际，村民便推选头领组织排练。推选出的头领称"计谋"，并配有助手数人。助手称"计谋腿子"，负责筹集演出费用和排演的杂务。担任导演的人叫"拨师"，也有叫"跳母子"的。他们是精通所排演剧目、熟悉各角色的表演动作、演技超群的老好家。

春节期间各戏社的表演活动具有明显的程序性，可以分为打旦子、镇穷鬼、广场跳、上台跳四个环节：

## 一、打旦子

大年初一的下午，戏社纷纷抬出锣鼓到村子中央的开阔地落场子，对赛敲打，互相激励。看谁家的锣鼓敲得响、鼓点花哨。因为大年初一是"旦日"，故俗称"打旦子"。打旦子不仅制造了红火热闹的节日气氛，同时也是在向村中各户人家告知一年一度的跳戏表演即将开始。这一形式在当地被称为"牛锣鼓"，"牛"带有争斗的含义。

## 二、镇穷鬼

农历正月初五也叫"破五"，属古代傩仪驱鬼祈福的日子，亦称"镇穷鬼""赶穷鬼"。通常自大年初五的凌晨开始，各社组织一个十至二十多人的锣鼓队，抬着锣鼓在村中挨家挨户游行，以表示为该户村民驱疫纳福。所至之家，户主必以一壶酒、一个"凉碟子"（下酒菜）答谢。好家把谢礼收集起来，待镇穷鬼结束后，一起吃谢礼，聚商"出跳"之事。

## 三、广场跳

广场跳是一种大型的、集体性的表演，也是当地群众禳疫祈福、预祝丰年的一种民间社祀活动，具有古老的民间傩祭习俗痕迹。因演出时只有动作而无台词，故又称"哑跳"。于正月初五至十三日每天下午举行。表演时戏社需先落场子：选一宽敞、居中的场地，锣鼓、唢呐一响起，群众便会自觉地拢成一个圈，将演员围于中央，这便是表演场地。广场跳主要为武戏，有人用楹联将其表述为："三出相，三战吕布，四国攻齐，五鬼闹判五雷阵；七星庙，七擒孟获，八仙过海，九伐中原九江口。"经常演出的有《三英战吕布》《武松打店》《穆柯寨》《临潼山》《十字坡》等。没有台词与念腔，仅靠人物的动作，呈示众所周知的简单情节。剧中的主要人物，如天官、钟馗、小鬼、春官等，由戏社成员扮演，不时发出"傩傩"之音。村民可即兴参与，充当兵卒，有时参演者多达上百人。临时参与进来的村民不化装，只随演员做一些配合性的动作。"锣鼓咚咚嚓嚓，唢呐唧唧呐呐，步伐硬腿硬胯，动作翘里翘挂；谁但撂下麻达，台下嘻嘻哈哈。"他们上场是演员，下场是观众，在周围呐喊助威，起配合作用。有时演出者欲罢不能，观看者余兴未尽，便夜以继日，找几个绞水的烂柳罐，里面塞上麦秸点起来照明。火焰熊熊，锣鼓铿锵，笑语声声，气势壮观，颇有古代军阵复现之景象。广场跳有两方面的作用：一是吸引群众共同参与，丰富年俗活动的内容，普及跳戏的基本表演动作，培养群众对跳戏的感情；二是进一步巩固演员的排练成果，为之后精彩的上台跳做好技术准备。

## 四、上台跳

正月十三，便要为上台跳搭置舞台。戏台多搭在庙门前，两台角各插一面彩旗，旗呈三角形，长约丈余，上绣青鸟、龙凤，边缀火焰图案，谓

之"大旆"。檐口挂红缎彩绣"绰檐"(即今之横额)。台之左右,支上一个高于舞台尺许的木板,乐队分武左文右而居其上。文乐席板上,平列两张长条桌,桌上放茶壶茶杯,停吹时放置唢呐,桌后椅凳支得更高,吹奏者膝盖几乎平于桌面,正视表演席,不左顾右盼。武乐队的敲小鼓者是文武乐队的指挥者,在上场门左侧横放一张条桌同文乐队等高,面向观众,桌上放小鼓,大鼓面向表演席而居中,大铙列鼓右,锣列鼓左。桌、鼓前均系红缎绣花围裙、鼓围,整个乐队均呈居高临下之势,与表演席区别开来,屏风横列成幕分出前台、后台。此种舞台设置,为别的剧种所未见。

上台跳是跳戏的主体部分,在独立的戏台上表演,剧情完整,角色分明,艺术性最强。大多在正月十四、十五、十六日举行。上台跳有一个完整的过程:

(1)拜神。开场前全村人先要面向神庙行祭拜礼,无神庙也要祭拜"神轴"。不难看出,"娱神"是民间跳戏表演的主要功能。"春官开台"、祭神

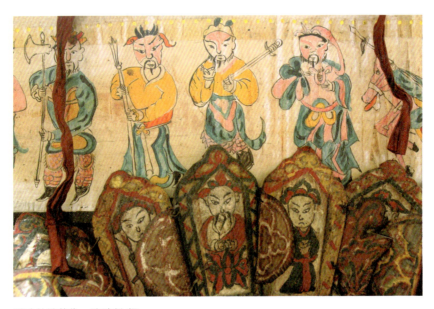

跳戏的神牌位　陈诗哲/摄

之后，锣鼓开场，然后丑扮的春官身穿官衣，头戴翅纱帽，面勾"豆腐块"，摇扇捋须，满面嬉笑，被两位作抬轿势的兵卒簇拥出场，在《大钉缸调》的伴奏声中，即兴编词演唱。句无定例，或介绍本地风光、名胜古迹，或叙述农民困苦、诉说官绅压迫，更多的是介绍剧情，引导观众欣赏剧目，甚至借题发挥、针砭时弊。可与台下观众问答互动，形式灵活多样。民国六年（1917）春节，合阳县行家庄村跳戏老艺人党万寿在开台中念道："清朝民国都一般，哪个当官不爱钱？"台下观众就向他问道："你是个开台的春官，还敢骂县官吗？"他即兴念道："当面要骂袁世凯，何况知事贾象山。"贾象山是当时的合阳县知事，声名极坏。这话说到了群众心里，台下便是一片叫好声。春官开台各句间带有唢呐间奏，并配小鼓、小镲。绕场一周后，落座于舞台正中央的椅子上，结束演唱。跳戏中的"春官开台"保留有宋杂剧中"引戏"和南戏中"副末开场"的特点，兼具引戏与打诨的职能。跑场（武角）与踩场（文角）是角色出场后绕舞台一周所做的一套动作。跑场用于武角，以拳术舞蹈动作为主，突出角色的武力特征；踩场用于文角，以正衣、拂袖等动作为主，表现人物文雅的气质。跑场、踩场的角色要以舞台四个角为起点分别做一组动作，所以踩场也叫踩四角。

（2）上势。类似于京剧的"起霸"、秦腔的"马架"，是跳戏表演的一个标志性环节，是跳戏区别于其他戏曲形式的一个重要特征，也是展示演员基本功、展现人物性格的重要方法。上势分男上势、女上势、双上势、代把子上势四大类，一个势又分平势、凹势两项内容。其表演程序为：随着唢呐伴奏、锣鼓击节，一步一踏，每踏按拍，移行路线，如出一辙。上一个势要踏够14个鼓点，踩满四角踏够56个鼓点后才行升帐或落座。男角上势，以"上路架"为动作根本，立势、开弓、大展翅诸样皆若此。女角上势以小红拳、太极拳动作为基础，节奏稍快，步态轻盈。孙悟空上场，全用猴拳。群众把上势视为"见面礼"，凡是跳戏好家，都有祖传三四代的自教历史，孩子从七八岁便开始在家长的教导下学习上势的十八种动作套路，即单人势、二士争功势、三义势、四路诸侯势（也称四马投唐势）、五点梅

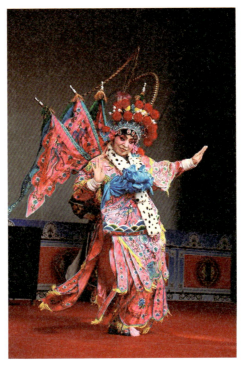

武旦上势

花势、乾坤势、罗汉势、拉马势、低走势（也称矮走势）、猴王势、花枪并舞势、搜船势、扁担势（也称柴担势）、判官势、刑犯势（也称戴枷势）、下四角势、虎叉势、登云势。上势表演是一个冗长且重复性很强的过程，要将一套"势"接连重复表演三至四次。从剧情发展的角度来看，除了对人物角色的性格、气质有所提示外，连续重复的上势动作与剧情的表达并无直接关系，却传递出民间对于彰显神力、震慑鬼怪的情感需求，彰显出跳戏古老的傩祀性特征。

（3）剧情表演。广场跳为"哑跳"，表演时仅以一系列程式性的武打套路作为阐释剧情的手段。而上台跳则演出带有台词的剧目，剧情表演的形式为念腔与程式性武打动作相结合。

通常情况下，戏曲具备唱、念、做、打四种艺术手段，而跳戏作为一种非常古老的剧种，仅具备念、做、打三种手段，没有唱。它的念辞以方言为基础，是腔与韵等音乐要素组合的一种特殊腔调——念腔。

跳戏剧本中各个段落的念词前都标有一些提示性的文字，有"说""白""诗"三种类型："说"为齐言四句或八句结构，每句多为七字或十字，少有五字句，偶见由"三三"型结构构成的并列词组式六字句，各句词之间有锣鼓间奏。"白"为字数不定的长短句，多为角色间的对话或自我介绍，每句词间有锣鼓间奏。"诗"也称"沓句"，通常为人物下场前的最后一句词，齐言体，仅有两句，每句七字或五字，尾字押韵，句间无锣鼓，"诗"之后接墩鼓，角色下场或落座。念词具有韵散结合、间以锣鼓两大特点。

现以一段《过巴州》中的念词为例：

张带卒上说：弟兄结义在桃园，
　　　　　　杀马宰牛谢苍天。
　　　　　　大破黄巾显威名，
　　　　　　三战吕布虎牢关。
　　　　　　乌骓马，丈八枪，
　　　　　　三声喝退在当阳。
　　　　　　大将领兵把川取，
　　　　　　谁知半路凤雏亡。

白：燕人张翼德，自从涿州起义，志欲匡扶汉室，不意曹瞒为害。今占荆州，张松献来地图，吾大将领兵去取西川，兵至雒城，将庞先生命丧落凤坡。吾与诸葛，分道进兵，先到者就为头功。取到望凤归降，来至巴州，不竖降旗。少校，拉马抬枪。

诗：严颜老儿不来降，
　　令儿准备刀对枪。

念腔很另类，武打更神奇。跳戏把武打叫"杀战"，杀战时锣鼓伴奏。

真枪真刀，实打实杀；不管对打、群打，不许走乱阵脚，必须打响打准，不摆空架，以见真功。若有失误，损伤对手，只讲赔偿，不许诉官。使用把杖，必循严规。杀战过程中，常用一些程式性的武打套路：

（1）见横场。双方兵力相当时，每军一个主将带四个兵卒，分别从上场门和下场门出场。四兵卒在前，主将在最后，依次出场，并向内绕一圈，随后，双方人马面向对方阵地站成一列。双方主将先到台前打一个回合，再返回队列，双方卒子手持兵器，朝对方阵地行进，然后反身走三个来回，两方将、卒战一回合，同时下场。

（2）转圆场。双方交战时，各从上场门和下场门出场，双方人马不拘多少，都要在舞台中央转一圈，从上场门出来的转外圈，从下场门出来的转内圈，然后分别列队于各自上场门一侧，之后与见横场的动作相同。

（3）破杆子，也称"杀四门"。这里的"杆子"指兵卒，破杆子是由一员大将对阵敌方的四个兵卒，并将兵卒逐个击败。

（4）盘刀、盘鞭、越杆子。皆为两员大将对打，只是手持武器不同。盘刀中大将武器为大刀，盘鞭中大将武器为木鞭，越杆子的武器为长矛。

（5）引阵。仅用于神戏，是剧中人物布阵的一种手法。舞台两侧各站一列人马（通常为三人），组成布阵中的阵型。主角分引方与被引方，先后出场，绕着舞台中的两列人马分别做S形运动，俗称"引阵"。引阵之后被引者即被降服。

武戏是跳戏的主要剧目，按题材又可分为神佛戏与历史戏。神佛戏是跳戏早期剧目，内容多出自民间神话传说，有《判官磨镜》《五鬼闹判》《钟馗嫁妹》《天官赐福》《灵官打台》《鸡仙咬鸡》《黑虎玄坛》《魁星点斗》等，这类题材的戏没有剧本和念词，多在广场跳演出，以求迎吉祥、送瘟神、生贵子、兆丰年、祛除不祥等。另有一些以著名神魔小说《封神演义》《西游记》等故事内容为题材的剧目，如《破滟池》《收张奎》《无底洞》《闹天宫》《火焰山》《收红孩》等，这类剧目有念词和剧本，均用武戏杀战形式，在上台跳中首先演出，主要表现神力如何将鬼怪降服，意在降妖除魔，这

合阳跳戏演员在化装　陈诗哲/摄

跳戏演出用的兵器与道具

也充分凸显出跳戏的"娱神"功能。这类剧目大多已失传,只保留有剧目名称。

武戏中的历史戏是跳戏剧目的主要构成对象,其内容多出自《三国》《水浒》《杨家将》《东周列国》《说唐》《包公案》以及汉、宋时期的英雄豪士、将相忠烈的历史故事,如《昊天塔》《三战吕布》《单刀赴会》《三打祝家庄》《齐国乱》等,较多宣扬了"仁、义、礼、智、信""忠、孝、节、义、勇"的传统思想,对于处在弱势的普通民众来说,除暴安良、惩奸颂忠的故事内容最能够满足他们的心理诉求,这也许正是此类剧目受到民众欢迎,创作数量居多的一个重要原因。

跳戏中的文戏多以男女爱情、婚姻嫁娶为题材。演出年代远不及武戏古老,所占比重也较小,大部分移植自其他剧种,是跳戏在发展过程中受世俗化影响,逐渐由"娱神"向"娱人"演进的产物。剧目主要有:《鸾凤桥》《玛瑙环》《蝴蝶杯》《婚姻扇》《鞭打芦花》《日月图》《大过年》《大对换》《大审判》等。

跳戏剧目一村与一村不同,一社与一社相异,村村争鸣、社社竞艺。其中以广场跳剧目为多,计有五六百本,上台跳剧本次之。这些剧本基本都是明清两代自撰或从其他剧种移植来的。

跳戏的伴奏乐器有:大鼓一面,大锣两面,大铙两面,小镲一副,唢呐一对。小鼓二至三面。伴奏乐队在上台跳和广场跳中所在位置是不同的。广场跳时,乐队一字排开。上台跳时,大铙、大鼓、大锣位于舞台的上场门一侧,由前到后依次排开;小鼓、小镲位于舞台后侧,紧靠上场门;两支唢呐位于下场门一侧。小鼓、小镲及两支唢呐的演奏者要坐在高桌上伴奏,便于发挥小鼓的指挥作用,上一个角色该用什么鼓,"盯门"(相当于舞台监督)就要提前示意打小鼓的,打小鼓者则及时以其特定的眼色、情绪、动作,转达给每个乐队演奏人员,让其予以配合,协作演奏。角色在亮相和跑场时,均用滚鼓伴奏,不配唢呐。跑场结束后敲起鼓,角色在跑场结束处静待上势。起鼓敲完后不做停顿,直接敲文鼓,角色开始上势,文

合阳跳戏老剧本

鼓敲击时配合上势唢呐曲牌。文、武戏的伴奏亦有区别。文戏的锣鼓点叫"摆文",用锣和小鼓配合;武戏则叫"杀战",用堂鼓、大锣、大铙击节,气氛热烈。锣鼓与念词上下句也要紧密衔接,上句吟完,敲两下锣,紧跟着打两下鼓,或打一个短鼓点儿;下句吟完,只打锣,不打鼓。据说这是古代两军对阵时"击鼓进军,鸣锣收兵"的遗响。

跳戏初期戴面具表演,面具中那些牛头马面威武凶猛,动作刚劲有有力,对魔鬼有极大的震慑作用。后来改用化装,生、旦、净、丑各个行当,都有脸谱。生、旦面部妆容比较简单,仅扑上粉,加重眉毛、眼睛及唇部颜色即可。服饰造型也很古朴:生角多为斜襟或对襟长衣;旦角穿对襟短袄,扎四喜带,穿彩裤,武旦挂靠;净角画花脸,挂髯穿靠;丑角多画八字眉、大红唇,有时还会点媒婆痣或画"豆腐块"脸;饰演孙悟空的画猴相,戴黄色僧帽,手拿长棍。旦角通常将头发盘于脑后,生、净角的头部装饰以盔帽为主。头盔上均绑有红色长布带,应是古时傩仪中戴红色头巾的演化与遗存。

在跳戏发展历程中,涌现出了许多好家名角。合阳县行家庄就流传着一段"名角赞"的顺口溜:"五大夫,九十三,跳张飞大战瓦口关。党能安,好花脸,偷脚面花,绝后空前。王存君,真能员,《五雷阵》背的引魂幡。

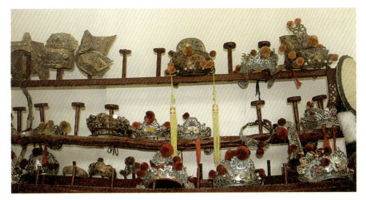

跳戏头盔

跳戏人物造型

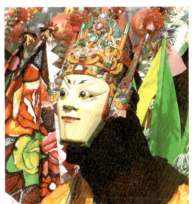

跳戏面具

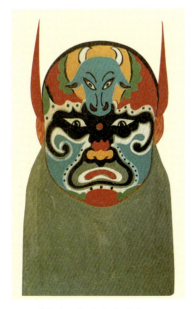

跳戏《收青牛》中青牛脸谱

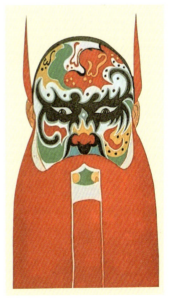

跳戏《平蛮图》中孟获脸谱

党万寿,把式全,导演出奇吐字鲜。党润初,公孙瓒,《芦花荡》还数文富欢。党丙兴,磐河战,文武特长还数峰山。子均、彦林很全面,个个都能接好班。"

国家级非遗传承人党中信,一家三代人酷爱跳戏。祖父党德荣主演生、旦角,代表作有《收渔税》中的萧恩、《打瓜园》中的陶三春。父亲党子实"为了耍热闹,甘愿赔家当",中华人民共和国成立前曾卖掉家里的棉花、粮食,捐钱给跳戏班社,作为活动经费。党子实主演生角、花脸兼演旦角,1957年曾参加陕西省第三届民间音乐舞蹈会演。受家庭的影响,党中信10岁随父辈学习跳戏,13岁登台演出配角、跑龙套,后在演出中扮演主角,在《佘塘关》中饰杨继业,《打瓜园》中饰郑恩,《战磐河》中饰文丑、公孙越,《昊天塔》中饰杨延景、杨五郎等。"文化大革命"中,党中信从"破四旧"的烈火中抢救出30余个跳本,如今已成珍贵资料。2004年,他组织成立"行家庄跳戏社",担任社长;2016年在宋家庄小学培训小学生;2017年又牵头整修了跳戏传习室,为古老跳戏的传承发展作出贡献。

伴随着跳戏演出,在合阳当地也形成了一些社规和习俗:

跳本秘不外传。演跳戏具有社祀性质,各社都非常注意保管跳本,每社都选出德高望重、办事可靠的人当保管,且定有相当严格的制度。被选中的人也不负众望,细心包裹,入箱加锁,甚至贴上封条。祖孙相因、父子相传,不到排练之时,没有社首的批准,谁也不许私自翻阅、传抄,更不许借给旁人,如若违犯,必遭重罚。每年腊月排练时分开抄"花单",每个人只能拿到自己所扮角色的那一份,只有负责排练的拨师才能见到全本。合阳县行家庄出跳时分为东西两社,东社跳本丰富,西社相对贫乏。某年东社出跳时,西社安排几个粗通文墨的人躲在暗处抄录,不意被东社成员发现,结果两家大打出手,社仇愈深。"鸡犬之声相闻,跳本不相往来",使跳戏的流布受到较大限制。

参演者必须是业余好家,不允许专业演员染指。清代王可昀原籍不明,后在行家庄落户为农。他对跳戏非常热爱,以跳须生最为有名。他利用农

闲出外擀毡，常去甘肃、山西等地。有年春节，他在出跳时演孙膑，跪地一气将丈余长的纸幡连抡二十四匝，观众瞠目惊叹。但也有人据此认定他在外地当了戏子，不许其参与跳戏演出，罚他巡夜守更。他有口难辩，只得带着满腹委屈独守孤灯。

广场跳供有神位，场地便带有"神性"，不可横穿斜过。民国初年，行家庄东社的王顺奎走亲戚时，因抄近路从西社的场子中斜刺穿过，闯下大祸！西社认为冲了他们的神气，当下就有几个小伙子冲上去要打。有个叫党登洲的小伙子，抓了一把石灰朝王顺奎眼中撒去。王顺奎受了这个羞辱，一气之下出去当了兵。过了几个月，他扛了一杆枪又回到村里。军阀混战时候当兵的人谁敢惹，眼睁睁地看着他走进党登洲的院子，当着党登洲两个哥的面把党登洲放倒了。

演跳戏还成了引导青年走正路的一条途径。合阳人把开始排练叫"挂锣"。每年腊月一挂锣，青年人就集中到村里的祠堂或某家的大房，请老年人指导，老年人也耐心教授，家中大人也督促自己的孩子去学跳戏。如果孩子跳成把式，家中人自然觉得脸上有光彩，因为孩子走上了正路，抵挡住了赌博、抽大烟、飘风浪荡等邪门歪道的诱惑。青年人学跳戏，还可以掌握一些历史知识，识些字，领悟人生道理。这对于中华人民共和国成立前教育事业不发达的农村，特别是上不起学的贫寒青年，无疑是有益之事。行家庄党天保是跳戏行的名好家，曾当过社里的计谋。儿子党继祥 10 岁那年，父亲就让他当戏里的报子。后来给他教比较复杂的上势动作，他没学会，父亲二话没说，打了他一顿。他跑回家向母亲哭诉。母亲正包包子，不但不同情他，反而顺手抡起擀包子皮的小擀杖又打了他几下，还说："打得活该！你为啥不好好学？"由此可见大人对孩子学演跳戏的重视程度和要求之严。正因此，长江后浪推前浪，造就了一批又一批的跳戏艺人，使跳戏这一古老的民间艺术后继有人。

# 陕南端公戏

陕南端公戏，俗称"坛戏"，源于古代设坛祀神仪式，因主庆者为端公佬，故称"端公戏"。这是一种端公组班装旦抹丑、巫步神歌、踊踏欢唱的地方小戏，在"好祀鬼神"的南郑、城固、西乡、紫阳、汉阴、安康、旬阳境内盛行，流行于留坝、宁陕、宁强、凤县、镇安及陕西、四川交界处的山区和丘陵地带。2009年，陕南端公戏被列入陕西省非物质文化遗产名录。

端公戏的形成过程，大体上经历了三个发展阶段，即傩仪——傩舞（假面舞）——傩戏。

傩仪即设坛祭祀。陕南端公戏把祭坛设在居室、庭院或田边地头，世俗的人们可以在其中自如往返，但由于经过特殊布置，使之成为鬼神世界在世俗生活中的一种显像、一种象征。祭坛使得在其间所举行的一切仪式都变得庄严、肃穆，同时又不排斥嬉笑怒骂式的世俗性穿插。祭坛上设置香案，挂上三清图和司坛图。开坛前端公净手，焚化纸钱，燃放爆竹，跪在坛前叩首礼拜，用手蘸着水，轻弹于地，嘴里念着历代神灵、师祖的名字、咒词，祈求保佑并宽恕在演出中的失误。然后三叩首，爆竹齐鸣之后，轮流喝下敬师酒，才开始演出。

演出时端公头戴木面具，额头两侧各插一个或两个折叠黄表，腰扎麻带，脚穿草鞋。一手摇曳铜铃击节，伴踏跳步；一手执裹有色纸条的坛棒，指神示人。他们"取下面具是人，戴上面具是神"。这时，他们已与世俗的人间分离开来，进入神的角色，在祭坛上装旦扮丑，跳吟表演，吟之不足则唱，唱调为神歌调（又名坛歌调），端公主唱，众人帮腔，帮腔落尾伴以小锣、小鼓。

为了强化自己的神圣性，显示驱邪逐疫的神力，端公还要做24道法事：

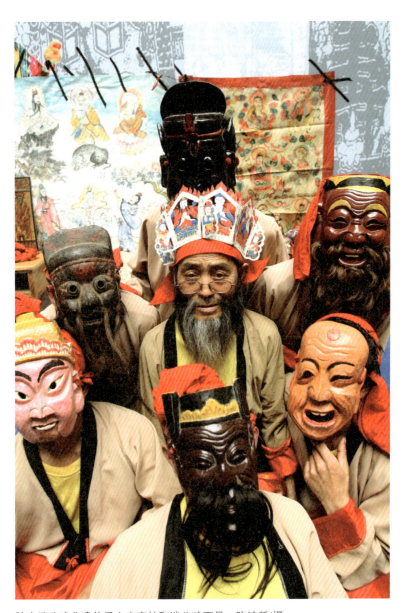

陕南端公戏非遗传承人李森林和端公戏面具　陈诗哲/摄

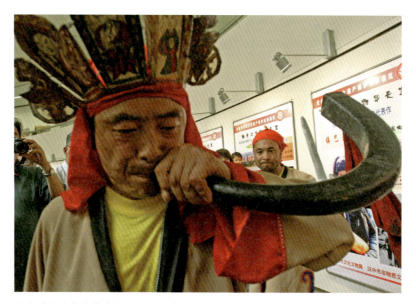

陕南端公戏演出前吹号角　陈团结/摄

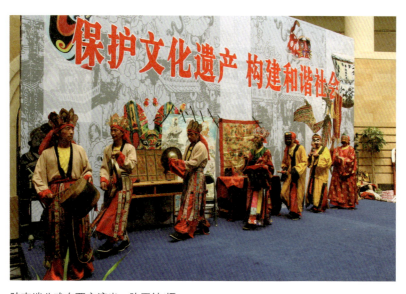

陕南端公戏在西安演出　陈团结/摄

*开坛礼请、传文、祭灶、铺罗下网、差兵、搭桥立楼、开洞、打秦童、打开山、关羽扫荡、上熟、撒愿、出土地、勾愿仙锋、和尚捡斋、李龙捡斋、判官坐堂、跋铧顶鏊、劈推、上刀梯、开红山、游傩、倒坛、安香火。*

24道法事多有戏剧性的表演。为了营造热烈氛围，留住众人观赏，端公还会做出高难度动作以显"神力"。如：

（1）跋铧顶鏊。端公将一只铁铧放在火塘中烧红，取出来用自己的舌尖舔铁铧，舔时发出吱吱的响声。舌尖舔过的地方，立刻微微变黑。这时端公立即将铁铧放入盛有水的碗中，淬水给病人喝下。或是让病人平躺在床上或睡在火塘旁，把烧得通红的铁铧放在地上，端公赤脚在烧红的铁铧上时左时右地"舞蹈"，或者是将脚跋进烧红的铁铧里，然后将踩过或跋过铧的脚轻踏在患者的裸腹上。喝水或用脚踏，是用水或脚代替烧红的铁铧。顶鏊是将烧红的铁鏊或铁锅顶在头上。

（2）上刀梯，又叫上刀山。前一日上午，村里帮忙的人在院子里将一棵从山上砍来的树，按步幅大小将24把刀安装进去。攀爬之前，端公左手提雄鸡，右手拿卦，一边念咒语一边打保佑卦，最后，把雄鸡的颈用力甩在锋利的刀刃上，使鸡头和鸡身"分家"，鸣叫三声后端公们才可上刀杆。端公赤脚攀缘镶嵌着24把利刃的高杆，还要把有病的小孩背在背上（如果是青壮年或老人，则背其衣服），边念咒词边上刀梯。到达杆顶后鸣角三声，祛疾除病。

（3）开红山。法师将一把小刀扎进头顶。刀扎至一定深度，放开手，刀直直地竖于头顶，法师向众人敬"红山酒"。

法事完毕后，端公要给主人家安顿神龛，宽慰祖先，并希望祖灵安稳，镇守家宅，保佑全家平安喜乐、百事顺利。

傩舞是祭仪和端公戏的中间环节，端公戴上面具，走着所谓"禹步"。据称，这种舞步为大禹制作的万术之根源，具玄机之要旨。《云笈七签》卷

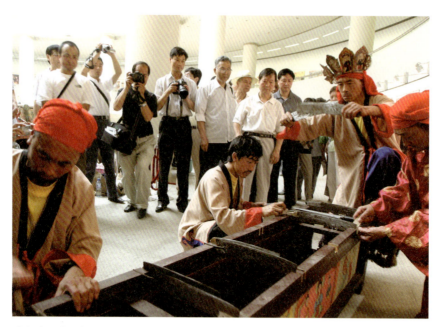

陕南端公戏,演员在做走刀山前的准备工作　陈诗哲/摄

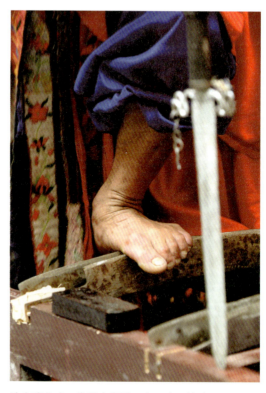

陕南端公戏,演员赤脚踩刀山　陈团结/摄

六十一记载禹步为"先举左，一跬一步，一前一后，一阴一阳，初与终同，置脚横直，互相承如丁字形"。今日傩舞舞步大多也是先出左脚，一前一后、一阴一阳，俗称为"踩八卦"。除步伐之外，手势也充满神秘意味，什么手势与什么样的咒语、巫词配合都有严格规定，不能随意排列组合。勾、按、屈、伸、拧、扭、旋、翻，各个环节一步也不能错。常用手势达150余种。表演过程中端公法器多达30余种，有大旗、扇鼓、师刀、钺斧刀、八卦锤、月斧、朝天盾、佛牌、令牌、镇坛木、神棍、牛角号、七星剑、勾魂剑、遮阳扇等道具。这些道具小巧别致，造型丰富，具有一定的文化内涵。为了丰富演出，吸引更多的人关注祭神仪式，约在清嘉庆年间（1796—1820），端公们邀集随湖南移民进入陕南山区的大筒子戏艺人参与庆坛表演，演出仍以端公为主，人员扩大到三至七人。由地摊苇席上端公一人的踏跳表演，发展为用四张或八张方桌并为桌台进行表演。所用乐器，以大筒子为主，配以二弦和三弦伴奏。唱调上除了神歌调外，还吸取了当地丰富的山歌民谣，形成了一定的唱腔板路，即二流板、一字板、四平板等。至清咸丰、同治年间（1851—1874），端公戏已经形成，积累了一定数量的剧目，经常演出的有《悍妇打鬼》等"神戏"，也有反映人们日常生活、精神面貌、乡土风俗和儿女私情的《让课》《请长工》《十八里相送》等"人间戏"。表演上已有生、旦、末、丑之分。演出中除了端公、端婆跳坛和演出一些小戏仍戴面具外，其他人物均以粉妆演出。已出现半职业性班社，俗称"散班子"。一般的堂会、富户的红白喜事，散班子均可承担演出任务。

中华人民共和国成立后，汉中地区文化主管部门多次组织人力挖掘端公戏剧目，邀请端公艺人座谈演出。汉中地区歌舞剧团和有关县市的新文艺工作者在原有的基础上，进行了很大的改进和创新，使之曲调不断丰富，乐器也增加了板胡、二胡、三弦、京铰子、京锣等。1956年到1966年期间，汉中地区出现了一大批新创作、改编、移植、整理的端公小戏，如《打麦场》《吹鼓手招亲》《双献料》《赶工》《讨债》《好媳妇》等。由汉中地区红星歌剧团参演的端公戏《打麦场》，在1956年举办的陕西省第一届戏剧

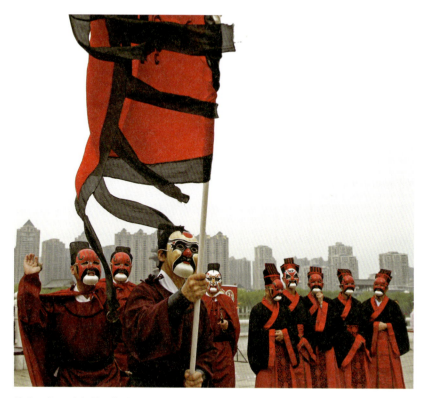

模仿汉代军戏舞的傩舞者　陈团结/摄

晚上演出的端公戏充满了神秘的色彩　陈团结/摄

陕南端公戏传人李森林　陈团结/摄

观摩演出大会上,荣获"整理改编一等奖"。《戏班子断案》1979年参加了陕西省庆祝中华人民共和国成立30周年献礼演出。传统端公小戏《灵官镇台》经整理改编后,2020年参加了戏曲百戏(昆山)盛典演出。

端公戏戏班称"坛",班主叫"掌坛师"。演出形式,有一人演出和多人同坛演出两种。一人所做的坛场,以做法事为主,通常没有戏剧故事性的演出。多人进行的坛事,通常由一名掌坛师带领三至五人甚至更多的端公一同进行,伴有三名乐队成员。而在一些更为盛大的祭祀活动中,还能看到两个端公班会演。

端公戏的声腔分为唱、诵两部分，均为韵文。诵就是其他戏曲中的道白或韵白。唱腔是神歌子和大筒子的综合体。神歌子又叫"端公调"，里面融汇了山歌、小调以及号子、茶歌等音乐形态，多"哩、嗨、哟、嘛、噫"等衬词，有腔调，无板式，具有曲牌体的特征。句尾大量的帮腔是高腔形态，一人启口，众人帮腔，间以锣鼓乐过门，周而复始，以重复或变化重复等手法进行扩充发展。所用的打击乐乐器有鼓、锣、钹、马锣等。其锣鼓点有些还标有名称，如七棰锣、九棰锣、硬三鞭、软三鞭、偷点子、牛擦痒等。端公大筒戏唱腔，以板式变化为主要结构手法。包括一字、二六、快二六、四平、还阳板和蹲思调等板式。每种板式由叫板、板头、击乐、起板过门、唱腔、句间过门和落板几个部分组成。这些板式既可独立结构单独成段，又可互相连接组合。

佩戴面具是陕南端公戏的一大特点，也是端公演出时从第一自我过渡到第二自我（神灵角色）的标志。面具有唐氏太婆、土地公、开路将军、王灵官、歪嘴秦童、甘生、押兵先师、先锋小姐、消灾和尚、梁山土地、开山将、掐时先生、卜卦先生、鞠躬老师、幺儿媳妇、乡约、判官等 100 多种。面具造型或人兽合一，或鬼神合一，或圣怪合一，从中可分出正神、凶神和世俗人物三种类型。

正神形象多为慈眉善目、宽脸长耳，面带微笑，通常代表一些善良正直、温和慈祥的神祇，如美丽的先锋小姐、慈祥的傩母、虔诚的和尚、诚实的土地等。雕刻线条比较圆润平滑流畅，形象与普通人中的慈眉善目者极为相像，这样显得富态慈祥、平易近人，能够拉近神与人之间的距离，让普通民众更容易接受和亲近；同时用婉转流畅的线条雕刻出的浓眉、大眼、宽脸、长耳等异于常人而更接近人们心目中神与佛的特征，使神灵与凡人区别开来。

凶神则是那些威武勇猛、狂傲凶狠的神祇或有名的武将。他们担负的主要职责是镇妖逐鬼、驱疫祛邪、维护公平正义。其雕刻手法是充分运用直线、凹凸线、断裂线等粗犷、奔放的线条，在写实的基础上予以大胆的

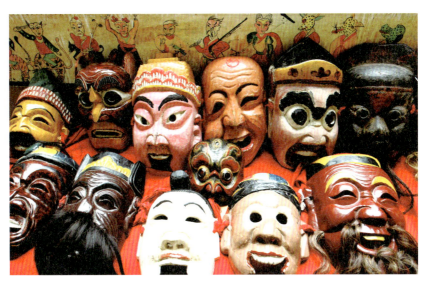

各种情态的端公戏面具　陈团结/摄

夸张,把他们刻画成头上长角、嘴吐獠牙、横眉竖眼、眼珠凸鼓、满脸煞气的形象,让人心生敬畏。如开山莽将,是端公戏中最凶猛的镇妖神之一,手执金光钺斧,砍杀妖魔鬼怪,为人们追回失去的魂魄,整个面目狰狞可畏;开路将军,是端公戏中的先导神,其职责是逢山开路、遇水搭桥,扫除前进道路上的妖魔鬼怪,其面具造型与开山莽将相似,但头上有三只角。

世俗人物面具造型表现得更为世俗化,大多五官端正、眉清目秀,符合儒家忠、孝、义的道德观,表现出淳朴、忠厚的个性,注重写实,少有夸张的修饰手法,与普通人无异。代表人物如范杞良、孟姜女等。

在着色施彩上,各有不同的渲染法。其色调有对比,有调和,有暖色,有冷色,有中性色,既有现实生活色彩,又有夸张虚构的浪漫色彩。为突出人物的个性特征,有的面具施色细腻,近似人的肤色,有的笔墨粗犷,勾勒写意,因人而制。所有人物脸谱、男女性别、大小年龄、职业官爵,触目可见。佩戴的方式,有口衔的,即用牙咬住背面的横棍,由场外人代言

陕南端公戏老剧本

代唱,同哑剧表演相似;也有手持的;多数由端公扣在脸上,用红带子勒头捆住。

面具的制作工艺较为复杂,用料也特别考究,有青铜、纸壳、牛皮、羊皮、葫芦、竹篾、笋壳、布壳等,最常用的是白杨、丁木和柳树等木料,因为这几种木料质地细腻、韧性强、不易开裂,雕刻起来既顺手又省力。据端公老艺人回忆,雕刻面具有选材、取样、画型、挖瓢、雕刻、打磨、油炸、上彩开光等8道工序。

面具制好以后,取用面具还要举行开箱仪式,存放面具也要举行封箱仪式。面具的制作、使用、存放都是男人的事情。男人戴上面具即表示神灵已经附体,不得随意说话和行动。女人则不许触摸、佩戴面具。

经过近200年的演出,端公戏已深入到陕南人们的日常生活中。婚配嫁娶,多需要提前拜访端公来"三查六礼","三查"就是查坟水、查根基、查子弟。"六礼"就是发红庚、看人户、合八字、作大揖、下期书、过酒席。丧葬祭奠也请端公为其行丧葬事宜。旧时的富户人家每逢婚丧之事,往往约端公戏班在家中演唱,并设宴招待亲朋。在这种场合演唱的戏曲称为"堂会戏"。一场盛大的堂会戏往往集中当地所有著名演员,其戏份儿往往数倍

于平日收入。婚庆类堂会戏是有钱人家在迎亲嫁娶、庆祝花烛之喜时,请戏班唱的戏,一为炫其尊贵豪富,二为祈福新郎新娘百年好合、早生贵子。丧葬类堂会戏是丧葬之家在举行丧葬礼仪期间,召坛班演戏以娱前来吊唁的人,演出一般多在丧家所搭灵棚或墓前,有些大户人家还在村头广场扎搭彩台,供戏班在上边演出。

除了婚嫁与丧葬,凡有寿诞、添丁、加官、乔迁、修谱等事,大户人家也大都演戏庆贺。所演剧目由喜庆之家的主人点演。如是寿诞,多演《八仙庆寿》《百寿图》《文王访贤》等;如是添丁,多演《麒麟育子》《双官诰》等;如是加官,多演《六国封相》《甘罗拜相》等。总之,唱喜庆戏,就是要讨得主人和宾客们的欢心。

庙会也是端公戏展现身手并赖以生存的舞台。依旧时习惯,凡庙会必演戏。凡酬神还愿或神诞祭祀等,端公戏均应邀而至,或庆坛酬神,或禳灾解厄,或超度荐亡。有的神诞庙会,要庆演神戏。东岳庙、城隍庙、十

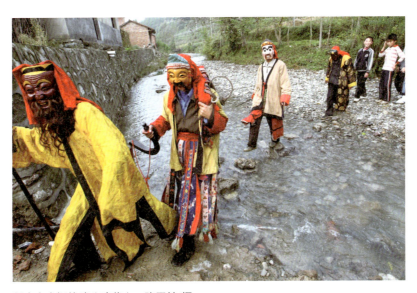

行走在乡间的端公戏艺人　陈团结/摄

王殿、地藏王等庙会，要放焰口、做道场，赈济孤魂野鬼，甚至搬演目连戏文。届时端公班不是演戏庆贺，就是斋醮祭祀，频繁为庙会或愿家、主家、敬香祈禳之人做法事或演戏。不少行业性神会，如船帮王爷会、木工鲁班会、妇女三霄会（娘娘会）、商贸财神会、遇灾办瘟主会等，端公戏班也会应约而至。

端公戏班活动具有季节性。汉中民间流传着这样一些说法，"端公端公，全靠寒冬。五黄六月，要倒烟囱""端公要跳腊月旺，脚杆跳成蒿草棒"。这反映出冬季和春季是他们演出最繁忙的时段。腊月二十三日，端公用灶饼、灶糖和当场宰杀的公鸡祭灶神，演端公戏。腊月二十四，是新灶神下界归位之日，端公跳坛迎灶神，祈保四季平安如意。正月初四，夜深人静时扫地、倒垃圾，寓意"送五穷"。正月初五一大早就请端公戏班来跳坛接财神、"送穷"，把穷当作邪祟来驱赶，驱穷迎富。二月初三，是梓潼帝君生辰。想人丁兴旺、多子多孙者，会请端公来家中祭梓潼帝君。经济条件较好的家庭，也会请端公戏班来演出。这么多的庙会，这么多的节庆，需要多个端公戏班演出，需要众多演艺人员。那戏班又是怎样培养人才的呢？

陕南端公戏没有办过科班，传承方式主要以家传和师传为主，各班坛都有一整套严格的规矩。

家传，就是把技艺传给和自己有血缘关系的后代。后代学成的艺，一般叫"跟上艺"或"祖传艺"。家传一般传男不传女、传侄不传婿，传单不传双。家传的师徒虽为父子关系，但在技艺的传授方面，和带徒弟的方式一样，除了认真负责，还有严苛、严厉。因为自己的看家本领要悉数传授给儿子，并期望他传承下去，自己去世后也可以享受到更多的香火供奉。正因为这样，很多儿子因为受不了父亲加师父严苛的传授方式，而不愿意学习。

这种较之其他技艺更为严苛的传承方式，也让陕南端公戏的延续与传承变得更为艰难。在这种传承方式下，许多有着古老绝技、仪程、戏本等的端公戏班子都已绝迹。

师传，就是将技艺传授于和自家没有血缘关系的"外人"。拜师学艺要

由老师选择日子收徒，一般都是在重大的法事场合或重大节日，有亲戚、引进师、证明师来做证。

收徒前，师父要带领受艺者参拜自己的师父、师爷、师祖，接着是开坛礼请，向师门的列祖列宗升文发牒，告知师门将要新进成员；敬奉神灵，爬上刀杆为将要收纳的弟子打卦占卜，神灵和师门的长辈允许后就可收徒。最后让将要拜师的徒弟跪在师父和师爷、师伯面前起誓，向神灵表示永远忠于师门、尊敬师长、尽心学艺。拜师礼结束，就成为正式的弟子。师父要尽心教授，弟子要尽心学艺。学艺期间先学习响器的敲打，同时牢记各坛法事的唱词和声腔，把各种程序记牢，把各种舞步默记在心，逐步参与其中。完全掌握了法事后，师父给徒弟授牌：把自身及以上有据可查的祖师的度牒授予徒弟，并为其打卦封赠，允许出师独立承办法事并授徒。

过去多是一些贫寒人家的孩子找到一位端公拜师学艺，端公则教其读诵经文、咒语等，并将手中的科仪本交与徒弟传抄，用这种又背又抄的方式，使其熟悉端公做法事的一套程序。当徒弟能够熟练背诵时，师父会带着徒弟出外行坛见习。一般经过三至五年的学习，徒弟就能够完成基本的几项法事，想独立出师时，师父会通过一定的考验与修炼方式，授予徒弟职称——过职（或称"度职"）。

端公的职称十分有讲究，分为高中低三个等级。低级的为"茅山职"，在行坛中只能跟随大家做法事；中级的是"文昌职"，在庆坛时可以担任掌坛师之位；高级的则叫"玉皇职"，只有他才能焚烧玉牒上奏天庭。

对于端公戏徒弟的考验，班坛中也各有不同的方式。如宁强端公吴昌苏，讲述本人出师时，师父在子夜时分带领他前往一处曾发生过凶杀事件的地点，让他待在一处划定的"阵"中，默念口诀、挽诀、演水，经过七七四十九天不间断的练习，才获得法力。

收徒授艺还有复杂的传承仪式。主要有以下几个方面：

一是投师拜法。按照端公坛内规矩，掌坛师具有授徒传艺的义务，若不传承，便被认为死后要当"游师"，永世不得超生。因此，端公也乐意收

徒。无论是家传还是师传，学艺人均要先征得师父同意，写下《投师帖》后，才能正式成为坛内门下弟子。《投师帖》要写明学习的内容、报酬以及证明人等，师徒各执一份为据。自立约后，师徒之谊有如父子，要各自尽到父、子的职责。

常见的《投师帖》格式、内容如下：

具立投师文约人×××，自愿投拜×××先生膝下为徒，专习××技艺，艺成之后，抛牌安师。谢金×××，衣裳一件，鞋子一双。教者不教，谢金无问；学者不学，谢金照缴。今恐人心不一，立此投师文约为据。

　　　　　　　　　立文约人　徒　弟　×××（押）
　　　　　　　　　　　　　　师　父　×××（押）
　　　　　　　　　　　　　　代笔人　×××（押）
　　　　　　　　　　　　　　凭证人　×××（押）
　　　　　　　　　　　　　　　　　　×年×月×日

师父传艺，除专门的口传心授外，还要让弟子跟班学艺。弟子每学会一坛，必到实际的法事活动中加以锻炼、提高。经过三年五载甚至长达十数年，弟子各项法事、仪程、技艺基本学成后，就要举行度职出师仪式，拜请并要求师尊颁授职牒、职衔、法物、法名等。

度职仪式具有多方面的意义。首先，对于新来的弟子来说，可使自己取得独立的主坛资格，同时也是其在同行中受到尊敬的重要依据；其次，从传度师父的角度来说，自己传授技艺的弟子能及时举行度职祭祀仪式，不仅可以使自己的技艺得以传承，更能使本坛班日益兴旺，教门常兴；再次，从社会舆论的角度来讲，新恩弟子举行隆重的度职仪式，乡里民众也会知道其已经取得独立的主坛资格，日后便会延请其主持和运作相应的祭祀仪式，这也为其职业前程的发展创造了必要条件。

二是坐桥传法。传法是新恩弟子度职仪式中最为隆重的一项。在传法

时，要高搭法桥，传度师高坐法桥一端，向在另一端跪着的新恩弟子传度。程序首先要由传度师启白圣真，祈请他们降临法坛，向新恩弟子宣扬三皈依、启发四大愿，之后"坐桥传法"。

传度师向新恩弟子传法的内容包括法服、法印、令牌、角号、师刀、卦、科书等多个方面。此外，传法过程中还有一些极具象征意味的仪式，如"人口传度"，就是传度师与弟子共同进餐时，师父挟起一片肉，吃一半或咬一口，递给弟子，或将一碗饭，吃下几口，然后递给弟子吃。这种将师父吃不完的传给弟子的行为，象征不仅使弟子可以得到师父的真传，而且可以将师徒二人紧紧联系在一起。

传法后，传度师与新恩弟子要"叩合同"。最后，新恩弟子发誓说："忘了天来不下雨，忘了地来草不生，忘了爹娘遭雷打，忘了师尊法不灵。"表示忠于师门、潜心学艺、传艺。

三是抛牌授职。抛牌授职，就是在度职的传承仪式中，传度师向新恩弟子传赐师牌，也称为"抛牌过印"。抛牌时，法师要将师牌左右翻打，以显示其调兵驱鬼的作用。抛牌之后，还要由传度师举行封牌法事，即将圈点完毕的牌经打上驱邪伏魔印，折叠成正方形装进弟子的牌盒内，盖上卦板，用墨笔画上讳，取阴卦，在讳上盖印，再用一尺二寸红绫布将牌盒包缝好，并缝上仙带。抛牌、封牌后，传度师就要为新恩弟子授予职牒，也叫"职策牒"。"牒"，即禀天告地、奏神启圣的牒文。

从某种意义上来说，职牒已经成为通神的凭证。同时，在端公坛内，职牒也是端公的职业证书，只有经过抛牌过职仪式授予职牒的人，才能掌坛作法。若有人违反此一规约，天地鬼神将不予认可，其人死后也不能归坛，而成为无坛无庙的游师邪鬼。因为在端公的观念中，他们是替天行道的人，他们的司职也是上天神灵所规定和赋予的。

总之，经过神秘而隆重的抛牌授职仪式后，新恩弟子就成为一名正式的大法师，可以独立掌坛作法了。

此外，法师在生前主持和运作祭仪时所使用的法具，诸如令牌、师刀、

法印、宝剑、卦、锣鼓、衣帽、科书以及印制疏牒文书的印版等,也要按其临终的遗嘱,分传给各位门徒。

正是通过这些严苛的仪式,才使端公代有传人,也使端公戏不断推进。

# 第二章
## 木偶戏

木偶戏起于汉，兴于唐，盛于明清。以木刻偶，以偶作戏，古称"傀儡戏""傀儡子"，是由艺人操作木偶表演故事的一种戏曲形式。陕西作为木偶戏的发祥地，至今保留着合阳提线木偶戏和陕西杖头木偶戏两种古老的表演形式，分别入选第一批、第四批国家级非物质文化遗产名录。

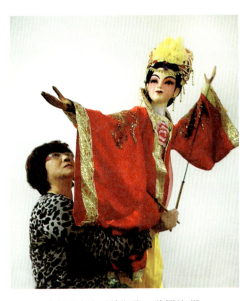

木偶戏表演《梨花颂》 陈团结/摄

# 合阳提线木偶戏

合阳提线木偶戏是陕西省特有的传统木偶艺术,渊源十分久远,它起于汉,兴于唐,盛于明清。合阳人将其称为"线腔""线吼""线猴""线胡",1957年定名为"线戏"。这是我国长江以北仅存的、富有地域色彩的提线木偶剧种,发祥并盛行于关中东府地区的合阳,流行于朝邑、大荔、澄城以及山西的芮城和河南的灵宝等地。2006年,合阳提线木偶戏入选第一批国家级非物质文化遗产名录。提线木偶戏深受当地群众的喜爱。合阳民间有一句俗语说"不吃踅面不看线,不算到过合阳县",踅面是合阳的一种地方小吃,线就是提线木偶戏。这句话生动地描绘出一幅渭北高原合阳人享受物质文明和精神文明的画卷。

合阳东临黄河,南濒渭水,北接韩城,系关中东部重镇。这一带自古就有制作木偶的技艺。2007年,陕西韩城市梁带村两周墓地考古发现:"最

提线木偶戏表演　史沛鸿/摄

为引人注目的是在 M502 的墓室四角各发现了一个高约 80 厘米的彩色木俑……这四个木俑人显示出精湛的做工。他们面带红彩，从手形上看似乎正拿着鞭子驱赶马车前进。"①这四件木俑是目前为止我国发现最早的殉葬木俑，比秦始皇兵马俑早五百多年。其发现也表明，当时的合阳、韩城一带，木偶制作技术已经非常精湛。

"合阳线戏世代相传，曾为汉王（汉高祖刘邦）立过大功。"合阳当地线腔老艺人党生坤早年回忆说："当年匈奴攻打代国，汉王困于平城。代王知道西河（合阳的古称）有线戏，告知陈平。陈平命工匠仿制栩栩如生的大木偶，借夜月在城楼舞唱。匈奴王之妻望见，心生妒忌，害怕城破之后匈奴王纳汉家女，遂网开一面。后来代王喜弃国，被赦为合阳侯。"在一些古籍中，也能找到提线木偶戏源于汉代的依据。唐代段安节撰写的《乐府杂录·傀儡子》也记载了上述故事："自昔传云：'起于汉祖在平城为冒顿所围，其城一面，即冒顿妻阏氏，兵强于三面。垒中绝食，陈平访知阏氏妒忌，即造木偶人，运于机关，舞于郫间。阏氏望，谓是生人，虑其城下，冒顿必纳妓女，遂退军。'……后乐家翻为戏。"

到了唐朝，提线木偶戏被列入歌舞类，这在《通典》中有所阐述。《明皇实录》中有唐玄宗《吟傀儡》一诗，"刻木牵丝一老翁，鸡皮鹤发与真同。须臾弄罢寂无事，犹似人生一梦中。"②诗中虽未明确指出合阳线戏，但"刻木牵丝"的结构，"鸡皮鹤发"的外形已与合阳线戏的木偶造型完全一样。唐代有"傀儡子"演"郭秃"的故事。"陕西合阳线戏至今犹在的'来报子'（癞包子）角色，也有'郭秃'遗痕。"③这说明提线木偶戏在唐代已经流行，

---

① 李彪：《韩城梁带村考古获重要发现》，《华商报》，2007 年 6 月 10 日，第 2 版。
② 关于此诗的作者，大部分典籍录为梁锽，也有个别著作为梁锤，民间传说和木偶戏艺人口传中，大多数认为是唐明皇。清代《御选唐诗》明确录为唐明皇所作，但仍注"一作梁锽"，而《全唐诗》中则说"或云明皇所作"。
③ 陈义敏、刘峻骧主编：《中国曲艺·杂技·木偶戏·皮影戏》，文化艺术出版社，1999 年版，第 141 页。

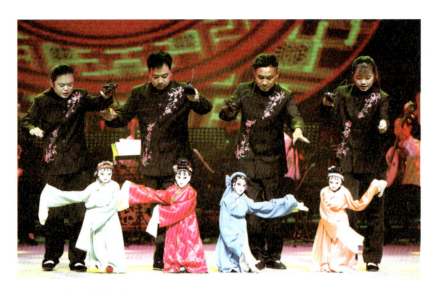

木偶戏演出　陈团结/摄

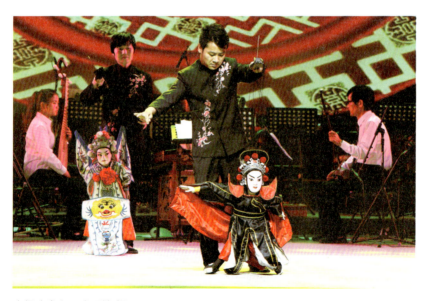

木偶戏演出　陈团结/摄

合阳提线木偶戏葆有唐风遗韵。今人廖奔说:"木偶戏最初兴盛于唐朝,唐朝的都城长安应该是它的中心,因此后来的陕西、山西以及川北一带都受其直接承传影响,形成一个系统。西北的木偶有提线和杖头两种,例如陕西合阳提线木偶、山西杖头木偶等。"①

迨至明代,"在明初洪武年间,合阳县北沟村的秦氏,就为线偶戏发展作出了重要贡献。到明代中叶,相继有王伯彭、王昇、范垣、车朴等人,为线偶戏改编剧本,研究线偶艺术。县令李豸、王纳都推崇偶戏,特别是明万历年间叶华云任县令时,更以'都御史'和'姚江学者'的才气勋名,推行高台教化,大演线偶戏,并聚高才生于古莘书记研读。继任刘应卜效叶的做法,务行实政,以兴教为先,一面大修学馆,一面扶助乡艺,形成了线偶戏蓬勃发展的高潮"②。

从这段文字里至少可以看到合阳线偶戏发展的两大助力:一是文人加入剧本改编行列,促进了剧目的发展,参与研究了线偶戏表演艺术;二是官方从"高台教化"方面对线偶戏艺术的肯定,推进了民间提线木偶戏的演出,这与其他地方禁止木偶戏表演有所不同。一些文人不但参与剧本改编,甚至还自组班社开展演出,"宁时镆为明万历十七年(1589)进士、兵部员外郎、赠光禄寺少卿,因不满明末政治腐败,弃官回乡隐居。其子宁宏因受其父严教,亦绝有才学……宁氏父子特好线偶戏,且家置戏箱,与艺人交好,切磋技艺,并编写剧目"③。明末合阳文人李灌也参与了线偶戏的改造。李灌,字向若,生于明万历二十九年(1601),明崇祯癸酉科举人。他天资聪明,性好读书,"著作丰厚,诗文清奇雄宕"④。入清之后,李灌因

---

①廖奔、刘彦君:《中国戏曲发展史》,第4卷,山西教育出版社,2000年版,第207-208页。
②③李克明:《序言——兼论合阳线偶戏发展简史》,参见党正乾编:《合阳线偶戏音乐》,合阳县文化馆编印,陕内资图批字2003年023号,第4页。
④《合阳县志》编纂委员会编:《合阳县志》,陕西人民出版社,1996年版,第831页。

清代观众看偶戏

不满清朝统治,哭歌山林,行乞都市,家居30年,尝"率诸弟侄斑斓戏舞",编修剧本《上煤山》《黑山记》等。李灌能歌善弹,与木偶艺人常相往来,班内诸技,无所不长。他与艺人合作,增加了木偶的提线,一般的由5根增加到7根,旦角甚至有多到13根的,操纵起来更加灵活。每遇心情郁闷,他便隐身幕后操纵舞偶,或担任鼓板怀儿敲打说唱。他惯于在开腔之前,唏嘘叹息,高声漫吟,使歌调格外凄楚悲怆、动人情怀。康乃心《李向若墓志铭》称李灌"斑斓戏舞""慷慨悲歌""行吟哭唱",时人莫及。线戏艺人多效其声,若有相似则听众寂然,不忍骚动。一时之际,蔚然成风。长此以往,遂使线腔在吸收宝卷讲唱特色的基础上,又融入了李灌"哭歌""行吟"的悲怆风格,在声腔风格上发生变化。合阳线戏在脸谱、服饰、音乐唱腔、雕偶制作、提线技巧等方面也都发生了全新的变化。

正是民间艺人、文人学士、官方三个方面的合力推进,明清之际合阳提线木偶有了比较大的发展,且流布到相邻的朝邑、澄城、大荔以及山西

挂在墙上展示的提线木偶　陈诗哲/摄

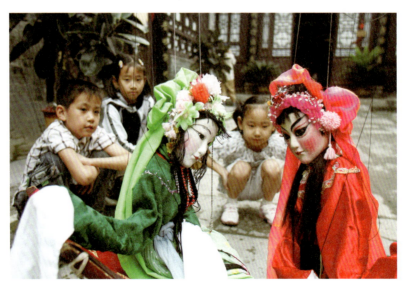

小朋友对提线木偶的表演特别好奇　陈团结/摄

的芮城等地。①光绪年间有72家线戏班社，涌现出了一批"把式"。至今合阳大荔一带仍流传着一些戏谚："六六子本事没法学，生旦净丑能提活。高郎儿，提的谄，对台戏才能把功夫显，能吹胡子能瞪眼，能踢纱帽把单翅儿闪。升庆儿提线本领高，旦娃子出来像水上漂，碎脚儿一步一步跷，前后左右都能甩稍。不管生旦净丑，唯有棣娃子拿手。抬桌子，挪靠子，当场变脱袄撂帽子。谋儿、良儿和暴牙，提线算个全挂挂。提靠甲戏有能人，灭不下黑池王相银。"通过这些戏谚可以想象出当年合阳提线木偶表演水平，不但能生动刻画生旦净丑各种角色的动作情态，还能表现"吹胡子瞪眼""单闪帽翅"等绝技。

中华人民共和国成立以后，合阳提线木偶戏得到了新的发展。1952年，艺人魏天才、王忠绪等人发起成立了合阳县晨光线戏社，即合阳线腔木偶剧团的前身。1955年，晨光线戏社以《打金枝》《周仁回府》两出折子戏参加了中华人民共和国第一届木偶皮影观摩演出大会，在首都曲艺界引起了强烈反响。1957年，合阳提线木偶搬上了大戏舞台。到了改革开放时期，合阳提线木偶戏进入了国际文化交流的行列。1986年，法国电视台的记者专程到合阳拍摄了影片，带回法国播放，使合阳线戏首次进入国际文化市场。1997年，王红民、肖鹏芳两位艺人远渡重洋，赴巴西演出，合阳线戏为发展中外友谊作出了贡献。2004年9月，合阳提线木偶戏参加在伊朗举办的国际木偶节，演出了40多个节目。

合阳线戏的传统剧目有500多本，现有存本的200余本。通常演出的主要剧目有——

一靴：《一只靴》

二楼：《谪仙楼》《鸳鸯楼》

---

①陕西非物质文化遗产数据库：http://www.Snwh.Gov.Cn/feiwuzhiweinan/27/200711/t20071122-36877.htm.

三箱：《西厢记》《百宝箱》《囊哉装箱》

四金：《金瓶梅》《金钟罩》《金玉缘》《金玉坠》

五寿：《郭暧拜寿》《韩府拜寿》《云南上寿》《乾隆庆寿》……

六珠：《宝莲珠》《龙首珠》《蜜蜡珠》《照乘珠》《庆顶珠》《九连珠》

七铡：《铡二王》《铡包勉》《铡八王》《铡美案》《铡国舅》《铡赵王》《铡郭槐》

八计：《瓦刀计》《蜜蜂计》《食盒计》《猪血计》《鸡血计》《墨刀计》《药茶计》《钟鼓计》

九缘：《百日缘》《兵火缘》《两世缘》《铁弓缘》《狐狸缘》《琴珠缘》《战袍缘》……

十记：《荆钗记》《血汗衫》《祝文记》《寒窑记》《四兰记》《三元记》《双驴记》《孤儿记》《呆迷记》……

十一镜：《祥麟镜》《梅花镜》《轩辕镜》《索路镜》《梅鹿镜》……

十二龙凤：《龙凤针》《龙凤灯》《龙凤山》《龙凤配》《龙凤旗》《龙凤袍》《龙凤阁》《龙凤环》《龙凤匣》……

十三钗簪：《金凤钗》《鸾凤钗》《双云钗》《金琬钗》《梅花钗》《兰凤钗》……

十四鸳鸯：《鸳鸯楼》《鸳鸯谱》《双鸳鸯》《苦鸳鸯》《火鸳鸯》《鸳鸯阁》《鸳鸯剑》《鸳鸯泪》……

二十四卷传：《孝廉卷》《马王卷》《药王卷》《席棚卷》《魁犀卷》《黄英卷》……

七十二图：《八仙图》《庆阳图》《开国图》《美人图》《忠孝图》《山海图》《日月图》《广寒图》《升官图》……

此外，还有《破黄巾》《翠云策》《坤元笔》《乾坤带》等大型剧目，《全家福》《审鸡蛋》《卖杂货》《观象》《鄱阳湖》《张文孝赶驴》等中小剧目。

木偶艺术包括制作和表演两个方面。合阳提线木偶制作技艺已列入陕

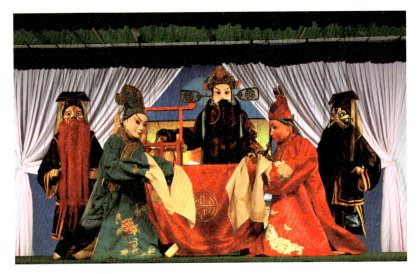

提线木偶　史沛鸿/摄

西省第一批非物质文化遗产代表作保护名录，省级传承人鲁兆兴对木偶制作有着熟练的操作技艺，在偶头制作上颇有成就。他制作的旦角偶头额部和腮部较丰满，口小巧而内含，具有唐俑的特点；丑角偶头滑稽怪诞，面带微笑，逗人喜爱；净角偶头夸张、粗犷、狰狞，给人以威武之感。木偶雕饰讲究，形象逼真，俑高约二尺七八，木偶身体各部位均能活动自如，著名民间文艺家贾芝赞美其为"秦川一绝"。

合阳提线木偶戏提线通常四五根，多则20多根。表演时木偶的动作全靠演员用手中的细线悬控完成。为使木偶做出各种复杂动作，表演者须运用提、拨、勾、挑、扭、抢、闪、摇等8种技巧操纵提线。

提：要求把线偶提得端端正正，上三线垂直收紧。提主线的称"正手"，管腰、底线的则叫"副手"（左右手都要学会正副手技法）。换手时主线不能放松，以免出现偏头与身弯等现象。

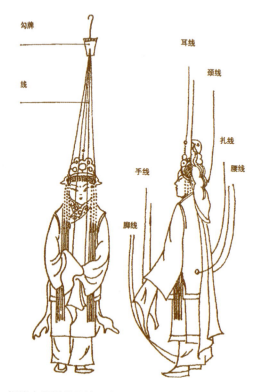

提线木偶操纵吊线示意图

拨：偶像转身时，副手收拢中下线，捏合一起，拨动主线，才可产生踅步、转身效果，而且得体自然。

勾：当偶像要点头时，正手勾起脑后一根主线，耳鬓两根稍松。弯腰、跪拜时，副手勾起腰线、手线配合才行。武将拉弓，须勾腰、肘等线，才出效果。

挑：用于花旦、小旦等角色之双腿换行。手线、腹线统一交正手掌握，副手单挑足线以摇摆，便产生换行效果。但正手必须使其他各线收紧，保持偶身端正。

扭：转身、武将翻筋斗、翻身落马、腾空驾云，都必须收紧各线，副手扭线于一起，以快速抡、摇的办法，达到动作效果。

抡：专为杀砍对阵，抡转偶人在空中表演各种动作而用。

闪：撂口条、甩稍子时，先在幕后把口条放在手线之后偶人的臂肘部；旦角、生角的稍子放在面部、耳线之中，出场需要正、副手配合，一闪一顿，便可使口条按锣鼓点甩至另一手，再甩下；稍子则闪在脑后，勾腰线左右甩动。另一方面，为了使老生、老旦和其他挨打的角色表现出老态龙钟、步履艰难的状态，也要一颠一闪。闪单官帽翅，则是闪功与挑功并重。

摇：表现为偶人"气得浑身打战""大雪纷飞身抖擞"和性格轻浮的丑角而用。

提线八法在表演中，或单用，或并用，手法娴熟，能把"死人"提成"活人"，而且常常能表演出让观众难以想象的绝技。如《打金枝·背舌》一场里的金枝女、《周仁回府·悔路》一场里的周仁，都是在上场后，随着"花喇喇衣衫齐扯烂"的唱词，一瞬间两根手线一抡，全身一闪，当场便使穿着的衣服变成另一身衣服。

合阳提线木偶戏有专用声腔，称"线胡腔""线腔""线腔调"，为中国木偶戏所仅见。线腔音乐分线腔调和乱弹调两部分。线腔调是线腔音乐的原有唱调，它起源于合阳流行的劝善调音乐，其曲调述说性强，细腻、缠绵、悠扬、婉转，用皮弦胡伴奏，打击乐器有暴鼓、干鼓、手锣、铙钹、勾锣、梆子、马锣、铮子等。唱时铮子击拍，过门用梆子击拍。板路分慢板、二八板、小滚白、大滚白、箭板等。唱词有五字、七字、十字和长短句（又称"剁句子"）之分。单句落，只重后半句，仍似两句。不论唱、白都在音乐间歇中进行，只用铮子轻轻伴随，掌握节奏，听起来十分清楚响亮。唱腔倚音、滑音，行腔衬"嗳嗨""夹吭"等虚字，丑角唱腔还常有"乃乖""乃乖""一乃乖"的衬句，即合阳方言中的"那个"之意。

乱弹调是在线腔调音乐基础上，吸收同州梆子（东路秦腔）音乐的演唱特色衍化而来，有慢板、二八板和箭板等板式。其音乐激越悲壮、慷慨

《合阳线偶戏音乐》书影

昂扬，唱时乐队伴奏，不再用马锣伴奏和铮子击拍。线偶调和乱弹调因在调性上有着文静委婉和热烈喧闹的差别，所以过去很少混用，一个角色更不能在同一段唱词中随意转入他调。线腔调多用于生（小生、文生）、旦角演唱，乱弹调则用于武生、须生、净角等演唱，所以过去有"生（指武生、净）不唱'线'，旦不唱'乱'"之说。直到20世纪20年代初，线戏搬上大舞台后，这种限制才有了改变。

合阳线戏演出过程中分工明确，乐队人员要承担配唱和摆场面等任务。他们分工大致如下：

鼓板：一人，司鼓并拿手锣、马锣、截子等乐器。这个人主要是配唱，俗称"说戏的"，位于舞台左上角，负责全剧进展节奏，担任生、旦主要角色的演唱，往往还要生旦净丑全包，所谓"戏包袱"。

胡琴：二人，掌握胡琴、唢呐、大号三种乐器，其中一人还要兼代配演。

铜器：一人，负责敲大锣、铙钹、铮子。

笛子：一人，兼吹大号、打杂。

梆子：一人，除打梆子之外，还要管理布景更换、前场摆设和搭戏，所谓"打梆子、提靠子、给偶人人戴帽子"。

乐队虽然只有6个人，但足可以演奏《杀妲己》《割韭菜》《十娘奉琴》《石榴花》《背娃娃》等近30个曲牌，同时还可演奏慢板、二八板、尖板等板式。通过丰富的音乐烘托和高超的线戏表演技巧，"通过悲壮哀伤、婉转优美的旋律，配上艺人激昂慷慨、声情并茂的唱腔，令观众时而喝彩大笑，乐不可支；时而扼腕裂眦，抹泪哭泣"，展现出线戏的独有魅力。

合阳县木偶剧团几十年来服务于基层，还多次出国演出。这个县级剧团，竟然涌现出了两位国家级传承人——王宏民、萧鹏芳。他们是同学，是夫妻，也都是线戏世家出身。他们1982年一起进团学艺，同班有14个同学，后来有的同学自己放弃了，最后这班只剩下了4个学生坚持学戏。毕业后进了剧团，其中两个人因为剧团时好时坏，也离开了，只有他们夫妻俩一直坚守到现在。

他们开始是背粮学艺，基本不挣钱，当时学艺条件不好，吃、住、行都很困难，还要不分昼夜没有星期天地学习。对于女孩子学戏那更苦，当时一个木偶3~5公斤，要求表演者手上有很大的力气；且对于一个13岁的女孩来说，每天近10个小时的训练，能支撑下来也需要毅力。萧鹏芳清楚地记得，1983年六七月间随团到山西演出，演出结束已经是腊月。回合阳那天，早上五六点起床，吃了一个馒头，就坐船过黄河，到合阳已经天黑了，又坐了几个小时的拖拉机，最后还走了六七里路，才回到家里。当时腿都冻僵了。父母见了很心疼，想让她放弃学艺。但她却有一个信念，"一定要坚持学下去"。他们两个农家子女就是这样苦熬苦挣，咬紧牙关坚持学艺。

功夫不负有心人。1989年，合阳提线木偶戏摘金夺银再现辉煌之时，刚刚二十出头的王宏民已是团里的主力演员。他操纵的《进宫·背舌》中的金枝女、《秃子闹房》中的兔娃，都给观众留下极深印象，尤以《周仁出府》中的"周仁"一角，创造了一个崭新的木偶艺术形象。在表现人物内

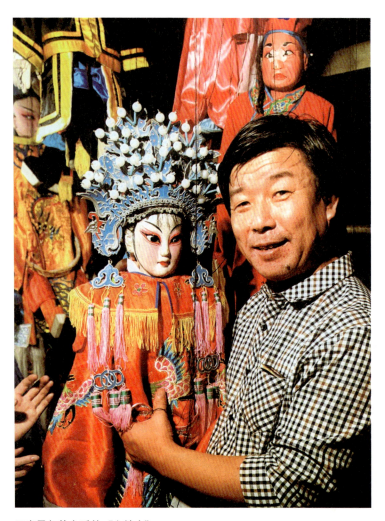

王宏民与他心爱的"金枝女"

心激烈思想斗争之时,他借鉴了大戏的亮靴子底、闪官翅,接着又撂官帽、脱衣服、甩梢子,这组在传统线戏中闻所未闻的动作组合,与慷慨激昂的唱腔紧密配合,产生了强烈的艺术效果。后来在几次出国演出之后,王宏民发现了一个问题:一些在国内演出时观众报以热烈掌声的精彩场面,在国外却反应平平,他们不明白为何要将靴子底亮出来,而闪官翅又是在表现什么。王宏民认识到,这就是东西文化的差异,要让合阳提线木偶走出国门,就得在既能展示中华民族的优秀文化传统,又能让外国观众易于接受上狠下功夫。经过多方比较选择,王宏民选中了《钟馗醉酒》,这出戏话语不多,动作丰富,钟馗饮酒时先用杯,再用壶,最后是抱坛而饮。这就要求偶人的手既可握剑,又可把盏,还可以抱坛。合阳提线木偶偶人表演

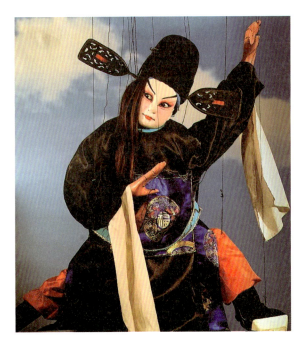

合阳提线木偶戏《周仁回府》剧照

拿东西时只能对物体平插过去,再拉紧手线握住,对于钟馗这个特定人物,这些功能显然是不够的。王宏民自己动手制作木偶,除在整体形象上使之呈现一身正气之外,特别在手的制作上下功夫,经过反复设计,多次实践,终于达到了运用自如的程度。这出戏除了钟馗饮酒时有一小段琵琶曲外,其余全是打击乐。在国内外多次演出中,他干脆不用录音,而是手中提着偶人,嘴里念着鼓点,别有韵味。特别是那些外国观众,看着他提着木偶做出如真人一般的动作,嘴里念的鼓点轻重缓急随木偶动作的变化而定,三者融为一体,严丝合缝,这才充分感受到东方艺术的魅力,赞不绝口。

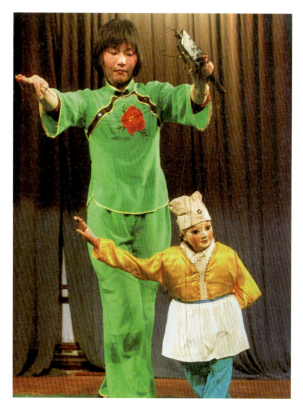

萧鹏芳操纵的"小货郎"

萧鹏芳也很优秀，她的拿手好戏《小货郎》又是晋京，又是上电视，赞扬声一片。但她觉得总不能一出场老是"小货郎"，应该为观众呈现一个新的木偶形象才行。她在琢磨着，寻找着突破点。进入新世纪，泉州木偶艺术大师黄奕缺在中央电视台推出了《驯猴》，让萧鹏芳眼前一亮：对，就学这个！但当她千方百计和黄大师联系上之后，却被兜头浇了一盆凉水，黄大师的回信倒是十分热情，但木偶制作费和一个道具自行车要价两万，这对于当时月工资只有70多元的萧鹏芳来说，不啻是一个天文数字。此路不通，看来只有依靠自己了。她依照在动物园里和电视上看到的猴子形象，反复揣摩如何制作一个形象可爱又有利于表演的木偶猴子。她自己设计，自己制作，装了拆、拆了装，不断试验。两年后，"猴子"终于按她的设想制成了。她为"猴子"装了29根线，这几乎是传统偶人系线数目的4倍，而每一根线的位置和功用，她都得熟记于心。她为自己的新节目起名《戏猴》，这只被萧鹏芳赋予生命的猴子，出场之后揭箱盖、取东西、戴面具，灵便自如，宛如真人，而滑稽、风趣的动作，更令人忍俊不禁。要展现这样一只颇通人性的猴子，合阳线戏的传统曲调便显得有些拖沓。萧鹏芳大胆采用了美国流行歌手麦克尔·杰克逊的一首节奏明快的舞曲，为木偶艺术注入时代色彩，不光老人和孩子喜欢，更为青年观众所接受。1997年，萧鹏芳带着"小货郎"漂洋过海，出访巴西。此后，她带着她的"小货郎"和"猴子"，参加过上海世博会和西安世园会的演出，出访过韩国、土耳其、法国、奥地利、斯洛伐克、捷克等10余个国家，还参加过伊朗国际木偶艺术节。2008年，萧鹏芳与爱人王宏民双双被命名为合阳提线木偶戏国家级非遗传承人。

# 陕西杖头木偶戏

木偶戏,以木刻偶,以偶作戏,古称"傀儡戏""傀儡子",是由艺人操作木偶表演故事的一种戏曲形式。木偶戏主要分为提线木偶、铁枝木偶、杖头木偶、布袋木偶、药发傀儡、肉傀儡、水傀儡几种。它的形成与发展和我国民间之宗教、民俗活动有着非常密切的关系。陕西木偶戏源远流长,从文字记载和出土的文物考察,木偶起于周,承于汉,盛于宋,自元、明、清以来均有流行。它原是一种宫廷艺术,由于宋元戏曲出现后,伶人直接表演戏中人物,唱腔更加丰富动听,从而取代了木偶戏在宫廷中的地位。木偶戏逐渐流于民间,但因其演出形式简便灵活,一直深受群众喜爱。

陕西各地流行杖头木偶,关中地区班社众多,还有汉中的洋县、商洛的丹凤县和洛南县等也有许多杖头木偶班社。民国时期著名的杖头木偶班社有:蓝田县胡曹娃秦腔木偶班、丹凤县成顺班、鸿禧社木偶班、长安县

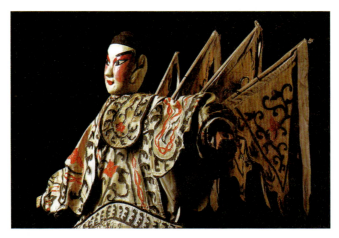

清代中期宁强木偶武生

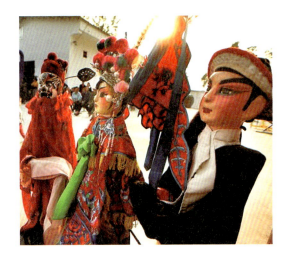

洋县杖头木偶

周至大玉杖头木偶

泾阳木偶戏

（今长安区，全书同）王麻子及其子王来来木偶班、江东木偶班、兴平县（今兴平市，全书同）桑镇祝原木偶班、乐育社木偶班、兴平县田阜乡木偶班、洛南县刘中喜木偶班等。目前尚在演出并入选省级非物质文化遗产名录的有洋县杖头木偶、周至大玉木偶和泾阳木偶。

洋县杖头木偶戏在清代已形成一定规模，有木偶戏班10多个，筑有可供木偶戏演唱的戏楼120多座。除在洋县演出外，木偶戏班还应邀赴汉中、城固、西乡、佛坪等地演出。洋县杖头木偶戏唱腔兼有汉调桄桄和秦腔，风格鲜明，刚柔并济，旋律浑厚简朴，冲击力强；表演技艺精湛，绝活多样，主要有担水换肩、耍纱帽、武官脱帽、文官脱帽、脱衣服、耍梢子、耍靴子、吹胡子等，展现出明显的原生态性，为当地百姓喜闻乐见。2011年，在全国绝技绝艺展演暨第十届中国民间文艺山花奖评比中，汉中市选送的《洋县杖头木偶戏绝活》获金奖。"吃面要吃洋县梆梆子，看戏要看木脑壳（杖头木偶）桄桄子"，成了洋县百姓的口头禅。

周至大玉木偶戏传入当地的时间大约在清末，唱腔以秦腔为主，慷慨激昂、凝重沉郁。艺人操纵木偶时依剧情边舞边唱，技艺要求较高。大玉木偶戏表演技艺精湛，绝活多，保留的传统剧目丰富，唱腔刚柔并济，旋律浑厚淳朴，在当地有一定影响。

泾阳木偶戏大多时间以秦腔演出，有时也以眉户、黄梅戏、京剧的形式出演。它将秦腔的粗犷豪放、眉户的深情婉转、黄梅戏的委婉缠绵、京剧的大气高亢分别呈现出来，满足了各地观众的不同审美需求。

入选第四批国家级非物质文化遗产名录的陕西杖头木偶戏，保护单位是陕西省民间艺术剧院有限公司，这个剧院是从西安市长安区木偶小班"鸿禧班"起根发苗的。

清朝末年，陕西长安细柳镇蒲阳村，有一个姓王小名称佛儿、专工花腔的艺人，他出身于木偶小戏世家，办起了一个名叫"鸿禧班"的小戏班。后来其子王来来子承父业，挑起了领班的重任。王来来为了振兴戏班，一次在当地收了以镐京乡袁旗寨村袁克勤为首的八个小娃娃。八个娃娃随着

年龄增长，技艺日臻成熟，很快成为班社中的台柱子。尤其是袁克勤，吸收了当时著名秦腔艺人的唱腔特点，根据自己的特长又加以完善和发挥，形成了具有独特风格的袁派唱腔。师父谢世后，袁克勤率领"八个娃"戏班，支撑着这个由来已久的秦腔木偶班社，四处漂游，转遍南北。1942年，袁克勤组建木偶戏班"乐育社"，任领班，并担任主要配唱，工须生，以字正腔圆、慷慨激昂的特点在关中数十家木偶戏班中独领风骚。

和袁克勤齐名的还有木偶艺人董孝义，1919年出生于西安市郊曲江池的一个木偶艺人之家，自幼随父跟木偶戏班奔走农村。董孝义13岁进入汇集了陕西著名木偶艺人的"江东班"学艺两年，经过众多名师的指点，很快就较为熟练地掌握了木偶、皮影的操纵和演唱。15岁满师后就继承其父戏箱，自任班主，成立了木偶戏班"中孝社"，演出直至1949年。董孝义擅长须生、小生和武生戏的表演，木偶操纵准确、细腻、生动，表演的担子戏轻盈自如、稳妥优美，表演的帽翅戏变化多样、准确传神，尤其是他的须发功、水袖、猴子翻筋斗等技艺十分娴熟。名媛闺秀、威武将军、潦倒书生、风流公子，在他的手中犹如有血有肉的生命之躯，多年来深受陕西及西北地区广大观众赞誉。董孝义成为陕西传统木偶内杆表演的代表人物。

20世纪50年代，在陕西省文教厅倡导下，成立了长安木偶剧社，将袁克勤、董孝义等民间木偶班社的优秀演员集中起来，汇集了各个班社的优秀剧目。由以工须生唱腔见长的袁克勤担任社长，演出剧目以袁克勤配唱的须生戏为多，尤以"三斩一打"（《斩黄袍》《斩李广》《斩王强》《打镇台》）著称。此外还有一些神话题材的剧目，如《闹天宫》《收玉兔》等，由于这类剧目适于木偶戏的表现形式，所以在演出剧目中占也有一定的比重。通过以上传统剧目的演出，木偶戏这一民间艺术的瑰宝得以继承和发扬。

1959年11月，陕西省文化厅接收了长安木偶剧社，改名为"陕西省傀儡艺术剧团"，设置了专业编剧、导演，创作、演出了《鹏程万里》《凤凰

岛战斗》等大型现实题材剧目。为加强与兄弟省市木偶艺术团体的相互学习和交流，20世纪60年代剧团向湖南学习了《金麟记》，70年代末向上海学习了《三打白骨精》等，这些都成了剧团的保留剧目。80年代初，建立了专为少儿服务的"小喇叭"演出小分队，演出《羊吃狼》《奖章该谁戴》等童话、寓言、小歌舞类少儿木偶戏，进小学、幼儿园演出，扩大了观众层面。

近30年来，陕西省傀儡艺术剧团发展为陕西省民间艺术剧院有限公司，不断拓展国内外演出市场。随着对外文化交流的发展，带着延续民族文化传承的使命，先后出访了美、英、德、日、法、意、加拿大、墨西哥、荷兰、新西兰、伊朗、瑞士、巴西等40多个国家，为弘扬优秀民族传统文化、增进民族文化认同感发挥了重要的桥梁作用。与美方联袂创作的《来自中国的三个传说》荣获国际金奖，创排了木偶儿童剧《太阳神鸟》、大型音乐舞蹈偶影剧《梦森林》、大型音乐偶剧《朱鹮，朱鹮》，荣获多项大奖。"陕西杖头木偶"继省级"非遗"后，2014年入选国家级"非遗"名录。

陕西杖头木偶戏的显著特点是"内杆"操作，即手棍在衣服之内。这是一种较古老的传统表演形式，由头部（多用木头雕刻而成，可以根据剧中人物的身份、年龄、性别、性格特征，运用夸张的手法，合理变形，使角色的特征更加鲜明）、肩托、杖杆（也叫命杆、中棍，一个长约80厘米、直径3厘米上粗下细的松木棍，在顶端75厘米处横装一个长20厘米、宽8厘米、厚2厘米的木板做肩膀。肩膀的中心有一方孔，方孔中有一小圆孔供木偶头部的眼线和嘴线通过）、手杆（两根长75厘米、直径1厘米左右的实心竹子，竹根朝下，在竹梢的66厘米处弯曲30度，顶端各装一个木头刻制的拳头，拳头分左右手。中心有一圆孔以备安装把子、道具等）、水衣、服装（蟒、靠、官衣、褶子等）、盔帽（帅盔、紫金冠、扎巾盔、夫子盔等）、假须（也叫"口条"或"髯口"，有满髯、三髯、一字、张口等）等组成，头部、肩托、杖杆是固定连接，演戏时还配以各种道具、布景。木偶的手杆是从衣服内部直接绑在水衣的袖口部位，杆子藏在衣服里面，表

陕西省民间艺术剧院"小喇叭"进校园

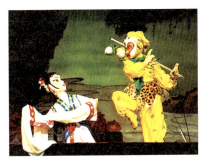 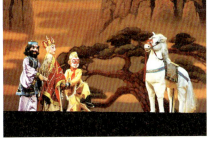

木偶戏《孙悟空三打白骨精》剧照

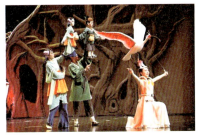 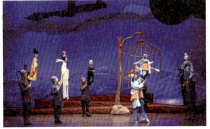

大型音乐人偶剧《朱鹮,朱鹮》剧照

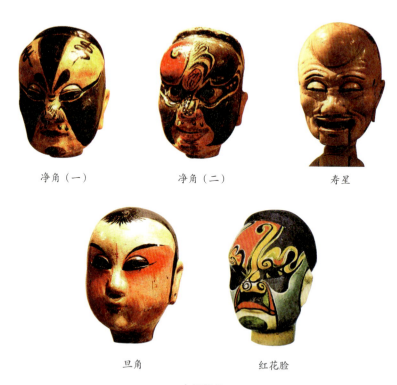

净角（一）　　净角（二）　　寿星

旦角　　红花脸

木偶偶头

演时手杆处于命杆和表演者之间，从衣服外边看不到手杆，因此称为"内杆木偶"。内杆木偶结构简单，但表演难度较大。这种表演形式仅存于我国陕西及周边地区，并被外国友人称为"中国国宝级表演形式"。

陕西杖头木偶戏表演时，既可以由演员自己边舞边唱，也可以由他人在幕后配唱。木偶表演的基本功是托举功，演员的左臂举命杆，右手握手杆，左手和表演者的额头举齐。一般穿戴装扮起来的木偶，重三四斤，穿靠掩蟒的重七八斤。

陕西杖头木偶戏表演的基本技法有两点：一是"韵味"，二是"搓捻"。"韵味"指拿命杆的左手手腕的腕子功。木偶是死的，没有表清，要想用没有表情的木偶，体现出人物喜怒哀乐等各种感情色彩，就要用木偶的头部、肩部、身体的细微动作，即肢体语言来表达。腕子功的训练主要是"内八

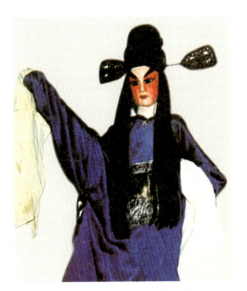 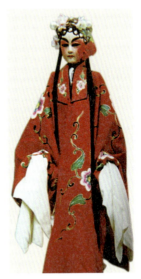

陕西民间艺术剧院所藏木偶生角造型　　　旦角造型

字"和"外八字"的训练,如木偶演唱时的"牵字"、旦角走路时的身段、须生的甩髯口等。"搓捻"指拿手杆的右手搓捻手杆的功法。大拇指、食指和中指承担了主要职责,三个手指既独立运作又相互协作、左右逢源,使两只手杆独立或同时行动,在无名指、小指的配合下,演员通过捻、撇、搓、拨等技巧,让木偶完成各种动作。单手搓捻相对简单,像"提袍甩袖耍袖花""轻抹慢指翻腕子"。而像"整冠捋髯端口条""搭袖翻袖打髯口"这种两手同时内搓或外捻的双手搓捻,难度比较大,要做得准确、稳定,就要下一番功夫苦练。

杖头木偶戏表演讲究"行跑坐立整冠戴,翻扑跌跃跪叩拜","提袍甩袖帽翅摇,挑担舞棍耍口条",各有其技。杖头木偶戏是无腿艺术,操纵者走路则是其基本功。走路有行当之分,又有单、双之别。行走的动作各行当互不相同,表现为"须生手势在胸前,花脸手势超过肩,丑行出手较随

便，旦角走路不一般"。旦角行当因类型不同，也各有讲究："青衣双手交，闺门眼下瞧；武旦风摆柳，摇旦手叉腰。"跑的动作分为手提袍子和扎势，旦角又分为带台步和不带台步等。杖头木偶因是直把或枪把，无腿无膝，在舞台上坐立很难区分，坐和立均以动作示之。操纵演员的台步是"坐时脚回收，起时脚前跨，立式要有根，切忌前后动"。其他如跪拜、提袍甩袖、翻跃、挑担子、摺帽子、甩梢子、摇帽翅、耍口条、舞棍、口形、搭腿脚以及吹火等，都是木偶表演的基本功，操纵演员都必须熟练掌握。而这些口诀，也是老一辈艺术家们经过许多代的口传心授总结出来的经验。只有把这些经验传承下来，通过勤学苦练，提高自身对木偶表演技艺的理解和领悟，才能把人和偶融为一体，把点火吸烟、撑伞折扇、倒茶饮酒、拔剑开弓、弹琴演奏、持笔书写等细微动作，通过高超的舞杆技艺传递到木偶身上，使之体现出婀娜多姿的体态、丝丝入扣的交流、精彩纷呈的开打、鲜活生动的形象。冰冷坚硬的命杆和手杆，此时已变成通达木偶心灵的滚滚

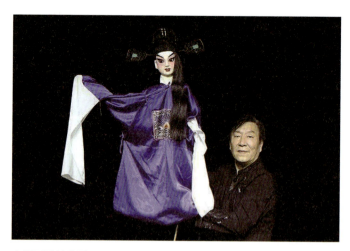

木偶甩袖技艺展示

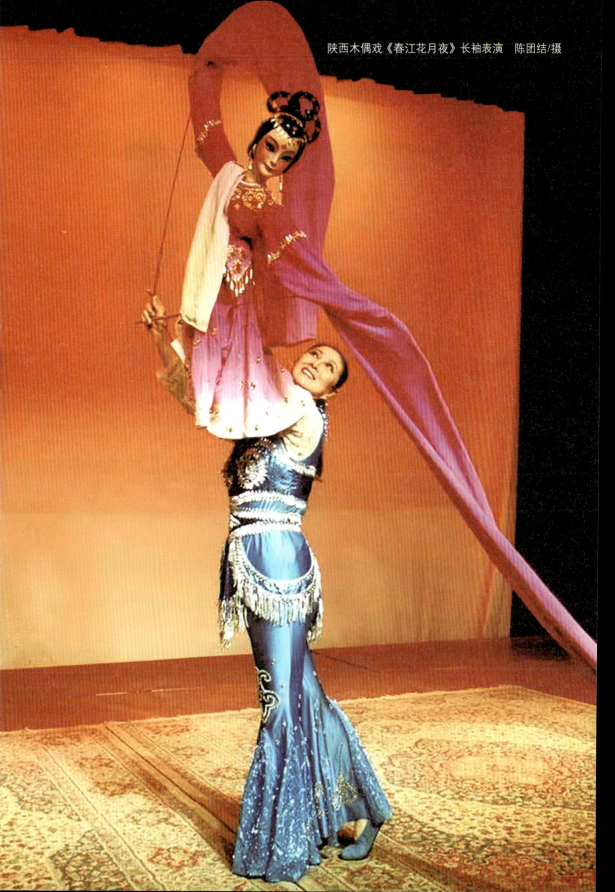

陕西木偶戏《春江花月夜》长袖表演　陈团结/摄

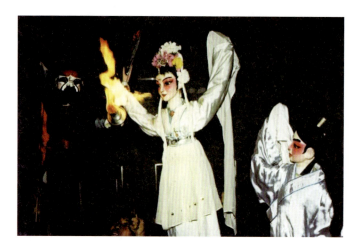

木偶吹火技艺展示

血脉,它将演员的全部身心借助这两条管道输入到角色的身躯之中,最终给木偶以生命、以灵魂,完成了从形似到神似的升华。

陕西杖头木偶表演有很多出神入化的绝技,择其要者,约有十种:

(1)担水换肩。如《李彦贵卖水》一戏中,李彦贵以柔弱的肩膀,挑上沉重的水担,上街叫卖来赡养其母。演员把剧中人物那种身心俱惫、挑起水担"两步一换肩"的情形展现得栩栩如生,晃荡的水担跟着节奏颠簸,掌控得得心应手、恰到好处。

(2)吹胡子。如《唐玄宗醉酒》中,唐玄宗受到诱惑才喝醉酒,醒后听说西宫戕害了东宫,胡子登时翘动飘乱起来,方能表现出人物愤悔交加的情绪。

(3)吹火。变换多种姿态,吹出多种火苗。

(4)耍靴子。在杖头木偶中,人物不穿靴子,足部像竹竿一样笔挺,然而有时需要表演穿靴子,这就要耍靴子。如《观阵》中秦叔宝被囚一场,把双脚亮出来给观众看,还能让观众看到弯曲的膝盖。

（5）耍梢子。耍梢子就是甩头发。表演人员要能将梢子耍得很自如、很顺畅，还要变换出多种样式耍，以表现出人物悲愤欲绝的心态。

（6）耍手帕。用于旦角，有揉、搓、扭、捋、弹等技法。能起到美化舞姿、渲染气氛、刻画人物的作用。

（7）脱衣服。干净利落地脱掉人物身上的衣服，以速度与神奇吸引观众的眼球。

（8）武官脱帽。让木偶戏中人物将帽子抛上一米左右的高度后，又能分毫不差地牢牢接住。

（9）文官脱帽。让木偶戏中人物用双手很灵活地把帽子拿掉，并高高举起，之后又很轻松地戴在头上。

（10）一人多杆。一名演员同时操作三杆木偶进行演出。

多种绝活及其相互组合，能表现出许多大戏舞台上真人无法表演的高难度动作，充分展示出木偶的艺术优长，大大提高了陕西杖头木偶的趣味性和观赏性。

掌握这些技巧，绝非一蹴而就，而是要十年如一日地勤学苦练，方能得其三昧。"非遗"项目杖头木偶传承人闫毅，就是这样一位转益多师、终生耕耘的木偶戏表演艺术家。从1960年起，闫毅先后拜师木偶戏表演艺术家瞿廷富、李俊义、董孝义等先生门下，学习内杆木偶丑角、老生、小生、须生、旦角的内杆表演技艺。他先后在木偶剧《草原花红》《半夜鸡叫》《友谊赛》《日月传奇》《凤凰岛战斗》《孙悟空三打白骨精》等30余部剧目中担任重要角色，曾担任中国木偶皮影艺术学会副会长、第十届和第十一届文华奖评委、2003年全国木偶皮影比赛评委。

闫毅的爱人尹秦菊师承许文中、吴庭安，功底扎实，唱腔甜美。两位艺术家都是一级演员，都来自陕西省民间艺术剧院，都是1960年开始学艺，从同窗学友到舞台搭档，再到永结同心比翼双飞。他们是生活中相知相爱的好夫妻，也是舞台上珠联璧合的好搭档。尹秦菊揿木偶唱秦腔，演出了许多人喜欢的现代戏、神话剧，如《洪湖赤卫队》《智取威虎山》《哪吒闹

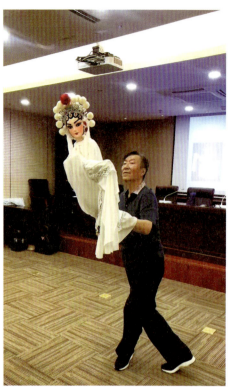

闫毅操纵木偶

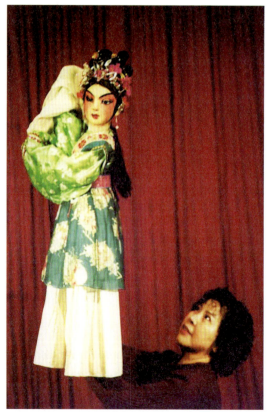

尹秦菊操纵木偶

海》《金鳞记》《女娲补天》《嫦娥奔月》《钟馗嫁妹》《土行孙下山》《三调芭蕉扇》《三打白骨精》《终南山传奇》等。

木偶戏的形成与发展，和民间宗教、民俗活动有密切关系。过去木偶戏班一年四季辗转于民间的庙会、村会和婚丧寿诞等私人堂会场所。演出场地不固定，流动性较强，但每次演出都要严格遵守穿戏、脱戏的程序。演出结束后，再收箱入箱，用马车装载赶赴下一个演出地点。而热爱木偶戏的乡民们也一呼百应相拥着戏班四处游历。戏班的出现为终年辛劳的关中农民贫瘠的精神生活带来了短暂的欢愉和美好的享受。

木偶戏班长年累月、舟车劳顿地奔波在乡间，仅在年终岁末停演三五日。在农历十二月二十三日"送灶"以后稍做休息，将衣箱及其他用具加封"封箱大吉"封条。春节开演时再郑重启封开箱，换贴"新春大发""开锣大吉"等吉祥语言，开箱时班主要带领众艺人，在供桌神位前烧香磕头，举行祭祀仪式，期盼来年戏班演出红火、平安吉祥。

农村演出木偶戏一般都在农闲时间，即春节前后和夏收之前。此时木偶戏最为活跃，每天晚饭后开演，往往演到半夜三更才停止，亦有通宵达旦的。另外，每逢年节、庙会，或遇到诞生、婚嫁、寿庆等，木偶戏都是重要的礼乐活动，人们习惯请木偶戏表演以示庆祝，同时向参与的亲朋好友表示感谢。木偶戏中的许多剧目都以富有感染力的故事告诉人们一些深刻的道理。如《打金枝》展示了女子该怎样做个孝顺公婆的好媳妇；《斩黄袍》提醒人们不做背信弃义的小人；《忠报国》倡导人们为国家、社会多做贡献。此外，人们在看木偶戏的时候也要遵从一些约定俗成的规矩，如看戏时不能吵闹、不能互相拥挤等。木偶戏在各项民俗活动中发挥着不同寻常的作用。

传统木偶戏班一般只有十一二人，最多15人。通常戏箱备有木偶头40多个，杆子30多副（木偶的命杆、手杆、水衣统称一副）。戏班中讲究唱演分家，演员分工大致为：主要操纵演员2人，次要操纵、主要配唱演员各2~3人，打击乐队4人，弦乐乐队3~4人，推箱子1人。通常主要操

木偶头　陈诗哲/摄

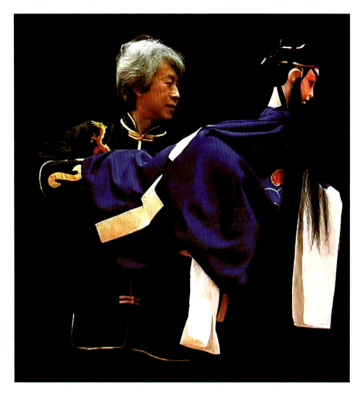

国家一级演员梁军表演陕西杖头木偶戏　陈团结/摄

国家一级演员梁军和梁允茹表演木偶戏《借扇》　陈团结/摄

杆者（耍手）不分行当，一本戏中不管是生、旦、净、丑以及高难度的表演技巧，均由主要操杆手完成，人称"把式"。他是戏班中的灵魂人物，一般演出结束时，人们要为其披红答谢。通常戏班是按演出的季节收入来分成的。在戏班分红时，会考虑成员戏份儿的多寡。假若按 10 份收入计算，箱主的戏份儿占 1.5 份，主要耍手的戏份儿占 2 份，主要唱手的戏份儿占 1 份，其他演员的戏份儿则按 0.7 份、0.5 份、0.2 份不等进行分红。这样的分配方式，既体现出对主要操杆手的尊重，也照顾了全班人员的利益，所以使得班社能够长期坚持下来，使得杖头木偶戏这一民间艺术代代薪火相传。

# 第三章
## 皮影戏

皮影戏是用兽皮雕刻形象而表演故事的戏曲形式,2011 年入选人类非物质文化遗产名录。皮影戏在陕西省内起源甚早,流布广泛,制作工艺精湛,表演栩栩如生。因所用声腔不同而形成老腔皮影戏、华县皮影戏、弦板腔皮影戏、阿宫腔皮影戏四个剧种,均入选第一批国家级非物质文化遗产名录。

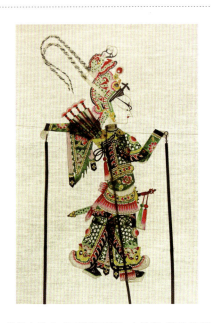

华县皮影戏《刀劈韩天化》之狄青　陈诗哲/摄

# 老腔皮影戏

2016年，北京市高考语文作文题二选一，其中一个题目是《"老腔"何以令人震撼》。一位考生在作文中写道："猴年的春晚，我听到一声之前从没有听过的曲子'老腔'——那黄土地黑皮肤锣鼓喧天吼声震颤八百里山川河岳的歌！我愿意把它令人震撼的力量归结为一个词——接地气！老腔不是曲高和寡的阳春白雪，它不适合浅斟低唱。很简单，在大西北粗粝的风沙中，阳春白雪扎不下根来，浅斟低唱传不到远处，它吼出的是底层草根心里的呐喊，它体现的是生民发展的原生态的艰难岁月。……"这篇洋洋洒洒的作文，得了满分。

人们不禁要问：老腔是何方戏曲，它有何等魔力，竟然能入选高考作文题目，成就一篇满分作文？

其实，老腔只是陕西省华阴市双泉村的村戏，最早只是这个村张家的家戏。

据说清代湖北老河口有一名叫"孟儿"的说书艺人，沿途乞讨，逃难路经华阴双泉村，被张家祖先收留。孟儿为报恩，将自己的说唱技艺传给了张家人。这份技艺后又融入皮影，发展成老腔皮影。因孟儿来自湖北的老河口，故称该声腔为"老腔"。

问题又来了：为什么孟儿在老家老河口没有成就老腔，却在双泉村创立了这一戏曲？

因为在双泉村深埋着老腔的文化基因：该村位于黄、洛、渭三水交汇处，是西汉时京都长安的粮仓基地，为西通长安的水路码头。漕运繁忙，船工云集，逆水行舟运粮时免不了要光膀赤脚的纤夫拉纤曳船，伴着船工用篙击打船帮的声响，纤夫一人起头喊号子，众人跟着一起喊，号子声此起彼伏，形成了独有的拉坡调。每当泊船休息时，亦以木板拍击节音来说书，

由此形成拍板腔。以该调为基础，吸收当地民歌艺术，落音又引入渭水船工号子曲调，采用一人说唱众人帮和的拉坡形式，改船帮为檀板以掌控节奏，使用弦索伴奏，创造出拍板腔弦索音乐，使老腔由拍板说唱变为弦索清唱。清乾隆初年，在皮影艺人影响下，开始采用皮影演出，最终形成了老腔皮影戏，当地人叫"拍板灯影"。

老腔形成之初，长期在张家自演自乐，从不外传，代代传递，遂成"家窝戏"。村里外姓戏迷羡慕嫉妒，因没有剧本和师传，很难学到。1928年，老腔在华阴演出时，发生了剧本被盗事件。剧本被盗走后，盗窃者将其拆分成许多册，迅速分头抄写。后经打官司虽然要回了剧本，但老腔的家传方式被打破，出现了异姓艺人和异姓班社。随着老腔戏班的增多，演出活动逐渐繁荣，足迹东到河南、山西，北到大荔、朝邑，西到临潼、渭南，南到洛南、商县。老腔以其剧种的独存性、取材风格的张扬性、音乐体系的自律性、语言风格的原声性，而呈现出独特的审美价值。正所谓："一声吼尽千古事，双手对舞百万兵。"当苍劲的老腔响起，古战场上的长枪大戟、刀光剑影，忽而人喊马嘶、气吞山河，忽而鸣金收兵、四顾苍茫，秦人的刚强性格、雄强心态跃然而出。

老腔剧目有100余本，现挖掘、整理、抄录78本（本戏50本、折子戏28本），其中历史题材的故事戏最多，约占百分之九十，只有少数的民间生活故事戏。剧目内容，主要表现古代武打场面激烈紧张的战争生活和古代历史人物的英雄故事。题材多取于《三国演义》《东周列国志》《隋唐演义》等演义小说，其中取材于三国故事的最多，计有《长坂坡》《出五关》《斩华雄》《取西川》《取东川》《江东招亲》《火烧赤壁》《收姜维》《定军山》《取长沙》《战马超》等30多本，约占剧目总数的三分之一左右。老腔戏演出的民间故事戏较少，只有《挖蔓菁》《王迷眼办亲》等20多本。另外，还有一些打台子节目，如《收羌白》《耍社》等。剧本虽然语言比较粗糙，但结构宏大，多有征战杀伐的武打场面。词格除七字、十字上下对偶句外，还有不少长短句式，最突出的是常常出现有第三人称的唱词，残留着说唱艺

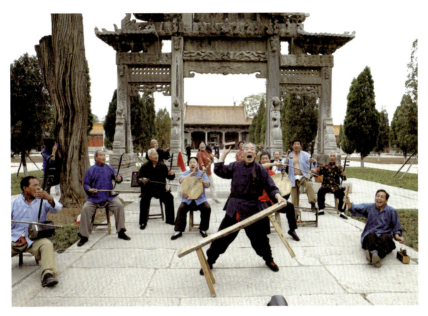

华阴老腔表演团队在西岳庙演出　陈团结/摄

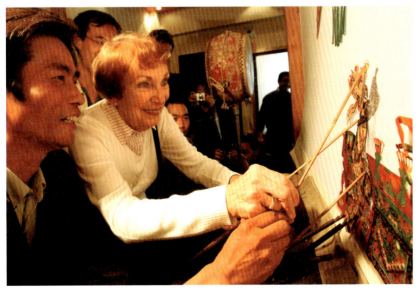

外国友人对老腔皮影戏充满兴趣　陈团结/摄

术的痕迹。

老腔戏又是"英雄戏""好汉戏"。它的主旋律是船夫号子的音乐化，一反温柔敦厚的艺术传统，呈现出奔放而强悍的艺术风格。唱腔豪放激昂、铿锵有力，具有阳刚雄浑的韵致：一声气壮山河的"喊得那巨灵劈华山，喊得那老龙出秦川，喊得那黄河转了弯"豪歌，此刻，这些常年扛犁荷锄的庄稼汉仿佛真的登上了赤石嶙峋的荒山秃岭，真的引来了左闯右突、奔腾万里、如蛟龙般的黄河之水；一句气势豪迈的"天王老君犁了地，豁出条犁沟成黄河"唱词，让人们仿佛听到了黄河的怒吼，感受到那贫瘠却巨龙般盘曲在中国大地上的黄土高坡的生命力；一声撕心裂肺的"犁耧耙磨擩麦秸，吆车能使回头鞭"呐喊，更使人们看到了这些"泥腿子"抡圆了锄头在黄土地上挥汗如雨，体会到了劳动人民在面对苍凉生活环境时不屈不挠辛勤劳作的精神。也许是那一声声铿锵有力、直击人心的嘶吼，也许是那一段段百转千回、悠扬婉转的曲调，也许是台上演员的倾力演唱……或者，是浓浓的乡愁，是深结于心的归属与认同，打动了很多人，引发了人们心灵深处的震颤和共鸣，带着人们的魂灵在三河交汇的广阔平原上、雄浑苍凉的黄土高原中飞升。

"天人合一"的民族意蕴，"酒神精神"的肆意挥洒，跨越时空的奇思幻想，化作了艺术的原始之力、阳刚之气、野性之美。演出中常常出现呐喊助威、帮唱（拉坡）的唱法，营造出"满台吼"的艺术氛围。在双方对打的紧要关口，惊木与板凳的撞击声腾空而起，声画对位，迅疾将剧情推向高潮。正所谓："众人帮腔满台吼，惊木一击泣鬼神。"老腔是皮影戏中的伟男子，不是扭捏的小女儿，不适于表现旦角戏，也很少演出旦角剧目。最长于生角和净角的表演，其中武打戏的武工戏尤为见长，其所表现的跌打、厮杀、乘车、跨马等动作，鲜活如真，颇具魅力。特别是武打戏，一般是在弦乐伴奏中进行的，因有雄壮的音乐伴奏，开打武戏，不但不使人感到单调，反而气氛浓烈，有万马奔腾之感。除此，老腔对于表演复杂的剧情，通过以简御繁的形式予以透剔至深之表现，使人在其洗练明快的演

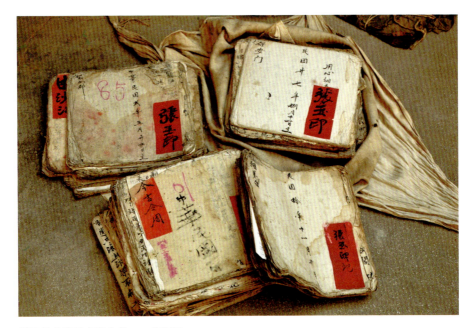

张喜民收藏的老腔曲谱——赵利军

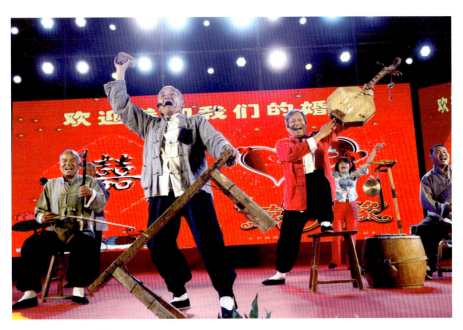

华阴老腔　陈团结/摄

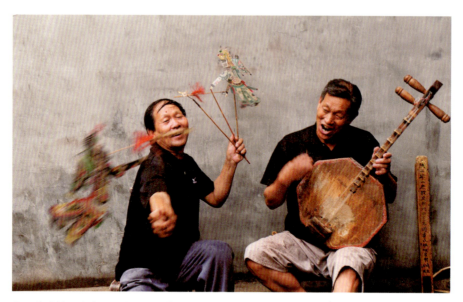

华阴老腔传人张喜民（右）和张拾民一起表演皮影戏　陈团结/摄

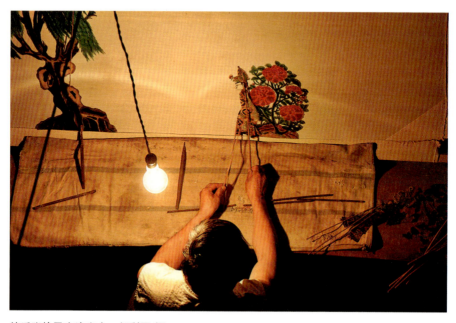

签手张拾民在演出中　赵利军/摄

唱中，看到一个历史人物众多、场面宏大的历史故事。这些都是老腔艺术的独有之长。

老腔皮影戏芦席搭台，装置简单。自家的木凳，自制的琴弦，区区五人便可演出一场场令人荡气回肠的戏来。前手，也叫"说戏"的、"叮本"的，说唱全本台词，演出时，怀抱月琴，旁放剧本，配合表演进行唱奏。签手，也叫"捉签子"的、"拦门"的，主要操作全场皮影表演。后槽，也叫"打后台"，主奏马锣，武打中还要帮唱（拉坡）。板胡手，主奏唱腔过门，兼奏小铙喇叭、助威帮唱、吹哨。坐档，也叫"贴档""帮档""择签子"，根据剧情进展、提前安装皮影人物道具，随时供签手使用，并帮签手"绕朵子"、排兵对打、拍惊木、呐喊助威。

老腔唱腔为板腔体，比较简单，板路有慢板、流水板、哭板、飞板、滚板、拉坡等。演奏曲牌有《正杆》《神仙》《金钱吊葫芦》《短二六板头》《滚

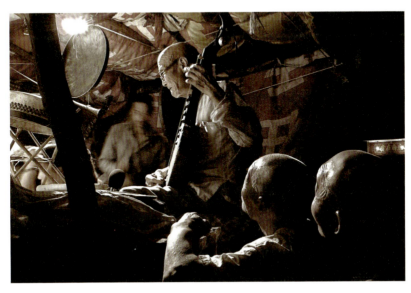

皮影戏老艺人　张韬/摄

板》等20余种。唱腔有两个显著特点：一个是唱腔旋律是粗线条的，有一种磅礴豪迈的气派，善于表现激昂、慷慨、悲壮的情绪；另一个是拉坡，有花音、苦音之分，是用来帮助角色在一回戏结尾时加重感情的一种外援，常是由扮演者唱最后两句时，后台演员都会以拉腔附和，即使角色已经下场，这种一起一伏、悠悠扬扬的拉腔还在舞台上延续，这就把演员未能完全表达的感情，完全由帮腔作了淋漓尽致的补充。

  进入21世纪，老腔与皮影脱钩，撤去"亮子"（帐幕），把吹拉弹唱的幕后演员推向前台，让他们唱着拍板腔直面观众。这一招在北京人艺话剧《白鹿原》中一亮相，就征服了首都观众。随之而来的是一路凯旋，上春晚、去国外，一曲曲黄土地上的摇滚乐，一路唱到了联合国教科文组织总部。在春晚的演播大厅里，在国家大剧院的舞台上，在教科文组织的演出场地内，每到一地，十几个条凳放置在各式各样的舞台上，一群身着对襟短打的老汉们仍像围在庄户人家的小院里一样，他们或挽着裤腿、敞着怀，或是径直蹲下来，或是惬意地席地而坐，有的嘴里叼着烟袋，有的端着大海碗，围在台角拉话。"伙计们，都准备好了吗？"一位穿红衣的老汉跳上舞台开始招呼众人。"好了！"刚才还比较闲散的老汉们，扛着各种乐器，精神十足地奔上舞台中央。其中两人直接坐在地上，左边的手持胡琴，右边的摆开"打击乐"——自制的梆子和钟铃。"抄家伙，曳一板！"红衣老汉怀抱着六角月琴，站在中间指挥。随着一声吆喝，霎时间，锣鼓声、月琴声、梆子声、喇叭声、铃铛声齐奏。"他大舅他二舅都是他舅，高桌子低板凳都是木头，太阳圆月亮弯都在天上，男人笑女人哭都在炕上，男人下了塬，女人做了饭，男人下了种，女人生了产，娃娃一片片，都在塬上转……"台上的人齐声吼出沙哑的唱腔。唱到尽兴之处，他们仰天长吼，用力跺地，群情激昂，仿佛要把内心的感情尽情地宣泄出来，那声音"每一个音掉在地下都能冒出烟"。忽然，一位刚才坐在舞台后侧板凳上抽烟的老汉，把手中的烟袋锅子出其不意地插在后脖子上，一手拿着木块，一手抡起一条长凳瞬时蹿到台前，条凳让他摆弄得忽而四脚着地，忽而两腿悬空。和着曲调，

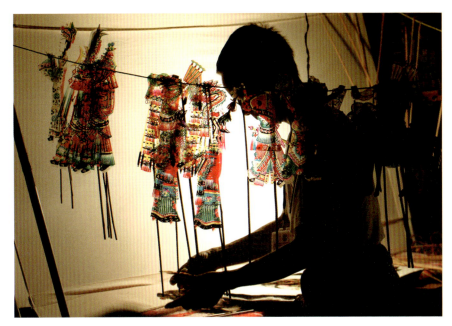

东路皮影艺人演出后，整理皮影　石宝琇/摄

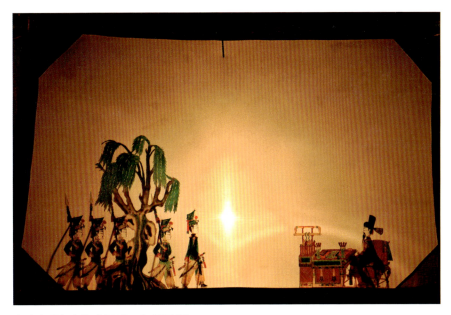

老腔皮影表演的"亮子"　赵利军/摄

抡圆胳膊,力道十足,变换着姿势用惊木猛烈地敲击条凳的不同位置,随着他的发力,一声声节奏鲜明、声音硬朗的巨响迸发而出。这是来自民间的天籁之声,这是来自远古的神灵之歌!

一阵宣泄之后,指挥者站在台中,腼腆地一笑,与观众拉起了家常:"我叫张喜民,来自华阴市卫峪乡双泉村,咱们全村唱老腔,后来城市的人才知道,咱中国还有个老腔,这就是东方的摇滚乐。"

张喜民是华阴老腔的名角儿,是张家班的第十代传人,也是国家级非物质文化遗产项目皮影戏(华阴老腔)代表性传承人。因家里弟兄多,没钱念书,他只上了两年学,15岁学唱老腔,没学几个月就登了台。"门里出身,自带三分",天生的好嗓子加上家庭环境熏出来的对老腔的熟悉劲儿,让他在老腔的表演中如鱼得水。因他年龄小,又为主唱,这便成为吸引大家观看的一大亮点。"文化大革命"前每年可演150场以上,每场戏价15

张喜民(后排中间),1976年拍摄　陈团结/供图

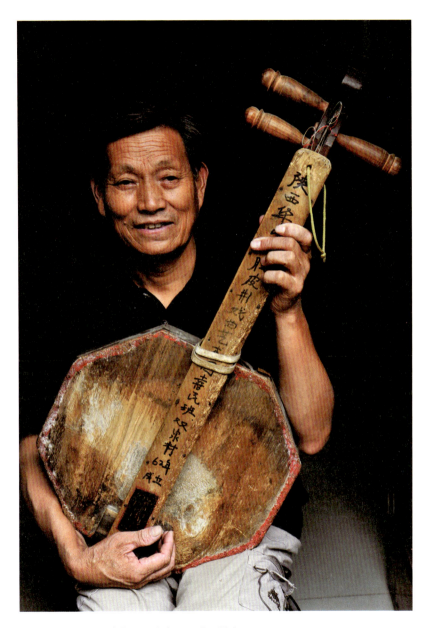

华阴老腔国家级非遗传承人张喜民　陈团结/摄

华阴老腔演出　陈团结/摄

华阴老腔演出和参加演出证件　陈团结/摄

元，他可分得一两元。"文化大革命"时老腔皮影演出受到极大的影响。

"文化大革命"结束后，皮影戏演出日趋频繁，至20世纪80年代初可用"火爆"两个字来形容了。当地各种红白喜事，都会邀请皮影戏班演出，每班每年至少演出150场，戏价从20世纪60年代的15元逐渐涨到18元、20元、25元、30元、50元、60元。

张喜民人缘好，戏唱得好，演出场次也更多一些，不仅在乡间"顾事"，还多次参加国家、省、市级举办的赛事并获奖。1989年2月，张喜民参加由陕西人民广播电台、陕西省文化厅主办的陕西地方戏"钟楼杯"广播大奖赛，获一等奖。2002年元月，在由中共渭南市委宣传部、渭南市文化局主办的"渭南市建行杯"戏曲新剧目调演中，张喜民作为《三英战吕布》的主演，荣获优秀表演奖。2004年8月，在首届中国青年文化周"中华青年民族特色展示会"上，因张喜民参加展览的作品具备民族特色，获"传承特别贡献奖"。2006年，参演北京人艺《白鹿原》后，华阴老腔一夜走红，张喜民也步入事业的辉煌期，上春晚、到国外，真是"穆桂英挂帅——阵阵到"。回到家里，除了练嗓子和弹月琴，张喜民还是继续耕种自己的农田。

国家级非物质文化遗产项目皮影戏（华阴老腔）另一位代表性传承人王振中，1938年生于陕西省华阴南寨村，因为天生全身发白，眼睛眉毛都是白色的，因此被人称为"白毛"。他只上了3年学就回家学戏，六七岁起开始学唱秦腔，1957—1958年改学老腔，学习月琴才6天就可以上台演出了，被当地人称为"学艺奇人"。王振中得老腔皮影戏艺人吕孝安真传后，成立了"木胜班"，将老腔与其他剧种相结合，使其老腔皮影演唱技艺不断升华。靠着高超的技艺，他很快赢得了一大批观众。王振中的剧本有自己手抄的，有自编的，共有六七十本，以武打场面剧本居多。

王振中因先天弱视，所以他学戏都是将戏词全部背过，有"活剧本"之称。他不仅生、旦、净、丑全唱，而且还能做签手。"文化大革命"时期，王振中顺应形势，自编了很多反映现实题材的剧本，如《金花银花》《十学焦裕禄》等，在村文艺宣传队中演出。1977年，王振中班作为华阴恢复传

统戏后的第一个皮影班社，在县体育场演出了《智取威虎山》和《杜鹃山》以及自己新编的《逼上梁山》，博得了群众的喝彩及上级业务部门的肯定。接着他又改编了《闹天宫》，创编了《三打白骨精》等，在当地都引起了不小的反响。自1981年下半年起，陕西省文化厅就派专人到王家录制老腔音乐唱段，1982年印成小册子《老腔板式》，共200多页。2006年，北京人艺排演《白鹿原》，导演林兆华托原小说作者陈忠实找几位唱秦腔的民间艺人参与演出。陈忠实突然记起他看过的一场老腔演出很"带劲"，就找到了王振中等老腔艺人。老腔艺人一开口，陈忠实发现林兆华"眼睛都直了"，当场拍板邀请王振中等人参与话剧《白鹿原》的演出。

王振中个头不高，耳朵不好，听人说话时，得用手围在耳边；眼睛也不太好，看东西都得眯起来。他毕竟比张喜民大了整整10岁，平日里会显得少几分精神。到了北京人艺的后台，他常靠在一把椅子上，驼着背，低

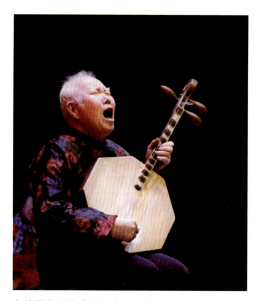

老腔国家级非遗传承人王振中

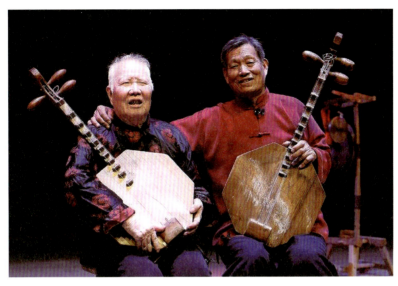

两位老腔国家级非遗传承人（左起：王振中、张喜民）

头睡着，背和头一样高。快要上场彩排，他就醒了过来。有人摸摸他的头，他憨憨地笑着。还有人说："白毛，是不是昨晚做坏事累着了？"他也笑笑，一句话不说。这个班子里，他总是大家"戏谑"的对象。可他是真正的"角儿"。《白鹿原》首演33场，让人们记住了白鹿原，记住了华阴老腔，记住了张喜民，也记住了"白毛"王振中。

1993年，张艺谋拍摄电影《活着》时，专程找到王振中，请他担任片中老腔的演唱者。两年后，陈道明主演的电影《桃花满天红》中，王振中伴唱了一曲《人面桃花》。他手抱月琴，先声夺人，一句"人面不知何处去，桃花依旧笑春风"唱得人纷纷落泪，至今仍让不少人难以忘怀。王振中晚年教了几个徒弟，其中有两个女弟子，这是在华阴老腔演出史上"破天荒"的事。徒弟们的渐次成熟，给老人带来了丝丝欣慰。

# 华县皮影戏

华县（今华州区，全书同）皮影戏，形成于清代初叶，因其主要流传于关中东府渭南华县、华阴、大荔一带，所以也称"东路皮影戏"又因配唱的是碗碗腔，故又称"东路碗碗腔皮影戏"。因晚出现于老腔，当地人还称其为"时腔"，以示区别。该剧种唱腔板式齐备，伴奏乐器很有特性，细腻幽雅、婉转缠绵，表现形式丰富多彩。皮影造型优美，人物个性特征明显，选料考究、制作精细。清乾隆、嘉庆年间（1736—1820），戏剧家李芳桂等文人、举子为碗碗腔皮影著有"十大本"等许多传统剧目，流传至今，并被其他剧种移植、改编搬上舞台，久演不衰，为陕西的戏曲艺术作出了巨大的贡献。皮影班社多由五六人组成，行动方便，不择场地，长年可活动于民间的村镇、宅院，在广阔的农村扎下牢固的根基。

碗碗腔因用碗碗击节而得名，发源于大荔（古称同州）、朝邑一带，最迟在1766年前业已由"隔帘说书"发展为"时调新腔"的皮影戏。清代中叶，演出中心转移到二华（华县、华阴），流布到蒲城、临潼、白水、富平等周边各县。碗碗腔戏班不仅活动于本乡本土，还不断向外辐射，从而又在陕西境内形成了以千阳、凤翔为中心的西路，以汉中洋县为中心的南路，以绥德、米脂为中心的北路，即三路碗碗腔。光绪年间（1877年前后），碗碗腔艺人随饥民逃荒流入山西，一路在晋南曲沃、新绛一带活动，一路在晋中汾阳、孝义一带传艺，从而把碗碗腔皮影戏传播到山西境内。

在华县皮影戏（东路碗碗腔皮影戏）发展过程中，乡村知识分子发挥了重要作用。渭南举人李芳桂（李十三），为东路碗碗腔皮影戏创作了既"新"又"奇"、独树一帜的八本两折戏（人称"李十三十大本"），其中有暴露清代文字狱的《春秋配》，抨击奸佞把持朝政的《火焰驹》，揭发官场

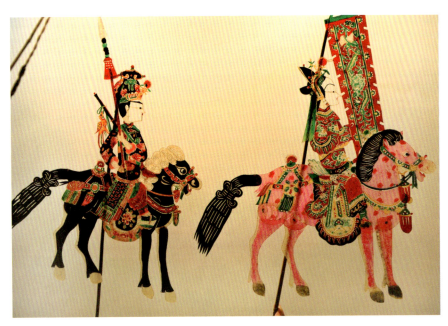

皮影人物之仪仗队　陈团结/摄

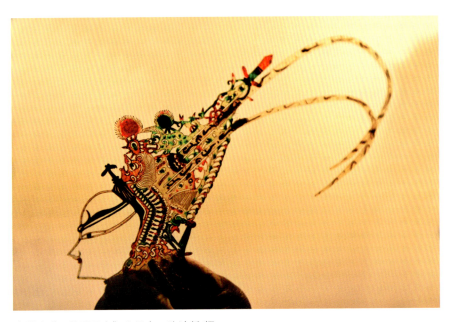

皮影戏《三英战吕布》之吕布　陈诗哲/摄

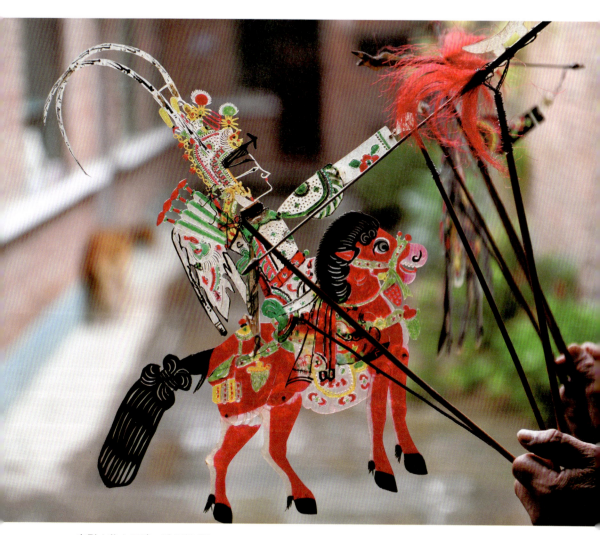

皮影人物之周瑜　陈团结/摄

李十三画像(高民生画)

腐朽吏治的《紫霞宫》,鞭笞皇帝放纵坏人为害天下的《白玉钿》,颂扬复汉雪耻的《玉燕钗》,将匕首投向清统治者的《万福莲》。总括起来,八本戏以绝艳惊才之笔,描绘了乾嘉时期纵横纷纭的社会生活。这些在当时被搬上碗碗腔舞台,不仅令人耳目一新,而且振聋发聩,影响深远。

剧本的"新"主要表现在:第一,彻底摈弃了"传奇内必有神、佛、仙、贤、君王臣宰,以及说法宣咒等事"的传统套路,"一画天开",变之为专为下层劳动人民写戏。第二,继承了明传奇的长卷结构形式,"其味长";但又不同于明传奇"只备述一人始终"的格局,人物关系多线条、多

层次的纵横发展，大开大合。第三，突破传统戏曲人物性格的定型化框范，塑造了人物在发展过程中的性格变化，这是戏曲创作发展到成熟时期的标志。第四，在戏曲舞台上第一次喊出了"不用三媒和六证，何须月老系红绳"的反封建声音（《香莲佩》《如意替》），塑造了一代光彩照人、要求个性解放的新的妇女形象。剧本的"奇"主要表现为：隽拔俏丽，不落俗套，故事新颖，情节瑰奇，且具有市俚乡俗之风韵。

在李芳桂的感召下，从清中叶至晚清的100多年间，关中东部出现了一个"渭北派"作家群，代表人物有崔问余（字少山，蒲城县人，作品有《碧玉钿》）、张元中（字乾山，孝义乡人，作品有《一笔画》，又名《十才子》）、郭安康（龙背乡人，作品有《大足利》《鹦鹉图》）、李荫堂（澄城县人，作品有《金琬钗》）等。这些作家与作品的成就自然有高有下，但都是在李芳桂的影响下产生的，都直接继承了李芳桂的戏曲艺术风格。在他们的共同努力下，同朝（同州和朝邑的合称，今渭南市大荔县）碗碗腔流传保存了460部剧本。

经过戏剧大家的倡导革新，新的碗碗腔从原来粗犷单调的说书形式转变为细腻缠绵的板腔体演唱形式，把北曲的武夫怒鼓之"刚"与南曲娓娓柔媚之"柔"融为一体。其特点为：主要唱板，如慢板、慢紧板、紧板、流白、叠腔、三不齐、单句送等都与其他剧种的唱板不同。音乐节奏较复杂，旋律起伏较大。有欢、苦音之分，欢音长于表现欢快明朗、节奏感强烈的情绪，使人欢欣鼓舞；苦音擅长表现悲痛、哀怨、忧伤的情感，如泣如诉、催人泪下。真假声结合并用，一般唱字多用真声，拖腔多用假声。老生、老旦、须生、丑角多用真声，花脸用喉音，而唱腔多花音。净角戏吐字重，声震金石；生旦戏启口轻圆，婉转绵细，仄声收音，其调尖亮切响，一曲三折，撄心回肠。在月琴和铜碗为主的乐器伴奏下，音调细腻缠绵、典雅悠扬，知音者闻之，莫不神魂俱醉。

华县皮影戏在专设的舞台上演出。搭台甚为简便，占地小，搭卸快，随便一个场地即可开演。正如当地群众所说："两张方桌、九块木板、木椽七

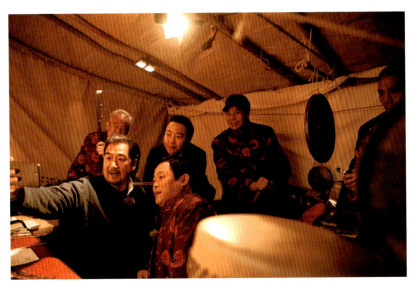
著名表演艺术家张国立、歌唱家李玉刚和华县皮影艺人魏金权等合影　陈团结/摄

长八短、五张芦席一卷，四条撇绳一挽，撇一个撅头，你就甭管。"表演一般由五人（签手、前声、后台、上档、下档）完成，主要靠签手和前声来完成。签手操竹棍贴在"亮子"上活动，透过灯光把皮影映射在"亮子"上，以完成戏剧中的"做""打"动作。"两手可指挥数人，使出入俯仰揖让之，循其度极之。戈矛戟剑，争斗纷然，与夫神怪鱼龙虎豹出没之，各穷其变。"前声主唱生旦净丑和道白、说戏，并兼使月琴、手锣、堂鼓、尖板，另外还要帮签。后台司勾锣、铜碗、梆子、寅锣。上档拉二弦、司闪子、吹唢呐、吹长号，兼答"岔子话"。下档为拉板胡，兼拆签等。

华县皮影戏班的组织者为"箱主"（影箱拥有者）。除箱主外，还有一名负责戏班具体事务及演出的"班主"，又叫"领班长"，由技艺高、能服众的主要艺人担当。每个皮影戏班都有自己的班名，嘉庆、道光间同朝二华一带名班社主要有：李家班、乔家班、三家班、参子班、祥盛班等。著

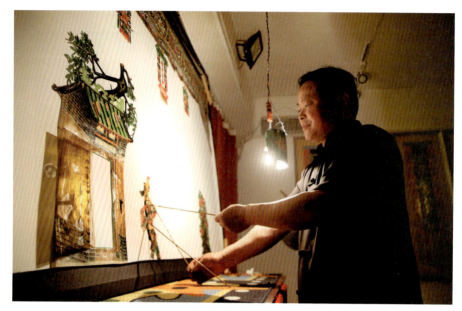

华县皮影戏表演,魏金权在幕后操纵皮影　陈团结/摄

魏金权携华县皮影戏团队在西安演出　陈团结/摄

名艺人有七喜、参苗子等人,特别是清末民初的艺人一杆旗,不仅演唱技艺高超,而且艺德高尚。他常对同行说:"唱戏乃是高台教化,责任重大,马虎不得。要唱好戏,首先必须理解戏词。"并以一段精彩的戏词总结碗碗腔艺人的艺术生涯:"走遍天涯,到处是吾家。步长途,风吹雨洒;登高台,讲经说法。论琴音,六音通造化;论字音,四音不敢差;论情节,一白二笑三哼哈,老外末贴须像他。演苦戏,引人泪巴巴;演乐戏,惹人笑哈哈。自古道戏假情不假,怎能说演者疯子看者瓜('瓜',陕西方言,意为'傻')。遇知音,欢迎呀,技艺虽高不敢夸。这也是一宗文化,任凭他庸夫、俗子耻笑咱!"[1]一杆旗早年曾中过秀才,但因为老祖先是梨园子弟,故未走上仕途。这样的经历在艺人中虽然不多,但影响力却非常之大。他的主张和行动,带动了一批碗碗腔艺人,使整个群体的演出水平和精神面貌都有了较大的改观。怀抱月琴,手挑皮影,在幕后的灯影里,用柔情的碗碗腔将人生的沧桑细细吟唱;在透亮的白幕上,用跳动的精灵将古朴的梦想释放得五彩缤纷。借光显影,穿越人生,穿越古今,"隔帐陈述千古事,灯下挥舞鼓乐声。奏的悲欢离合调,演的历代奸与恶。三尺生绢作戏台,全凭十指逞诙谐。一口道尽千古事,双手对舞百万兵。一张牛皮居然喜怒哀乐,半边人脸收尽忠奸贤恶"是华县皮影艺术的真实写照。

20世纪50年代,碗碗腔被搬上大戏舞台。1956年,朝邑县沙底业余剧团尝试以真人排演传统剧《献连环》。陕西省戏曲剧院三团(今改为陕西省戏曲研究院眉碗团)将传统剧《金琬钗》中的《借水赠钗》搬上舞台,以人扮演。不久,又将其全本《金琬钗》搬上舞台,角色上突破了"三小",生、旦、净、末、丑、杂各行俱全。乐器上突破"四小件",增加了二胡、大小提琴,并采用了变调、配器等新的作曲和伴奏技法,使碗碗腔艺术全面出新。其后,该团相继整理演出了《白玉钿》《女巡案》《小忽雷》《囊哉》

---

[1] 鱼讯主编:《陕西省戏剧志·渭南地区卷》,三秦出版社,1994年版,第379页。

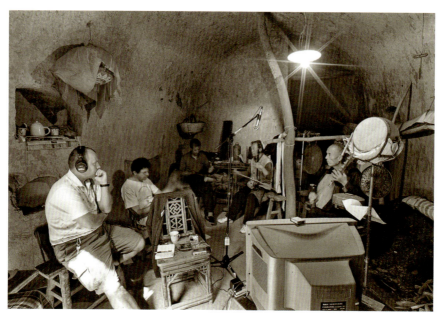

2006年,陕西华县魏家塬村,来自法国的"微宛然"偶戏团为皮影戏艺人录像、录音 张韬/摄

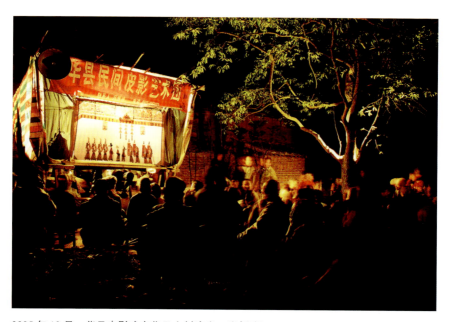

2005年10月,华县皮影戏在华县山村演出　张韬/摄

等传统戏，创作了古代戏《杨贵妃》，移植了外国剧目《真的·真的》，搬演了《蝶恋花》《红色娘子军》《骄杨之恋》等现代戏。

1958年，大荔县剧团将传统剧《二度梅》搬上舞台。1959年，榆林专区人民剧团又移植演出了《逼上梁山》《北京四十天》《红娘子》等。1960年，洋县剧团试排了《跑庵》《拷卜风》等；不久，大荔县碗碗腔剧团先后成功地排练演出了《兵火缘》《蛟龙驹》《绣楼会》《杜十娘》《朝阳沟》等。1961年，大荔县碗碗腔剧团和富平县阿宫腔剧团组成陕西联合演出团，带传统剧《兵火缘》《二度梅》《金琬钗》等赴北京演出20场，后往济南、青岛、淄博等地演出18场；1963年又赴山西、内蒙古、宁夏、甘肃、青海演出130天119场，使碗碗腔流播华北和西北各地。

20世纪80年代以来，华县皮影戏多次参加全国全省的展演会演，屡获殊荣。艺人们不但经常被国内许多大城市邀请去演出，也多次应邀到法国、德国、日本演出，开展民间文化艺术交流活动。2005年1月，陕西省文化厅命名华县为"陕西省民间艺术皮影之乡"；同年7月授予"华县皮影全省文化产业示范基地"称号。2006年5月，华县皮影戏被列入国家首批非物质文化遗产名录。2008年9月，华县皮影产业群被文化部命名为"国家文化产业示范基地"。同年10月，华县因皮影被文化部命名为"国家民间文化艺术之乡"。

华县皮影戏一个小剧种，就有潘京乐、刘华、魏金全3位民间艺术家被授予国家级非遗传承人称号，这在同类剧种中是少见的。

潘京乐，1929年生，陕西华县人。14岁随叔父潘宝华学艺，后拜刘德娃主工前声，5个月后登台演出一炮走红，享有"五月红"的美誉。他能演花旦、小生、皇帝、武将等多种行当角色，擅长用略带哭音的碗碗腔表现人物，极富感染力，一生主演了《周仁回府》《二度梅》等200余部戏。1956年，他在第一届皮影木偶观摩大会上获得演出奖。60多年来，潘京乐不但唱遍了渭河南北，还把皮影戏唱到了北京、上海、香港等地，唱到了日本、德国、法国等国家。

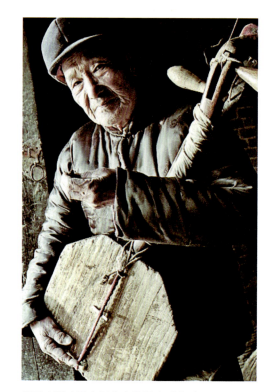

华县皮影戏国家级非遗传承人潘京乐

潘京乐出生于一个战火纷飞、土匪横行的年代,老伴在他 40 岁出头时就过世了,留下 6 个儿子。潘京乐一个人默默地忍受着,养大孩子,成为他生命唯一坚守的信仰。生活的风雨,却成就了他著名的"哭腔"。2004 年秋,华县有一场在田野里的皮影演出,唱到一半时,秋雨不期而至,潘老汉声音陡然一变,变得沙哑,眼泪也滚滚而落。梧桐树下,昏黄的灯光在雨中氤氲,当场所有的观众声泪俱下。

大家都说潘京乐是因为《活着》而闻名的。张艺谋在电影《活着》里,让"福贵"学会了皮影戏这门手艺,而为皮影戏配音的任务,剧组找到了潘京乐。这次出手,让"秃子娃"潘京乐的名头走得更远了。《东方早报》

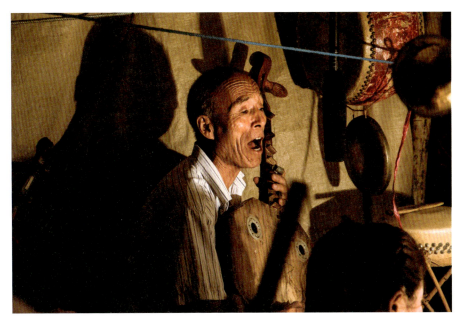

华县皮影戏表演艺术家吕崇德在演出中　赵利军/摄

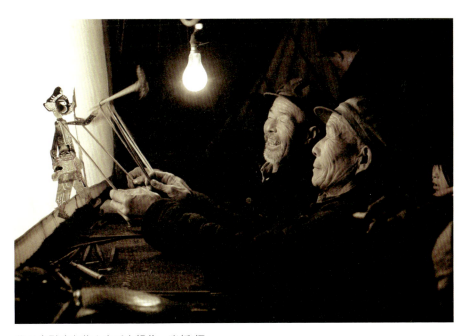

华县皮影戏老艺人在后台操作　张韬/摄

2006年1月,华县传统民间皮影戏艺人在赶路　张韬/摄

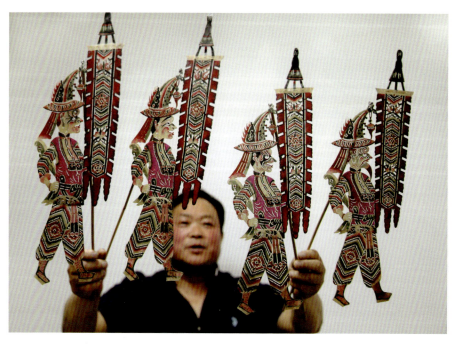

魏金权一人同时操作四个皮影　陈团结/摄

的一篇文章中说:"潘京乐是关中皮影的代表人物。"现在国内外提到皮影,几乎没有人不知道他。华县一个爱好皮影戏的摄影师张韬说:"潘老把戏当作生活的发泄,只有唱戏的时候,流泪的时候,他的心情才是舒畅的。而生活又深深地影响着他的戏,每到唱苦角时,他总会情不自禁地想起生活的诸般苦楚,于是泪流满面,戏也就更动人。真正是戏人合一。"

刘华,1943年生,陕西华县人。1958年进入陕西省戏曲研究院戏剧班学习秦腔、碗碗腔、眉户等戏,1959年进入甘肃省戏剧学校学习月琴,后回乡务农。1964年,刘华参加了华县知名艺人潘京乐先生的华县光艺皮影社,司职板胡,且能表演前声、签手、拉二弦等技艺。刘华的板胡演奏与皮影戏的前声配合默契,充分展现了音乐的民间韵味,有"东府碗碗腔一绝"和"月琴王"的称号。刘华收有徒弟刘天文、刘进瑞等。

魏金全,陕西华县人,1964年出生于一个皮影戏表演世家。他自幼受家庭熏陶,爱好皮影戏,初中时期就经常随父在戏班演出,高中毕业后,拜各路名师学签手、前声。采众家之长,魏金全成为集签手、前声、后槽、雕刻于一身的皮影戏多面艺人,目前收徒6人。在20多年的时间里,魏金全主演了《下河东》《金琬钗》《全家福》等传统剧目。

# 弦板腔皮影戏

弦板腔也称"板板腔",因其主要乐器为"弦"(二弦和三弦)、"板"(又叫"呆呆",分蚱板子和二板子)而得名,是流行于陕西省乾县、礼泉、兴平、咸阳、武功、周至等地的古老皮影戏。

弦板腔源于乾县、礼泉、兴平、咸阳的民间说唱艺术,最早出现时为一人左手摇二板子,右手捧蚱板子的说唱形式。有一人说唱的,也有数人对唱、对答的,其形式很像莲花落、数来宝。到了清乾隆年间(1736—1795),艺人们加上了自制的土三弦和土二弦的弦乐伴奏,并以弦板调为主,杂以当地民歌、小调等,说唱一些简单的人物故事,开始形成了以弦子伴奏为主的弦子正板调,同时逐渐由正板调发展和延伸出慢板、二六板、散花板,并吸收了关中道情、曲子的一些调子,又逐渐与皮影相结合,由说唱形式演变成梆子腔体系和联曲体系兼容的弦板腔剧种了。

弦板腔的板(左为蚱板子,右为二板子)

弦板腔皮影班社演出活动可追溯到乾隆末年至嘉庆初年。此时，在咸阳等地出现了弦板腔四大皮影班社，有咸阳北贺村的刘智和班、乾县薛梅坊的朱九班、礼泉县张冉村的杨麒麟班和兴平县（今兴平市，全书同）南陈树村的赵焕印班，他们演出的剧目主要有《春灯谜》《八进宝》《打台城》《杀马进》《槐荫树》《倒打西岐》等。道光、咸丰年间（1821—1861），弦板腔有了较大的发展，礼泉县王文及其子王彦凯，在原有唱腔基础上创造出喝板，并糅合板腔体与曲牌体唱腔，以正板为基调，创造出大撇音、大开板、伤音子、漾音子、三偕一等多种唱调；在乐器上加进了二胡，改进了蚱板，采用了二板配以二弦或三弦的伴奏方法，具备了浑厚、清脆、明快的色调，初步构成了弦板腔的音乐唱腔格局。乾县、礼泉、兴平、周至、咸阳等地的皮影班纷纷仿效，一些秦腔艺人亦改唱弦板腔，弦板腔戏班迅速发展到60多个。以"东西两杆旗"——萧应学（盲人）和王天德老艺人为首，名角不下百人。这一时期的演出剧目增加了《马踏五营》《青龙关》《三英配》《麻姑洞》《行乐图》《葵花镜》《白门楼》《八蛇闹长安》《一计害三贤》《三霄剑》等。

弦板腔的音乐，属于板腔系统的有正板、慢板、散板、夹板等20余种，属于联曲体的有《伤音子》《三不齐》《七偕五》等，还有《哭长城》《双塌》《纱窗外》等独特的过门和曲牌。弦板腔音乐有欢音和苦音之分，以徵调式居多，旋律级进、跳进并存，旋律的进展以下行音列为主，上行音列极少出现且大跳较少。弦板腔的音乐特点是爽朗明快、热烈亢进，有着西北高原人民开朗奔放的乐观气质。弦板腔的武戏多而文戏少，抒情不足而爽朗有余。所以弦板腔在表现英雄豪杰一类武戏时最为适宜，也最能发挥它的表现力，但对一些温柔缠绵的抒情戏则力有不逮。

弦板腔唱腔有10种板式，即正板、上音子、三不齐、气死人、紧板、二流板、导板、撇板、滚板、喝场。

正板是弦板腔唱腔的主要板式，速度较慢，具有歌唱性和旋律性，长于叙事和抒发人物的情感。由于唱词结构及词格的不同，又有七字句、十

弦板腔皮影造型

字句欢音正板和苦音正板及三不齐正板之分。在苦音正板唱腔中，依照剧情及人物情绪的需要，还有一种特殊的拖腔，细腻委婉，善于抒发人物的内心情感，艺人称之为"麻黄"。

气死人只在苦音正板中运用，旋律低沉，只有一个上、下句，也称作"阴司板"，多用于人物昏死苏醒时。尽管它不属于独立板式，但有专用曲牌起板，多在唱段中部，以四三拍记谱，常变原来的基本词格二二三为三二二结构形式，艺人们习惯称其为"三不齐正板"唱腔。

喝场有苦无欢，属散节奏节拍。多用在苦音正板前和苦音紧板之后，唱词无严格的格式，带有强烈的呼唤性，能把情绪推向高潮。

弦板腔还有吟诵调，包括上场引子、坐场诗、下场诗、板歌等。

上场引子也称"上场诗"，一般为两句，多为上、下句对偶的四言或五言。吟诵中，句间铜器铺垫。坐场诗多为七言四句，吟诵中，前两句后铜器铺垫，第四句第二字后垫铜器，四句后铜器收。上场引子和坐场诗衔接

《弦板腔音乐》书影

使用,很少分开。

弦板腔班社的组班方式是"窝传窝",只要一户或一村有一个前手,就会以世代相传、师徒传授、同村传艺等方式,在本家、亲戚或同村形成一个窝子。每一个窝子的艺术核心是前手,一般还兼班主,后手多是乱打班。各窝子大都是半农半艺的班社,农忙时耕作,农闲时唱戏。为了维持生活,他们不得不把戏班里的人员数量压缩到最低限度。按一般影戏的编制为"七紧八慢九消停",而他们则压低到四人,多则六人。

(1) 四人分工如下:

前手:主唱、耍签子,打梆子;

二手:打板,弹三弦,敲小锣;

三手:拉二弦,拍铙,兼唢呐;

四手:打板子,敲大锣,吹喇叭。

(2) 六人分工如下:

前手：主唱，耍签子，打梆子；

二手：打板，弹三弦，兼战鼓；

三手：拉二弦，拍铙，兼唢呐；

四手：打板子，敲小锣，兼吹喇叭；

五手：帮签子，"添油，拨灯"，敲大锣；

六手：拉板胡，敲小锣。

弦板腔皮影演出简单易行，"一挂牛，四个人，绳子四条橡四根"。牛车用作舞台，四根大橡撑在车厢四周，朝观众的一面挂上"亮子"（帐幕），"亮子"后面挂一盏亮灯，随着乐声响起，坐在前面的一人按照剧情舞动手中皮影，后面三或五人奏乐唱词，戏就开演了。

演出内容有神戏、白事戏和红事戏。

凡是与祭祀神祇有关的统称"神戏"，包括庙会戏、山神戏、还愿戏、祈雨戏、驱邪戏等。庙会戏演出时间是两天三晚上，剧目有《封神榜》《收红孩》《蟠桃宴》《石佛洞》《罗成显灵》等神话戏。还愿戏是事主向神灵求助并许愿，愿望实现后还愿谢神，多为敬奉神灵、积德行善等内容。平安戏意在向神祇祈求六畜兴旺、五谷丰登、平安吉祥、诸事如意。

若久旱不雨，百姓们便会自发组织起来，举行各种请神祈雨活动，由此演出的娱神戏叫"祈雨戏"。演出时，先把神像抬到戏台上，聚众跪拜。然后由青壮年抬上神像四处奔跑，众人戴上柳编帽圈跟着奔跑，最后把神像抬回庙里安放，焚香叩拜后，开始演戏。

若发生天灾人祸，人们认为是邪祟鬼怪所为，便演驱邪除秽的驱邪戏。先是巫婆神汉在艺人奏响的音乐声中手舞足蹈，仿佛神灵附体，然后再演皮影戏。

白事戏是为安葬死者、周年祭灵、迁坟等演的戏，多演《祭灵》《吊孝》《朱存登放饭》的折子戏，若为女性老人祭奠，则演《三娘教子》《探窑》等戏。

弦板腔皮影戏演唱程序一般有奠酒、本戏和捎戏。多数地方每晚演出

前都要奠酒，有的只在开戏的第一天晚上奠酒，奠酒有上供品、敬神、放炮、搭红等内容。

上供品时，在乐曲声中，信众（多数是妇女）把做好的各种食品菜肴放入盘中，双手托起徐徐走近佛龛，三拜九叩，摆上桌案。

敬完神明放炮，在噼里啪啦的鞭炮声中，把红绸被面披挂在神像身上，有的是给戏班领班搭红。

这一套程序走完之后才开始演戏。先演武打戏、宫斗戏里的大本戏，如《斩李广》《战马超》《回荆州》《下河东》等，也有民间生活戏，如《隔门贤》《三上坟》《九连珠》《双明珠》等。

捎戏，即捎带演出，是每次演出的最后一场本戏演完后赠送的折子戏，内容多是应观众之意演一些幽默滑稽的小段子，也有从本戏中选出的一小折，一般一二十分钟，好让观众哈哈一笑，图个痛快。常演的剧目有《十劝世人》《逮蚂蚱》《秃娃尿床》《懒婆娘》等，还有一些是唱戏艺人临场发挥、随意创编的。

明末清初，舞台大戏秦腔已相当成熟，但因其戏箱贵、戏价高，一般剧社置不起，一般事主也请不起。而皮影戏搭台简便，要价不高，三五斗麦子就能打发了，既红火热闹，又便宜实惠，与当时农村经济状况相适应。因而弦板腔在乾县、礼泉、兴平等地异常活跃，逢年过节、喜庆丰收、祈福拜神、嫁娶宴客、添丁祝寿，都少不了搭台唱皮影戏。

这么多台口，需要大量的剧目，有名的班社演出剧目多达上百部，一般班社也有三五十部。各班社相互竞争，唱对台戏时，如果唱重戏或唱对方唱过的戏，观众就会笑场轰台，说是"热剩饭"。

那么，剧本从何而来呢？主要来自四个方面：一是民间艺人把自己原来说唱的故事加工改编成适合皮影表演的弦板腔剧本。二是引进其他皮影剧种演出的剧目。因为阿宫、道情、碗碗腔、弦板腔皮影戏是相近相亲的"姊妹"艺术，把别的皮影戏剧种的剧本拿过来，按弦板腔的方言和韵脚稍做改动即可上演。三是移植秦腔中适合弦板腔演出的剧目。四是请一些乡

间文化人写剧本。因写剧本非科举正道，文人羞于挂名，地方志书也不屑记载，故使这些作者湮没在历史长河中。

通过这四种途径，弦板腔积累了上千个剧本。1955年，陕西省剧目工作室整理出565本，这只是能征集到的一部分，散失的剧目不在少数。因为弦板腔皮影行内把剧本分为三种类型：吃本戏、勾本戏、唱本戏。所谓"吃本戏"就是没有剧本，全靠前手记忆演唱。"勾本戏"是把某本戏的某一唱段的第一句唱词或第一个字写在纸上，作为提示语，演唱时瞅一眼就行了。"唱本戏"就是前手照本演唱。除了唱本戏有剧本外，吃本戏和勾本戏就没有剧本，所以很难全部征集上来。从征集的剧本来看，大多取材于历史故事、武侠小说、民间传奇，如《三国演义》《说唐》《岳飞传》《杨家将》《水浒》等，题材广泛，内容丰富，形式独特。表现为：

（1）结构无场次。靠故事的曲折性、传奇性吸引观众，经常不受时空限制，按故事发展依次推进。

（2）偏于叙述性。这里较多保留了民间说书的基因，虽然由皮影代替了说书人，但叙述故事的特点依然保留，常用大段唱词叙述人物经历、事件过程。

（3）武戏居多，文戏稍逊。

（4）亲切有味。大部分具有伸张正义、鞭笞邪恶的主题思想，加之地方风味浓郁，方言土语，通俗易懂，所以深受观众喜爱。

在表演艺术上，各前手之间也展开了激烈竞争，都想通过一招绝活出奇制胜。经过长期磨合、沙里淘金，弦板腔皮影表演保留下三个绝活：

一是"真杀真砍"。一般用于武打戏敌对双方厮杀或法场杀人时，由前手掣动皮影头部"竹签"，迅疾与身子分离，造成真杀真砍的感觉，紧张、恐怖、逼真。

二是耍马线。马的四蹄用皮线插挂连接到腿部，表演时由前手掣动马蹄线，形似快马奔腾之状，配以打击乐，四蹄飞扬，节奏鲜明，似真马飞腾。

三是马踢人头。武打戏中，胜者将败者人头砍落在地，由胜者坐骑前

蹄将败者落地的人头猛踢一脚，人头遂飞落一旁。

20世纪50年代末，弦板腔搬上大戏舞台，编演了《紫金簪》《九连珠》《取贵阳》《槐荫媒》等优秀剧目。培养了一批优秀人才，国家级非物质文化遗产弦板腔代表性传承人丁碧霞、李育亭就是其中的佼佼者。

丁碧霞，1944年出生在乾县临平镇。这是一个鸡叫听五县（乾县、武功、永寿、扶风、麟游）的大镇，也是弦板腔的"戏窝子"。环境熏陶，耳濡目染，丁碧霞从小就对戏曲异常喜爱。1960年在乾县文化艺术学校学艺，1961年被分配到乾县弦板腔剧团，主演生角。经过多年刻苦实践，丁碧霞完整掌握了弦板腔表演以及导演知识和技巧，成为将弦板腔由皮影戏搬上大舞台的主要人员之一，主演、参演了弦板腔古代戏《紫金簪》《取贵阳》《十五贯》《福寿图》《苏武牧羊》和现代戏《杨立贝》等50多部，算上折子戏，有接近百部。她唱腔铿锵有力、豪迈奔放，梢子功、帽翅功、口髯功皆非常出彩；戏路宽，弦板、秦腔都擅长，古典、现代都能演，武将文官、小生须生皆能扮演，表演收放自如。数十个春秋，丁碧霞为观众塑造了众多栩栩如生的舞台形象，她在《紫金簪》中饰演夏昌时、《杨立贝》中饰演杨立贝等，给观众留下深刻印象。丁碧霞退休后组建"名秀联袂演出团"，授徒传艺，为传承弦板腔艺术不懈努力着。

李育亭，1946年生于乾县阳洪镇校前村，1960年在乾县文化艺术学校学艺，1962年改学音乐，1964年任乾县剧团作曲，此后长期担任剧团唱腔设计。在配器方面有独到的传承和发展，成为弦板腔编导、作曲、演奏方面的主要骨干人物。他的《山村小店》《白马血盟》《紫金簪》《九龙珠》等唱腔设计曾荣获省、市奖励。

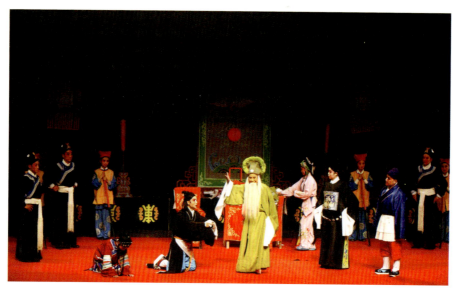

弦板腔《福寿图》剧照　尚洪涛/摄

弦板腔《福寿图》剧照　尚洪涛/摄

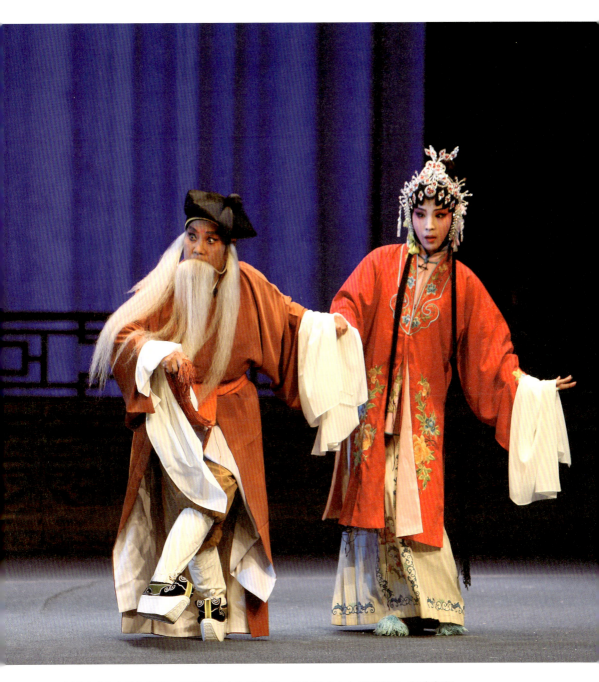

弦板腔《紫金簪》剧照，丁碧霞（左）扮家院，吕海娟（右）扮高寄玉　尚洪涛/摄

# 阿宫腔皮影戏

阿宫腔是陕西关中中北部地区（礼泉、咸阳、泾阳、高陵、临潼、耀州区、富平等）独具特色的一枝奇葩，因唱腔具有翻高遏低的艺术特点，故名"遏工"，又因遏音落在宫调上而得名"遏宫"，后定名为"阿宫腔"。阿宫腔长期以皮影戏形式演出，20世纪50年代末被搬上大戏舞台。1961年阿宫腔曾进京演出，受到中央首长和在京戏剧界人士的赞许。多年来阿宫腔创作演出了现代戏《两家亲》《三姑娘》《四季歌》等剧目，曾获文化部和省级奖励。

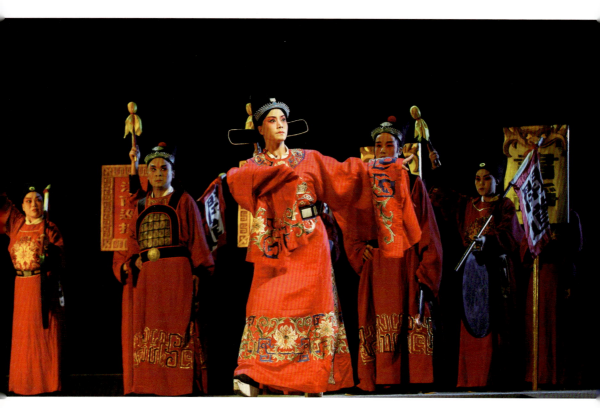

阿宫腔《青天女巡按》剧照　尚洪涛/摄

清宣统末年（1911），有人在兴平县与礼泉县交界处的店张舞台两侧的石柱上刻置一副对联曰："高画清诗见槐里；小工遏调出礼泉。""槐里"即兴平，"小工遏调"实际是遏工小调。文人写对联，为了求得对仗工稳，往往将词组倒置或拆开重新组合，"小工遏调"即是为了与"高画清诗"对仗，而将"遏工小调"倒置的结果。由此可知，阿宫腔形成于礼泉县店张地区，是在吸收秦腔、遏工小调的基础上衍化而来的。

有人将阿宫腔称为"北路秦腔"，因在清代初年，阿宫腔皮影戏的唱调为秦腔。而秦腔唱多白少，签手特别吃重，既要耍影子，还要承担整本戏中生、旦、净、丑各个角色的唱白。为了节声省力，便借鉴"遏工小调"的唱法，真假嗓音并用，在拖腔的地方加个"遏头子"，即"翻高遏低"，俗称"遏止"。具体方法是：舌尖抵下齿龈，舌面弓起与上腭之间形成一个宽而扁的通道，在气流通过这一宽而扁的通道时，受到遏止而回旋，撞击鼻腔，引起共鸣。与原来的秦腔唱调相比，有"三放不如一遏"的艺术效果。听众闻之，别有风味，甚感悦耳，赞赏有加。后人多所效仿，遂在阴差阳错中催生出了阿宫腔。

清嘉庆、道光年间（1796—1850），礼泉县遭饥馑，骏马安寇村阿宫皮影班部分艺人逃荒到富平一带落户，遂将阿宫腔带到富平县进行坐摊清唱。道光中期（约1834），富平县曹村乡西头陈堡子陈相公（名展中），邀集阿宫腔艺人组成阿宫皮影班，营业演出。同治、光绪年间（1862—1908），又相继出现了王仓班等；出名的乐师有樊瞎子，可吹唢呐曲牌300余种，教授徒弟10余人；艺人（前手和唱家子）有赵相公、任相公、乔娃子、友娃子、金马驹、金盆子、王石娃、段相公等；演出的主要剧目有《滚龙床》《红拆书》《铁冠图》《搜孤》《清河桥》等。此时，阿宫腔演出重心已由礼泉移至富平，流行地区也扩大到耀县（今耀州区，全书同）、三原等地农村。剧种特色更为鲜明，形成了二音、断腔、咦音等演唱技巧，呈现出婉转细腻的风格。

二音是指在演唱时突然翻高的假嗓拖腔。与真嗓相比，发二音喉孔缩

小，发声部位抬高，气流变细，委婉起伏。在秦腔、碗碗腔、眉户等陕西地方戏中二音偶尔用之，阿宫腔则在整个唱腔中反复运用，以衬字"咿、呀、哎、呢"等拖腔自然连接，大大增加了旋律的华彩。二音有欢音、苦音之分，苦音彩腔中有苦中乐、软三滴水、哭腔子等；欢音腔有麻鞋底、硬三滴水、十三腔等。欢音、苦音色彩各异，对比鲜明。欢音擅长表达明朗、欢快、喜悦的情绪；苦音长于表达悲凉、沉痛、哀婉的感情。二音的运用，极大地提高了阿宫腔的情感表现力，成为阿宫腔最突出的剧种特色。焦文斌先生曾对此做过分析："假嗓即俗称的'二音'、拉腔，实际上就是秦腔演唱中的最高调'羽音'，欢音、苦音都用。这种'羽音'，发自丹田，流于喉腔，出于鼻孔，声韵为高，音调为最难。有着'不着一字，尽得风流'的妙趣。音乐术语称'啸'，即'啸歌伤怀''长啸哀鸣'。它的音域十分宽阔，常达到两个高八度。具体说，就是在真嗓唱中的某个字或最后一个字上用假嗓的行腔、拖音。""大都用在剧情发展到高潮时候的人物情感十分激动的场合中。老腔中的'拉坡'、阿宫腔的翻高就低的'遏工'都属这一类。"①

断腔，是秦声戏曲如碗碗腔、弦板腔、线腔等地方小剧种共有的特色，阿宫腔因其遏止技巧而使其尤为突出。这种声腔技巧受秦地方言发声吐字和秦人耿直个性的影响，以致融合到唱腔念白之中，行腔吐字，断顿分明，节奏快捷，刚正清晰。《乐府新声》对断腔有详尽的描述："北曲之唱，以断为主，不特句断字断，即一字中亦有断腔，且一腔之中又有几断者；唯能断，则神情方显。此北曲第一吃紧处了。"而具体所讲断之法，描述更为精到："而其法则非一端，有另起之断，有连上之断，有一轻一重之断，有一收一放之断，有一阴一阳之断，有一口气而忽然一断。""有断而换声吐字，有断而寂然顿住。"这不就是阿宫腔发音吐字的技巧吗？阿宫腔最初称"窝工"的"窝"，正含有断、止、停、折的意味。这不是偶然的巧合，这

---

① 焦文彬：《古都西安·长安戏曲》，西安出版社，2002年版，第212-213页。

是阿宫腔和大曲血缘一脉的渊源证明。阿宫腔皮影戏说繁唱简,徐疾有致,吐字运气,断顿铿锵。如珠落玉盘,明快清脆;如山泉越涧,叮咚盈耳。这些正是承续了北曲的"断腔"遗存。

啭声,"啭"即啭喉换调。《淮南子·修务训》云:"秦楚燕魏王歌,异啭而皆乐。"高诱注云:"啭,音声也。"它是以一个基本调式为基础,通过慢啭而为慢声,紧啭而为快速曲调,夹叙夹议的啭即为散板。阿宫腔讲究的遏止功夫,实际上是一种啭声技巧,是一种基调变奏的艺术能力。这种啭,不仅是运腔发声的技巧,也对整个音乐风格产生影响,其"呃、咿、呀、嗯"的虚字拖腔,使其唱腔旋律不沉不躁、清悠秀婉。这一啭声之妙,在旦角声腔中尤为突出。

因为阿宫腔是从秦腔蜕变而来的,它和秦腔有着直接的承继关系。所以它的基本板式、化装服饰、乐器配制与秦腔大同小异,弦索曲牌和唢呐曲牌亦可共用,只是秦腔后来弃二弦而不用,在阿宫腔中却发展成为突出翻高遏低音乐特色的主奏乐器。开场打击乐也与秦腔有别,必奏"十样景开场",这是由阿宫腔中10种以上曲牌联套的吹打乐器交响曲,内容包括《十播》《十龙阁》《十枝头》《五顶魁》《一路明月》《云花霄》《明七》《暗七》《牡丹穿花》《结顶》等。一是招徕观众,二是催促演出准备上场,三是营造欢乐热烈紧促的气氛。"每开戏之前,先奏十番音乐一曲,锣鼓最为讲究,吹歌纯用西凉龟兹之乐;朝王起銮,纯用庙堂之乐;行军破阵,纯用军中之乐;悲欢离合,纯用闺房之乐。苦乐声调,各有分别,听者动心,感人最易。"[①]阿宫腔音乐长于刻画、抒发人物复杂的心理活动。如《王魁负义》中焦桂英唱段的凄楚哀怨、热耳酸心;《白蛇传》借伞中许仙与白素贞对唱的婉转情切、缠绵悱恻;《杜鹃山》中雷刚哭大江则高亢激越、荡气回肠。这些经典唱段不但为广大观众所喜爱,也为戏剧界专家、同人所肯定。

---

① 王绍猷:《秦腔纪闻》,参见陕西省艺术研究所编:《秦腔研究论著选》,陕西人民出版社,1983年版,第30-31页。

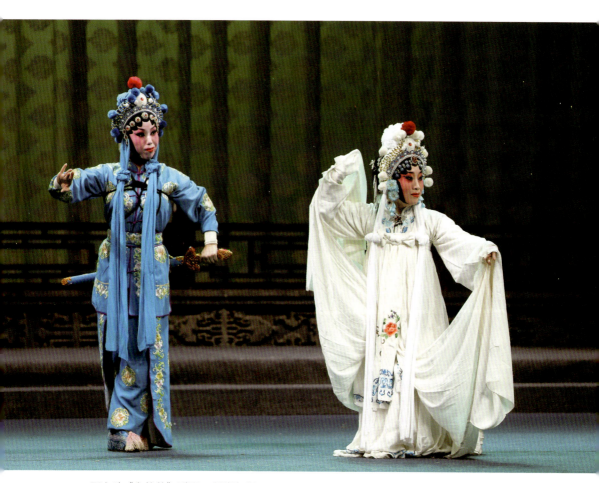

阿宫腔《白蛇传》剧照　尚洪涛/摄

阿宫腔皮影戏班社一般由签手、前声、后槽、上档、下档5人组成。其分工如一段民间顺口溜所说："签手唱戏满台跑，两手忙把签子挑；二把手帮签心要巧，还要敲锣欢大号；打板的小锣鼓鼓一齐敲，填空说白凑热闹；弹月琴的莫品麻，抽空跟上拍大镲；二股弦带上领头拉，着急了还要吹唢呐；拿上胡琴手不离，拍梆还要带吹笛。"签手操纵影人动作，要有高超的挑签技艺。阿宫腔皮影签子用细竹制成，一般分为头竹、手竹、足竹，无论生、旦、净、丑都由三根签子组成，动作较少的影人，也有一两根的。签手要依据剧情，双手分别掌挑各种影人动作。前声要具备弹唱敲打的全面才能，主唱生、旦、净、丑各等角色，兼使月琴、手锣、堂鼓、尖板，并帮签配合。后槽司打击乐，即勾梆子、战鼓等。上档司文乐，即二弦子、唢呐、长号等。下档拉板胡、择影人。5个人分工明确，忙而不乱，演出中的随机配合，如音响、伴唱、灯火、踩脚、拍板、呼威、岔话等，也要默契灵活，才能成就演出的"一棵菜"。

阿宫腔皮影表演有自己的独特技艺，如《炮打台城》《剪鹿》等戏的烟火、塌城时的残墙断壁；《穰侯搜车》中穰侯的耍翎子、硬转身、硬扭头；《鸳鸯楼》的排把、接棍；"东征"戏中显示明月流星、清凉夜景的暗灯，以及焚屋灭灶、倒房塌墙、杀头断臂、五牛分尸和武打中的剑出鞘、踢打、出手等特技，这些高难度的绝活都是其他皮影戏剧种中所罕见的。

阿宫腔皮影戏演出习俗与弦板腔大同小异，多参与请神祈雨、祝丰赛社、节例庆贺、红白喜事演出。但有5项是阿宫腔皮影戏独有的：

（1）早一本。过庙会的第一个白天清晨，要演一出神戏，叫"早一本"。这是庙会开始的广告，也是剧团实力的展示，不管观众多少，都须认真进行。

（2）安神戏。分大小两神，小安仪式简单，只天官上场，执"天官赐福"卷轴，念诗："盘古初分岁回头，流来流去几千秋。禹王身披是八卦，吾当怀抱如意钩。"接着道白："吾——上元一品天官紫微大帝，是吾领得玉帝敕旨，前往民间赏赐善福。身驾祥云，从此路过，观见此地香火茂盛，瑞霭缤纷，好一块茂盛兴隆之地，待我就此赐福！"接着念道："赐福已毕，

留诗一首：'祥云绕金台，台上挂金牌，牌上写大字，天官赐福来。'"小安神仪式即告结束。

大安神仪式，仍是天官上场，加福、禄、寿三星，各报家门。若是寿诞之事，天官则说："来到此地，忽闻丝竹管弦，待吾一观。"观介又道："观此处香烟茂盛，真乃一处兴隆宝地。"若是私人请戏，即说："观见此家，阴功甚厚，果是发祥之地。"若是庙会、赛社则说："此庙盖得甚风流，吾当差下鲁班修。盖到八卦乾字上，辈辈儿孙坐王侯。"若是加官、还愿事，天官便说："今奉御旨下天堂，加官晋爵百事忙。天官赐福麒麟子，来日必中状元郎。"或说："庙前一树槐，槐上挂金牌，牌上写大字，天官赐福来。"安神戏后，再演大戏。

（3）晒箱。每年农历六月六日，若遇晴天，剧团在院内把戏箱搭在绷起的长绳上晾晒，除湿灭虫。也借此整理检查淘汰破旧衣箱、增添新箱。有的戏班实力雄厚，或新置衣箱，就有显示实力的目的，甚至一晒多日，让群众观看欣赏，称为"亮箱底"。

（4）点戏。旧时在一地演出，班社要按事主要求排定演出剧目、主要演员等，并以戏报形式周知。在婚、丧、嫁、娶、寿、诞、新房落成、祈祷、还愿等应酬戏中，要不犯忌讳，入乡随俗，认真按事主的要求演出。现在点戏的习俗仍存，提前商定演出剧目，特别是名演员的出场要求，否则会降低戏价。

（5）反串戏。演员扮演所工行当以外角色的演出。一般在休假封箱时或开箱时进行，即演小生、须生、丑角的扮演花旦，青衣花旦演生净角色。反串演出和平常演出一样，要求严格，它不仅是对演员功力技巧的考验，也更具娱乐性。

阿宫腔皮影戏剧目多为吃本戏。因前声要主唱生、旦、净、丑各等角色，还要兼顾"亮子"上的影人表演，无暇照本宣科。只有把内容烂熟于心，才能应付场面。由此慢慢形成了说繁唱简的结构。每一唱段一般四至六句，最长十几句。唱段不全是偶数句，奇数句也经常出现。如《范雎相

秦》中，范雎唱：

> 你要见他最容易，凶吉二字不可期；
> 假若成功回魏去，人前也该把我提，
> 莫把我丢入茅坑里！

须贾唱：

> 这样刑法我未经，
> 好似商纣炮烙刑。
> 罢罢罢草料抖一处！

这样的奇数句在其他剧种中还不曾见过。阿宫腔皮影戏多是师父授徒，口传心授，文字剧本很少，因之，常发生人去剧亡的现象。阿宫腔皮影戏大小剧目有 300 多个，保存下来的剧本仅有 100 本左右，能全本口述抄录的也仅有五六十本。

从流传下来的剧本看，阿宫腔皮影戏题材广泛，辞句浅显，通俗朴实，节奏明快，红火热闹，幽默风趣，多能发挥影戏艺术的优长。剧目内容上自三皇五帝，下至清代末年，几乎历代社会生活中的政治斗争、历史大事、宫廷逸闻、传奇故事、世态人情、乡俗民风、天上地下、神仙鬼怪、飞禽走兽、花草树木等，无所不有、无所不能。以春秋战国戏、三国戏、水浒戏、杨家将戏、神话戏为多，以道白见长，以激烈的打斗等展现皮影技巧。主题富有人民性，大多为揭露封建统治阶级的昏庸腐败、荒淫无耻、凶残狠毒的戏和反对外来侵略、批判卖国求荣、表彰民族气节的剧目，如《范雎相秦》《舌战群儒》《淮河营》《古城会》《破渑池》等。还有批判封建礼教、歌颂争取婚姻自由的爱情戏，颂扬清正廉洁、刚直不阿的清官戏，抨击忘恩负义、损人利己的讽刺戏。如嘲讽恶少丑妇的《三婆娘顶嘴》《打锅》《抹牌》《打脏婆娘》《钱五舔尻子》《张古董借妻》《二猴子碰头》等风俗喜剧，如漫画、似小品，短小精悍、生动活泼，富于情趣和地方特色，以当

《范雎相秦》剧本插图

时当地民风民俗、逸事传闻为素材,寓意明显,极尽夸张,以独特的语言风格、生活情调、动作形态等为当地民众所喜爱。尤以《屎巴牛招亲》最受群众欢迎,因其以极度讽刺、挖苦的手法,风趣、诙谐的表演形式,说出了劳动人民对那些横行乡里、作恶多端者的愤恨之情。另有一类是展示阿宫腔音乐和唱腔特色,细致刻画人物心理情感的唱工、做工戏,常演的剧目有《玉瓶赠金》《锦香亭》《鸳鸯谱》等。

# 两路皮影造型的异同

关中皮影以西安为界,分东、西两路,西路包括弦板腔皮影戏、阿宫腔皮影戏,东路以老腔皮影戏、华县皮影戏(碗碗腔皮影戏)为代表。两路虽然在唱腔上流派众多,但在皮影造型风格上却大同小异,它们都继承了汉代画像砖(石)的质朴单纯和富于装饰性的传统民族特点,还广泛吸收了唐代的装束、发式及西域各少数民族的服饰图案及宋代院体画精致工丽的艺术风格。两路皮影差别则主要表现在影人的大小形制和雕镂粗细方面。

## 一、东路皮影造型

东路皮影造型严谨、古朴含蓄、装饰严密、刻工细致,有成套的雕镂技法。在装饰纹样上,最有代表性的要算"万字""雪花"形的图案结构。影人的形体小巧,高九至十寸,身段比例匀称。女性形象鼻尖口小,口以朱红点之,若有若无,颇为精巧秀丽,极尽秀婉妩媚,正所谓"弯弯眉,线线眼,樱桃小口一点点";男性角色多豹头浑眼、鼻如悬胆。人物性格则以平眉和立眉区别:文人雅士以平眉表现清秀文静;武生将帅以立眉表现其威武强悍。

净角的造型多为实面阴刻。豹子眼,以体现其性格,所谓"豹子眼,性情暴";鼻形为线条硬朗的硬鼻或圆肥突出的狮子鼻;前额突出,与鼻骨形成较大的弯度,俗称"岩颅"。整个脸部的轮廓张扬外突,彰显净角的勇猛、冲动的独特个性。净角的眉梢、眼角常同时往鬓边上扬、吊起,眼睛四周镂空,整个眼窝呈一个长勺图案。额上、脸颊绘有色块,与戏曲颇为相似。净角中的反面人物,有凶残脸、奸诈脸等。如曹操之流用的就是奸侯脸,艺人为表现其奸险,多在其脸颊、额上刻上几道似蛇形的"奸纹",有的甚至

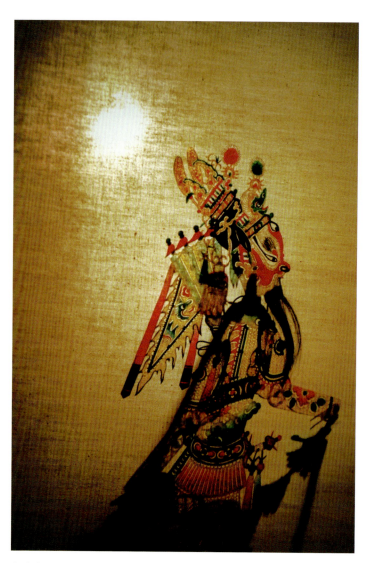

东路皮影武将造型　石宝琇/摄

连眉毛也刻成奸纹,表现人物的蛇蝎心肠。

丑角的造型颇为多样。其额头、鼻子和下巴构成的轮廓线,整体跟净角的造型较为接近,但眼睛和嘴形与净角大不相同。有的丑角眉眼歪斜,眉毛向上吊起而眼角下斜,甚至龇牙咧嘴;有的眼珠四周镂空成一个醒目的白圈,眼睛由上下两条线交叉而成,状似鱼形;有的丑角则眼睛上翻,胡须翘起;一些奸诈之徒,眼睛被设计成"刺眼""坠眼",眼珠纵向拉伸,像芒刺一样立于眼中。从总体上看,丑角的造型以诙谐滑稽、五官不端为特点。

各行当角色的手形也不尽相同。文角大多双手刻成兰花指造型,拇指和中指、无名指捏合,伸食指和小指,手形纤细,颇具美感;武角则双手握拳,称"拳手";一些杂役、家丁之类的丑角,五指伸展犹如真人形状,颇为写实。

此外,还有血脸之类的特殊造型,专门用于表现人物受伤流血之状。血脸的造型,往往在不改变脸部线条的情况下,于影人的鬓、额、嘴角或眼睛的四周刻上一些线条,呈辐射的形状,涂上红色以表现鲜血四溅的惨状。这种造型,有的独立雕成一个头茬,有的则与没有受伤的造型雕刻在同一个头茬上,艺人在表演中用操纵杆或手指拨弄一下,就能即刻表现人物受伤流血的情景。

各类云神、朵子的造型也是东路皮影令人赞叹之处。即将神仙和云朵或各种野兽雕刻在一起,表现神仙腾云驾雾场景的组合造型,俗称"神朵子"。有雷公、电母、风神、文殊菩萨、南极仙翁、站云鹤童等各种各样神怪的变化造型,其脸部造型和生、净、丑等类型相同。这些云神、朵子的作用类似于布景,演出时悬挂在影窗上,主要用于驱邪驱魔、祈福纳祥。

在华县皮影制作方面,有一位国家级传承人——汪天稳。他 1950 年出生于华县,12 岁起师从李占文学习皮影雕刻技术。1977 年,作为特殊人才,主持西安工艺美术研究所的皮影研究、创作工作。1979 年,进京为北京人民大会堂陕西厅修复大型皮影屏风《文成公主进藏》(李占文大师作品),受到国务院及陕西省人民政府、省委办公厅嘉奖。1982 年,受邀为日本设计、

华县皮影戏国家级非遗传承人汪天稳在展示他雕刻的皮影　陈团结/摄

华县皮影戏国家级非遗传承人汪天稳在对比他雕刻的两个皮影的造型　陈团结/摄

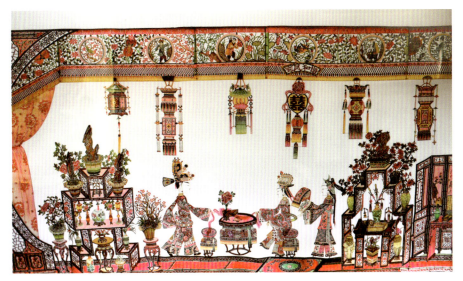

华县皮影戏国家级非遗传承人汪天稳雕刻的皮影《状元迎亲》 陈团结/摄

华县皮影戏国家级非遗传承人汪天稳雕刻的皮影《花亭相会》 陈诗哲/摄

刻制全套皮影《西游记》，该作品现藏于日本国立历史民俗博物馆。2003年2月，带领团队历时11个月，以北宋张择端的《清明上河图》为蓝本放大6倍，耗用154张秦川牛皮，制作超巨幅牛皮雕刻画《清明上河图》，长23.58米、宽1.2米，被业内人士称为皮影行业的"吉尼斯"。2015年8月，与中央美院青年艺术家邬建安，在北京恭王府共同举办了当代皮影艺术展《化生：〈白蛇传〉的古本与今相展》，其全本《古谱白蛇传》被主办方收藏。2017年5月，代表中国参加第57届威尼斯国际艺术双年展中国馆的展览。2018年1月，被《光明日报》推选为"2017中国非遗年度人物"。

半个多世纪以来，汪天稳的皮影雕刻事业经历了三个辉煌的阶段：第一个阶段是对传统皮影的整理和继承，全本《白蛇传》是其代表作；第二个阶段是把传统皮影工艺与书画结合，创造出了当代牛皮雕刻画工艺，代表作是世界最大的牛皮雕刻画《清明上河图》；第三个阶段，他与中央美术学院合作，完成了重量级的现代艺术作品《九重天》《刑天》《蚩尤》，这套作品完全突破了传统的藩篱，并使皮影工艺取得了重大突破，奠定了皮影雕刻艺术在现代美术中的地位。

汪天稳对陕西皮影的历史渊源、传承流派、风格特点、旧稿古谱甚至行规风俗都烂熟于胸。他的作品造型精密准确，雕刻细致严谨而不失洒脱，刀工流畅遒劲而毫无滞涩，风格变化求新而不失传统。汪天稳对皮影雕刻艺术的传承和开拓，起到了承前启后、继往开来的作用。

## 二、西路皮影造型

西路皮影造型夸张且装饰性强，其形体较大，高约一尺二寸。其轮廓比例匀称，造型美观，脸谱图案夸张。男性角色刀法挺直，苍劲粗犷，色调对比强烈；生、旦角色，平眉净脸，线条柔和，多刻通天鼻子，在图纹设计上疏密相间、虚实分明。疏处条纹简练概括，密处刀法精巧细丽，整体效果简明大方。西路皮影虽在制作工艺上稍逊于东路皮影，略显粗糙，但

与其豪迈高亢之音乐唱腔配合，倒也协调有致。阿宫腔皮影造型亦属西路皮影范畴，其人物大小与弦板腔皮影相差无几，只在造型上更显瑰伟壮丽。自清代中叶，经皮影艺人的努力，汲取了东路皮影制作工艺的精巧细丽，扬长避短，从而使阿宫腔皮影造型更显刀工劲拔、精美纤细。尤其是后来改用特制的灰牛皮刻制，色泽更加晶莹透亮、层次分明，颇具典雅之美。

西路皮影的面部、五官造型更为夸张，图案性更强。一般生、旦为长方脸，下颌转折处较为方正；净、丑多为圆脸，天庭饱满、额头突出，给人以凶猛或滑稽之感。在表现正派的白脸人物时，通常用阳刻的手法来强调面部流畅的线条，细长眼睛柳叶眉、樱桃小嘴朝天鼻，以表现其英俊潇洒或秀丽多姿的形态。在处理历史人物在不同时期的性格特征时，其脸型也随之发生较大的变化。由于影人在屏幕上多作前后活动，所以影人的头部造型多为正侧面，谓之"五分脸"或"半边脸"；丑角和反面角色也作半侧面脸，谓之"七分脸"；神仙和佛祖则作正面脸。

西路皮影最讲究五官的造型，不同的角色区分度很大。它在一定程度上借鉴了民间社火脸谱夸张、变形的手法。其胡须的雕刻分为软、硬两种，长短大小也有较大的区别。一般性情刚烈、心地善良的人物多为软长须（如关公），性情暴躁、脾气古怪的人物多为硬短须（如张飞）。软须是用头发、马尾或鬃毛粘上去的，硬须是用刀直接在牛皮上刻成的。手姿的造型，生、旦多为兰花指，武生、武旦、净、丑多为拳头，便于在表演时捉刀拿枪、提袍甩袖。

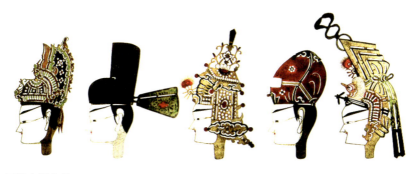

西路皮影头茬

## 三、东西路皮影造型的共同点

东、西两路皮影造型在风格上虽有地域差异性，但同时又有它们的共同性。

在制作工艺上，都要经过七道程序：

（1）选皮。选择质地精良的牛皮、羊皮、驴皮、猪皮等，其中牛皮是目前应用最广泛的材质。

（2）制皮。有两种方法：一种是净皮，另一种是灰皮。净皮是把牛皮放入凉水里浸泡两三天，取出用刀刮制四次直到把皮刮薄泡亮为止。灰皮也称为"软刮"，浸泡皮时把石灰、火碱、硫酸、硫酸铵等药剂配方化入水中，将牛皮反复浸泡刮制而成。这种方法刮出来的皮料，近似玻璃，更宜雕刻。西路皮影制作多用此技艺。

（3）过稿。将刮好的皮分解成块，用钢针把各部件的"样谱"分别描绘在皮面上。

（4）镂刻。雕刻刀具一般都有十一二把，甚至30把以上。刀具有宽窄不同的斜口刀（尖刀）、平刀、圆刀、三角刀、花口刀等，各有用途。艺人雕刻的口诀是：樱花平刀扎，万字平刀推，袖头袄边凿刀上，花朵尖刀刻。雕刻线有虚实之别，还有暗线、绘线之分。虚线为阴刻，即镂空形体线而成。实线保留形体轮廓挖去余部，为阳刻，多用于生旦、须生的白脸，凡白色的物体都用阳刻法。虚实线沿轮廓的两侧刻出断断续续的镂空线，多用于景片的刻制。暗线则用刀划线而不透皮，多在活动关节处。绘线是以笔代之，以表现细致的物体。刻制皮影有相传的口诀：刻人面——先刻头帽后刻脸，眼眉刻完再刻鼻子尖。刻衣饰花纹——万字先把四方画，四边咬茬转着扎。雪花先竖画，然后左右再打叉。六楞丢出齿，挑成雪花花。刻盔甲——黄靠甲，先把眼眼打，拾岔岔，人字三角扎。刻建筑装饰——空心桃儿落落梅，雪里竹梅六角龟，一满都在水字格。

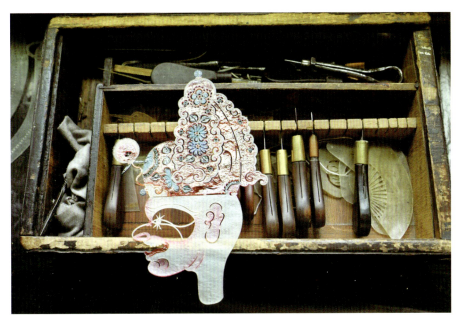

皮影及雕刻皮影的工具　赵利军/摄

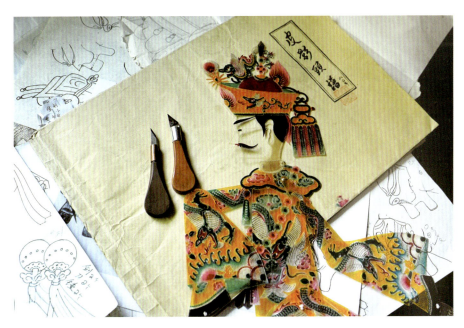

皮影雕刻工具及画谱　赵利军/摄

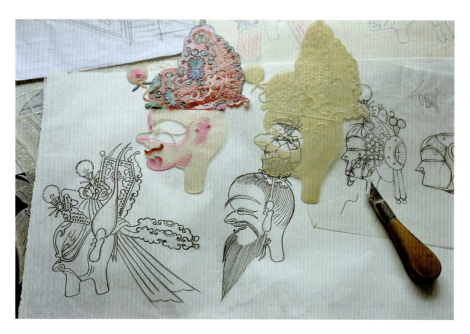

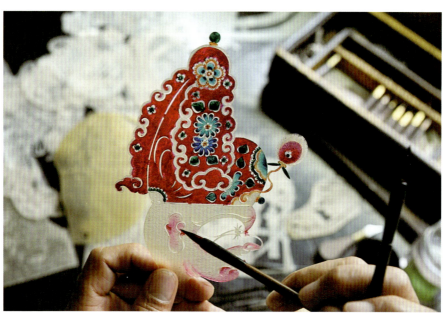

皮影制作需要画样、素刻，再双面上色　赵利军/摄

（5）敷彩。先把制好的纯色颜料化入稍大的酒盅内，放进几块用精皮熬制的透明皮胶，然后把盅子放在特制的灯架上，下边点燃酒精灯，加热使胶色交融成为粥状，趁热敷在影人上。

（6）发汗。给皮影脱水，使敷彩经过高温进入牛皮内，并使皮内水分得以挥发。

（7）缀结。影人从头到脚有头颅、胸、腹、双腿、双臂、双肘、双手，共计 11 个部件。各个关节部分都要刻出轮盘式的"骨缝"，连接骨缝的点叫"骨眼"。选好骨眼后，用牛皮刻成的枢钉或细牛皮条搓成的线缀结合成，11 个主要部件就这样装成了一个完整的影人。

皮影人物的造型有着共同的审美特征，并逐步形成与传统地方戏相适应的一整套脸谱。如张飞的形象刻画为豹头环眼、勇猛粗犷，关羽强调其蚕眉凤眼、正气凛然，赵云、周瑜等人物塑造得英俊秀逸。对奸邪、丑恶人物则予以贬损性的刻画。如影戏里的曹操、潘洪等人的脸谱叫"奸佞脸"，这些权术人物多在内眼角均有一向上挑的尖，下眼眶都画有红色蛇一条，以示其毒辣，皮影戏里的大太监则多用奸脸表示，连眉毛都呈黑蛇状。可见清代民间艺人在设计皮影造型的寓意上是颇费苦心的。

在长期的艺术创造过程中，民间艺人总结出一些便于记诵和掌握的技艺口诀：

男性人物：眼眉平，多忠诚；圆眼睁，性情凶；若要笑，嘴角翘；若要愁，锁眉头。

女性形象：弯弯眉，线线眼，樱桃小口一点点；圆额头，下巴尖，不要忘记刻耳环。

雕刻口诀：眼眉平，属忠诚；圆眼睛，性必凶；线线眼，性情柔；豹子眼，性情暴。

在皮影艺术造型中，除人物脸谱、服饰以及龙车凤辇、殿宇府第、兵营帅帐、花园庭院、天堂地狱等景片之外，艺人们还以丰富的想象力，塑

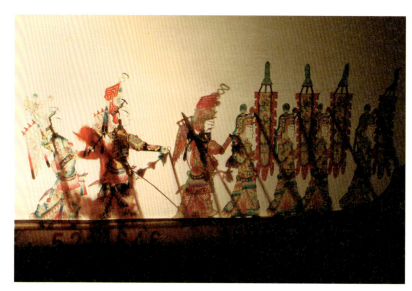

西路皮影尺寸比东路皮影大一些　石宝琇/摄

造了神话传说和寓言故事里的各种神仙鬼怪、奇鸟异兽。形象多为写意式和图案装饰式，显得古朴典雅。在造型上也颇具匠心，如骆驼上站立一只小小的狮子狗，或是站着一只小猴子。甚至能在一张皮影上刻出几百只在花间飞舞的小蜜蜂，刀法之熟练、刻工之精细，使人惊叹，堪称鬼斧神工。

## 四、关中皮影造型的艺术特征

关中皮影造型富有神奇幻想和浪漫主义精神，颇具东方艺术神韵和特征。表现为：

（1）灵活多样的意象造型。意象造型即以意表象，这是东方文化的特质之一。关中皮影造型也是这一特质的集中表现，显现出来的"象"是一种创造性表象，同样也揭示了物象以外的"意"。这些以神传形的具体造型，都是大小不等的艺术符号，这些符号表现在影人的头、身、衣、帽及其道

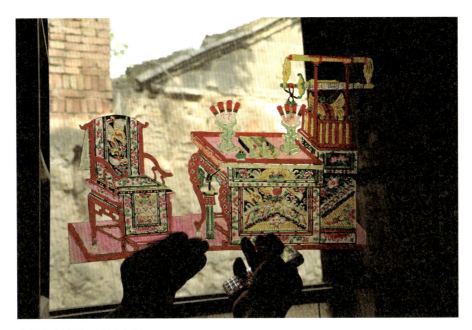

皮影桌台造型　赵利军/摄

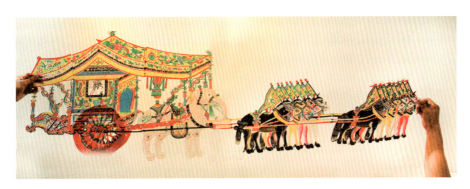

皮影车驾造型　陈团结/摄

皮影人物之武将　赵利军/摄

具和场面中，也表现在龙、凤、麒麟、狮、虎、蛇、兔、鱼、仙鹤等诸多神兽，佛道神怪、天地等诸神人物和荷花、荷叶、牡丹、梅花、松竹、菊花、兰草等植物之中。如吕布脸上的荷花，象征他对女性的痴情；而菩萨、道家的荷花、荷叶却是身份的标志，象征修行与再生；丑公的萝卜花眼睛象征贪婪与花心等。色彩的象征性也很突出。在色彩搭配上，艺人将五色分为上五色和下五色，象征人物的忠、善、刚烈和奸、诈、淫、邪、残暴等品性。另外，皮影在演出时，也要尽可能地配合当地民间的文化习俗，桌子、椅子、几案等道具装饰中要有牡丹、桂花等植物图案，寓意为吉祥纳福，表达人们盼望美好的愿望。而一些动物图案，比如蝙蝠和鱼也具有一定的寓意，代表着富贵平安，象征年年有余。

（2）时空错落的散点透视。视觉的灵活处理是散点透视的集中表现，它打破了固定时空限制，可灵活地变动视点和位置来处理变化，物象忽上忽下，远大近小，正视侧视融为一体，明暗虚实相得益彰，以不规则、不间

断的视点在"亮子"上的画面中流动,使观者满足了更充分的视觉享受。在皮影戏中,可以俯视、侧视,也可以平视、仰视,从而能在不同视点与角度看到景致,且形成一定的立体感。如在影人造型上,面部一般为正侧,一眉一眼、半个鼻嘴一个脸、大耳垂,头盔及帽饰却是半侧形态。在皮影全身造型的人物表现中,上身为半侧面,腰部又为全侧面,腿脚采用一前一后两个全侧面。建筑物既可看到正面,又可看到其半侧面,还可俯视到全貌。座椅的处理若按正面表现,视觉影像上只能显现两条正视的椅腿或一个扶手和一条靠背的侧边。然而民间艺人却用斜面来处理,从而使观众在"亮子"里看到的座椅便成了有棱有角、有精雕细刻的四腿两扶且装饰讲究带有靠背的座椅了。这种灵活多样的散点造型是东方文化审美需求和表现的有机结合,提升了皮影造型雕刻的观赏性。

(3)率直鲜明的色彩基调。关中皮影敷彩多用纯色,主要有红、黄、蓝、绿、黑五彩,以墨柔化,利用皮材的本色,用平涂渲染润色,不去刻意追求人物的原本色彩,而是用概括和象征的色彩赋予皮影深刻寓意。浓墨重彩,平涂分填,重复烤染,使色彩有强烈的对比感。再刻线凿孔当白,

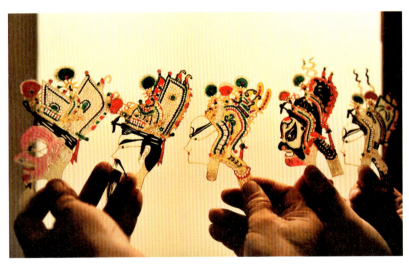

华县皮影的人物头部造型　陈诗哲/摄

放手用红绿、黑白补色关系加强对比，呈现出简明爽快的色彩风格，使人物个性在色彩装饰下得以强化。如红脸为忠烈、白脸示奸猾、黑脸示正直、花脸示凶恶等，都有着个体的象征性。比如生、旦、末脸部主要以空脸阳刻为主，用空表现其色，调动观众对色彩的联想。衣着用色，贫富老幼也不同。旦角纯度较高，浓墨与镂线组合，艳丽而夺目。老生色纯，领袖处用素纹装饰，朴素大方。丑角敷彩冷暖相杂映衬，有令人不安的色彩效果。楼阁殿宇的装饰用色强烈鲜明，红柱绿瓦相衬，檐下斗拱重色深压，镂空雕琢，威严而富丽。花草奇石补色互对，花草镂线，清新优雅，奇石树枝墨浓重勾，墨轻淡皴，刀刻线衬，活脱充实，明快而饱满。兽禽敷色浪漫夸张，一般如赤驹绿麟、青鬼红怪，夸张而粗犷，通过强烈独特的色彩对比，达到赏心悦目的观赏效应。

（4）疏密有章、点线雕刻。中国皮影艺术是"线"的艺术。关中皮影雕刻，线与线粗细并用，线与点疏密得当，从影人外轮廓线、内雕刻线到基础骨骼线，都表现了皮影装饰线条的灵活多变。民间艺人对线，尤其是对曲线的排比、曲线与直线的穿插均娴熟运用，使影人的动势得以强化，让观者也有热烈、活跃、生动的情感印象。

皮影在雕刻手法上分阳刻和阴刻，在人物的雕刻上也多有表现。阳刻的刻线以虚线为主，主要表现衣纹。阴刻为实线，常用在人物面部。小生、旦角的文秀容貌多用阳刻空脸表现，丑花脸、鬼魅角多用阴刻实脸勾画。在五官、冠发上一般用镂空雕刻的线条，突显头部形象。如女性侧影造型，从额头、鼻子、下巴看，额头圆润饱满，鼻子坚挺有致，下巴细致而弯曲，勾勒出女子婉约秀丽的脸部倩影。弧线的弯眉、丝细的眼睛与小巧的红唇，简练而富于表情。对线条艺术的熟练应用，归根结底要归功于对东方传统造型观念的认知。

综上所述，关中皮影的造型雕刻有着丰厚的东方历史文化底蕴，艺术意象与造型相辅相成、表里融合，灵动的皮影体现着真挚的情感，由此形成了关中皮影造型"情真意真，不求自然之形真"的独特风貌。

# 第四章
## 地方小戏

一方水土养一方戏,地方小戏是由一方方言所形成的一方腔调发展而来的。多演小生、小旦的"二小戏"和小生、小旦、小丑的"三小戏",虽然形制不大、流布不广,却在当地深受欢迎,饱享盛誉。

陕北道情国家级非遗传承人白明理　陈团结/摄

# 道情戏

道情戏是由说唱道情演变形成的戏曲剧种，因主要道具为渔鼓和简板，也称"渔鼓戏"。传统道情有围桌坐唱、广场踏席、皮影演出等三种形式。1956年后，道情戏发展为舞台戏曲剧种。

范文澜先生在《中国通史简编》中记载：我国汉至唐代的封建统治阶级，为了加强他们的皇权地位，提倡汉族道士创立和发展道教，推崇皇帝和老子为教主，反对外来的佛教。唐高祖李渊，为提高自己的地位和威望，将他说成是《道德经》作者李耳的后裔，和老君（即老子）有亲缘关系。唐太宗李世民，也曾得到道教支持夺取了皇位，故极力兴道抑佛。为了维护道教地位，争取信徒，道士们采用有说有唱的俗讲变文来扩大宣传，这种说唱形式，说部为散文、唱部为音乐伴奏的韵文，其唱调被称为道情或道调。用陈寅恪《天师道与滨海地域之关系》中所说的"艺术之发展多受宗教之影响，而宗教之传播亦多倚艺术为资用"这两句话来概括道情与道教的关系是再恰当不过了。

道情发源于陕西，经历了"一经二词三道情"的三个过程，逐步由道教艺术发展为世俗艺术。

"一经"：唐代佛道两教为了争取信众，纷纷在长安把本教教义用通俗的话语和音调讲述出来，是为"俗讲"。它虽然没有离开经卷，但实质是讲说故事，这就具备了说唱曲艺的性质。

"二词"：会昌元年（841），唐武宗灭佛，连同佛道俗讲一并取缔。道教道士们跑到终南山附近的居士林（信教群众集中的地方）继续传道。讲经则不再拘泥于让信众静听的旧有形式，而是要让居士们学会其中的唱段，其音调便大量吸收当时社会上流行的词曲或民歌，这便是所谓唱词的阶段。这些词曲统称为"新经韵"。

"三道情"：信众把新经韵拿到社会公众中演唱，演唱内容由经典转化为宗教故事，形式由新经韵转化为道情鼓子词。北宋末靖康初年（1126），民间创制了渔鼓。有了渔鼓，原来鼓子词中所用的鼓子便被淘汰了，道情与鼓子词正式分家，随之有了"道情"这个名词。

清代初期，说唱道情受秦腔、梆子戏的影响，将单人叙述的故事变为多人的分角色表演，说唱道情就改头换面发展为道情戏。

全国有说唱道情 86 种，近 20 种发展为道情戏。陕西省有道情戏 4 种——关中道情（亦称长安道情）、商洛道情、安康道情、陕北道情（清涧道情、神府道情、三边道情），其发源地为关中。清乾隆时期（1736—1795）关中地区已出现了专演道情戏的班社。乾隆末年，安康商人赖世魁，因常往关中经商，还把关中道情带至安康，组建了赖泉班，使道情在安康落地生根。咸丰、同治年间（1851—1874），临潼县（今临潼区，全书同）行者村道情艺人白米虫（因爱吃大米故名"白米虫"），在商县小磨沟王彦杰祖父家组班授徒，传授道情技艺，把长安道情带入了陕南商洛地区，形成商洛道情。清代中叶，甘肃省环县耿湾区有一位青年农民叫解长春，因家贫无以糊口度日，便千里迢迢流浪于关中，在讨饭的过程中接触到了关中道情，于是投师学艺，数年后回到环县，便将关中道情传播到了甘肃东部，形成了陇东的皮影道情。陕北道情则是由陇东和山西晋西、晋北传入的。

道情戏大多是板腔体，也有的联曲体与板腔体混用。演唱时常用帮腔，角色演唱时，其他演员或乐师在场上、幕后帮唱几句或最后半句。这是由演出环境决定的，道情戏多在乡村草台演出，露天空旷，民众较多，加之早期扩音设备匮乏，对演员的嗓子要求较高。而道情戏原本用大本嗓（即真嗓）演出，为了压住台，演员只好使用二本嗓（即假嗓）变调提升、提高音量。二本嗓音质单薄，易出现破喉、倒腔，尤其是曲尾翻高音的拖腔，稍有不慎就会出现纰漏。因此艺人在实践中借鉴帮腔，帮助主唱沉稳、自信地翻过高音区，以达到字正腔圆、浑厚婉转的艺术效果。关中道情戏中，帮腔称为"拉波"，分为阴波、阳波两类。帮腔和韵结合紧密，常用的韵类

有耍孩儿韵（分阴、阳波带回韵）、皂罗袍韵（分阴、阳波带回韵）、大欢韵（仅见阳波）、小欢韵（仅见阳波）、墩句梅韵（仅见阴波）等5种。商洛道情戏的帮腔称为"嘛韵"（又称"嘛黄"），二、四、六句一嘛，是商洛道情戏唱腔中特有的形式。安康道情戏称帮腔为"彩黄"，是一种唱腔中的放腔。这种放腔即叫"放黄"，仅限唱词的下句，如需放黄时，下句唱词最后一字必须放开并帮衬词，后台即可帮腔。"黄"分硬彩黄、软彩黄，不同板式放不同的黄。陕北道情戏中虽然没有关于帮腔的记载，但在演出中实有帮腔存在，以"伴唱"称之。

## 一、关中道情

关中道情以长安为正宗，亦称"长安道情"，演出主要为坐唱和广场踏席形式，盛行于长安、临潼、蓝田、鄠邑区、咸阳、兴平等地。中华人民共和国成立前，逢年过节和遇红白喜事时，关中道情就显得非常红火，人们经常十余人席地而坐，敲起渔鼓、简板，拉起丝弦，往往唱到深夜。有时也会出现多台竞争的场面，演员情绪炽热，彻夜演唱。清乾隆年间，西安与关中地区已出现道情班社，如长安引镇道情班、子午道情班，尤以西安的灞桥、三桥等地最为有名，号称道情的戏窝子。他们既有坐唱，也有皮影演出，向西流布到周至、宝鸡、岐山、眉县、长武、礼泉、扶风等县市，向东流播于东府大荔、蒲城等县。受各地方言、风俗影响，道情戏形成了不同的演唱风格。如周至道情音乐古朴优雅、清丽、委婉，剧情寓意"清、贤、高、载"四字：清，是清静无为；贤，是贤寿重德；高，是高风亮节；载，是宣扬教义的意思。长武道情音乐朴素、凄婉，情绪悲哀，常参与打醮活动。打醮分为清醮和荐亡醮两种。清醮以祭祀神灵为主，一般在庙会广场做朝圣、庆诞、祈雨求丰等活动。荐亡醮包括荐亡迁葬、祭祖祝寿等醮事，以超度故人为主，兼祭神灵。不出家、不修斋、非僧非道的农民，因唱道情被称为"醮士"，七八人组成醮班，打醮时净手浴身，头戴

道冠，身穿黑、蓝、黄三色法服，按不同角色操不同乐器，按不同仪程诵不同经词韵调。乡邻间遇丧事，他们也被请去做道场，道场按进行时间长短，分为四天三夜的"成规醮仪"、三天两夜的"起落醮仪"和一天半的"站灵醮仪"。醮班按时取酬，收取一定的费用。蒲城石羊道情保留了更多的传统，伴奏乐器古老，每件乐器的构造、尺寸都和一定的神话传说有关。传说"渔鼓本是一根竹，出在深山长在峪；打柴樵夫曾砍倒，鲁班注定二尺六"。现在石羊道情所用的渔鼓依然长二尺六寸。

石羊道情在当地深受欢迎，无论结婚、过寿，都会请道情。1943年9月，著名爱国将领杨虎城的母亲孙一莲忧郁病逝，归葬于蒲城孙镇甘北村，石羊道情班受邀悼念演出。因杨虎城将军被囚未归，杨母的葬礼隆重而俭朴，石羊道情以撼天动地的古老声腔，营造出惊天地泣鬼神的悲壮氛围，寄托人们对英雄母亲的哀思，对杨虎城将军的崇敬。

关中道情的传统剧目中，本戏有200多本，折戏100多本，分为正札戏和乱札戏两种。正札戏即神仙道化戏，以道教故事为题材内容，意在宣扬道教教义和出世思想，代表剧目有《大孝传》《湘子出家》《卖道袍》《拜寿》《江流化缘》《认母》《哭五更》《归山》等。乱札戏以历史故事、神话故事和民间故事为主要内容，在道情戏的演出剧目中占多数，如《黄风岭》《下昆仑》《五雷阵》《走麦城》《玄武关》《柳家坡》《破洪州》《石龙洞》《杨二姐赶会》《姐妹争嫁妆》《王公敬怕老婆》《四岔捎书》《隔门贤》等。中华人民共和国成立以后，道情艺人和剧作者在党的"双百"方针和"二为"方向指引下，成功地将长安道情搬上大戏舞台，创作、改编、演出了许多反映现实斗争生活的新剧目，如《剪红灯》《山花姑娘》《墙上记账》《嫁妆镰刀》《木匠迎亲》《红梅岭》等。

关中道情音乐声腔以板式变化体为主，有欢音和苦音之分，俗称"阴波"和"阳波"。传统的唱词曲牌有九腔十八调，流传保存下来的仅有八腔十一调。八腔有节节高、高腔、推句手、皂罗袍等，十一调有大红袍、蛤蟆跳门槛、哀连子、拖音、气头子、塌句子等。板式变化体系统，基本唱

关中道情《隔门贤》剧照

腔板路有慢板、二六板、飞板、串板、滚白等。嘛韵常用的有皂罗袍韵、大欢韵、小欢韵等。最能突出道情音乐特色的乐器为渔鼓、简板和三才板,艺人有"顶天立地的渔鼓,降龙伏虎的简板"之说。进入皮影戏演出之后,增加了打击乐,所用打击乐器与秦腔等剧种略同,有板鼓、皮梆子、大锣、铙钹、云锣等。文场所用乐器,原以皮弦胡琴为主,配以笛子。搬上大戏舞台演出后,增加了板胡、二胡、三弦、管子、唢呐、碰铃、扬琴、大提琴等,使道情戏的唱腔音乐既优雅动听又深情感人,富于表现力。

## 二、商洛道情

商洛道情以坐唱、广场踏席和皮影演出为主要形式，2011年5月23日被列入第三批国家级非物质文化遗产名录。

商洛道情的传统剧目大致与关中道情相同。民间故事戏更有特色，主要有《老鼠告猫》《小女婿》等。代表剧目《一文钱》，讲述穷秀才史书向财主林色告借，被推倒在地，捡到一文钱，老财主林色讹称这一文钱是自己丢的，争持不下。史书上县衙击鼓，告林色吞没财产。县官谭财误以为有巨财可贪，设宴款待史书，并提审林色，问明只为一文钱，心疼花的这顿饭钱。史书和林色在纠缠时，林吞钱入腹，谭灌肚取钱，林妻不忍丈夫受刑，送谭一文钱，求其了事。谭不依，诈林吞元宝十锭，林妻气急，让谭剖腹寻宝，最终得一文钱结案。林色对"吝啬"，谭财对"贪财"。该剧之辛辣风趣、洋相百出，几可与《威尼斯商人》相媲美。此剧为丑行唱做工并重戏，1958年商洛剧团首演，同年参加西北地区第一届戏剧观摩演出，获演出奖。1960年，西安电影制片厂将《一文钱》拍成电影艺术片，发行国内各省市及新加坡等地。

商洛道情音乐唱腔为梆子击节的板式变化体。唱腔板路主要有紧板、二八板、辘子、尖板、滚白等，除有欢音、苦音之分外，兼用嘛韵。以说唱体静板为主要演唱形式，唱白在音乐间歇中进行。唱腔多用真假声结合，民间有"平、压、吼、跳"之说。"平"即唱腔曲调平直，旋律多级进；"压"指假声翻高八度唱法；"吼"属花脸行当用声之法；"跳"是小生、小旦行腔，讲究跳跃婉转与高低起伏。音阶属五声基础上建立的七声音阶，其曲调调式特征属宫徵交替性。嘛韵曲调属宫调式。唱词以三三四句式和二二三句式的十字与七字句为主，也用五字句。长短自由句的运用是在七字、十字句行腔规律基础上进行变化，艺人称为"串句子"。商洛道情戏行腔节奏较为自由，在记谱时虽以正规节拍记录，却不能用板眼来严格规范。传统

商洛市剧团演出的商洛道情《一文钱》 周丽莉/摄

定调无固定高低，艺人讲"先低后高"，即后半本戏调比前半本戏定调升高一度。

常用的曲牌包括丝弦曲牌和唢呐曲牌。

丝弦曲牌多属民间俗曲小调，如《梳妆台》《双放牛》等。商洛道情戏常用的曲牌有《鲜花开》《分点子》等，有时也借用《八板》等秦腔曲牌。

唢呐曲牌常用的有《流水空场》《地溜》《石榴花》等。这些曲牌多与秦腔曲牌相同，身段锣鼓经与秦腔大同小异，只是"板头"稍不同于秦腔，如大起板、慢板、小安板等。

商洛道情戏乐队文场由一些民族弦管乐器组成，常用的有二股弦、低音板胡、二胡、曲笛、反调板胡等；武场打击乐近似秦腔，区别体现在领奏乐器即渔鼓简板，常用的乐器有渔鼓、简板、鼓板、大锣、大钹、皮梆子、水水等。

## 三、安康道情

安康道情以皮影形式演出，盛行于安康市各县及汉中市西乡、城固、洋县、南郑等地。传统剧目有1200余本，多为历史故事戏和民间故事戏，神仙道化题材戏不多。剧目折戏少，本戏多，其中连台本戏《粉妆楼》《文天祥》等可演十几天。文戏重唱工，辞藻秀丽，武戏重表演技巧。常演剧目有《大闹红灯》《广寒图》《荆钗记》《五侯山》《六巧图》《雄黄剑》《反冀州》《黄花铺》《笔砚仇》《快活林》《盘蛇山》《张良卖布》等。1956年，安康道情皮影老艺人张子成在安康恒口农业社成立了文艺俱乐部并首次试排了道情戏《三进士》。嗣后，安康汉剧团的专业文艺工作者向他们学习，把皮影道情搬上了戏曲舞台，20世纪六七十年代先后改编创作演出了《枯水新波》等剧目。

安康道情音乐唱腔为板式变化体，幽雅细腻，悦耳动听，格律整齐，善于抒情。每段唱腔之后大都有和声放腔（俗称"喊黄"），悠扬别致，颇受

安康道情皮影

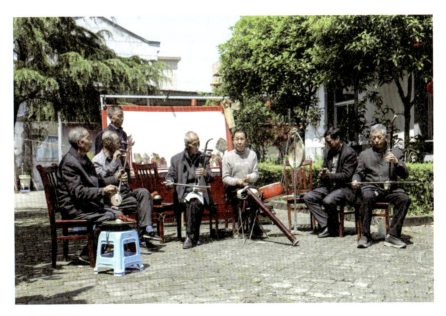

安康道情坐唱

群众欢迎。丝弦曲牌有《柳青娘》《风入松》《寄生草》等 26 种。唢呐曲牌有《清水令》《大开门》《满江红》等 65 种。伴奏乐器的配备，最早使用传统乐器渔鼓、简板、弦子、牙子板、锣、钹、碰钟等，约于清光绪二十年（1894），由艺人杨天才增加了唢呐，民国初年又由艺人杜柄增加了板胡。唱腔板式分二六、安板、代板、尖板、播子、滚白等 16 种，以"硬调"花音和"软调"苦音两种唱法变换情绪。安康道情古老班社的组成人员，大多是没有文化的艺人，为了完成演出任务，他们创造了用手势指挥场面的多种办法。1963 年陕西省剧目工作室调查资料中就记载有如下办法：

（1）慢伸大拇指：起代板；

（2）紧伸大拇指摇动：起紧代板；

（3）伸五指蜷回：打扑头，准备开打；

（4）左手伸五指向内提：打地流，人物过场；

（5）伸大拇指向下摆一下：起尖板；

（6）用食指和中指指桌案：起滚白；

（7）用食指外指：起歇板；

（8）用食指压中指：起倒歌子。

这些方法尽管都很原始，今天大都被摈弃了，但作为研究安康道情戏发展历史的资料，却是十分珍贵的。

与陕西其他各路道情戏相比，安康道情皮影戏具有独到的表演艺术特色，如打斗场面，历来讲究"真杀真砍"，在桌上、房顶、船头、马上等场面相互交手，一般影人动作都能让人感到既惊险又真实；表现两军对阵，掌签者（拦门把式）一人运用双手发挥特技，两边不断增加人马，中间还要大将过场，同时出现 20 多影人，或交斗一团，或分散开打，紧张有序，层次分明。

## 四、陕北道情

陕北道情分东、西、北三路。北路为神府道情，基本属于晋北神池、武寨道情的外延。西路道情，即三边的皮影道情，是由甘肃环县皮影道情传入的。据《环县道情皮影志》载：同治初年，环县一带遭受战乱，百姓流离失所。曾把陕西关中道情带入甘肃环县的解长春，战乱中丧妻，只身逃奔陕西定边，续弦成家。他加入了当地戏班，继续演唱皮影戏。定边与环县相邻，语言相近，人们很容易学会道情戏，又把它传入安边、靖边，形成三边皮影道情。东路是清涧道情。清涧是"戏窝子"，陕北人常说："要上庙会白云观，要看道情去清涧。"

明洪武年间清涧已有俗曲道情，且在道教音乐的基础上糅入了当地的秧歌调。在该县乐堂堡、惠家碥等地流传着一首道情，其中唱道："三才挂板响连声，口口声声唱道情，祖祖辈辈往下传，洪武年间到如今。"[1]清道光年间，由山西传入了道情戏。在清涧县人民政府的非遗申报报告中说：陕北道情戏最早出现于清涧县解家沟的学武村。据该村的道情艺人王儒伦口述，清朝道光年间，山西忻州有一些道情艺人来到村里演出，带来了山西道情戏。山西道情戏来到陕北，又吸收了当地的民歌、眉户和秧歌的成分，逐渐发展成了现在的清涧道情。[2]到了光绪年间，道情戏在清涧更为流行。老艺人曹水江说："光绪二十三年（1897）前，逢年过节，闹秧歌，大一点的村会都要唱道情，咱清涧村村唱道情。"[3]

上述三路陕北道情戏为"老道情"，1935年中央红军长征到达陕北，道情艺人创编了一批以革命斗争为题材的现代戏，称为"新道情"。新道情代

---

[1] 樊奋革编著：《陕北道情艺术》，陕西人民出版社，2003年版，第9页。
[2][3] 刘汉铭：《清涧道情音乐》（内部资料），陕西隆昌印刷有限公司，2014年版，第15、16页。

古元版画《周子山》

表性剧目有《家庭图》《二流子转变》《怜逆子》《纺纱图》等。1942年,延安文艺座谈会召开之后,文艺工作者深入生活,采集民间歌舞。鲁艺创演了大型秧歌剧《惯匪周子山》,剧中运用清涧道情调8次,在延安演出后,广为传唱。1944年初,鲁艺秧歌队演出了秧歌剧《减租会》。"太阳一出来哎咳咳嗨呀,嗨呀、嗨呀、嗨呀,嗨、嗨、嗨——满山——红哎哎嗨哎嗨嗨哟——"这首《翻身道情》,就是其中的一段唱腔,是在陕北道情的基础上改编而成的。1945年中共"七大"庆祝晚会上《翻身道情》首次作为独唱歌曲出演。1949年中华人民共和国成立前夕,在布达佩斯举行的世界青年联欢节上,中国代表团李波演唱《翻身道情》荣获了二等奖,民族革命声乐首次在世界上争得荣誉。这首道情歌曲唱遍全中国,唱至全世界,"唱得人回肠荡气"(贺敬之语)。

中华人民共和国成立后,陕北道情呈现出新风貌。20世纪50年代,一些新编排的剧目上演。1964年春,清涧人民剧团创排了大型道情剧《赛畜

会》，于同年4月参演陕西省第二届现代戏创作观摩大会，这出戏成了陕北道情的代表作。1984年3月，清涧剧团陕北道情戏《接婆姨》参加陕西省1983年新剧目展览演出，这是继《赛畜会》之后，陕北道情的又一代表性成果。2008年6月，由延安市和清涧县共同申报的陕北道情，被列入全国第二批非物质文化遗产保护名录，白明理为项目传承人。

白明理，1943年生，陕西省清涧县李家塔镇郝家畔村人，农民，初中文化程度，陕西省十大民歌手之一，国家级非遗陕北道情传承人。他有一副天生的好嗓子，是十里八乡有名的好伞头、好唱家。2005年，他参加陕西省陕北民歌大赛，获得"十大民歌手"称号。之后，白明理参加了文艺演出100余场，近10万人听过他的歌。他还经常在广场上传唱陕北道情，演出道情戏，为非遗项目的传承保护不懈地努力着。

陕北道情音乐是以联曲体为主、其他曲体为辅的曲式结构。构曲格式是单曲反复或多曲连缀的横向组合模式。主音调为五声调，个别唱腔有借字移宫现象，新改编的唱腔有六声、七声出现。主调式为徵调式，曲牌中有个别商、宫调式出现。曲调有平调、十字调、耍孩调、西凉调、一枝梅等，主声部为单声部、单旋律，属主调音乐，无复调结构。唱词以七字句为主，有少量长短句，通俗、口语化，偶句押韵，长段词可换可转。念白，韵文和散句皆用，散句为多，声韵多与陕北方言相同。旋律线由低处起至高处回落，形成山峁状，和陕北民歌类似。

陕北道情音乐具有较大的包容性，艺人们在演唱道情时，为了丰富道情音乐，便把他们所掌握的古老曲牌、民歌、小调、说书调、练子嘴（快板）、神官风俗调、秧歌调等各种"杂调"音乐，根据剧情的需要，信手拈来插入道情中演唱，有的将原调原封不动地搬来套用，有的和剧中词不能完全吻合时，便加以取舍或添加丰富。后边的人听见新加入的"杂调"音乐好听后便随之沿袭应用，时间一长，这些就作为道情曲调被固定下来。

陕北道情的传统剧目多表现道教故事、历史故事和生活故事，有连台

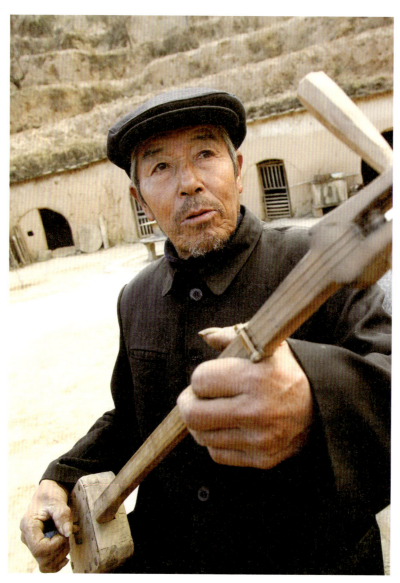

陕北道情国家级非遗传承人白明理　陈团结/摄

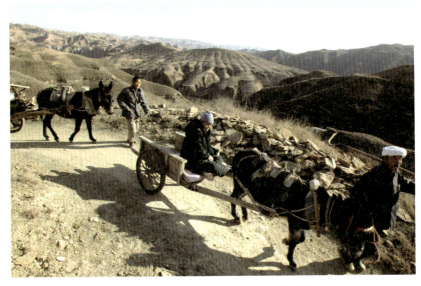

陕北道情国家级非遗传承人白明理在清涧县老家劳动　　陈团结/摄

本戏、本戏和小戏。常演的剧目有 100 余出，其中传统代表剧目有《目连救母》《王祥卧冰》《安安送米》《高老庄》《湘子度林英》《唐王游地狱》《湘子出家》《汾河打雁》《十万金》《刘秀走南阳》《洞宾戏牡丹》《月明三度临歧柳》《刘全进瓜》《合凤裙》《毛红跳墙》等。剧正词俗，方言土语比比皆是。比如把"说什么"称为"囊甚哩"；把"鬼点子"叫作"鬼八卦"；把"实在人"叫"憨老实圪瘩"；把"人不精明"叫"糊脑尻"；把只说不干的人叫"光嘴溜"；把敷衍了事叫"胡箍动"；说人不怀好意叫"起了拐拐心"；把人心里打小算盘叫"念小九九"；把打人叫"捶给一伙"；把吃里爬外的人叫"倒咬狗"；形容人受欢迎叫"今把你袖子扯烂喀呀"；把牲口没喂好叫"牲口喂成个黄瓜架"；走快了说"拥快了"；把人挡在门外叫"拦门站"；把人手舞足蹈叫"起胳膊扬腿"；还有"尻子上掼了两打""尾巴撅得能顶

道情剧团在农家院里表演　陈团结/摄

冬季，陕北道情艺人们坐在白明理家的土炕上表演　陈团结/摄

陕北道情自乐班艺人在调试乐器　陈团结/摄

"住个门""眼扎毛毛吹哨哩""捣打两个钱""挨刀子货""往远爬""烂包啦""瞎圪㧒"等,都是老百姓日常生活中的口头语。以此入戏,既接地气,又富有生动的民俗风味,自然受到群众欢迎。

陕北道情戏越往古溯,生旦戏越重;越往今流,丑妖角越显。过去在踏席演唱时,一生一旦,边说边唱。后来发现"丑"能引来笑声,就大量编演丑角戏。即使戏中无丑角,也要在男女角色中不断地加入插科打诨的语言——怪话、酸话、野话、狂话(也叫"串话""串串话",把不相干事物用押韵的方言串在一起),靠这些词句来追求滑稽、幽默的喜剧性,借以吸引观众。

如《秃子闹房》姜陶上场说的一段:

种麦种在七秋八月,看麦看到十冬腊月。正月看麦麦不长,二月看麦黄羊在吃,三月里看麦蚂蚱飞,慌了我老汉,忙了我老

汉。阳庄里请来张铁匠，打得镰刀铮铮亮，割麦割得风摆浪，一割割到云端上，一拉拉在我家巷。一根碌碡四根棒，一面踢了牛大王，一面拦了骡丞相，左转三战吕布，右转四海龙王，将麦子碾下一场。小三义的木锨扬下魏虎一梁，关老爷的大斗（刀），魏华的口袋，装得这么长、这么粗的几桩。张果老的毛驴一驮驮在西庄，倒在李三娘的磨坊，张果老的毛驴绑上磨，磨扇不响。呼延庆的钢鞭扛了几扛，推的麦子面赛如雪霜。一提提到金木案上，孙悟空的金箍棒，擀得薄如纸张，关老爷的大刀，切得细如丝网。一提提到黑龙江，一煮煮在太平洋，一捞捞在宛平县上，咬了些面筋，喝了些面汤，秃子我这顿面吃得好香好香。①

陕北道情或坐唱，或登台表演，或在春节"闹红火"时夹在秧歌队里演出。男角身着道袍，手执拂尘；女角身穿五彩服，一手持扇一手持帕。生旦相对，阴阳相配，边扭边唱。方式不同，讲究也就不一样。舞台表演讲究更多一些，主要有：

（1）接送戏箱。会社与剧团签合同时确定的一项内容，确定接送箱的地点和费用，过去由所在村派出大牲口去驮，现在多用汽车拉运。

（2）打通。演出前打击乐的一种演奏方式，一般要打三通，三通打完，演出即开始。

（3）亮箱。戏班第一次演出也叫"挂灯"，首演的剧目必须要展现剧团的演员阵容、服饰和头盔的档次、舞台设备的先进程度、特技功底等。

（4）捡场。演出中专门负责前台事务的人称"捡场"。其职责是摆布、更换、移动桌椅，收拾、提供和传递砌末，撒放烟火，焚表鸣炮，掀揭门帘，应场答话，给角色甩跪垫，等等。

（5）坐序。旧时戏班演出时，后台的座位不能乱坐，一末、二净、三

---

① 曹伯值、曹彬编著：《传统剧目选编·小戏》，陕西人民出版社，2016年版，第1371页。

生、四旦。演出前，除鼓师外，其他人禁坐"九龙口"，演旦角的不能坐大衣箱和头盔箱，丑角则可随便坐各种戏箱。

（6）对台戏。对台戏有三种情形：或庙会大、会期长、庙产多、财力厚，同时请两个戏班到会赛着演；或旗鼓相当的两个戏班在巡回中无意相会或有意碰撞；或被邀请在一个场地搭起两个台子对台同演，演出时观众在中间挑着看，以哪边台口观众多定输赢，赢者就能加戏价、夺声誉。所以，戏班对唱对台戏很重视。

（7）破台戏。在新建的戏台、戏楼，或重修的戏台、戏楼的首次演出。破台前须备鞭炮、公鸡、红布、一碗清水、两根筷子。戏班的鼓乐在台下准备好，破台开始，鼓乐齐奏、鞭炮轰鸣。戏台、戏楼前台两边的小圆窗（有的方形）称作"虎眼"，两边窗下各一墩纸炮，撒上火药，台下炮声、鼓乐一停，即点燃火药，两声巨响，打瞎"虎眼"。台上的预先架好梯子，一刀砍下公鸡头，滴血入碗，遍洒全台，筷夹鸡头，绑上红布，用铁钉将鸡头钉于舞台正中梁上，然后化了装的敬德，手执钢鞭由上场门上场，老虎由下场门跃上，人虎搏斗，翻上跃下，几个回合，打倒老虎。"破台"成功，于是正式开戏。

清代清涧一带还流行一种"下帖"与"还帖"的风俗，即甲方下帖于乙方，乙方接帖后，甲方就去闹秧歌、唱道情。而乙方过一年或数年，非还一班道情（秧歌）去甲方不可。道情闹到哪一村，那村的人还要在村口摆设酒肉，桌旁站上两个身穿道袍的人，来接待、侍应道情班。这一风俗促成了村村舍舍的"会会""社社"都得在冬三月训练，一为自乐，二为还道情，或新下帖闹道情。这对道情戏的发展无疑是一个极大的促进。

陕西各地道情戏的保留剧目是《隔门贤》。故事讲述除夕之夜，家境贫寒的李小喜为让母亲过个好年，到未婚妻薛芙姐家借粮。两人偷偷商议之时，院门被防盗意识强的薛父锁上，薛芙姐几次送小喜出门未果，后被薛母发现，两人护送小喜出门未遂，终被薛父发现，把年货整整齐齐划分一半给小喜家，帮其渡过难关，上演了一出欢喜剧。朴实善良的情感，风趣

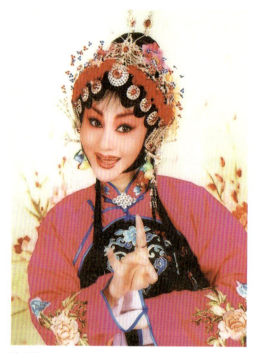

梅花奖得主李梅在《隔门贤》中饰芙姐

幽默的对话,浓郁的乡土气息和地域风情,充满了生活气息,展现了人性之美。《隔门贤》中没有尖锐的矛盾冲突、宏大的演出场面,人物三四个即可,截取生活中的一个小片段,个把小时就能演完,情节集中、节奏紧凑,易学易演,与道情戏小戏的定位相符合,非常适合道情戏演出。1959年5月,陕西省戏曲学校道情班、长安人民剧团先后将关中道情《隔门贤》搬上大舞台演出。1987年,陕西省戏曲研究院青年团带《隔门贤》晋京汇报演出,受到好评。

# 秧歌剧

秧歌剧是在民间秧歌中"小场子戏"的基础上，综合吸收当地民歌、舞蹈、戏曲等音乐与表演形式而形成的一种歌舞剧。最初为演出情节简单、主题集中的"二小戏""三小戏"，后发展成能演出舞台大戏的大型秧歌剧。在陕西，主要有列入国家级第一批非物质文化遗产名录的陕北秧歌和列入国家级第二批非物质文化遗产名录的韩城秧歌。在关中地区，既有韩城秧歌，还有流行于渭南市临渭区、华州区的"渭华秧歌"和西安市及以西各县的秧歌，人们通常把它们统称为"关中秧歌"。

## 一、关中秧歌剧

关中秧歌起于何时，无文字记载。韩城城南村清乾隆年间生员徐其通曾赋诗称赞当地的秧歌："当年梨园羽衣曲，今降韩原舞犹新。娇眼横波眉黛翠，疑断烟火化女神。"这说明清初韩城秧歌已在当地流行。又据韩城秧歌艺人卫百福口述，清咸丰年间（1851—1861），秧歌演出仍很活跃。1916年，卫百福16岁时学演秧歌，他的师父茂娃和二旺均生于同治初年，上传师祖亦为秧歌高手。清代末年，为逃年馑，部分秧歌艺人曾组班到宝鸡、兰州演出，以卖艺为生。

韩城刘锦轩（1881—1928）留有遗稿《韩城秧歌简史》[1]，其中记载了清光绪二十五年（1899），韩城知县吉冠英为钦差张启华举办秧歌会演的盛

---

[1] 徐谦夫、刘维雅主编：《刘锦轩诗文钩沉》，陕西省韩城市文化体育局、中国韩城司马迁文化艺术发展基金会编印。

明代韩城城隍庙戏楼

况。当时,韩城秧歌"八大名旦""名丑十二家"均参加了演出,演了十天十夜,演出节目100多个。

　　清道光以后,秧歌在关中一带广为流传,清末至20世纪30年代是韩城秧歌的鼎盛时期,涌现出了一批秧歌剧名艺人。群众给他们编了一段顺口溜:"'一盆血''盆半血','人参苗子''云遮月',还有一个'世上缺'。'一斗金''二斗银','满山铃'出来美死人。'汾州梨'玻璃翠,'万人迷'真入味。广才文,贵喜酸,只有怀娃跑得欢,满熬浪,二涝走,保运嗓子难得有。""一盆血",指韩城郑崖村的白广才,意思是他把秧歌唱红了。高许庄村的高小红唱得比"一盆血"更好,所以称为"盆半血"。雷许庄的雷三娃人才出众,被誉为"人参苗子"。竹园村的吴保盈技艺超群,被誉为"云遮月"。漫凹沟的卫生华舞得风流、扭得矫健,被誉为"满山铃"。张村的卫百福能歌善舞、扮相俊美,倘若身为女子来出嫁的话,其身价也当值彩礼三千六百元,故被誉为"三千六"。当时渭南县的李彦英、王寿仁、张志学、张恒敬、田资发,华县的梁化龙、范志英、蒋忠明等,也因演秧歌

剧而出名。这一代名家擎起了关中东府秧歌剧的一片天。

20世纪30年代后期，受战乱影响，秧歌活动日渐衰落。中华人民共和国成立后，关中秧歌又恢复了民间演出活动。新中国的文艺工作者对秧歌剧的剧目、音乐、表演也进行了革新，改变了秧歌剧只用武场不用文场的习惯，使秧歌剧这一地方剧种更加完善。1957年，陕西省群众艺术馆和渭南县文化馆曾重点加工了秧歌传统剧目《偷荷包》，配备了文武乐队伴奏，创造了比较完整的舞台表演形式，参加了省调演并获得奖励。1958年，陕西省歌舞剧院运用关中秧歌的音乐、舞蹈，创作了《背矿员》《扁担歌》《女社员》等节目。1979年，由张祯祥编导的《丰收乐》参加了陕西省群众文艺会演，获剧本甲等奖。1984年，华县剧团排演了秧歌剧《卖杂货》《办年货》《石榴娃烧火》，参加了渭南地区民间艺术调演并获得奖励。专业文艺工作者又对东府传统秧歌剧进行了深入发掘。1958年，韩城剧院从老艺人口述中记录了30首秧歌曲。1962年，陕西地方戏曲发掘组发掘秧歌曲调54首。1980年，陕西省民间音乐征集办公室又发掘了秧歌曲调117首。1959年，陕西省剧目工作室从卫百福、程鹏华等44名老艺人口述中，抄录了传统秧歌剧目124折。

从现在搜集到的传统秧歌剧本来看，关中秧歌最初是一些民歌小调，如《五点红》《十字歌》《十对花》等，尚未形成完整的戏曲。后来，逢年过节，群众为了丰富文化生活，逐渐用秧歌表演一些较为简单的民间小故事，这便形成了早期秧歌剧。这一时期秧歌剧内容、形式都比较简单，多由二人集说、唱、舞于一体，在广场上演出，因之被称作"跳秧歌"或"扭秧歌"，后由广场表演形式（地摊子）搬上舞台，逐渐发展为二人或多人演出的"对对戏""三小戏"。如《自本熬活》《石榴娃烧火》《张先生拜年》《货郎算账》《织手巾》《摘豆角》《十杯酒》《摸骨牌》《上楼台》《下四川》《绣荷包》《五炷香》等，其中大部分都是一堂一堂（一堂，陕西方言，即一出）的单出戏，没有大本戏，也无武打戏。

最初的关中秧歌剧，角色行当只有小丑和小旦（俗称"包头"，由男性

扮演）。演出时载歌载舞，舞以男领女合，唱以女领男合。扭时不唱，唱时不扭；快打急舞，慢打缓舞。秧歌的表演可用八个字、六句话概括，即"闪、扭、转、跑、摇、摆、蹬、跳"与"慢放快收，大中套小，巧始刚归，下震上绕，相于急中，态于喝道"。常用的旦角台步有"豆角步""蟹步""三角步"等，还有表现幽静的"侧摆步"、抒情的"风摆柳步"、慷慨激昂的"摆花花步"、游离飘荡的"圆场步"等。在演出过程中，二人刚柔兼济，对比强烈：旦角讲究娇、巧、俏、媚，动作柔媚，婀娜多姿；丑角则追求刚、健、悍、勇，跺脚蹬腿，步态潇洒。其舞蹈图案，多是从原地的"拉锯式"迈向"月亮牙"，"剪子关"推向"驴赶场""鹁鸽踅窝"，最后进入"云遮月""满天星"等，变化丰富，层次清晰，热烈而不紊乱，细腻而不平寂，与秧歌调的配合十分密切。

与宋杂剧艳段、正杂剧、散段三段演出形态相仿佛，韩城秧歌的表演也是由开场、正曲、退场三部分组成。开场部分又有几个层次：首先丑角登台拜场，即唱一支四六曲表示自谦；拜场过后是说表，即丑角为显示嘴皮子功夫的"说干嘴"，是以板伴奏的快板，长可达数百句。或即兴创作，随意铺陈，不一定与剧情有关，只求热闹红火。或传统段子，常说的有70多段，如《恶婆婆》《穷和富》《大食口》《捉蚂蚱》《婆娘家》《车夫卖炭》《段茂功打城》《拉面袋》《吸洋烟》《赌博之害》《丑女子尿床》《拧花车》《光绪三年旱》《办老婆》《熬膏药》《数石头》《多儿女》《一宗奇事》等。说表下来是请场，即丑角请包头上场，包头唱"开门调"亮相；下来是数花，即丑角数说（褒贬）包头；数花下来是推接，即由丑角唱四六曲表示推让，包头唱四六开门曲表示承接。至此，开场部分结束。正曲是一出秧歌的核心部分，一般由丑角、包头用套曲联唱的形式，表演一段简单的剧情。一出秧歌的思想内容和演唱特色主要在正曲中体现。退场是一出秧歌的结束部分，由包头与丑角唱四六曲以示自谦，如"一把扇子七根柴，鹞子翻身滚下来。咱二人不是捆柴的手，后场请出行家来"。这一组艺人下场，下一组艺人登台。

韩城秧歌小戏《张先生拜年》 郭莹/摄

韩城秧歌小戏《怀胎》 表演者/李艳娜、党伟峰 郭莹/摄

韩城秧歌剧的道具服饰简单轻便。丑角画白鼻梁，着便装，系围裙，头戴草帽圈，或者头插能伸能卷的竹皮圈（俗叫"尖尖帽"），手执花扇或烟袋。旦角则涂脂抹粉、画眉贴鬓，红袄绿裤，手执花扇或手帕。艺人讲："扇子能扇风，遮羞又传情。喜怒巧用扇，性情不一般。烟袋可作笛子吹、马鞭子用，既可作各种兵器，又可当拐杖、伞用。"

唱腔音乐从最早年的民歌小调、曲牌连缀到后来的戏曲板式的出现，经历了从演艺实践到音乐定型的过程。民歌调保留了民歌形态的曲调，如韩城秧歌剧《冻冰》《织手巾》《张先生拜年》和《渭华秧歌五点红》《十二月花》《十二古人》，既是秧歌剧表演的内容，又可作单独的民歌演唱。一曲到底，用分节歌形式，表述一个完整的故事。丑角、旦角的唱腔还有专用调，如韩城秧歌剧中丑唱的四六曲、四六带把、拉花调和旦唱的开门调等。开门调用于旦角出场，四六曲用于丑角出场和戏的结尾。渭华秧歌剧中也有旦角唱的开门调和类似拉花调的丑角专用调。曲牌连缀是由几个不同的曲调互相衔接演唱一出戏，如韩城秧歌剧《货郎算账》由十绣、开门调、诉板（十绣尾）等曲调组成；《上楼台》由四六曲、四六带把、开门调、五圆等开场，再进入正剧演唱的茉莉花、剪边绸、闹昆阳等。伴奏最初只用板（鼓板）、大扇子（大镲）、大锣、马锣等四件打击乐器配合演出。演出多用大扇子、马锣，鼓板则不多用。唱时不伴奏，伴奏时不唱，伴奏只在唱的间歇中进行，多用于走场。20 世纪 40 年代，开始用弦乐伴奏，至 20 世纪 60 年代增加了板胡、二胡、笛子、唢呐等民族乐器，后来还加入了电声乐队伴奏。

关中秧歌剧一般都无职业班社，艺人皆为农忙时务农，闲时从艺。每逢新春正月，是唱秧歌的"红季"。有些村与村之间，高筑赛台，以此比高低，有时这种活动竟达月余。

韩城秧歌小戏《桃花和杏花》 表演者/刘芬珍、张凤　屈洁/摄

韩城秧歌剧《椒乡情歌》 表演者/韩红霞、高双波　程帝龙/摄

## 二、陕北传统秧歌剧

陕北秧歌剧是民歌体的民间小戏,由陕北秧歌的"小场子"发展而来。子长、延川等地最早叫"场子",还有一些地方称"弯弯戏",或把演出秧歌剧叫"闹弯弯""闹丝弦"等。直至延安时期新秧歌剧兴起后,才将原有的"场子"通称为陕北秧歌剧。其流行地域主要是榆林各县及延安市北部各县。

从陕北甘泉县宋金古墓出土的秧歌画像砖雕[①]证明:陕北秧歌(舞蹈形式)早在宋金时代已在陕北广为流传。入明以后,继有发展。明初弘治本《延安府志》记载了当时陕北秧歌的盛况:"舞童夸妙手,歌口逞娇容。男女观游戏,性醵献国(皇)。"清代到民国三十一年(1942),为传统秧歌的繁荣时期,陕北城乡村村社社都有秧歌队,男女老幼,一齐参加。每遇春节,他们走村串户,四处演出。村社之间互相比赛,红火之极,当地称为"闹秧歌"。清道光《神木县志·艺文》载有刘喜瑞《云川灯文》诗云:"秧歌唱共趁霄晴,客岁中秋夜月明。我道祈年还祝雨,入春阴雨最宜耕。"生动地记载了陕北闹秧歌的情景。

陕北传统秧歌分大场秧歌和小场秧歌。大场秧歌系广场群体性歌舞。小场秧歌多表演小型戏曲剧目,称"闹弯弯"或"闹丝弦"。闹弯弯采取生旦

---

[①] 甘泉宋墓秧歌舞砖雕原砌于甘泉县两岔乡两岔村宋墓墓壁,1978年出土,为国家一级文物。砖雕一式两块,形制规格一致。砖呈土红色,长34厘米、宽16厘米、厚5.6厘米。正面中部下方刻以平面长方方形凹块,长16厘米,宽13厘米,上雕秧歌舞图。舞伎系一男性青年,形高12.5厘米,头上扎巾,身着坎肩,下穿宽腿大裤,衣纹自然流畅,赤臂,腕部戴钏,两手伸向左上方,捧以绸缎结扎的如意,如意柄部绸缎下垂,肩披彩绸,右肩彩绸从臂内侧飘下,左肩彩带仅可见末端从臀部后侧飘出。舞者面庞丰满圆润,右腿前跨,左腿后曲,呈跳跃状,似作"三步一跳"的秧歌动作。

出土于米脂县的汉代石刻上的百戏造型　石宝琇/摄

出土于绥德县的汉代石刻民间百戏造型　石宝琇/摄

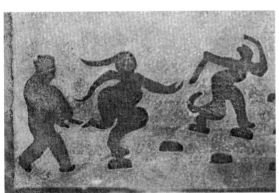
出土于绥德县的汉代石刻秧歌造型　石宝琇/摄

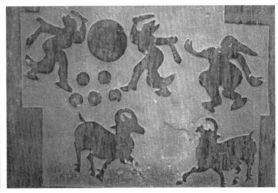
出土于绥德县的汉代石刻民间鼓乐造型　石宝琇/摄

各半，为一问一答的对歌形式，带有一定的故事情节，常演的剧目有《打花盆》《夫妻逗趣》《捎金簪》《观灯》等。闹丝弦与闹弯弯演出形式基本相同，只是增加了四胡等丝弦伴奏乐器，常演剧目有《织手帕》《十把扇》《搭戏台》等。此外，还有歌舞并重的小剧目叫"干货场子"和"压板凳"。干货场子，演出时演员手拿三才板、四叶瓦、浑身响、渔鼓等乐器，边演奏、边歌舞，一般为生装、旦装和丑装三个角色。表演者演唱，场外演员给以帮腔，气氛热烈红火，常演的剧目有《苏州请客》《五连厢》等。压板凳，即最后的表演，有丝弦和打击乐伴奏，分生、旦、丑等角色，主要剧目有《顶灯》《偷南瓜》《钉缸》《小放牛》等。

  陕北传统秧歌剧都是生、旦、丑演出的两小戏或三小戏，有表现一男一女年轻人之间爱情生活的"二人场子"，有表现旧社会一男两女大小老婆争风吃醋的"三人场子"，有表现蛮婆蛮汉嬉戏打闹、诙谐风趣的"老人场子"，又称"丑场子"。旦角多为男扮女装，俗称"包头""拉花"，他们身着长彩裙、花彩服、花披肩，戴花额、梳假长辫，有的手执彩绢，有的手执花扇，也有的双手持小镲随着舞步节奏不停地边舞边敲边唱。丑角多饰演蛮婆、蛮汉、算命先生、毛女子、货郎、媒婆、二流子等各种喜剧人物，着"五彩袍"，头顶插上五色纸花，进行夸张、滑稽、幽默、诙谐的表演，"丑而不俗"，"丑中见美"，在笨拙的憨态中带给人们一种天真烂漫、笑容可掬的艺术感染力。

  表演动作有"十字扭步""三进一退扭步""二进二退扭步"等30多种。舞蹈图案有方形、圆形、长方形、三角形、多角形等。经过多年的发展，陕北传统秧歌剧形成了一套独具韵味的"走、扭、摇、摆、跳"体态步伐动作。陕北秧歌省级传承人贺世诚总结出了其表演口诀："陕北民间舞，人称扭秧歌，独特技和艺，常练记心里。走扭摇摆跳，刚帅稳厚坚，闪颠柔脆俏，拧倾圆飘旋。一人一风韵，百人百神情，千般幻化功，万变不离宗。身柔一团面，四肢划曲圆，动时脆又坚，风韵两只眼。脖胸腰胯膝，斜直弯绕曲，同连互相牵，翻转有神奇。阴阳两相逢，万象幻化中。"国家级非遗

传承人李增恒,艺名"六六旦"(因在家排行老六,在秧歌剧表演中男扮女装演"包头"旦角,而得此绰号),在几十年的艺术实践中,通过"轻、飘、软、活、俊、秀、柔、美"的舞姿和唱腔,塑造出一个个天真、聪慧、善良、可爱、体态轻盈、感情丰富的陕北妙龄少女形象,给广大观众留下难忘的印象。当地群众赞誉他"看了六六旦,三天不吃饭""看了六六走,好似喝烧酒""六六的走风摆柳,六六的跑水上漂"。由此可见陕北传统秧歌剧的无穷魅力。

陕北秧歌剧所唱曲调100余种,多是从眉户、道情、二人台以及陕北的民歌小调、酒歌、山曲的曲调转化而来的,且一剧一谱、一戏一腔。其中民歌小调既可表现秧歌剧表演的内容,又可作单独的民歌演唱。如《信天游》《绣荷包》《令令郎》等,可以单用,也可以套用和联用。单用的有独唱、对唱和齐唱等形式,称为"场子曲";联用的曲子,每段为四个乐句,第四句一帮腔,叫作"接音"或叫"回音"。伴奏乐器主要为唢呐和锣鼓,

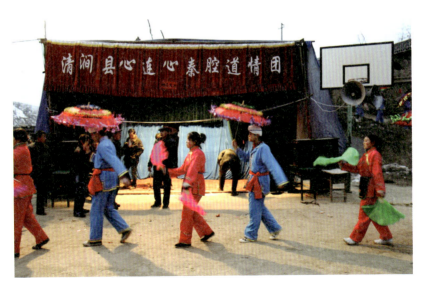

秧歌剧表演前热场子　陈诗哲/摄

主奏乐器唢呐，一般是两人为一组，分上下手，上手吹奏主旋律，下手为加花变奏。演奏的主要曲牌为《大摆队》《大开门》《得胜回营》等200多种。打击乐主要用大鼓、战鼓、小鼓、干梆子鼓和大镲、小镲、水镲、大锣、小锣、疙瘩锣等。锣鼓谱一般用《长流水》《短流水》《凤凰三点头》《单锤子》《双锤子》《连三锤》《花五锤》《单双七锤子》等20多种。秧歌伴奏的曲牌和鼓点都是以欢快热烈为主，以流畅平缓为辅，以调节现场演员的情绪步伐节奏。此外，还配有管子、笛子等吹奏乐器和四胡、三弦等弦乐。

让我们以《搬水船》为例，看陕北传统秧歌剧是怎样把歌、舞、戏、乐综合在一起，形成独特的艺术形态的。

水船也称"跑旱船""耍水船""搬水船"，有约定俗成的表演形式和故事情节，角色为老艄、小艄、坐船姑娘。坐船姑娘身穿艳丽彩服，头梳插花大辫，要舞跳皆能、说唱俱佳。老艄公反穿羊皮袄，眉粘棉花团丑扮。小艄公鼻梁涂白，或三花脸打扮；或按民间秧歌服装穿戴，头扎白毛巾，戴纸花草帽圈，腰扎红绸带，手握系有红绸的花船桨。表演过程基本为：老艄、小艄扭动着上场，各用一段诙谐幽默大致押韵的链子话，进行自我介绍，然后根据演员辈分、身世及家庭情况相互调侃斗嘴嬉闹一会儿，接着坐船姑娘上场，吆喝要过河，相互的问答用风趣的词句唱出，然后表演起船、划船、过滩、搁浅、扛船、推船、拉船等各种复杂的技巧动作。绥德县演出的《搬水船》，先是老艄公和小艄公在插科打诨中，叙述自己的身世，然后一位少妇前来乘船，双方讨价还价后，少妇登船。这时：

【小艄公左右踢了两次"七锤子"，船仍然未动。

老艄说：滚开，屁也不顶，还要看我老汉呢！【老艄拉开架势也踢了"七锤子"和"凤凰三点头"

【船活了，老艄拿起桨板吆喝一声：开船喽——引船跑"8"字，绕圆圈……船停后，老艄看见了坐船婆姨搁在船头那一双三

寸小脚,又逗起谁来。

老艄(唱):东不溜东西不溜西,
　　　　　　船头坐一个买辣椒的。
　　　　　　我老汉好吃那东西,
　　　　　　捏上两个回去油炸了。

【拿手去捏坐船婆姨的小脚,婆姨用扇子把老艄的手打开。

婆姨(唱):老艄你咋就瞎了眼,
　　　　　　那是奴家的小金莲。
　　　　　　你把那当成辣角角,
　　　　　　给你做一对挑牙签。
　　　　　　叫老艄好好你把船搬,
　　　　　　要在奴家脚上瞎掉蛋。
　　　　　　搭你的船奴心儿胆寒,
　　　　　　千万要在浪上把船翻。

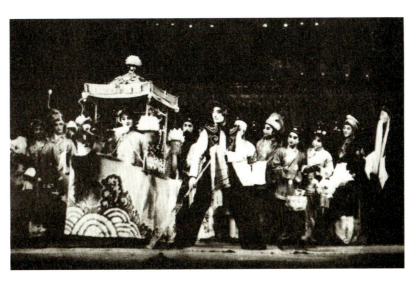

陕北秧歌赶旱船

老艄（唱）：这位女人你心放宽，
　　　　　没那个本事我不搬船。
　　　　　当河里有块顽石蛋，
　　　　　溜一溜下去咱好靠岸。（引船转一圈后又唱）
　　　　　艄公抬头看分明，
　　　　　这位女人我认得……
婆姨（唱）：这些闲话不再提，
　　　　　你搬船儿要小心呢，
　　　　　前面浪高水流急，
　　　　　平平安安是第一。
老艄（唱）：三十里馍馍四十里糕，
　　　　　杂面就二十里不耐饱。
　　　　　劝人搬船就唱秧歌，
　　　　　结完就拉船往回跑。
【跑船绕圈下场。

　　这里有"七锤子""凤凰三点头"、跑"8"字、绕圆圈、跑船绕圈的表演动作，有老艄公的"逗诳"，有婆姨"用扇子把老艄的手打开"的小插曲。由此，把老艄公能说会道、能唱会扭、能逗会抖、爱开玩笑又不伤大雅的"老顽童"性格，小艄公能踢会跳、能翻会跃的动势，婆姨舞跳皆能、说唱俱佳、化解窘境的机警，生动地表现了出来，也把充盈着幽默情调的喜剧情境活脱脱地展示在观众面前，让人们在会心的微笑中陶冶了心情。

　　作家曹谷溪在《再谈陕北秧歌剧》中说："陕北人闹秧歌，就是图个红火。每年大年初二三开始，几乎要闹腾一个正月天。一直到二月初二才压了锣鼓五音。"陕北秧歌剧就是终年在黄土地里劳作的那些身裹羊皮袄、脚踩石壳鞋的山汉泥人自发、随意扬胳膊摆腿的一种动作、一种心劲、一种对自信的赞美、一种对顽强的弘扬。过年了，农闲了，村里那些识得几个

字、爱红火热闹的人凑在一起，随身的土布棉袄上斜系一块白老布包袱，手里随意拿着家里现有的遮阳伞、纳凉扇、扫炕笤帚、长擀面杖、鸡毛掸子、缠线拐子等一切可以挥舞扭动的日用品，反穿老羊皮袄，头戴旧草帽圈，脸上粘棉花团，醉枣穿线挂在耳朵上……那种因地制宜、因陋就简、因势利导的鲜活性、多变性、自由性、包容性是其他任何艺术门类都难以企及的。唱秧歌剧是陕北人周身情绪的喷发，闹红火是陕北人心底情感的表露。"吃饭端个黑老碗，粗布衣衫身上穿。锣鼓唢呐哇一声，扭起秧歌心舒坦。"正是陕北老百姓生活的写照。

### 三、延安新秧歌剧

延安新秧歌剧是新秧歌运动的产物。1942年延安文艺座谈会召开之后，延安掀起了一场热火朝天的新秧歌运动。1943年春节，为配合当时举行有2万人参加的废除不平等条约大会以及在半个月后为庆祝苏联红军胜利的宣传活动，延安各界群众纷纷组织秧歌队，达27个之多，先后创作出各类秧歌节目150余种，形式丰富多彩，内容生动活泼。特别是在1943年春至1944年夏之间，先后创作的许多秧歌剧，是延安文艺座谈会后实践党的文艺新方向的重大收获。从此出现了一个"表现新的群众的时代"。

这里，选择几位当事者的回忆，以还原当年的盛况、氛围和情境。

《白毛女》的作者之一丁毅，在《"方向对了"——忆延安新秧歌运动》一文中写道：

> 1943年的早春，在革命圣地延安的文苑中，开放了一枝带有浓郁泥土气息，而又十分绚丽的奇葩——延安的新秧歌。
> 
> 1943年的新年和春节，到处是锣鼓声喧。一队队的秧歌队以彩旗为先导，随后是锣鼓八音，紧接着是身穿斑斓彩衣扮成各种角色的演员，队尾是几十面标语牌、漫画牌断后，浩浩荡荡，气

势雄壮。他们走街串村，游行演出，吸引着成千上万的人尾随观赏，真可以说是盛况空前，热闹非凡。

新秧歌这枝奇葩的盛开，并不是偶然的。它是在毛泽东同志《在延安文艺座谈会上的讲话》的思想指导下的产物，是延安文艺整风结下的硕果。

闹秧歌是陕北群众最喜爱的群众性文艺活动。每逢春节、元宵节，乡乡镇镇总有那么一些爱热闹的人，自动组织起秧歌班子红火一番。陕北秧歌的表演形式也是丰富多彩的，包括大秧歌、二人场子、四人场子、快板、莲花落、跑驴、旱船、推小车、腰鼓以及小型的道情戏、眉户戏等。要利用这些民间形式，必须先掌握它。这对于大多数出身城市知识分子的延安文艺工作者来说，并不是一件轻而易举的事情，唯一的途径就是虚心向群众学习。[①]

音乐家、跳秧歌的多面手和"名把式"刘炽说道：

> 整个"鲁艺"在演出的过程中也是在不断地摸索，也出过一些洋相，后来慢慢就走上正轨了。秧歌运动闹了两年半。陕北原来也讲小场子，大秧歌队扭完秧歌以后，大家坐下来，搭了个场子，再演小场子，这叫二人场子、三人场子、四人场子。或者再加上秧歌剧、小调剧。
>
> 李波和王大化开始到延安鲁艺学院时，王大化演过不少角色，那时完全是大型话剧，完全是外国戏，演得很好。后来，就在秧歌队里扭秧歌，扭秧歌总得走点小场子。那时正好拥军，过年拥军，叫安波同志写了个词。
>
> 打花鼓找谁呢？找王大化和李波。开始王大化打花鼓，身上画个小王八，扎个小帽辫，画两个白眼窝，乱七八糟穿各种衣服，

---

① 艾克恩主编：《延安艺术家》，陕西人民教育出版社，1992年版，第111页。

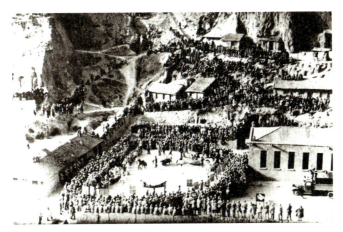

延安秧歌队在杨家岭给党中央拜年

就是向民间学习,把民间的一些糟粕的东西也学了,后来慢慢知道学习民间的一些好的东西。民间的那些庸俗的、粗劣的东西咱们不学。后来就端端正正由农民把关,再后来就用镰刀斧头当作伞头。

"鲁艺"在逐渐向民间学习的期间,也是同时提高民间艺术的过程,我们从打花鼓到演出《兄妹开荒》,都是安波同志作的曲子。你光打花鼓不行,你还能老演打花鼓?所以就要再深一步,要有点情节的。这么一演又进了一步,从《兄妹开荒》以后,戏剧情节更多的东西就出来了。[①]

《兄妹开荒》中"哥哥"的扮演者王大化,1943年4月26日在《解放日报》发表《从〈兄妹开荒〉的演出谈起》一文,谈他的创作体会:

《兄妹开荒》这一类的秧歌街头剧如何演法呢?应当注意些

---

① 刘炽:《音乐人生》,参见廉静、陆华、郭锦华主编:《我们的演艺生涯》,中国书店出版社,2008年版,第143页。

什么呢？当然在理解分析角色问题上是一样的，但在表演上却应与台上的话剧演出不同。首先，演出场地是一个圆场子，观众就在你面前，要你把舞台上的第四堵墙打破，这对一个舞台演员来说是相当别扭的。其次，在表演上值得注意的是你的对象是谁，他们是喜欢什么的。在与观众的关系上，就要求演员的表演能和观众起情感上的交流。这比在台上与观众的关系更近了，这对一个习惯于演外国戏、大戏的舞台演员来说，就得丢掉过去那套臭架子，丢掉那套自以为是的演技，而向群众喜闻乐见的演技形式来学习，只有如此，只有运用群众所熟悉喜欢的形式，才容易接近群众。

想到了这个，我就大胆地尝试了。先是解决角色的动作步伐问题。角色的动作步伐得合乎秧歌节奏。我就把这个具体的青年农民的动作、走路姿势该是怎么样先想好了，接着我就跟据音乐的节拍和主人公的心情、性格各方面加以秧歌舞动作的夸张。这里一方面不能忽略了青年农民动作的写实性，另外一方面又得加上秧歌的舞蹈性。动作是活泼、轻松，而又充满了活力的（当然自己所想的在实践中打了很大的折扣），这样，通过内心的体验，我就较顺利地形成了这个角色的外形与步伐。

这种戏的动作与舞台上的话剧演出不同，因为是在广场上，又是音乐伴奏，同时自己又演又唱着，既要合着音乐的节奏，又要利用群众形式，更主要的，还要通过内心的联系去创造。

在我上场的第一段歌，我唱"雄鸡，雄鸡，高呀么高声叫，叫得太阳红又红"时，我就大胆采用了民间形式，踏着节奏，用身体合上秧歌的步调，用双手伸向天空，摇挥着——这些动作表示清晨太阳的红光引起了我内心的欢跃，一方面表现了主人公愉快的心情，另一方面把观众带到戏里来。当我要把观众吸引到我所表演的那段情感中时，我有意识地注意了不把这些动作当成无

生命的装饰，而要把这段的意义传达给他们。

当我唱到"山呀么山岗上，好呀么好风光，我站得高来，看得远……"我也用一个旧的民间形式里常见的动作，以手遮眼跷起脚向前展望，这动作是俗得很的，但当我心里想到重叠的边区的山头，山头上的庄稼，山下的流水，边区生活的畅快，这些一反映到心里后便使我有了真实感，丰富了我的想象，变一个形式的东西而为带有生命的。作为一个演员，这次经验告诉我，重要的是在于你能把每一句话、歌，通过内心以具体的声音表情、面目表情、动作表情等传达给观众，在观众那里引起强烈的反应，这是关系很大的。在技术上要求演员们做到如下方面：（1）语言群众化（这里面包括了语言的地方色彩与词汇的群众化），只有这样群众才会觉得亲切爱听。（2）吐字清楚，演唱时把每个字都送到观众耳朵里。（3）外形把握方面要群众化生活化，否则老百姓会觉得虚假。（4）以上各点需要有机地联系起来，而不能割裂开单独运用，那就会是片面的。（5）演唱时一定得唱出情感来。在必要时为了整个情绪的发展可以按情节处理曲调的休止和延长等。[1]

王大化的文章较多理性成分，"妹妹"的扮演者李波的回忆更多感性色彩：

那时我们条件很差，没有什么服装道具，也没有制作费，一切都是自己动手，道具也是自己解决，妹妹的担子是大化屋里的一根顶门棍（延安风大，他住小平房，晚上不顶门门就会被风吹开），两头拴上两根背包绳子，一头是个平时打水的旧水罐，一头是个旧篮子，碗筷是向伙房借的，锄头是自己用木头做的。陕北

---

[1] 王大化：《从〈兄妹开荒〉的演出谈起》，原载《解放日报》1943年4月26日，转引自艾克恩主编：《延安艺术家》，陕西人民教育出版社，1992年版，第96-99页。

老乡喜欢在腰间系一个紫红色的粗羊毛围巾,大化就向老乡借了一条系在腰里。化妆品是在山崖里找的带颜色的土制成的,当然,擦在脸上很不舒服,黑颜色是从锅底下刮下来的黑灰,白的是农村妇女用的铅桃粉,定妆是牙粉等。我们没有交通工具,更没有扩大器,一大早从桥儿沟出来,走过飞机场,穿过延河,每走到一处,锣鼓一敲,全体演员都扭起大秧歌,扭完接着就演唱小节目,在上万人的广场上,全凭自己的嗓子把歌声送到观众耳朵里。

记得有一次我们在文化沟的青年体育场演出时,操场一面是个大山坡,虽然当时天气还冷,但坡上挤满了密密麻麻的观众,其他三面也坐满了八路军的指战员,和头上扎着白羊肚子手巾、手持红缨枪的自卫军,真是人山人海,连篮球架子上都是人。看到这样壮观的场面,我们心里非常激动,演员们情绪饱满,感情充沛地表演着每一个节目。老乡们看完了戏,都高兴地说:"把我们开荒生产的事都编成戏了!"……

1943年,演出告一段落后,继续整风,但在此期间大家的创作并没有间断,涌现了很多反映现实生活的秧歌剧,如《夫妻识字》《刘二起家》《二流子变英雄》《减租会》(我演唱的"翻身道情"就是其中的一段)、《赵富贵自新》(王大化主演)等,这些秧歌剧多半是用眉户、道情等填词写的。鲁艺搞的秧歌运动推动了秧歌剧的发展,各地区的文工团都在鲁艺的影响下搞起秧歌剧,掀起了一个创作秧歌剧的高潮,其影响甚至也扩展到了蒋管区。从1943年到1944年间,创作了很多秧歌剧,其中包括如《牛永贵负伤》和《周子山》等这样一些多场次的秧歌剧。在短短两年多的时间里,秧歌剧从产生到发展,情节从简单到复杂,出场角色从少到多,形式也从广场搬上了舞台,终于在1945年上半年诞生了《白毛女》这样的大型民族新歌剧,应该说秧歌剧是新歌剧的孕育阶段或雏形。《白毛女》出现以后,《兄妹开荒》也仍然没

有从舞台上退出，一直到中华人民共和国成立后，从延安演到北京，又演到莫斯科和布达佩斯。①

如果说 1943 年的新秧歌运动一开始只是在实践"文艺大众化"过程中偶然找到的艺术形式，那么，以后几年的秧歌运动则是有意识、有组织、有计划的革命文艺运动；如果说 1943 年的秧歌运动主要还是专业性的，那么，以后几年的秧歌运动则具有广泛的群众性；如果说 1943 年是延安独秀，那么，以后几年则是遍地开花，许多机关、学校、团体、部队都纷纷组织了秧歌队。据 1944 年 10 月陕甘宁边区文教大会统计，当时全边区已有 994 支秧歌队，其中既有以鲁艺为代表的专业艺术院团组成的专业秧歌队，也有以边区劳动模范杨步浩为首组成的延安六乡秧歌队；既有八路军组成的秧歌队，也有延安南区供销社组织的秧歌队。当时延安和陕甘宁边区广大军民与各单位、各部门都将闹秧歌作为一种文化宣传和相互交流、彼此沟通的载体和手段。广大文艺工作者和文艺团体，大都依靠秧歌活动作为与广大民众相互结合、彼此交往的一种有效手段，同时又是相互依附的纽带和桥梁。延属之外的关中、绥德、三边、陇东各分区，农村里也闹起了新秧歌。关中刘志仁、汪庭有、王中泉的《跑红火》，三边杜芝栋的《破除迷信》，陇东黄润等的《减租》，老练子嘴拓开科的《闹官》，老眉户名家李卜的《张琏卖布》，因其形式优美、舞姿奔放、歌词新颖，博得观众热烈欢迎，充分显示了群众性秧歌的活力。就连边区东北角的佳县店镇宋家山村秧歌队，也改编了传统秧歌《搬水船》。

戏一开场，老艄公和小艄公同去看灯，于是对唱起来：

老艄公：这是一盏什么灯？

小艄公：这是一盏拥军灯。

老艄公：什么叫个拥军灯？

---

① 李波：《黄土高坡闹秧歌》，参见艾克恩主编：《延安艺术家》，陕西人民教育出版社，1992 年版，第 107 页。

小艄公：军爱民，民拥军，军民都是一条心。

老艄公：（眼睛转到另一个方向）这是一盏什么灯？

小艄公：这是一盏民兵灯。

艄公老：什么叫个民兵灯？

小艄公：子弟兵，自卫军，组织起来打日本。

一老一少，信口问答，从拥军到生产，把他们所感觉到的新气象都歌颂了出来。然后，一个从边区外跑出来的少女董玉英要乘船。老艄公与少女一问一答一唱一和：

老艄公：土豪怎样迫害你？你偷跑起身到哪里？到了那里做甚哩？你不说我来我不依。

少　女：土豪逼我当"美人队"，丢人背信我不愿意，一跑跑到边区里，参加革命我心欢喜。

老艄公：老艄一听笑盈盈，叫声姑娘董玉英，只要你有心做革命，咱们都是一家人。

少　女：姑娘一听喜在心，边区人民真和平，听说我要做革命，水手老艄都欢迎。

老艄公：老艄一听高了兴，聪明伶俐董玉英，你把你的心儿放宽怀，有钱无钱你上船来。

然后表演依然是起船、划船、过滩、搁浅、扛船、推船、拉船等各种复杂的技巧动作。他们边划船边齐声合唱：

螅蜊峪对岸是嘴头，不远就是绥德州，既然你要到边区去，总不如下船走旱路。（下场，剧终）

这里没有"讨价还价"，有的是"有钱没钱你上船来"；没有老艄公的"逗诳"，有的是老艄公对少女投奔边区的欢迎和喜悦。虽然用的是传统秧

歌《搬水船》的旧格套，但三个人的关系已由隔膜、抵触，变成了理解、融洽。所见所闻、所思所想，全是边区的斗争生活。"旧瓶装新酒"，民族形式、地方风格、工农生活、中国气派，这就是延安新秧歌剧的崭新风貌。

关于延安新秧歌剧的特点，相继创作演出和发表过 10 多部新秧歌剧的当年的西北文工团团长苏一平做出了三点概况：

> 第一，它广泛而真实地反映了边区内外的社会生活，从革命战争、生产劳动、反封建斗争到学习文化、改造后进、破除迷信等方面，几乎都有所反映，而且反映得真实、生动、深刻。如《十二把镰刀》《二媳妇纺线》《栽树》《送公粮》《张顺清》等。
> 
> 第二，塑造了一大批光彩夺目的工农兵形象，这些形象是时代的典型，群众的代表，仿效的榜样。他们有很高的阶级觉悟，饱满的政治热情，高尚的道德品质，闪烁着共产主义思想的光辉，是中国戏剧舞台上感人的崭新的一代。1943 年和 1944 年，《牛永贵挂彩》《兄妹开荒》和《一朵红花》等剧在重庆演出。1946 年《兄妹开荒》在上海演出，百代公司录制了唱片并广为发行。这些演出活动帮助群众了解延安和敌后军民在新民主主义制度下的新生活，增强了他们对中国共产党的向往和信仰。一些到过当时的延安和敌后的民主人士和国际朋友，看了这些秧歌剧的演出，都感到耳目一新，加深了对中国人民斗争生活的了解。
> 
> 第三，具有群众喜闻乐见的民族形式。从剧本题材的选择、情节的安排、人物的刻画、语言的运用，到音乐歌词的写作、曲谱的创新、乐器的改进、表演的方法和演出的形式，都在原有的民间广泛流传的旧秧歌的基础上，去粗取精，大胆而细致地进行改革，同时又吸收了一些地方戏曲的优点，糅成一体，使秧歌不仅有了革命内容，也有了与内容相谐和统一的新形式。陕北秧歌是一种民间的集体舞蹈。舞者一般都是男性，演出时化装成男女

老少、各行各业的人物，手持扇子、手帕、彩绸或一些表现人物身份、职业的道具，在锣鼓等乐器伴奏下跳出各种舞姿，变化出各种队形来。流传于民间的秧歌往往有些不健康的成分。延安的文艺工作者们对这一民间舞蹈形式进行了去芜存菁的改造，然后把它和戏剧结合起来，发展成为载歌载舞的秧歌剧。秧歌剧的语言采用陕北广大群众都能听懂的陕北"官话"；唱腔和音乐或采用眉户、道情曲调，或由作曲者以陕北民歌为基调进行创作。

正因为这些秧歌剧目有着上述的特点，它受到了延安军民和干部的热烈欢迎，并且迅速流传到党领导下的敌后各抗日根据地。广大的抗日军民从这里受到感染，得到鼓舞，增加了力量，加强了信心。在国民党统治区的大城市如上海、重庆等地，一些革命的文艺工作者冲破种种阻拦，把延安秧歌剧介绍给国统区的广大人民群众。①

古元版画《春风送暖》

---

① 《延安文艺丛书·秧歌剧卷·前言》，参见：苏一平、陈明主编：《延安文艺丛书·秧歌剧卷》，湖南文艺出版社，1987年版，第2页。

# 府谷二人台

二人台流行于陕北、晋北和内蒙古鄂尔多斯，三地同源异流，是三地劳动人民共同创造的小型戏曲剧种。府谷二人台入选第二批国家级非物质文化遗产名录。

二人台是"西口路"文化的产物。清代康熙三十六年（1697），"黑界地"①开禁后，陕北的穷人纷纷唱着悲壮的信天游"走西口"，即从府谷县固城镇的西城墙之出口，涌往"黑界地"垦荒种地。当时，允许男人开垦，但是不能带女人；只能搭建临时栖身住所，不能定居建房。农闲时，男人们聚集在一起，把各自地方的音乐、曲艺带进来，相互切磋演唱，唱的过程中就慢慢形成二人台的雏形了。春去秋回，秋天粮食收获了，"黑界地"的男人们回原籍去，他们把粮食载回来，同时也将相互学会的这些"坐腔"唱给家乡的父老乡亲们。他们带去的是民歌，带回来的是二人台的胚胎。

府谷二人台也是从这一胚胎起根发苗的。府谷老艺人郭候绪介绍道："小时候听老人说，二人台就是坐腔形式，每到正月看二人台。土炕就是二人台表演的舞台，看的人都在地上，表演的人都是盘着腿坐在炕上表演，没有扇子就拿着笤帚，丑角带着辣椒子。"

这种"坐唱"形式，早先盛行于府谷、神木等县，后逐渐向南流行，遍及整个榆林地区。

然后，作为剧种的"二人台"逐渐成熟。期间经过了四个发展阶段。一是"打玩意儿"——唱者在"打坐腔"的基础上，加上舞蹈和表情动作；二是"摸帽戏"——以一男一女对唱形式分角色演出有简单情节的小故事；三

---

① 清初，将长城以北 50 里宽、东西 2000 里长的地带划为禁地，明确规定满汉两族人均不得进入，俗称"黑界地"。

是"风搅雪"——走上舞台，与当地道情戏合并组成了"风搅雪"班同台演出；四是"打软包"——由班主领班，大伙搭班组成职业性的演出班子，流动演出于"西口路"。中华人民共和国成立后，1951年4月，绥远省文联筹委会与绥远省文教厅共同举办民间艺人学习会。会议期间，绥远省政协副主席杨植霖作了《二人台翻身》的报告[①]，之后就正式把这一民间艺术定名为"二人台"。

二人台在"坐唱""打玩意儿"时，演出的《放羊》《打樱桃》《十对花》《挂红灯》《打秋千》等，还属于叙述性的说唱艺术。《走西口》的出现，则标志着二人台步入了戏曲的殿堂。

《走西口》原是在晋、陕、蒙三地广泛流传的一首小调民歌，歌唱的是一位女性在送别"走西口"的情人时的哀伤心情。歌中唱道："哥哥你走西口，小妹妹那个实难留，有几句知心的话，哥哥你记心头。走路你走大路，不要走小路，大路上的人儿多，拉话儿解忧愁。哥哥你走西口，小妹妹送你走，手拉着那个哥哥的手，妹妹我泪长流。走路你走大路，不要走小路，大路上的人儿多，拉话儿解忧愁。哥哥你走西口，小妹妹送你走，手拉着那个哥哥的手，妹妹我泪长流。"歌曲以第一人称的口吻，将满腔的离愁别怨化作具体的叮嘱，既生动感人，又具有鲜明的画面感，但毕竟是"妹妹"一个人唱出来的。发展为二人台后，就把民歌中单人叙述的内容，分化为太春与玉莲两个人物，双方通过对唱与道白，各自诉说本人的心境和情感。当演员扮演剧中人物，用歌、舞、念、做表演故事，在形成完整故事情节的同时，将说唱艺术的叙事变为舞台上的扮演，说唱艺术中常用的叙述手法演化为演员以剧中人物身份出现，现身说法地演出自己的故事，就由"叙述体"的说唱过渡到了"代言体"的戏曲。

随之出现的《探病》《五哥放羊》等小戏，表演角色更为固定，二人台的戏曲特征也一步一步更加清晰地表现了出来。角色化装也不断向成熟的

---

[①]原文载1951年6月14日《绥远日报》。

戏曲靠拢，旦角仍为男性扮演，一般头戴冠饰，身着红袄绿裙，手拿花扇或彩绸；扮丑者头戴毡帽，贴八字胡，鼻梁画一蛤蟆或石榴或蝎子图案，身着大襟白边黑袄，红裤束白腰围，手执霸王鞭。表演时，二人边舞边唱，互问互答。基本动作为秧歌步式，并依据剧情，采用了一些戏曲程式及亮相造型。

民国年间，二人台基本定型，形成三种形态：第一种属于歌舞并重，边舞边唱，舞蹈性较强的带鞭戏，俗称"火炮曲子"；第二种则属于小戏表演，以唱功为主，故事性较强，委婉细腻，长于抒情的硬码戏，俗称"文戏"；第三种属于纯器乐曲牌演奏，为正戏开演前或演出中穿插的器乐曲演奏。

二人台剧目约150多个，多系传统剧目，如《打连成》《打金枝》《十样景》《方四姐》《水刮西包头》《偷南瓜》等，也有些剧目是从其他地方戏曲中移植改编的，如《张生戏莺莺》《思凡》《下山》《牧牛》《洛阳桥》《钉缸》《烟花女十叹》《借冠子》等。二人台剧目生活气息浓厚，语言多采用赋、比、兴手法，形象生动；唱词讲究二、四句押韵，根据内容和剧情变化，个别处也有换韵的；句式有五字、七字不等；结构一般为四句一段，问答式对唱较多。

二人台音乐，分唱曲、牌子曲两种。在运用上，有一剧一曲到底的，谓之"单曲体"；也有一剧多曲的，谓之"联曲体"。据初步统计，二人台唱曲共279首，曲牌103首。

中华人民共和国成立后，专业文艺工作者和二人台艺人合作，在继承传统艺术的基础上，从内容到形式都进行了革新和提高。府谷县、神木县等剧团经常排演二人台，20世纪五六十年代演出了《刘家庄》《打枣》等剧目，整理演出了《十对花》《探亲》等剧目，此后还创作演出了现代戏《卖猪》《养猪乐》等小戏。21世纪初，府谷县二人台艺术团还排演了大型剧目《天是个啥，地是个啥》，突破了二人台演唱形式，改变了以往仅有丑角彩扮的陈规，使之真正成为人民群众喜闻乐见的一朵戏曲之花。

府谷二人台的民间演出依附于乡土文化，据二人台艺人丁喜才（府谷

麻镇人）口述，其祖辈在清代乾隆年间（1736—1795）就开始演出，一连五辈，延续到民国初年。早期的形式很简单，农闲和春节期间，人们聚集在院落、堂屋，借助一两件乐器伴奏，清唱一些陕北的小曲、小调。一般除主唱者一人外，伴奏者一至三人，边伴奏边插话。演唱者不化装，不表演，也不需要搭台子。丁喜才自幼受祖辈和当地民间艺术的熏陶，儿时学唱，八岁登台演旦角，九岁演丑角。后因变声，不宜再演旦角，便着重向坐唱方面发展。中华人民共和国成立前，他一人身背小扬琴，长期在陕北、内蒙古一带辗转巡演，自弹自唱，深受当地群众欢迎。

现在，府谷县有专业的县文工团、二人台艺术团和七家民营二人台剧团，他们的演出依然依附于乡俗节庆、人生寿诞。二人台是人生礼仪的主要佐料，经常被人请去参与各种礼仪活动，共同构成一幅乡村生动的民俗画卷。

二人台主要参与满月、开锁、婚礼和葬礼。满月是祝贺一个新生命的诞生。开锁是孩子12岁时，家长为他举行的成人仪式。当地俗话说："人

府谷二人台剧照

生三顿糕，两顿吃不着。"即指初生满月喜庆糕、结婚双喜糕和去世丧葬糕。结婚作为人生和家庭的一件重大事件，无论家庭条件如何，都十分讲究，必请二人台来演出，这是因为在偏远的乡村，二人台始终是闹"红火"的象征。结婚虽是家庭和亲族范围内的仪式活动，但是作为人生的终身大事，被家族视为兴旺的象征。在前后3天的娶亲、回门等婚礼过程中，二人台自始至终伴随其中，并在村子的戏台上连演3天5场戏，邻近村落的男女老少都前来捧场。这种热闹的场景，可谓是一家喜事，全村同乐。仪式的范围已经扩大到全村以及周边村庄。戏台周围，布满小商小贩的摊点，吆喊着贱卖各种山货梨枣。人们扶老携幼，早早占据好看戏的地方，嗑着瓜子，喜气洋洋地观看二人台。婚礼与二人台已经融为一体，主家欢乐，村民同贺，这是多么祥和的一幅乡村民俗盛景！

二人台《捏软糕》通过给母亲过寿诞做软糕的具体动作，极具浓郁的乡土生活内涵，表达了纯真的爱情。如下面的唱句：

二小唱：哥哥捏了个白灵灵，

杏花唱：小妹妹捏了个笑盈盈。

二小唱：捏了一对鹅，

杏花唱：好比你和我；

二小唱：捏了一对鱼，

杏花唱：有情又有意；

二小唱：哥哥捏了对喜鹊鹊，

杏花唱：又喜又甜咱们俩。

合： 捏得哥妹笑哈哈。

二人台和乡民们的人生仪式是这样贴近，难怪他们如此感叹道：看二人台就像吃酸捞饭，永远看不厌、吃不烦。

民间一年之内的岁时风习、古老的各类庙会、带有民间宗教色彩的神会以及民间祭祀节日等，都是神木府谷特殊的定时性的民俗活动。戏班是

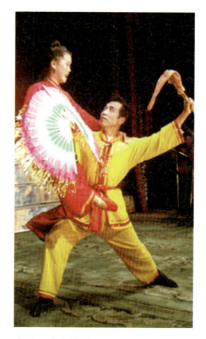

府谷二人台剧照

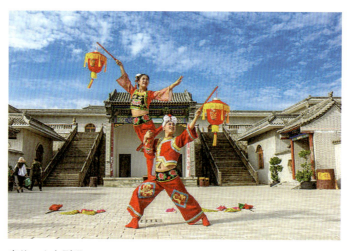

府谷二人台剧照

活跃其中的重要事项。乡俗礼仪与二人台融为一体,展现出两者的鱼水关系。

正月十五闹元宵,是民间文艺活动最集中、最隆重的岁时节日。据《榆林府志》记载:"正月十五日上元,天官诞辰,俗所尤重,街头遍张灯火、花炮及火场,倡优戏乐,士女聚观焉。"现在陕北的闹元宵节目中,上述点灯盏、玩灯、闹社火、放焰火等诸多习俗,仍然构成节日丰富的活动内容。

正月十四晚,秧歌大游行正式进行。只见各方队身着鲜艳的服装,伴随着二人台对唱、陕北传统民歌以及当代流行歌曲,女手执花扇或红绸,男举着各类花伞或拿着绸扇,表演丰富多样的陕北秧歌、腰鼓以及各类高跷等。二人台始终是闹元宵乡俗活动中的主要支柱之一。《拜大年》《打金钱》《挂红灯》《佘老财串门》等二人台剧目,在正月十四日至正月十六日的三天里轮番演出,是乡民们最为欢迎的节目,在整个闹元宵活动中占有特殊地位。府谷有句民谣道:"唱起二人台,婆姨娃娃勾不拌鞋。"春节重在礼,元宵节喜在乐,二人台带来的就是节日的喜庆气氛。

农村"忙罢"的古会,也是二人台戏班的去处。各村会期不一,各戏班早早排好档期。村里的"挑头人",他们觉得应该在村里热闹一下了,让村民放松而"红火"一场,也可以让亲戚们来串门看戏。往往一村演戏,四面八方的村民和各家亲戚也纷纷前来凑热闹,实际上为乡村人们的民间交往提供了一个良好机会。串门、走亲戚、看戏构成一个鲜活的生活场景,这就是闹"红火"中的现实生活写照。

庙会作为中国民间广为流传的民俗活动之一,是以庙宇为活动中心,呈现出社会集团的核心意义。"即在一定的时间内,聚拢在一个场所,进行一种为大家所共同遵守的带有契约性的社会行为,如群体性的祭祀、祈祷、献演、娱乐等。""西口路"各地庙会众多,表现了民众生活的典型侧面,从而构成村落社会乡俗礼仪的重要部分。

府谷县有个闻名的全庙村——木瓜村。小小的山村,却拥有 17 座庙,其中,著名的祖始庙在每年农历四月十五日都有隆重且规模很大的庙会,来自陕西其他地方和山西、内蒙古的香客 20 余万人来此烧香,祈福求安。二

人台的演出贯穿于庙会仪式"请神—敬神—送神"的全过程。在整个仪式场域中，它既随着各个仪式的展示，进行流动演出（彩车上的流动演出），同时，还在各类仪式活动结束后，在庙宇的戏台上进行为期三天的定点演出。演出的剧目虽无定规，但是，还是延续着歌舞戏—硬码戏—小丑戏之演出传统程序进行，演出内容与闹元宵节日内的剧目基本大同小异。这是基于二人台以娱人为主要表现功能，然而在族始庙会上还要有酬神、谢神之功用隐喻内涵。

古老的庙会要请二人台，现代的物资交流会也要请二人台来演出。"交流会+二人台"构成神府地区独特的一道文化佳肴。人们喜欢看二人台，二人台戏班也把这块阵地视为自己重要的演出场合，亲切地称到物资交流会来演出为"过交流"，每年必来。交流会的戏价也很可观，是戏班重要的戏路之一。

乡村的闹"红火"是二人台戏班的主要生存环境，也是保证戏班演出档期不断的重要前提。二人台戏班如果光靠每年定时的邀请演出，根本活不下去。大量的台口戏就是闹"红火"。平常的村子闹"红火"是班子的主要生路。

人生仪式和民俗节庆是二人台戏班的物质保障，历代业余、专业从业者是二人台代际流传的桥梁，传承人则是二人台这一民间小戏生生不息的火种。下列二人台高手都是神府地面上响当当的人物：

丁喜才（1920—1994），府谷县麻镇人，著名二人台艺术家，中国音乐家协会会员，在上海音乐学院任教30年。清末二人台艺人丁怀义之孙、丁四成之子。1953年，代表西北五省参加第一届全国民间音乐舞蹈会演。此后四次应邀在西安艺术学院（西安音乐学院前身）任教。后应聘到上海音乐学院任教。1954年，灌制了他演唱的府谷二人台《思凡》唱片。他的学生鞠秀芳（时任上海音乐学院声乐系主任），1957年参加莫斯科第六届世界青年联欢节，演唱府谷二人台《五哥放羊》《走西口》，并获金质奖章。

柴根，1922年生，府谷县城内村人，一生喜爱二人台，表演和演唱二

人台剧目和坐腔近百部（首）。2003年，参加中央电视台举办的西部民歌大赛，演唱二人台《对花》，获铜奖和舞台风采奖。

邬果英，1952年生，从艺墙头村二人台社班，先后演出传统二人台剧目30多部，表演清灵秀逸、细致传情，在府谷二人台圈里是公认的"小花旦"。1979年，他参加全省文艺调演，其主演的《姑嫂挑菜》获个人表演一等奖。

王向荣，1953年生，府谷县新民镇马茹圪垯村人，著名二人台艺术家，被誉为西北歌王，现任陕西省音乐家协会副主席，代表剧目有《姑嫂挑菜》《闹元宵》。1981年，进入榆林民间艺术团任二人台民歌演员，把陕北民歌二人台传遍世界各地，还参加过电影《泥土的芳香》《谢子长与刘志丹》等的拍摄并担任角色。

刘美兰，1970年生，现为府谷县二人台剧团演员，表演细腻传神，深受群众欢迎，代表剧目《走西口》。她演唱的二人台对唱《五月散花》，参加2003年中央电视台举办的西部民歌大赛并获金奖。

国家级二人台传承人淡文珍，1951年出生于府谷县清水镇，从小受家庭熏陶，迷恋上二人台，1970年中学毕业后，因器乐方面精湛的演奏技巧，被府谷县文工团破格录取，从此正式走上了二人台表演艺术的道路。曾师从著名二人台表演艺术家丁喜才，擅长演奏二人台乐器枚[①]、扬琴、四胡、二胡、三弦等。他的演唱真假声结合，抑扬顿挫，亮板拖腔，高亢明亮、悠扬动听。先后改编、新创二人台曲

二人台的乐器枚

---

① 枚：调平孔均，类似于笛子。

子近 100 首，使二人台在传承和创新中得到了很好的发展。2008 年，府谷县成立二人台艺术团，淡文珍任乐队队长。2009 年，内蒙古自治区呼和浩特市举办全国二人台民歌大赛，淡文珍伴奏的《走西口》荣获金奖。2012 年 7 月，在青海省西宁市举办的第二届中国西北五省（区）音乐节开幕式上，淡文珍获个人演奏特别奖。2009 年，文化部确定淡文珍为第三批国家级非物质文化遗产代表性项目传承人。2011 年，淡文珍随团到匈牙利参加布达佩斯 21 世纪国际艺术节中国之夜音乐会，演奏了二人台曲牌《绣荷包》，受到好评。

淡文珍培养了一批二人台学员。其中郝文亮、边军、杨外 3 名盲人学生 2005 年以优异成绩考入中国北科院残疾人艺术学校。这所学校由中国残疾人艺术团与北京科技职业学院联合办学。2013 年，在第八届全国残疾人文艺会演中，郝文亮、杨外分别荣获器乐类一等奖。边军在陕西省第八届残疾人文艺会演中获得二等奖。杨鹏程（府谷二人台第七代传人）、王永魁（府谷二人台第七代传人）、史春慧（府谷二人台第八代传人）等 20 余人，以精湛的二人台乐器演奏能力，分别被府谷县文工团和新成立的府谷二人台艺术团录取。

# 平利弦子戏

弦子戏,又名"弦子腔",是流行于陕西省安康市平利县的一种地方小戏,因用弦子(弦胡)伴奏而得名。它以平利县为中心,流布于毗邻的镇坪县、旬阳市南区、白河县西区、安康市汉滨区南山、岚皋县东北隅、湖北省竹山县和竹溪县邻壤地区的山乡村镇。2011年弦子腔入选第三批国家级非物质文化遗产名录。

平利地处中国地理的南北过渡地带,东连荆楚,南邻巴蜀,北靠秦岭汉水,是古代巴文化、楚文化、汉文化交汇地之一。历史上是一个有名的移民县。《平利县志》载:"由于历代战乱、灾荒、瘟疫,平利人口不断下降,明末尤甚,饿殍载道,逃亡几尽,延至清初,仍是一片荒凉","明末,全县(含镇坪)仅110户1117人"[①]。顺治六年(1649),朝廷颁布《垦荒令》,从全国招徕流民进入平利垦荒之后,到"乾隆十九年(1754)平利编查户口,全县共有2318户,男妇大小8509人。至乾隆五十二年(1787),增至69070人"[②]。仅仅30余年工夫,人口激增。四面八方的移民涌入,使多元文化在这里聚合,不同地域的民间习俗风尚也在这里得以保持和传承。四方移民,五方杂处,习尚融东西,风俗兼南北,亦秦亦楚、亦巴亦蜀,孕育了绚丽多彩的民间文化,催生了独具魅力的弦子戏。从渊源上看,弦子戏是由江西流入陕南一带的弋阳腔变种,其演化过程为:弋阳腔—清戏—高腔—弦子戏。[③]

---

[①][②]《平利县志》编纂委员会主编:《平利县志》,三秦出版社,1995年版,第113、114页。
[③]谈俊琪主编:《安康文化概览》,陕西人民出版社,1997年版,第125页。

弦子戏自清代嘉庆年间（1796—1820）形成至今，已有200余年历史。它历经了由聚班坐唱扩展为皮影小戏，再登上大戏舞台的三级跳，演变成为一个独具特色的地方戏曲剧种。舞台演出是弦子戏的最高形态，民间坐唱、皮影小戏则更为悠久。

## 一、聚班坐唱弦子腔

最初的弦子腔是在只用锣鼓说唱，不用弦乐伴奏的高腔戏——"莲花落戏"的基调上，配加弦胡伴奏，并吸收当地曲子、二黄、道情、八步景、越调的艺术养分后，所形成的弦子腔坐唱形式。这种形式既古老又简便。人们遇到乔迁、擢升、祝寿、添子一类喜庆之事，主人家为了酬谢和招待宾客，便邀请艺人们前来在厅堂围桌唱堂会。由主人家根据喜事的类型具体点唱与之内容相关的剧目：祝寿的多点唱《秦琼拜寿》或《蟠桃会》之类剧目；添子就点唱《陈塘关》或《五子贵》之类剧目；擢升就点唱《双头马》或《封神榜》之类剧目。主人家不仅要给艺人封上红包作为演出酬金，而且还要操办酒席盛情款待宾客。有的大户人家为了炫耀富贵和权势，还把堂会由厅堂搬到大院，广泛吸引观众，管吃管喝，以显示自家乐善好施之门风。由于唱堂会简便易行，颇受民间欢迎，后来出现了专门应事的玩子班。

据《平利民俗研究》介绍，玩子班出现在平利地方，已经具有很长的历史。早在民国五年（1916），就有县城富绅胡甫臣邀约邑地爱好戏曲的民间艺人结社组成玩子班，频繁活动于县城内外。胡甫臣家传富贵，本人又在地方官府供职，有钱有势，兴趣广泛，尤其酷爱戏曲艺术，人称"胡五老爷"。他不吝金银钱财，广交民间艺人，组建玩子班社，聘人掌班管事，托师传授技艺，培养演艺人才，着人专事联络，把一个玩子班撑持得红红火火。城内城外，如果有官商大贾集会或者民间举办庙会，或受官府商会诚邀特聘，或应庙会会首呈帖拜请，经常会聚集一堂坐唱戏曲。

票友组合的玩子班，基本特征为共同爱好、业余自愿。演员人数无一定限制，没有固定的规模，少则九个或十来个人能演，多至十几个或二十几个人更好。平常临时演出，几个艺人一邀，支起一个场子，分配一个角色，操起一件乐器，就可以演唱一个剧目。票友相聚，情趣相投，唱一折戏，溜溜嗓子、练练唱功，就能过一把戏瘾。若有专门呈帖礼请作专场演出，一般都要由玩子班头人或民间艺术界有声望的老艺人牵头组织，网络艺人临时组合搭班。演出时无须搭建专用舞台，只是在农家小院地坝上或者房屋厅堂当中并排摆上两张方桌，支起堂案，文武乐队和演唱人员围桌而坐，即成为一个演出场所。演唱内容以戏曲为主，兼唱民间曲子。演员不打脸子不着戏装，不要皮影也不要道具，各人按照角色分工，依循唱腔板式和戏曲套路，注重声腔"念、唱"，不加表演动作。因为所唱戏曲内容广泛，场地和环境不受任何限制，既自由自在，又方便灵活，艺人们自娱自乐，玩得尽情尽兴，所以民间就把这种以好玩为目的的活动形式谓之"打玩子"。又因为有丝弦和吹奏乐器伴奏，兼有音响强烈的打击乐器烘托气氛，既文雅又热闹，故而又叫作"闹玩子"。《陕西省戏剧志·安康地区卷》中对玩子班活动有一段翔实的记载："'打玩子'一般在夜晚，堂屋当中设方桌数张，排成一字形，红毡铺桌面，摆上灯盏、烟茶及各类糖食果品。烟茶等可食用，其他物品作为摆饰，主家事后收回。座次素有讲究，上首正位坐鼓师，琴师稍侧，打下手的坐在鼓师周围，下首坐生旦净末四上角，再下按长幼落座；鼓师的对方是首席，是外来宾客和玩子班'戏口袋'（注：戏曲行话，指各门角色都熟知者）的座位，一般人不能落座；配角演员不近桌，坐第三排；听众围立桌四周听唱，不能擅自入座。演唱结束，主人设酒席款待。对玩子班的长者，主家派专人护送。各地礼俗不等，大同小异。"[1]

---

[1] 鱼讯主编：《陕西省戏剧志·安康地区卷》，三秦出版社，1994年版，第266页。

平利弦子戏坐唱

玩子班既不同于专业艺术团体，也不同于民间其他自乐班，它有自己一套完整的活动规程。民间其他自乐班的活动特点是大众化，吹拉弹唱只要会其一门，便可加入其中，对演唱者的技艺水平要求也不是很严谨规范，活动内容广泛且有很大的随意性，其声腔调式曲牌和锣鼓打头多以民间小调为主，比较单调而且简陋。而玩子班"打玩子"对参与者的演唱技艺水平却有比较严格的要求。演唱以戏曲内容为主，兼唱民间曲子和小调。参与者一般都具有戏曲艺术专业知识，不懂戏文、没有戏曲演唱技艺、没有器乐演奏技能者不能胜任；文武乐队必须全面熟悉戏曲演唱板式、音乐曲牌和各种锣鼓点子及其打头；演唱者必须熟悉戏曲人物角色和各种唱腔板式及其程式化套路。所有参与者必须精明强干、一专多能，既会戏曲演唱，又会演奏文场或武场任意一种乐器。换而言之，玩子班的骨干成员一般都是具有一门戏曲演出技艺和戏曲专业知识技能的民间艺人。时至如今，民间逢有婚丧嫁娶、添丁祝寿或乔迁擢升之类的喜庆活动，玩子班仍然以聚班坐唱的形式，频频活动在街头巷尾和集镇乡村，成为一支传承弦子戏戏曲艺术、活跃群众精神文化生活的生力军。

## 二、李家兄弟皮影班

清代乾隆时期,陕西南部平利县女娲山下水田河畔聚居着一个大家族,清一色姓李,被人们称为"李家湾"。在这个李氏大家族的后生当中,有一对亲兄弟,哥哥叫李敬模,艺名"奶毛",弟弟叫李增模。兄弟俩一起入学读书,遗憾的是先后两次参加乡试都未能金榜题名。弟兄俩虽然都有较高的文化修养,一时却成了疏远经史的闲人。面对科场失意,步入公门无望,兄弟俩决计结伙组班拉起皮影队。

嘉庆八年(1803),皮影戏李家班正式成立。白手起家,一切都得从头开始。所幸的是,兄弟俩自小受到父辈的影响,酷爱民间文艺,不仅会唱各种民间曲子,而且善于讲述民间故事,还会吹唢呐竹笛和演奏各种打击乐器。班社组建起来,需要伙计就在家族子弟当中挑选,没有戏箱就自己动手制作,没有皮影就自己动手雕刻,没有剧本就搜集流传于民间的各种手抄唱本自己进行加工改编。经过一番紧锣密鼓的筹备,李家班皮影戏就这样开业了。哥哥李敬模主动挑起大梁,自领班主,在前台操耍皮影签子"拦门",担任主演。弟弟李增模演奏打击乐器和敲打"莲花落",亲自把守"九龙口"。班社弟兄们接声帮腔配戏。没出两年工夫,跟班从艺演出的几个家族兄弟全都学成了既会操耍皮影签字拦门主演,又能坐桶子演奏乐器的行家里手。因为这支皮影戏班社从班主到所有演奏员都是清一色的李氏家族,所以被当地百姓称为"李家班"。

起初演出,他们也只会用锣鼓击节和敲打"莲花落",以真腔大嗓配合皮影人物表演说唱民间故事。演出的时候,由台口拦门主演者领唱曲文,在每个乐句末尾由全体演奏人员一齐和声接腔帮唱。这种有说有唱、说唱相间、一唱众和的演唱风格,既粗犷浑厚,又质朴奔放,通俗易懂,风味十足,充满了民间文艺的说唱特色,深得广大平民观众的喜爱。为了使唱腔更加优美动听,兄弟俩经过仔细琢磨,不断地改进击打"莲花落"的艺术

技巧。左手持"母牙子"打拍子，右手用"公牙子"掺花子，一副"莲花落"在他们兄弟俩手中竟被打得出神入化，清脆响亮，极富音乐节奏，明显增强了皮影戏说唱艺术的效果。

经过一段时间的打磨和演练，李家班不再满足于仅仅用锣鼓击节和敲打"莲花落"说唱这种既单调又简陋的状况。兄弟俩想，如果能像外地艺人坐唱曲子那样，弄一把胡琴之类的丝弦乐器为唱腔伴奏，一定能够使说唱艺术更加精彩。他们依照葫芦画瓢，模仿自己看到的胡琴形状，用粗竹筒镶上泡桐木板做成琴筒（即共鸣箱），用老竹根钻两个眼安上转轴做成琴柱，用马尾和细蓼叶竹竿做成琴弓，用生牛皮筋拉成细丝当作琴弦，发出的音色不仅深沉洪亮而且古朴优雅，非常适宜为声乐伴奏。自从使用了弦胡，李家班声名鹊起。

通过弦胡这一创新实践，进一步启迪了李敬模和李增模兄弟俩探索皮影戏综合艺术的全面提高。在唱腔音乐方面，他们把各种民间曲子和小调有机地串套在一起，将规整的七字句、十字句排偶式唱词，以一对上下乐句为基础，突出节奏节拍的作用，分别设置欢音、苦音和快板、慢板、散板、流水板等各不相同的唱腔板式。按照戏剧演出的程式化套路，设置了既可以灵活变化，又可以自由串套的一字、二流、卖调、踩弦调、文嘹子、武嘹子等13个唱腔板式；广泛吸收民间音乐精华，创作、加工改编了10多首丝弦曲牌和20多首唢呐曲牌，分别用作戏曲演出当中的场景音乐；把自家日积月累精练组合起来的30多种适合于戏曲演出的锣鼓点子和打头引入皮影戏演出实践。为了使戏曲唱腔音乐更加富有艺术色彩，他们把千百年来流行于秦巴山区民间传统的山歌调子和劳动号子，经过加工改编成几种不同声调的喊腔号子，由后台伴奏人员以齐声吆调、和声喊黄的形式演唱，应用于每个唱腔板式主要唱段的结尾落拍，营造和烘托戏剧的热烈气氛。随着时间的推移，演出程式日益规范，声乐唱腔有了约定俗成的各种板式，器乐方面又添加了三弦、竹笛、唢呐，与弦胡和"莲花落"一起为戏曲音乐伴奏，还有丰富的丝弦曲牌和唢呐曲牌及其锣鼓打头来渲染和烘托戏曲演

出气氛，一套完整的、具有独特传统艺术风格的、兼有浓郁而鲜明地域特色的戏曲音乐体系已经形成。经过 10 余年的打拼和磨炼，他们把过去单纯的说唱艺术亦步亦趋地戏剧化，演出质量日益提高，演出剧目日益增多。至嘉庆十九年（1814），李家班大戏小戏会演，文戏武戏能开，仅自家班社改编和创作演出的皮影戏传统剧目就有 200 多个，内容涉及社会历史、平民生活、英雄侠客和民间情爱婚姻等各个方面。嘉庆二十年（1815），李敬模和李增模兄弟俩决定将自家演出的皮影戏以自制的主奏的弦胡（俗称"弦子"）定名为"弦子戏"。

在本地演出中，弦子戏声腔道白以平利地方语音为基准；到外地演出，入乡随俗，随机应变，坚持"走到哪一方，打到哪一帮"，每到一地，模仿当地方言口头用语，以便于观众对戏文唱曲的理解。因为适应了各地的方言土语，所到之处颇获好评。所以民间至今还流传着"弦子戏，莲花落，又唱又说真热闹。真是不看不知道，让人看后忘不掉""弦子戏，真好看，十遍百遍看不厌"的民谣。

李家班弦子腔皮影戏闻名于世后，平利县城东连香河私塾先生王朝炎有心入班学艺，无奈李家班师门紧闭，艺不外传。一气之下，他于道光二十五年（1845）自置一副皮影戏箱，高薪延请曾经在李家班从艺的李矮子（真实名号不详）领箱带班拦门主演弦子腔皮影戏，并让不满 10 岁的爱子王学斗拜他为师跟班学艺。咸丰九年（1859），王学斗艺成出科，正式接替师父自领班主拦门主演，对外号称"王家班"。从此直至 1966 年散班为止，王家班红红火火了 110 余年，培养造就了一大批演唱弦子腔皮影戏拦门操耍皮影签子的专业把式和打鼓、操琴、吹唢呐、弹三弦为戏曲音乐伴奏的技术能手，演出神话传说戏、历史演义戏、情爱婚姻戏和民间故事戏 200 多本，声名与李家班不相上下。咸丰十年到同治年间，王家班与李家班除了活跃在本县广大区域之外，还经常受人呈帖礼请到与平利县毗邻的镇坪、岚皋、安康（今汉滨区）、旬阳、白河及湖北省竹溪、竹山一带山乡村镇演出。两个戏班相依并存、比翼双飞，既是竞争对手，也是艺坛朋友，双双都以

对方之长来弥补自己之短，使弦子腔皮影戏演出内容不断地得到丰富，艺人们的演技水平也得到不断提高，从而获得了较快的发展，写下了一段剧坛佳话。

## 三、弦子腔皮影戏班班规与禁忌

在李、王两班的带动下，清代光绪年间至民国时期，平利县弦子腔皮影戏班社发展总数达到 15 家。为了发展事业，公平竞争，维护演出生态，他们制定了十大班规：第一，不准怠师堕艺；第二，不准私自串班；第三，不准贪恋酒色；第四，不准说是弄非；第五，不准拉帮结派；第六，不准自吹自擂；第七，不准吃里爬外；第八，不准损人利己；第九，不准各行其是；第十，不准对外传艺。除打破了"不准对外传艺"的班规之外，其他各条一直沿用至今。

弦子腔皮影戏班里还使用了许多行业隐语，俗称"哑谜子话"。仅供艺人方便交流，非从事者不知道这些隐语是什么意思，所以难以理解。饮食方面把吃饭称为"扣含食"，把吃肉称为"扣鲜"，把喝酒称为"溜毛"，把米饭称为"碾食子"，把面条称为"千条子"，把辣子称为"毛交火"，把喝茶称为"扣黄汤子"。人际称呼方面把男人称为"火老"，把女人称为"秤"，把姑娘称为"娃气"，把小姐称为"豆根"。居住方面把瓦房称为"琉璃窑子"，把草房称为"灵芝窑子"，把石板房称为"凌冰窑子"，把岩屋洞称为"靠山窑子"，把草棚子称为"千脚窑子"。班社分工方面把耍皮影的称为"拦门的"，把打鼓的称为"使板头"，把拉弦胡的称为"扯上手"，把打大锣称为"闯筛筛"，把吹唢呐称为"按眼眼"，把弹三弦称为"哼哼"，把写戏的称为"跑腿子"，把挑戏箱的称为"架壳佬"。皮影表演方面把戏里的行兵、布阵、打仗称为"行操"，把皇帝和君王称为"混麻正"，把臣僚称为"下十子"，把士兵称为"小卒子"，把老虎称为"巴山子"，把小猫称为"兽头子"，把龙称为"混江子"，把蛇称为"钱串子"，把牛称为"勤耕子"，

平利弦子戏皮影演出现场

把狗称为"斗老几"。就是逢年过节箱主给每个艺人发个红包,艺人之间为了相互了解红包里边装了多少钱,都不用直接说出数字,分别以"由、中、人、工、大、王、主、井、羊、非"10个汉字来代替交流。每个汉字出头的笔画,便是红包里边钱的数量。"由"字只出一个头即代表1,"中"字上下两个头即代表2,"人"字出了三个头即代表3,"工"字左右四个头即代表4,"大"字共有五个头即代表5。依次类推,"非"字十个头为满贯,数字再多出的部分,便用"非"字与其他字组合匹配,便能准确知其多少。

在班社内部,还有八大禁忌:一禁搭建戏台不讲顺序。搭建戏台要先自九龙口(即鼓师坐的位置)开始,逆时针方向依次钉脚桩,立台竿,绑钩绳,拴马线,撑亮子。一切准备停当,最后才能牵梢子请皮影人物出箱。二禁空支鼓架子。鼓是皮影戏演出伴奏的主要乐器,如果空支鼓架而不放鼓,容易被人说成是"空架子",口彩不吉利。三禁演出前乱动牙子板。牙子板(即莲花落)是弦子戏音乐的主要击节乐器,空敲牙子板被认为会引来班社内部口嘴是非,闹不团结。四禁在围绳、马线上面和对面或口对口

悬挂皮影。皮影身子面对面挂起是为碰头，口对口会招惹口角是非。五禁戏箱摞戏箱或戏箱口对口，更不能将戏箱口对墙。戏箱摞戏箱是背搭，口对口会犯口舌，口对墙意为碰壁。六禁牵梢子请皮影出箱后"宝筒子"①倒立。宝筒子是皮影戏珍藏宝物的工具，颠倒放置于班社大不吉利。七禁"账盒"随便翻倒。"账盒"是盛装修补皮影工具的小箱子，随便翻倒之后是班社演出的不吉祥之兆。八禁乱坐皮影戏箱。皮影戏箱里面放着影人和神仙的头像，乱坐戏箱是对戏业祖师之大不敬。八大禁忌是弦子腔皮影戏班社在民间演出过程中，日积月累形成的风俗习惯。有些属于实践经验的总结，有些是传统礼仪的继承，有些则是受世俗观念的影响而形成的心理忌讳。民间邀请皮影戏班社演出，不是乔迁之喜，就是添子祝寿，再不就是擢升高就或许愿还愿，一般都带着吉庆喜气的氛围，规矩礼仪重重，行为忌讳多多。每场正式演出，必须小心谨慎，从搭建戏台开始，都要严守规程，不能随心所欲，乱了章法，以免犯了忌讳，弄得主家和班社双方都不高兴。

## 四、搬上舞台的弦子戏

中华人民共和国成立后，弦子腔皮影戏班社获得新生，在大戏舞台上尽展风采。李家班、王家班继续活跃在平利及周边农村。1957年11月，平利县红旗剧团成立，聘请曾在李、王等班社从艺的民间艺人李鉴德、樊礼三、柯洲庭等入团带徒，向演职人员传授弦子戏演唱技艺。他们从弦子戏的唱腔音乐、演唱特色和声腔道白的特点到弦子戏的板式变化、自由串套和灵活运用，再到弦子戏的曲牌音乐和包括"莲花落"在内的击打音乐之演奏技巧及其各种不同的锣鼓打头，分头施教。通过一年多的言传身带和现场教练，创作编剧人员掌握了弦子戏的基本要领、唱腔结构和乡土特色；演出人员基本掌握了演唱技艺和板式应用；器乐演奏人员熟练地掌握了操

---

① "宝筒子"是民间皮影班社专门用来装皮影备用物件的皮口袋。

拉弦胡的技艺、曲牌运用和击打乐器的演奏技巧。

1959年春，红旗剧团决定以人扮演角色，把皮影小戏搬上大戏舞台。排演了县文化馆蔡伟创作的弦子腔现代大戏《飞山堰》。音乐原汁原味地保留了弦子戏的原生态，声腔道白突出地方语音特点，"念、唱、做、打"糅进皮影戏演出的一些独特技巧，同时借鉴了汉调二黄的程式。文乐队除了保留弦胡主奏和三弦、竹笛、唢呐几种伴奏乐器之外，另外添加二胡、月琴、中阮、琵琶、扬琴和大、小提琴等为舞台弦子戏演出伴奏。武乐队除了保持弦子戏原有的各种锣鼓点子打头之外，在闹台锣鼓、板头锣鼓和动作锣鼓方面，创造性地吸收汉调二黄打击音乐的演奏精华，把大牙子板与演唱弦子腔皮影戏特有的"莲花落"（俗称小牙子板）紧密配合起来，使击打节拍更为鲜明欢快。弦子戏特有的"丢腔干白"唱腔得到了强化。台上演员一念"丢腔"，台后演职人员齐声"喊腔"，壮如山歌号子，前后呼应，歌声满台，充分显示出山区民间艺术的乡野风韵。

在舞台表演中，参照汉调二黄的行当分类，将剧中角色分为"一末、二净、三生、四旦、五丑、六外、七小、八贴、九老、十杂"十大行当。

一末：行内统称"老生"，别称"末角"，是剧中的老龄男性角色。佩戴麻须或白须，唱腔都用本嗓，演唱时文要苍厚，武要苍劲，悲要苍凉。

二净：行内统称"净角"，俗称"大花脸"，别称"黑头"，有大净和二净之分。大净侧重于唱功，多用本嗓本音，尤重功架。二净（即二花脸）在戏剧演出行业内属于"六外"角色，其表演与大净相比较，有自己独特的风格。

三生：行内统称"生角"，表演中年以上男性人物。佩戴黑色三绺须，兼称"须生""三须"或"正生"，有文生与武生之分。唱腔本、假嗓并用，讲究气口、喷口和罡口。

四旦：行内称为"旦角"，又称"正旦"，饰演性格刚毅、举止端庄的中年或青年女性人物。因常穿青素一类褶子，所以又称"青衣旦"。戏剧里的正旦人物角色，要求表演要正，说不走腔、笑不露齿，唱腔使用本嗓，吐

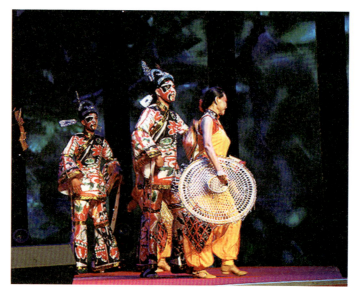
平利弦子戏剧照

字清晰明亮,莺音婉转,给人以甜润清脆和优雅庄重之感。

五丑:行内统称"丑角",有大丑、小丑和文丑、武丑之分。丑角面部用白粉勾画脸谱,但与大花脸和二花脸对比又有所不同,故俗称为"三花脸"或"小花脸"。丑门角色在表演中不重唱腔,而以念白为主。演唱弦子戏,须口齿伶俐,本嗓本音,特殊人物角色可以采用生角、旦角、净角的嗓音和演唱技法,还要会带边夹音。

六外:俗称"毛净",别称"二净""毛花脸"或"二花脸",演出中以本嗓为主,兼用边夹音,特殊角色还要用旦角小嗓和鼻音、脑音,在念唱之外的"三笑"和"三吼"要带有虎音。多以功夫戏为主,所以不仅要"念、唱、做"并重,还须具备接靶短打的专业特长。此类角色性格刚烈、勇猛粗犷,做功大开大阖,唱腔与道白多出炸音。

七小:行内称为"小生",演出中不挂须的男性人物,年龄小于老生和

正生，分为文生、武生、娃娃生三类。唱腔道白以本嗓为主，兼用假嗓。

八贴：行内称为"贴旦"，是相对于正旦而言，泛指除了青衣、老旦以外的花旦、武旦、摇旦等所有女性角色。演出以假嗓为主，彩旦和摇旦使用本嗓。

九老：行内统称"老旦"，饰演年迈岁高的女性人物，重唱功或唱做并重。演唱与说白均采用本嗓，一般都会使用鼻音和脑后音。

十杂：无固定归行，即上述九门中除小旦之外的其他人物角色，包括提包袱、跑龙套和牵马打诨者在内，应急补缺，缺啥补啥。文武表演在行，门门都不挡关，样样都能拿起来。不具备专业素质者，就很难胜任此门行当角色的演出。

平利县红旗剧团根据"十大行当"配备了演员，特别是让优秀演员充当"四梁"（一末、二净、三生、四旦）"四柱"（五丑、六外、七小、八贴）角色，加强了《飞山堰》的演出阵容。1959年5月，弦子腔现代大戏《飞山堰》参加安康地区"新搬上舞台剧种"会演，荣获剧本创作、音乐设计、舞台美术和舞台演出综合一等奖。

接着，民间艺人郭天明又将弦子腔皮影戏传统剧目《沽酒》改编成《三石二两七》，由平利县红旗剧团代表安康地区参加陕西省1960年3月举办的"新搬上舞台剧种"会演，捧回了剧本创作、戏曲音乐、舞台美术和舞台演出综合一等奖。平利弦子戏一举成名，享誉三秦大地。这一在民间流传了150多年的乡野小戏，终于跻身于戏曲百花苑中，成为一个独具地方特色的新型剧种。

嗣后，红旗剧团又连续排演了《下河东》《群英会》《张松献图》《下西川》《铡美案》《大香山》《游西湖》《生死牌》《九连珠》《打孟良》《辕门斩子》《辕门射戟》《逼上梁山》《杨八姐盗刀》《乔老爷上轿》等数十个古典戏曲剧目，借鉴汉调二黄的表演技艺，采用汉剧人物脸谱、扮装和舞台美术，突出弦子戏演唱风格，探索并积累了弦子戏舞台演出的丰富经验。此后，弦子戏作为平利县红旗剧团的常演戏曲剧种日趋完美，先后创作排演

了《松岭钟声》《回娘家》《送香茶》《喜临门》《摘匾》《追箱》《游乡》《两相喜》《春水宜人》《一颗红心》等30多台现代大戏。1997年10月，平利县文化馆组织文艺工作人员创作和排演的弦子腔现代戏《审女婿》，荣获中华人民共和国文化部主办的全国第七届"群星奖"铜奖。

随着国家对非物质文化遗产保护工程的全面启动，起源于平利地方的弦子腔，于2007年5月进入陕西省首批非物质文化遗产保护名录。2011年5月，弦子腔被列入第三批国家级非物质文化遗产名录，吴成全被评定为弦子戏代表性传承人。2019年11月，《国家级非物质文化遗产代表性项目保护单位名单》公布，平利县文化馆、平利县红旗剧团获得弦子腔保护单位资格。

弦子戏代表性传承人吴成全，生于1962年，自幼酷爱民间文艺，12岁即会唱平利民歌，16岁拜平利弦子戏李家班第四代掌门人李鉴德学习演唱弦子腔皮影戏，18岁艺成出科，正式登台献艺。1989年师父李鉴德逝世之后，由吴成全接替领班担任主演，成为平利弦子戏李家班第五代传人，也是平利弦子腔皮影戏目前仅有的一位拦门主演操耍皮影签子的把式。

吴成全记戏多，戏路宽，套路熟，技术全面，声腔道白字正腔圆。演唱不同角色，声情并茂，以情动人。多年担任拦门主演，练出了一手操耍皮影签子的过硬功夫，每场戏演出当中经常赢得台前观众阵阵喝彩。他勤于思考、勇于创新，把"喊腔号子"程式性地应用在每一个板式主要唱段结尾和场口上，相应减少了"喊腔号子"的随意性，增强了皮影戏演出转板和换场的连贯性，使其更具有戏剧艺术风采。30多年来，他随同师父和师兄弟一起，共演出弦子腔皮影戏4000余场，为传承和发展平利弦子腔艺术积累了丰富的经验。

# 第五章
## 舞台大戏

相对地方小戏而言，舞台大戏行当齐全，情节错综复杂，人物丰富多彩，能演袍带戏等大型剧目，流布区域宽，受众人数广，社会影响大，能代表一定历史时段戏曲发展的高度。

旦角和丑角　陈团结/摄

# 秦　腔

秦腔是发源于陕西，流布于西北五省（区）的大剧种，形成于明代中期，在其五六百年的发展历程中，涌现出四路秦腔、三次高潮。2006 年，秦腔入选国家级首批非物质文化遗产名录，目前有九位国家级传承人。

## 一、秦腔史话

### 四路秦腔

东路秦腔——同州梆子是最早形成的秦腔流派。2008 年，同州梆子入选第二批国家级非物质文化遗产名录，大荔县剧团何满堂为项目国家级传承人。同州梆子是由诗赞体的"变文""劝善调"演化而来，其特点是以硬木梆子击节，以一首乐曲为基础，运用各种节拍形式（即板式）做种种不同的变奏发展，以一对上下句作为基本的结构单位，可以用一对上下句组成一段独立的乐曲，也可以用若干对上下句组成一段乐曲，唱词的基本格式是七字句和十字句，节奏整齐，在衬字的运用上也更为自由，能够充分发挥节奏变化的戏剧性功能。

同州梆子的出现，标志着戏曲音乐板式变化体的诞生，打破了曲牌连缀体一统天下的局面，完成了中国戏曲由古典形态向近代形态的革命性转化。后向东、向南流布，形成了蒲州梆子、晋剧、河北梆子、河南梆子等众多的梆子腔声腔剧种。

同州梆子艺术积淀十分雄厚，遗留下来了 1000 多个剧目。其中《刺中山》和《画中人》是现存最早的同州梆子手抄本。道光以后的抄本更是屡见不鲜。同治年间（1862—1874）的木刻本现在也有发现，诸如《昭君和

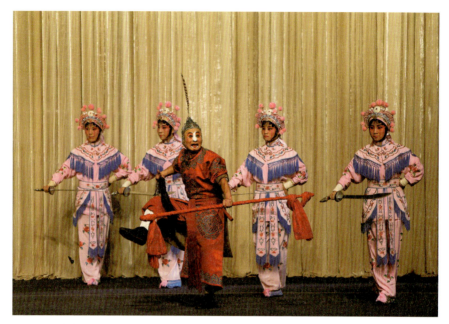

同州梆子《辕门斩子》剧照　尚洪涛/摄

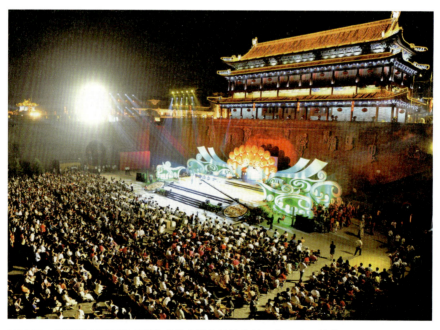

2010年，第五届中国秦腔戏剧艺术节在西安城墙瓮城开幕　陈团结/摄

番》《余宽休妻》《周兰英堂口认母》《断桥亭》《斩秦英》《凤凰山》等。在现存的大批剧本、曲牌抄本和戏曲文物中,处处显示出同州梆子的悠久历史和雄厚基础。

明代末叶已有同州梆子的班社和演出活动。清初康熙四年(1665),同州梆子出现了同州朝邑班的白牡丹及合阳黄菊花等名伶,并进京献演。在眉户传统剧目《钉缸》里面,提到乾嘉时期同州梆子在北京的班社和演员:

> 北京城有台名戏,四海扬名。列公们请坐,我表其详。班名叫德盛,他有四十八口戏箱。十四王的箱主,领班长姓王,打板的姓李,拍铙钹的老唐,拉弦索的董平,扫前场的玉郎。大鼻子二儿是黑脸,盖世无双;魏三唱小旦,眉毛儿果强。张二奎的生角,武把子刚强。班内人多,我也不能细表其详。城隍庙有戏,咱们同去逛逛。初开台龙虎相斗,苟家滩彦章。点了一折梢戏,叫作什么《钉缸》……

如果这则材料属实的话,那么我们不但知道了一批同州梆子的演员,而且获悉了一个同州梆子班社——德盛。嘉庆以后,同州梆子艺人仍不乏进京献艺者,如著名须生王谋儿、文武花旦李桂亭等,就曾先后于光绪和宣统年间于京师演出,直至辛亥革命后才返回陕西。

同州梆子角色行当齐全,特重花脸、须生、正旦、武生等"四梁""四柱"。剧目以武功戏见长,居四路秦腔之首,演出讲究五段式:

(1) 天官帽头——吹奏《三眼腔》之类的成套曲牌;

(2) 锣鼓吵台——吹号、放炮、演奏各套锣鼓曲;

(3) 男女接场——全部角色"亮箱";

(4) 武打开场——表演各种奇特技巧;

(5) 开正本戏——先出折戏,后出本戏。

表演讲究功底、架势与特技。旦行倚重跷功、手帕功、变衣功、背翻功,生行倚重靴底功、帽翅功、头巾功、髯口功、空翻功,丑行倚重吊帽

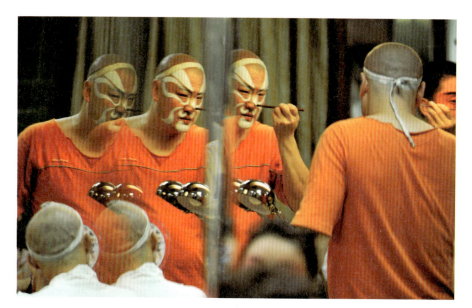

秦腔男演员化装,镜子里出现了多个影子　陈团结/摄

秦腔女演员化装,镜子里出现了多个影子　陈团结/摄

花脸演员化装　陈团结/摄

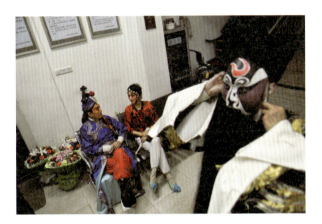

后台准备登场的演员　陈团结/摄

后台，演员和孩子　陈诗哲/摄

盖、钻席筒、夹鸡蛋、簸簸箕、钻铡刀，武行侧重腾挪空跃、真枪实打，经常运用穿火靠、踢纱帽、翻天印、钟离衣、镖叉、转盔、翎扫灯花、碗打碗、跳判喷火、耍翎子、三节棍、打连枷、打口条、鞭扫灯花、指扫灯花等传统技艺。在表演中施放烟火也很讲究，有烧山火、圆圈火、扑灯蛾、碰头火、金线吊葫芦、七十二把锉刀火等20余种。

同州梆子的音乐风格以慷慨激昂为特点，具有古秦风车辚辚驷铁的情调。与此相适应，其乐器的音量也宽宏高亢，梆子击节始终是其最突出的特点。伴奏乐器以二股弦为主，辅以三弦、胡琴、琵琶、琥珀等。唱腔过门短促，更显"繁音激楚"之美。

西路秦腔——西府秦腔以陕西宝鸡（主要以岐山、宝鸡市陈仓区、凤翔三地为主）为中心，波及西北五省的一个秦腔支派。西府秦腔由周至调与礼泉调合流而来，乾隆嘉庆年间又吸收宝鸡陇县陇东调中的吹腔，形成西府秦腔与其他几路秦腔中最为不同的声腔风格。吹腔、昆腔和以竹笛、唢呐包腔的板式几乎占据西府秦腔常演剧目的一半。其中还有罗罗腔、高腔和勾腔的唱段或唱句。剧目特有套本戏，即将两本人物、化装、表演类似的剧目，在同一舞台上分场联套一起演出。表演重虚，道白习插俗话，唱腔讲究火而不爆、沉而不散。大板起调十八拐，拖腔不带"衣""安"虚字音。特技很多，有钓鱼、铡人、换头、倒腕挂经，真假难分；鞭扫灯花、鞭打靠旗、五雷打碗、扑洪沟，绝妙惊险；打红拳跌叉、搬朝天镫、作胡旋舞、翻小翻，技艺夺目；搬石头、耍单鞭、抡大刀、跑马、打秋，做派高超。西府秦腔在明朝末年已有班社的演出活动，清道光至光绪年间达到鼎盛，仅西府10余县即有100多个班社流动演出，曾有"四大班，八小班，七十二个馍馍班"之说。

南路秦腔——汉调桄桄流行于陕南，用汉中语音为基础演唱，又以梆子击节而得名，在群众中影响极深，有"吃面要吃梆梆子，看戏要看桄桄子"的民谚。明代末年，关中周至、宝鸡等地秦腔戏班，经常从周至南下，经党洛路到汉中洋县等地演出。到了清代乾隆年间（1736—1795），洋县出

马元脸谱

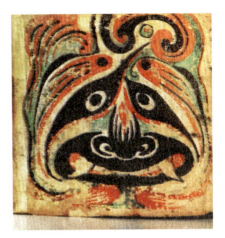
鬼面杨迟

灵官脸谱

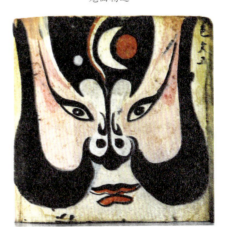
包公脸谱

西府秦腔脸谱

现了本地秦腔戏班，艺人多为当地人，采用了本地方言和语音演出，汉调桄桄的名称便由此出现。

汉调桄桄传统剧目抄藏本计720余本，音乐为梆子腔板式变化体。唱腔板式有二流、慢板、拦头、七锤等，且有花音（欢音）、苦音及快板、慢板之别。杂腔杂调有昆曲、罗罗腔、吹腔、板歌、佛歌、吟诵调等。表演艺术简陋，程式特技却十分丰富。表演特技有顶灯、箍桶、变脸、换衣、揣火、烧包、抽肠换肚、撒莲花、枪破刀剑、刀破剑枪等50多种。因经济条件所限，民国以前，服饰十分简单，生、净不穿靴，常穿草鞋演出，民间有"草鞋班"之称；化装亦不讲究，旦角涂粉少许，头插几枝野花即可作场。民间崇尚唱功，讲究夜听十里大调。须生谢兴隆的唱腔号称"燕过梁"，具有听远不听近的特点，被誉为汉中的好唱家。当他演出《葫芦峪》《辕门斩子》等戏时，观众为其放炮、挂彩，处处可见。2006年，汉调桄桄入选国家级首批非物质文化遗产名录。有陶和青、许新萍、李天明三位国家级

人生如梦，戏如梦。演员的影子　　陈团结/摄

花脸演员　陈诗哲/摄

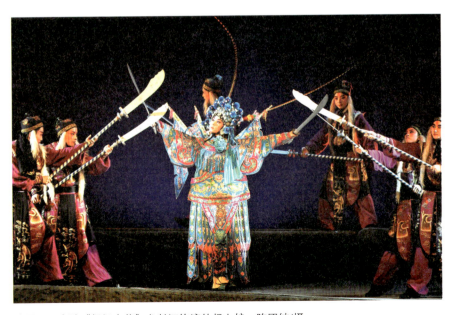

武旦——秦腔《杨门女将》弋长江饰演的杨七娘　陈团结/摄

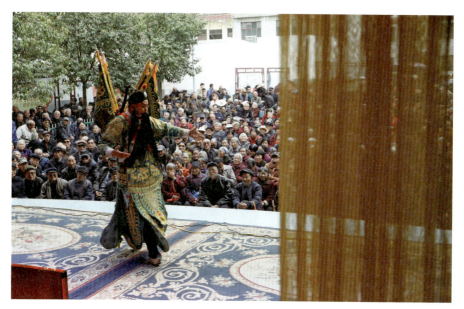

台上台下　陈诗哲/摄

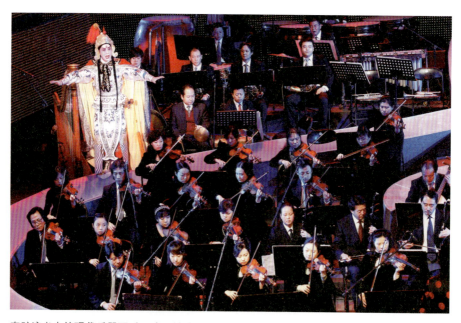

秦腔演出中的现代乐器配乐　陈团结/摄

非遗传承人。

中路秦腔——西安乱弹是在东西两路秦腔的汇流中形成的。乾隆时期"西地梨园三十六",著名班社有保符班、江东班、双赛班、锦绣班等。在这些班社中,名伶层出不穷。如清代严长明所说曲部中有"三绝":"有祥麟者,以艺擅,绝技也;小惠者,以声擅,绝唱也;琐儿者,以姿首擅,绝色也。"①来自各个流派的艺人在西安同台献艺,不断磨合,逐渐促成了西安乱弹。从渊源上讲,大荔腔、渭南腔、礼泉腔和周至腔都是西安乱弹的先声。转益多师,博采众长,由此形成其唱腔高亢,气势雄浑,表演动作幅度较小,风格清丽细腻的特点。

道光至光绪年间(1821—1908),西安乱弹得到了尤为突出的发展。西安郊县城乡各种宴席、庆典及祭祀活动都要演唱大戏秦腔。咸宁、长安、兴平等县元宵节、东岳庙会,常是陈戏多台,观众如潮。涌现出了润润子、陈雨农、党甘亭、李云亭、刘立杰等堪称秦腔表演艺术家的优秀演员,各以自己的拿手好戏和精湛技艺,赢得了广大观众的喜欢和爱戴。

民国时期是西安乱弹重要的发展转折阶段。一方面因其地利,便于兼取东、西两路秦腔(即同州梆子与西府秦腔)之长,取得了发展的优势。另一方面,西安易俗社的"改良新声",一时引领陕西及西北各地舞台新风。从此,东路、西路秦腔开始衰落,逐渐被西安改良秦腔所超越。至1926年,改良秦腔覆盖全省,西安乱弹的命名遂废,通称"秦腔"。

四路秦腔,风格各异,色彩纷呈:同州梆子调高,具有高亢激越、拉腔多的特点;西府秦腔平和,表演动作少;汉调桄桄柔和清细,西安乱弹刚柔相济。所以民间有"东哎哎(东路秦腔拉腔多发"哎哎"之声)、西慢板(西府秦腔慢板多)、汉调桄桄忒缠绵,西安唱的好乱弹"的说法,可见秦腔在清代的繁荣景象。

---

① 严长明:《秦云撷英小谱》,参见《秦腔研究论著选》,陕西人民出版社,1983年版,第175页。

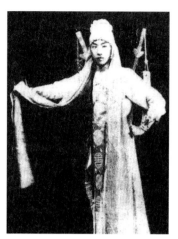
润润子

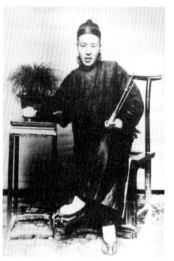
李云亭

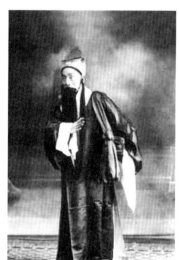
刘立杰

陈雨农

### 三次高潮

（1）清代乾隆年间，从魏长生到"剧坛盟主"。

乾隆年间，在"西地梨园三十六"，班班舞台竞技、社社弦歌不辍之际，一代名伶魏长生闯入北京，在第二次"花雅之争"中，击败昆曲、京腔，使秦腔登上"剧坛盟主"的宝座。

魏长生，字婉卿，四川金堂人，行三，故又以"魏三"称。少年时入秦腔班社学艺。乾隆四十五年（1780），他随人到京入双庆部献艺。此时，这个戏班正不为观众赏识，魏长生就告诉双庆部同人："使我入班，两月而不为诸君增价者，甘受罚无悔。""既而以《滚楼》一剧名动京城，观者日至千余，六大班（指演京腔的班社）顿为之减色。""一时歌楼观者如堵，而六大班几无人过问，或至散去。"[①]在这种情况下，"六大班伶人失业，争附入秦班觅食，以免冻饿而已。"[②]于是他们纷纷仿效魏长生唱的秦腔，出现京腔秦腔同台演出"京秦不分"[③]的新局面。时"征歌舞者无不以双庆部为第一也"[④]。一时之间，魏长生"名动京师"[⑤]，"其继之者如云"[⑥]，委实成为京师戏曲界领军人物。

就在魏长生演出秦腔正如日中天之时，清廷却出示禁令不许他在北京演出。乾隆五十一年（1786），他不得不离开北京，南下到达扬州，加入江鹤亭班。《扬州画舫录》记载："四川魏三儿，年四十，来郡城。投江鹤亭班，演戏一台，赠以千金。尝泛舟湖上，妓舸尽出，画桨相击，湖水乱香。长生举止自若，意态苍凉。"嘉庆五年（1800），年过半百的魏长生，又一次来到北京献艺。嘉庆七年（1802），魏长生演出《背娃进府》时，由于年

---

①④⑥吴长元：《燕兰小谱》，参见张次溪编：《清代燕都梨园史料》（上），中国戏剧出版社，1988年版，第32、45、132页。
②戴璐：《藤阴杂记》，上海古籍出版社，1985年版，第64页。
③李斗：《扬州画舫录》，中华书局，1960年版，第131页。
⑤昭梿：《啸亭杂录》，上海古籍出版社，2012年版，第169页。

《燕兰小谱》书影

老体衰，气断声绝，倒在了他一生钟爱的戏曲舞台上。魏长生虽然离开了人世，但他的名字、他的秦腔艺术却流芳百世。这正是："海外咸知有魏三，清游名播大江南。"[1]

日本学者青木正儿说："自乾隆四十四年魏三入京，以迄银官逐出都中，期间不满十年。在此短期间中，颇起京师戏台上革命之大漩涡，犹如共耍狮子，狂舞乱跳，博得满场喝彩声中隐入幕中而去之魏长生师徒，真可嘉可羡者！"[2]

（2）民国初年，易俗社横空出世。

民国元年（1912），李桐轩、孙仁玉等人，在民主革命风潮的影响下，

---

[1]小铁笛道人：《日下看花记》，参见张次溪编：《清代燕都梨园史料》（上），中国戏剧出版社，1988年版，第105页。
[2]青木正儿：《中国近世戏曲史》，王古鲁译，作家出版社，1958年版，第440页。

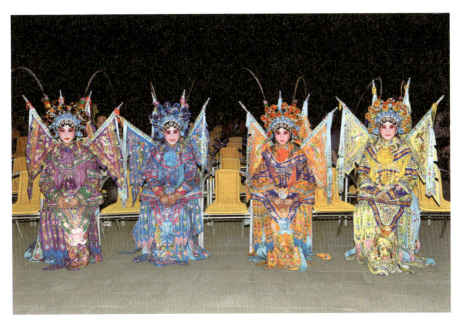

四名武旦演员　陈诗哲/摄

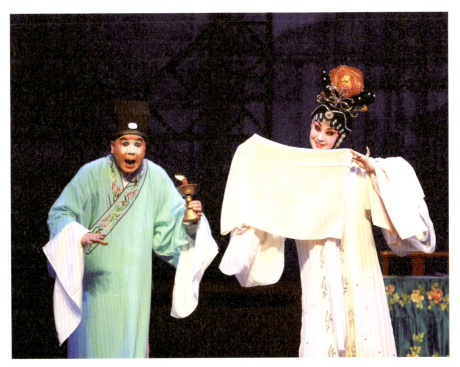

中国戏剧"梅花奖"获得者任小蕾（右）与张波表演秦腔《活捉三郎》　陈团结/摄

在西安发起创建"陕西易俗伶学社"（后改名"西安易俗社"），以"辅助社会教育，启迪民智，移风易俗"为宗旨，设班培养演员，创立戏曲编写机构，同时对秦腔音乐、剧目、表演、舞美等进行了全面改革，使中路秦腔面貌为之一变。创作了一批反映民主思想的新剧目，如李桐轩的《一字狱》，孙仁玉的《大婚姻谈》《三回头》《柜中缘》，吕南仲的《双锦衣》，高培支的《人月圆》《夺锦楼》，范紫东的《三滴血》《软玉屏》《颐和园》，李约祉的《庚娘传》《算卦骗人》，封至模的《还我河山》，等等，演出深受人们欢迎。为了培养艺术人才，剧社延聘秦腔名演员陈雨农、党甘亭、刘立杰、聂金铭及京剧名师唐虎臣为分科教练，形成最佳的戏曲教练团队。从1915年至1949年，共培养了十三期学生，累计600余人，其中佼佼者有被称"西刘"（北梅、南欧）的刘箴俗，被誉为"西京梅兰芳"的王天民等一批优秀演员。其演职人员犹如"种籽"一样，撒遍西北诸省，成为发展秦腔艺术事业的一支重要力量。为了促进艺术交流，1921年，剧社专程去汉口演出一年半。1932年和1937年两度巡演北平、山西、河南、河北，使该社享誉全国戏曲界。1924年，鲁迅先生一行来西安讲学的20天内，曾5次观看该社的《双锦衣》（前后本）、《人月圆》《大学传》及其他折子戏，并捐赠讲学酬金现洋50元，题写"古调独弹"匾额惠赠。

（3）20世纪五六十年代，三大秦班晋北京、下江南。

1958年11月，陕西省以优秀秦腔剧目《三滴血》《火焰驹》《赵氏孤儿》《游西湖》《窦娥冤》《一罐银圆》，眉户剧《梁秋燕》《鹰山春雷》，碗碗腔《金琬钗》《白玉钿》等10个大戏，由陕西省戏曲剧院二、三团和西安易俗社组成赴京汇报演出团，在北京演出42天，受到党和国家领导人的热情鼓励和北京戏曲界的好评，史称"三大秦班晋北京"。1959年9月20日，这个演出团又带着《三滴血》《赵氏孤儿》《游西湖》等戏，二次晋京参加了庆祝新中国成立10周年献礼演出，随后赴福建前线作慰问演出，又在江南数省巡回演出，历时半年，被称为"三大秦班下江南"。

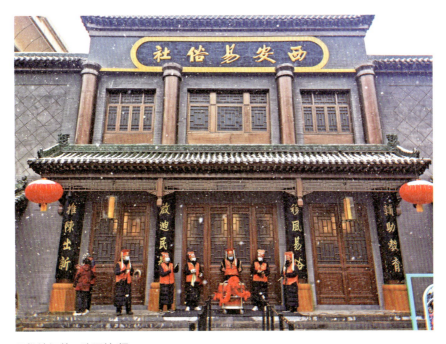

易俗社门前　陈团结/摄

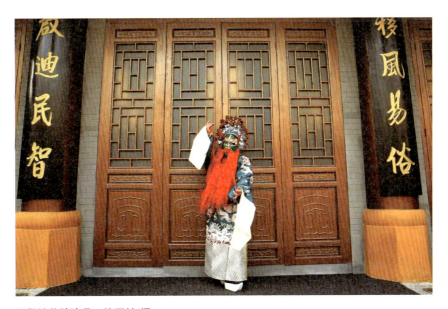

易俗社花脸演员　陈团结/摄

易俗社街区改造后看演出的群众　陈团结/摄

易俗社演出秦腔历史剧《双锦衣》　米卫红/摄

"衰派老生"刘毓中在《三滴血》中扮演周仁

## 二、秦腔艺术

秦腔在五六百年的发展过程中,在剧目、表演、音乐、舞美等综合艺术各方面,都形成了独具风采的艺术特征。

### 江湖二十四大本

秦腔剧目丰富多彩,浩如烟海。据20世纪60年代初期统计,共有8000多本,陕西省艺术研究院收藏有2689本。其中大多是手抄本,那是20世纪50年代直接由老艺人口述记录下来的。但也有一批清代的原始剧本,最早的是乾隆五十三年的手抄本《下宛城》;还有嘉庆年间的《火烧新野》《画中人》《刺中山》《反五关》;道光年间的《法门寺》《阴阳剑》《十王庙》《花

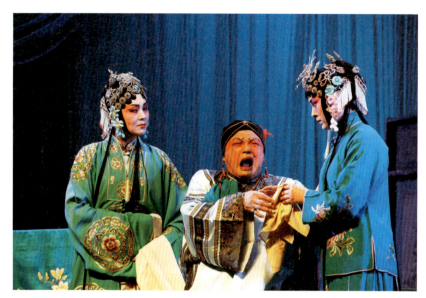

秦腔折子戏《看女》剧照　张锋/摄

赠剑》；咸丰间的《武观音堂》《收殷郊》《双凤钗》《鸳鸯碑》《重耳走国》《芙蓉剑》《玄都观》《龙凤针》；同治年间的《清白居》《破索阳》《葫芦峪》《麟骨床》；光绪年间的《火雷珠》《玉支玑》《审苏三》《柳河川》等。这么多清代剧本能保留至今，足以说明秦腔艺术历史积淀的厚重。

从原始剧本和手抄本来看，秦腔剧本大多为古代故事剧。计有先秦故事剧 124 本，两汉故事剧 54 本，三国故事剧 123 本，西晋南北朝故事剧 16 本，隋唐五代故事剧 160 本，两宋故事剧 187 本，元明清故事剧 200 本，神话故事剧 57 本，朝代不明的故事剧 100 本。这些剧目，题材十分广泛，上自盘古开天辟地的神话、传说故事，中经几千年文明社会，下至清代的重大政治事件和日常现实生活。"事不必皆有征，人不必尽可考。"[①]举凡天上

---

① 〔清〕叶宗宝：《〈缀白裘（六集）〉序》

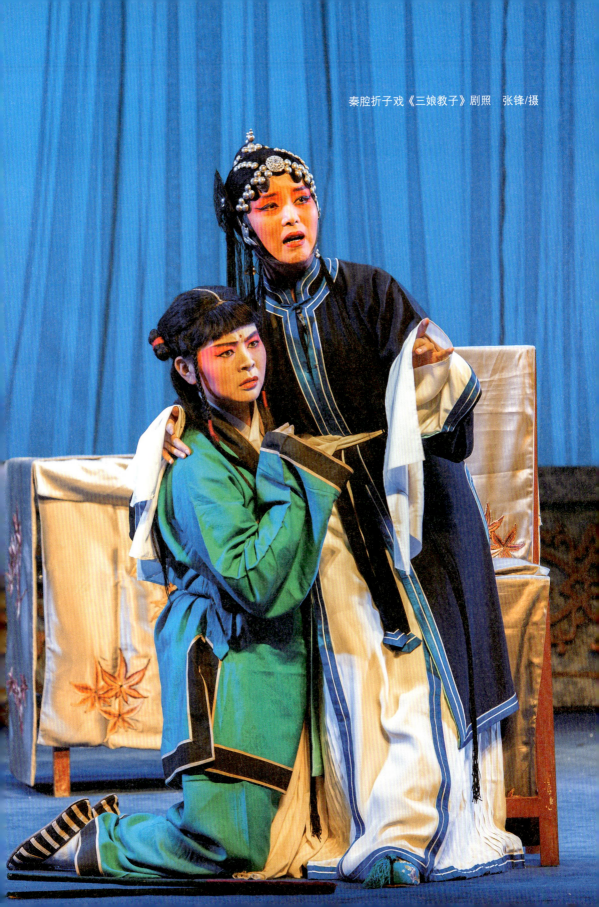

秦腔折子戏《三娘教子》剧照　张锋/摄

地下、古往今来、小说演义、里巷传闻，冥司三界，无所不包。只要可以"勉世"或"娱情"，即可入剧。这些剧目，题材多样，内容丰富，或颂扬爱国情怀，或张扬忠臣义士的献身精神，或同情广大妇女的悲苦命运，或以喜剧的眼光笑看人生。诚如欧阳予倩所说：秦腔除"适宜于表演慷慨激昂或凄楚悲切之情，用之以调笑戏，活泼流丽，玩艳动人"。

清代为多个班社普遍演出的剧目，有500部左右。最受观众欢迎的，主要有"三珠一坠一寺"即《庆顶珠》《串龙珠》《明月珠》《玉虎坠》《法门寺》，"三打一破"即《打銮驾》《打金枝》《打镇台》《破宁国》，以及民间流行的"江湖二十四大本"：

《麟骨床》上系《串龙珠》
《春秋笔》下吊《玉虎坠》
《五家坡》降伏《蛟龙驹》
《紫霞宫》收藏《铁兽图》
《抱火斗》施计《破天门》
《玉梅绦》捆住《八件衣》
《黑叮本》审理《潘杨讼》
《下河东》托请《状元媒》
《淮河营》攻破《黄河阵》
《破宁国》得胜《回荆州》
《忠义侠》画入《八义图》
《白玉楼》欢庆《渔家乐》

这里列举的秦腔"二十四大本"，最能体现出秦腔"慷慨激昂、热耳酸心"的艺术风格，也是秦腔影响最为深远的剧目。

### 十三头网子

秦腔角色有十三门二十八类，即：（1）老生：分安工老生、衰派老生、

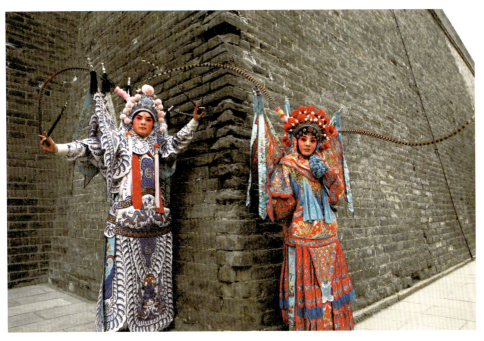

西安城墙下的秦腔演员　陈诗哲/摄

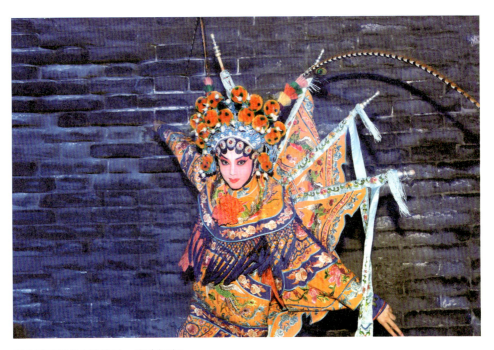

西安城墙下的秦腔演员　陈诗哲/摄

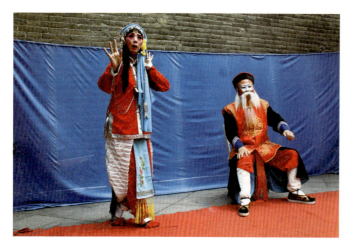

西安城墙根民间戏曲爱好者演出秦腔《苏三起解》　赵利军/摄

西安钟楼前的戏剧写真　陈团结/摄

演员在灞河拍摄戏曲公益宣传片　陈团结/摄

靠把老生；（2）须生：分王帽须生、靠把须生、纱帽须生、道袍须生和红生；（3）小生：分雉尾生、纱帽生、穷生、武生；（4）幼生；（5）老旦；（6）正旦：分挽袖青衣、帔蟒青衣；（7）小旦：分闺阁旦、刀马旦；（8）花旦：分玩笑旦、泼辣旦；（9）武旦；（10）媒旦；（11）大净；（12）毛净；（13）丑：分大丑、小丑、文丑、武丑。

艺人说："十三头网子，无所不能。"各门角色都有其独特风格和拿手好戏。

### 脸谱三原色

秦腔脸谱讲究庄重、大方、干净、生动和美观。颜色以三原色为主，间色为副；平涂为主，烘托为副。所以极少有过渡色。在显示人物性格上，表现出"红忠、黑直、粉奸、金神、杂奇"的特点。格调主要表现为线条粗犷、笔调豪放、着色鲜明、对比强烈、浓眉大眼。图案华丽，寓意明确，性格突出，人称"火爆"格调。表现出和音乐、表演风格上的一致性。除净角外，有个别生角和旦角也开脸谱。

### 音乐"六大板式"

二六板：一板一眼形式。节奏紧凑而灵活，长于叙事。由于它能同唱词中的语言音调紧密结合，呈现出一种字多腔少的状况，有利于对事件、情节的叙述。基本结构形式是由两个前后呼应、长度相等的乐句组成为一个乐段，两句均起于"眼"落于"板"。因起板的不同，又有摇板、原板的区别；又因落板的有别，出现了齐板、留板、歇板的差别。

慢板：一板三眼形式。曲调迂回婉转，具有很强的抒情性，句中和句末常有较长的拖腔和彩腔，长于表现人物复杂多变的思想情感和内心世界的活动。因速度的不同变化，又有快三眼、慢三眼之别。

带板：有板无眼形式，是秦腔唱腔中最具戏剧性的一种板式。常用在戏剧矛盾冲突最为激烈尖锐和戏剧情节十分紧张的时刻。可单独使用，也

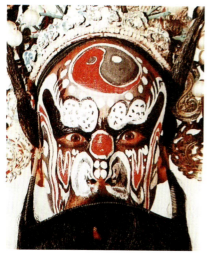

三教脸谱　　　　　孙悟空脸谱

闻仲脸谱　　　　　钟无艳脸谱

秦腔脸谱

可同其他板式连接使用，并常将唱腔的情感推向高潮，表现出一种痛快淋漓、酣畅豪放的戏剧性效果。

二导板：一种特殊板式，一板一眼形式，一般只有一个乐句，只有上句，而无下句，须和其他板式相接。用在唱段的开始，起到导入其他板式大段唱腔的作用；用在不同板式之间起到过渡的作用。既可叙事，又可抒情。

垫板：散板形式。它是根据戏剧情绪和音乐表现的需要，直接从带板中发展而成的一种板式，由上下两个乐句构成，节奏自由，无板无眼，属散板结构。结构紧密，曲调连贯，抒情性很强，长于表现激烈慷慨、紧张奔放的豪情逸致。还可以根据剧情与人物情感的需要，尽情发挥，不受节拍与时值的限制，表现出一种抒情、叙事相结合的特色。

滚板：散板形式，是一种半吟半唱（即吟诉性）的板式，节奏十分自由。唱词可以是齐言的字句、十字对偶句，也可以是一字一音或一字多音有机结合的散文，而以后者最为典型。只有苦音，没有欢音。善于表达一种极为悲痛、酸楚、凄切、伤感的情感。它可以同其他板的板式结合，或作起板，或插入大段唱腔之中。

## 三、国家级秦腔艺术传承人

自 2006 年国家开展非物质文化遗产保护工作以来，陕西省有 9 位秦腔表演艺术家入选国家级秦腔艺术传承人。

### 西府秦腔泰斗——吕明发

吕明发（1923—2013），陕西省宝鸡凤翔县人，主工须生戏，精于鞭扫灯花、抢麻鞭、五鞭连响、打雷碗等技巧，在秦腔舞台堪称一绝，被誉为"活关公""活伍员"，代表作《临潼山》《伍员逃国》《太和城》等。

吕明发 8 岁学艺，12 岁登台演出，中华人民共和国成立前转辗甘肃天水等剧社，1950 年回凤翔县人民剧团工作。他将西府秦腔的绝活很好地继

承了下来，唱腔也保留了许多西府秦腔最原生态的唱法，如吹腔、昆腔、佛调等。尤其武须生、红生的表演具有突破性的进展，其表演自青年时即自成一派，经数年广采博取，吸纳京剧红生风范和流派表演，艺术日臻提高、完美。在秦腔传统剧目《太湖城》中，吕明发扮演孙武时所表演的"打五雷碗"绝活，将两只碗扣在一起，双手绕圈磨合，将左手的碗向舞台顶部的木梁抛去，等快落下时再将右手的碗抛上去，两碗在空中相撞击碎。这一绝活在秦腔舞台堪称一绝。

### "火中凤凰"——马蓝鱼

马蓝鱼，1936年生于榆林县镇川堡，1948年春天入陕甘宁边区民众剧团学艺。当时延安生活很艰苦，马蓝鱼和剧团"娃娃队"的七八个女学员，住在土窑洞里面，褥子下铺的是草，合盖一床被子，吃的是窑洞前自己种的西红柿、白菜、土豆。上课排练没有钟表，只能点香计时。甚至连戏装都没有，要自己画插旗、跟村里新媳妇借绣鞋。但这样的日子，对吃惯了苦的马蓝鱼而言已经很幸福。她每天天不亮就起床吊嗓子，晚上则借着月光练功。入团三个月后，马蓝鱼在民众剧团的"娃娃队"里脱颖而出，"小试"名列第一。第一次登台是在一个农村的土场子上，给解放军和当地老百姓演出《鱼腹山》，马蓝鱼饰演王兰英。1948年8月人民解放军收复延安以后，剧团回到延安，她经常随团下部队、工厂、农村演出，在演戏实践中锻炼提高。

1949年中秋节民众剧团离开延安，一路走到西安，随后成立了西北戏曲研究院。这一时期，秦腔在西安发展飞速，剧本内容、表演音乐、舞美编排等，都呈现一派新气象现。由马蓝鱼主演的新编古代剧《游西湖》，就作为其中代表诞生在此时。这出戏集中了许多艺术家的智慧。比如化装，在传统《游西湖》中，李慧娘的鬼装非常恐怖，带有封建迷信色彩。但在新编《鬼怨·杀生》这折戏中，就摒弃了恐怖，而把面部化装成红润的脸色，用一身缟素，长纱飘飘，既有艺术性，又能隐约表达出"鬼"的身份。新

"火中凤凰"马蓝鱼与梅花奖得主李军梅　陈团结/摄

排剧更注重舞台观赏性,芭蕾、京剧、川剧中值得借鉴的舞台技巧都被巧妙编入:当慧娘为救心爱的裴生,与刺客廖寅进行搏斗,芭蕾的慢步被糅进原有的青衣台步之中,强化了飘忽的感觉。同时借鉴了川剧中的托扇动作来增加效果。把秦腔"八大绝活"之一的"吹火"引入剧中,更是精妙绝伦。当身着白纱的马蓝鱼扮着李慧娘翩翩起舞,一口一口地吹火——直吹、斜吹、仰吹、俯吹、蹦子翻身吹,舞台上烈焰腾腾,瞬时火焰连成一条龙,瞬时又呈蘑菇状,令人目不暇接。极传神地表达出慧娘此时此刻的复仇心态。但鲜有人知,为了能在舞台上达到最完美的效果,当年只有17

岁的马蓝鱼付出了怎样的努力——为了表现出鬼魂的游动飘忽，她练习踩跷，直到脚疼腿肿；学习"吹火"技巧，她在训练时两次烧伤脸部；为了更好地掌握唱腔技巧，她转益多师，先后向秦腔老艺人李正敏、何振中、杨金声、董化清、王德元等请教学习，苦学苦练。

功夫不负有心人。1953年，新编《游西湖》一经公演，惊艳氍毹，一炮而红。1958年，该戏在北京演出的时候，梅兰芳当场起立鼓掌，后来写文章称赞马蓝鱼的演出："她把慧娘的悲愤心情和善良性格，在那如泣如诉的歌唱和矫捷轻盈的舞蹈中，刻画得很细致……把慧娘的英雄形象提高到了英勇高洁的峰巅。"戏剧大师曹禺也称赞："马蓝鱼极吸引人的表演，把慧娘沉重的痛苦挖掘到最深处。"1959年国庆10周年时，《游西湖》再度进京演出，接着巡演江南，"火中凤凰"享誉全国。

1972年，重回西安的马蓝鱼转到幕后，先后在陕西省艺术学院（西安音乐学院前身）、陕西省艺术学校任教。1979年，任新成立的陕西省戏曲学校主管业务的副校长，直至1996年离休。从1980年省戏校首批招生开始，她的学生遍及西北五省（区），先后培养出李小锋、齐爱云、李君梅三位"梅花奖"演员，他们已成长为陕西戏曲界的领军人物。

### "秦腔金嗓子"——马友仙

马友仙，1944年出生于陕西省合阳县，1952年考入咸阳市大众剧团学演小旦、兼演青衣，10岁时以一出《柜中缘》唱红了咸阳以及邻近地区。1960年，参加陕西省戏曲青年演员观摩演出，她以一出《断桥亭》震惊四座，获得优秀表演奖。1961年，马友仙调入陕西省戏曲研究院秦腔团，在著名戏剧艺术家马健翎、秦腔表演艺术家李正敏和著名导演史雷、韩盛岫、李文宇等艺术家的亲切指点和培育下，在著名戏剧作曲家肖炳和著名琴师板胡演奏家杨天基、杨满元的配合帮助下，经过长期的磨炼和舞台实践，逐渐成长为誉满西北、蜚声中外的秦腔表演艺术家。她所塑造的人物性格鲜明、形象迥异、活灵活现、栩栩如生，像《蔡文姬》中的蔡文姬、《谢瑶环》

"秦腔金嗓子"马友仙收到观众送花　陈团结/摄

中的谢瑶环、《窦娥冤》中的窦娥、《十五贯》中的苏戌娟、《恩仇记》中的钱素云、《断桥》中的白素贞、《情探》中的敫桂英、《三堂会审》中的玉堂春、《红灯记》中的李铁梅、《洪湖赤卫队》中的韩英等,都非常成功。她主演的秦腔《谢瑶环》被文化部列为秦腔经典,录制音像收藏于文化部中国戏曲资料典藏库。

马友仙天资聪颖,歌喉亮丽。她的音质清脆、高昂挺拔、纯净甜润;音色嘹亮、富有光彩;感情色彩浓郁,气质饱满而又具有强烈的穿透力,似珠玉坠盘,若金钟撞击,既能在高音区中纵横驰骋,又能在低音区迂回婉转。她特别注重演唱技巧,有意识地运用科学的发声方法,把歌唱技法融入秦腔的演唱之中,与秦腔优秀的传统声腔板式有机地结合在一起,形成了独特的演唱风格。她的韵白发音位置准确,吐字清晰圆润,旋律优美,节奏感强,抑、扬、顿、挫、快、慢、轻、重,掌握得恰到好处,很具特色,

真正做到了字正腔圆，韵味十足，以声带情，声情并茂。马友仙在舞台的表演上，非常注重程式的运用，而又不拘泥于既定的程式手法，把戏曲表演的程式创造性地融进人物的情感之中，特别注意细节和人物内心活动的刻画。她以独特的艺术感染力和独到的艺术功力，征服了西北地区广大的秦腔爱好者，被观众称为"秦腔金嗓子"。

### 声腔表演革新家——肖玉玲

肖玉玲，1939年生于西安市长安区（原长安县），秦腔闺阁旦，世称"（小）肖派"创始人，代表剧目有《火焰驹》《玉堂春》《五典坡》《三家春》《红珊瑚》《三堂会审》等。1952年考入西安三意社学艺，工闺阁旦，是中华人民共和国成立后培养的第一代秦腔演员。1958年，年仅18岁的肖玉玲在第一部秦腔彩色艺术片《火焰驹》中扮演女主角黄桂英，受到中央领导接见。

肖玉玲嗓音条件并不太好，但她能很好地运用假声弥补高音区的不足，并在吐字上狠下功夫，不光吐字清楚，而且在行腔时注意咬字、收音和归韵。经过一番努力，她的音域反而更显宽广。在她的唱腔中，很多唱段能自如地游刃三四个八度，时而耸入云霄，时而钻入海底，给人以意境开阔、心旷神怡的感觉。她的假声宽、厚、实，没有虚晃之感，所以演唱通透、明亮。假声运用中又能发挥出自己鼻腔共鸣的优势，使整个唱腔韵味更加醇厚，尤其苦音唱腔能给人以如泣如诉的艺术享受。节奏变换是其非常鲜明的特点，她的慢板慢得缠绵悱恻，快板快得如同砂锅炒豆。在代表剧目《三堂会审》的演唱中，她吐字清晰明快，字字逼人、声声送耳，犹如雨打芭蕉一般，给人以一泻千里、酣畅淋漓的感觉。

肖玉玲扮相秀丽端庄，嗓音激越委婉，表演细腻深邃，动作清逸洒脱，又谦恭好学、勤奋多思。从艺50余年，在100多部传统与现代剧中扮演主要人物，在秦腔闺阁旦行当中独树一帜，她塑造的《火焰驹》中的黄桂英、《秋江》中的陈妙常、《状元媒》中的柴郡主、《玉堂春》中的苏三、《五典

肖玉玲老照片 陈团结/供图

坡》中的王宝钏、《红珊瑚》中的珊妹、《孟丽君》中的孟丽君、《杜鹃山》中的柯湘等艺术形象，个个性格鲜明，一人一面。在《探窑》一场戏中，她一改传统穿黑褶子的装扮，改穿淡紫褶子，巴巾包头，既避免了下一场《赶坡》也穿黑褶子的重复，又很好地体现了这位相府千金虽身居寒窑，仍美貌动人及因忧夫成疾的痛苦心情。刚一上场，还没开腔，就让观众入了戏，这就是艺术家对艺术的精湛诠释。肖玉玲在舞台实践中不断向其他剧种学习，她的《玉堂春》一剧好多地方可以找到京剧的影子，但又是原汁原味的秦声秦韵。总之，肖玉玲是发展和开拓秦腔声腔艺术的一位改革家。

1990年，肖玉玲调西安市艺术学校任教，桃李满天下。如今，她的弟子遍布西北五省，侯红琴、苏凤丽、齐爱云、张小琴、雷通霞等都先后获得了中国戏剧"梅花奖"。

### "秦腔皇后"——余巧云

余巧云，原名余葆贞、余宝珍，1932年生于西安，满族人。自幼聪慧，十几岁就被秦腔名家王文朋推荐到三意社学艺，深得著名艺术家吴立真的真传，又得到晋福长、苏育民、刘毓中等人的指点，14岁登台以一出《别

余巧云（左） 陈团结/摄

窑》风靡秦腔剧坛。她先后在三意社、尚友社、易风社担任主要演员。1948年秋,余巧云在西安桥梓口剧场演出,一时名播长安。当时的《春蕾》杂志发表剧照和评介文章,并给予余巧云"秦腔皇后"的美誉。1949年8月,余巧云受渭南新民社社长刘孝坤的邀请,到渭南演出。中华人民共和国成立后一直在渭南市秦腔一团献艺。在这50多个年头里,她不避寒冬酷暑,面对春华秋实,翻山岭、越沟岔,足迹踏遍了渭南13个县市。

余巧云做工细腻自然,能化程式于自然之中,毫无做作之感。她的唱腔音色有一种奶声奶气之味,迂回缠绵,一唱三叹,讲究气息的把握,特别是小腔的处理很有特色,苦情戏尤见功力。她的道白在生活化和韵律的把握上很有分寸,一些不合韵辙的唱腔,处理得很别致。因为以"巧"取胜,故取艺名"巧云"。

余巧云是继孟遏云、杨金凤之后,秦腔旦角艺术的又一个高峰。她戏路宽,正旦、花旦、小旦皆能,演出的剧目繁多,代表作有《铡美案》《五典坡》《乾坤带》《白玉钿》《梁山伯与祝英台》《打金枝》《汾河湾》《贩马记》《三上轿》《黑叮本》《藏舟》《双下跪》《安安送米》等戏。余巧云为渭南剧团培养了不少演员,入室弟子张爱莲、樊惠琴、党美丽、卫小莉等都已成为颇有成就的著名演员,卫小莉还荣获了中国戏剧"梅花奖"。

### 须生一绝——贠宗翰

贠宗翰,1940年1月生,陕西咸阳人,著名秦腔生角表演艺术家。1952年入西安三意社学员班学艺,师承著名艺人张朝鉴、李天堂、李庆增等。1960年参加陕西省青年演员会演,主演《打镇台》(饰王镇)和《嘉兴府》(饰陈殿荣)引起轰动,同年调入陕西省戏曲研究院。经马健翎、李正敏、袁多寿、韩盛岫等著名艺术家的严格训练和教导,贠宗翰成功塑造了一批性格鲜明的艺术形象,代表剧目有《赵氏孤儿》《十五贯》《鱼腹山》《杀庙》《血泪仇》《二堂舍子》等。

在长期的艺术实践中,贠宗翰纵向继承,横向借鉴,博采众长,善于

吸收兄弟剧种的优长，如京剧须生的身段做派、蒲剧的髯口和帽翅技巧、昆曲的步法指法等，使之融入自己的表演中，形成了注重内心、潇洒稳健、刚柔相济、质朴深沉的表演风格。他的嗓音高亢清亮，行腔圆润流畅，韵味浓郁醇厚，声情并茂。在继承秦腔唱念技巧的基础上，他大胆借鉴京剧花脸唱腔的共鸣特色，运用科学的发声方法，为探索秦腔须生新唱法闯出了一条新路。他的学生有雷涛、包东东等人。

## 秦腔武生传承人——康少易

康少易，1942年出生在西安一个武生世家，其父康顿易文武不挡，当时已是誉满陕西的"名角儿"。康少易5岁学艺，虽没有一副好嗓子，却有着极强的模仿力，对摸爬滚打这些武戏动作，学得又快又好。幸运的是，他所在的剧团，将当时有名的武生张小楼从上海请到了西安。经过大师的点拨，他进步很快，有幸成为张门弟子。张小楼回上海时，有心把他带到上海，以求更大的发展。但当他满心欢喜地准备去见大世面、学大本领的时候，他家因故受到冲击。康少易随后将全部心血倾注在培养儿子康云辉身上。儿子康云辉也很争气，成长为优秀的武生演员，在20世纪初文化部举办的第一届全国京剧优秀演员评比展演中，夺得了自己的第一个全国冠军。

1982年，沉寂多年的康少易以一出武戏《伐子都》，震惊古城。经历了岁月的磨炼，通过刻苦求索，康少易不鸣则已，一鸣惊人。只见他扮演的子都身着长靠，足蹬厚底靴，从三张桌子的高台上，一个倒射虎似的翻下，紧接着又是一个540度的挺身翻僵尸，展示了子都自堕身亡的全部过程。可谓干净利落、精湛绝伦。这台上一分钟的表演，足用去了康少易十年的苦功。为了这一分钟的展现，他寂寞了十年，痛苦了十年，求索磨炼了十年，这一切都融入他那一串高难度技艺中。1984年西安首届艺术节，康少易首次推出武戏《十八罗汉斗悟空》。此剧人物众多，场面宏大，开打火爆，令人耳目一新。后来，在西安古文化艺术节上，康少易主演武戏《铁公鸡》，他的儿子康云翔主演《挑滑车》，这两出戏也红极一时。1994年，祖孙三代

曾一起登台献艺，演出的《四杰村》与《十八罗汉斗悟空》两出武戏也曾引起轰动。

2015年，年过古稀的康少易主演，卫赞成、马友仙助演，陕西省戏曲研究院小梅花团参演的秦腔武生大戏《白猿救母》，再次轰动古城。令观众再一次领略到宝刀不老的秦腔大武生的迷人风采。

### 坤角"活周仁"——李爱琴

李爱琴，艺名六龄童，1939年4月出生于西安市一个贫寒的梨园世家。她祖父是唱皮影戏的，祖父去世后，父亲为了糊口谋生，就带着五六岁的李爱琴背井离乡闯荡江湖。李爱琴先在彭艺社扮小孩、演丫鬟，随后到大华社，在李正敏、董化清先生的培养下，先后演出《探窑》《三娘教子》《五典坡》等戏。由于嗓子好、吐字清，演戏投入，再加上年龄小，李爱琴受到群众的喜爱和欢迎，被称为"六龄童"。1954年，她参加陕西省军区五一剧团，开始系统练功和学文化。为排演《戚继光斩子》，她曾向京剧名家李万春先生学习。1956年，她以《戚继光斩子》参加陕西省戏剧会演，获演员一等奖，并荣立三等功一次。1959年，李爱琴被评为陕西省劳动模范。同年，她入选陕西省演出团并随团到北京以及沪、粤、鄂、滇、川等省市巡回演出，先后得到盖叫天、红线女、陈伯华等名家的指教。

李爱琴是一位多才多艺的演员，她戏路宽广，除擅演小生外，还扮演须生、正旦和老旦等行当。她主演的小生戏有《周仁回府》《张羽煮海》《三滴血》《春香传》《红楼梦》《血手印》等；须生戏有《孙安动本》《生死牌》《三关点帅》等；正旦戏有《秦香莲》《三娘教子》《三堂会审》等；现代戏有《三世仇》《枣林湾》《芦荡火种》《龙江颂》《母子情》等。她在表演艺术上博采众长，为己所用，不断进取，刻意求新。她的表演，不论表情、唱腔、做派、幅度都与老的演法有所不同。声情并茂的唱腔，深情多变的眼神，节奏明快、线条丰富而又玲珑的身段，都糅进了现代生活和现代艺术的韵味，达到古典美和现代美的和谐统一，形成了她独特的艺术风格和流

坤角"活周仁"李爱琴与中国戏剧梅花奖得主齐爱云表演《周仁回府》 陈诗哲/摄

派。特别是《周仁回府》一剧,她在充分掌握前人成果的基础上,注入自己对角色的理解和再创造,演出 2600 余场,久演常新。如今,她的学生杨升娟比较好地继承了她的表演风格,并荣获了中国戏剧"梅花奖"。

### 东府"活周仁"——卫赞成

卫赞成,1939 年出生于陕西华阴,1948 年经著名演员傅凤琴介绍进入尚友社学艺,1952 年又进入华阴县新中社学艺,主工文武小生。他 12 岁便因扮演《黄鹤楼》中的周瑜赢得了附近地区戏迷的赞誉。

在 50 多年的艺术生涯中,他全面掌握了秦腔文武小生兼须生的表演技能、技巧,且能在眉户剧、碗碗腔中主工小生,塑造了一系列成功的舞台艺术形象,演出风格质朴细腻,声情并茂。卫赞成在陕西戏曲界具有广泛的知名度和影响力,有"活周仁"之称。他先后塑造了秦腔《黄鹤楼》《柴桑关》中的周瑜、《闹龙宫》中的孙悟空、《长坂坡》中的赵云、《夜战马超》

中的马超、《貂蝉》《辕门射戟》中的吕布、《梁祝》中的梁山伯、《血溅鸳鸯楼》中的武松、《三岔口》中的任堂惠、《辕门斩子》中的杨延景、《周仁回府》中的周仁、老腔《借赵云》中的赵云、眉户剧《李亚仙》中的郑丹等一系列栩栩如生的舞台艺术形象。2015年，卫赞成在康少易主演的《白猿救母》中担任配唱，韵味十足，动人心魄。同年，76岁的卫赞成还彩唱《周仁回府》中的《哭墓》，举手投足、唱念做舞令许多年轻演员钦佩不已。

多年来，卫赞成的演出剧目及唱段多次在陕西省广播电台录音并作为专题播放。他演出的秦腔《周仁回府》、眉户《血泪仇》等播放后受到好评；《龙凤呈祥》中的赵云以及《五典坡·别窑》中的薛平贵受到称赞；《表八节》《乞讨》《激友》《卧薪尝胆》等戏被陕西省音像出版社录制成盒式磁带发行；《杀庙》《哭墓》《别窑》等也已录制成光盘在全国各地发行。

国家级非遗传承人收徒拜师仪式〔从左到右依次为：康少易、贠宗翰、李爱琴、全巧民、吕明发、卫赞成、余巧云、肖玉玲、马友仙（其中 贠宗翰、全巧民、吕明发、余巧云、肖玉玲已经去世）〕 陈团结/摄

# 汉调二黄

汉调二黄，又称"陕二黄""山二黄""土二黄"，流行于陕西安康、汉中、商洛、西安以及四川、甘肃、湖北等地，2006年入选第一批国家级非物质文化遗产名录。

其起源众说纷纭，迄无定论。但作为陕西古老的剧种，明末清初二黄腔已成型，清乾隆时期已有班社活动。其后以地域划分四大流派，即唱腔多带"川味"、音调幽雅的汉中派，以武功见长，功架优美的洛镇派，音调高昂、做派精到的关中派和兼有前三派之长并熔京、汉、楚调于一炉的兴安（安康）派。

（1）关中派。以西安为重点的关中二黄戏，被各路艺人尊为正宗。注重唱功，唱腔、表演较汉江派高昂豪放、激越古朴。关中派兴盛于明末清初，至乾隆、嘉庆时实力有所减弱。清末民初仍有班社登台演出，但各地多以座唱形式自娱。光绪年间（1875—1908），泾阳县安吴寡妇班搜罗艺人，延聘文人修改剧本，声誉日隆。慈禧太后逃至西安后，该班曾应诏承奉献演，得到慈禧赠匾嘉奖。辛亥革命后，陕西督都张翔初支持在西安创办了二黄鸣盛学社，先后培养学员200余人。后因关中遭遇年馑，二黄艺人纷纷远走他乡，关中地区再无专业二黄剧团，仅西安、蓝田、户县尚有二黄研究会，经常组织一些业余演唱活动。

（2）商洛派。关中二黄流传到商县、洛南、丹凤、山阳、镇安、柞水、商南等县后，称作"商洛派"。以武戏见长，唱腔、表演与关中派相近。

（3）汉中派。二黄戏自关中逾越秦岭，进入陕南汉水流域，二黄戏始冠于汉调，称为"汉调二黄"。早在清代乾隆二年（1737），紫阳县蒿坪的乐楼就有汉中乾胜班演出的文字记载，据传乾盛班是由西安先到汉中再转道紫阳蒿坪的。嘉庆、道光年间，艺人杨金年开办科班，颇具规模。汉中

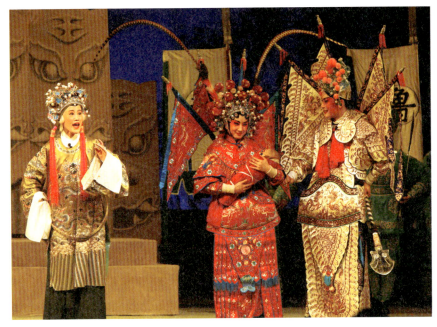

汉调二黄《大破天门阵》剧照　尚洪涛/摄

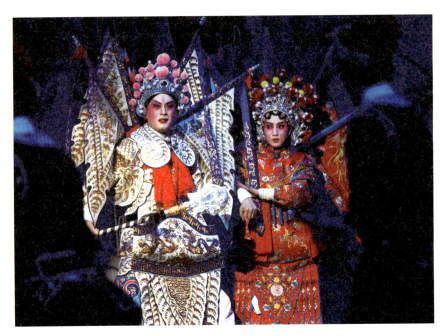

汉调二黄《大破天门阵》剧照　尚洪涛/摄

科班培养了众多的艺术人才。其中有汉中人、安康人，也有四川人、湖北人。不少艺人在长期演出实践中被观众誉为"活姑娘""银蝴蝶""海里蹦""赛太太""活林冲""活李广"等。因地处川邻，二黄班社又常常入川，所以汉中派二黄戏念白、唱腔多带川音，亦显幽雅缠绵，别具风味。

（4）安康派。清乾隆初年，紫阳县蒿坪富户杨家接请西安乾盛班，杨家大院的戏楼上有"乾隆元年西安乾盛班"的墨迹，杨氏所在蒿坪镇东明寺的乐楼上亦书有"乾隆二年八月乾盛班在此破台"的壁题，说明乾隆年间二黄戏已经流传到安康。乾胜班在陕南活动长达40年之久，为二黄戏流布陕南汉水流域功莫大焉。

约于乾隆末年，紫阳蒿坪杨家又接请在西安活动的泰来班艺人，着力培养出本地著名旦行演员杨金年。此后杨与其徒在汉中、安康两地开办共计十八字辈科班，传徒授艺，形成汉水流域一大派系，杨金年被后人尊称为陕南汉调二黄"传带祖师"。新中国成立后，安康派实力最为雄厚，成为陕西汉调二黄大本营。

汉调二黄的角色行当，早期只有末行及生、旦、净、丑诸种。一般以生代老生，旦角代小生，净角代老旦，丑角包杂角。后扩大为十大行，即一末、二净、三生、四旦、五丑、六外、七小、八贴、九老、十杂。一末为十行之首，开场先出，保持古剧中副末开场的格局。按过去戏班的规矩，艺人习惯称一末、二净、三生、四旦为"四梁"，称五丑、六外、七小、八贴为"四柱"，"四梁""四柱"齐全，戏班阵容方显强实。

十大行当各有拿手戏，有民间顺口溜说：

一末怕唱刘表来兴汉（《兴汉图》重唱、做）

二净怕唱《牧虎关》（高旺，重唱、架子）

三生怕唱眉邬县（《法门寺》赵廉）

四旦怕唱杏元去和番（《二度梅》）

五丑怕唱《活捉张文远》

六外怕唱《苟家滩》(《王彦章摆渡》)

七小怕唱《盘河战》(《赵云救公孙赞》)

八贴怕唱《九焰山》(重头武戏)

九老怕唱皇太瞎子去要饭(《摸包》)

十杂怕唱表功带占山(《秦琼表功》"占山"一场)

汉调二黄以韵白和陕白为主。韵白即中州韵,字分尖团,四声并用。一末、二净、三生、四旦多用韵白。陕白通俗生动,常用歇后语、风趣语,极富乡土气息。五丑、六外、七小、八贴行当皆用陕白。二净行的包公、蒯彻和《淮河营》的刘禅(小生),也使用陕白。另外,还有按照角色籍贯说方言白的惯例,如《打龙棚》的郑子明说山西话,《献地图》的张松说四川话,《渔舟配》的周渔婆说湖广话,《四进士》中的宋士杰、毛明、杨春用韵白,顾读道陕白,下书人姚庭春说河南话,老师爷讲黄州话。番邦异族、太监、宫人概用京白,如《法门寺》的刘瑾、贾桂和《四郎探母》的番邦公主等,这些惯例沿袭至今。

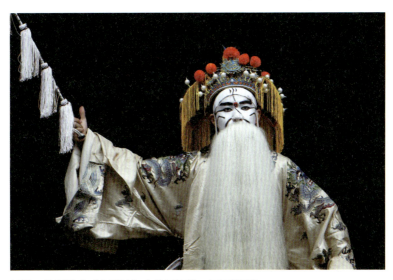

汉调二黄折子戏《空城计》中的司马懿　周丽莉/摄

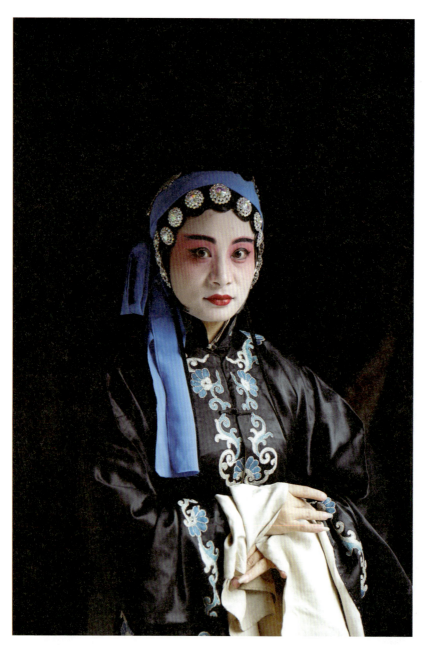

汉调二黄折子戏《三对面》中的秦香莲　周丽莉/摄

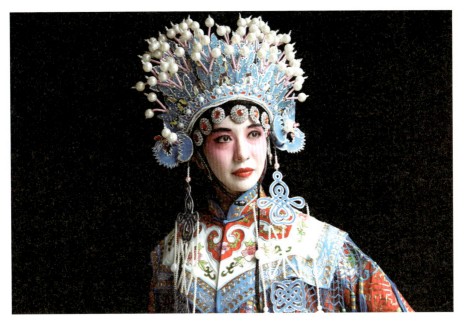

汉调二黄折子戏《三对面》中的公主　周丽莉/摄

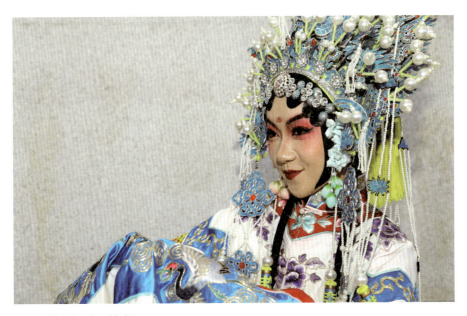

汉调二黄演出　陈团结/摄

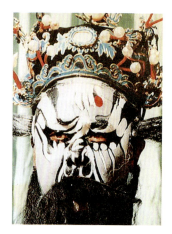
常遇春脸谱

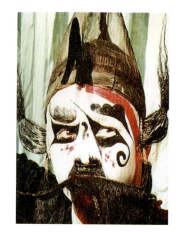
侯上官脸谱

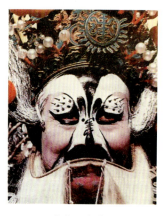
老张飞脸谱

马武脸谱

汉调二黄脸谱

　　汉调二黄脸谱别具风貌，有红、黄、蓝、白、黑、紫、绿、金、银、粉诸样色彩。主要为红、黑、白三色，红脸一般表示忠、义，以黑为主的花脸则表其忠直、刚烈。造型上有二块瓦脸，有左右对称的十字脸，有红花脸、黑花脸、五花脸、吊堂脸、"麦子脸"和不对称的左旋右旋脸，这种被艺人称作"起敖"的脸谱还为数不少。还有不带胡须的花脸叫"豹儿脸"，这一类角色多由娃娃生、武小生行当扮演。因此类脸谱不挂胡须，嘴部两

角一般都是要画成下垂八字形的红色大嘴，颇似豹子的面孔而得名。行当不同，脸谱笔画、图案都有所区别。更为有趣的是《桑园收妃》的钟无艳，一边画红眉，一边画黑眉，红眉一边还画有红色火焰；《征北海》一剧中的木兰英，传说是个阴阳人，半边是女人脸，贴鬓描眉，半边要画花脸，而且还是由旦角行或小生行扮演，在舞台上别具一格。

高亢悠扬的唱腔配以敲击有力的锣鼓，勾红抹绿的脸谱衬着镶金绣银的戏衣，眼花缭乱的武打配着激越的打击锣鼓，飘逸的长髯，飞舞的水袖……舞蹈表演的程式规范化，音乐节奏的板式韵律化，舞台美术、人物化装造型的图案装饰化，连同剧本文学的诗词格律化，共同构成了汉调二黄舞台大戏和谐严谨、气韵生动、富于美感的文化品格。

汉调二黄剧目种类繁多，形式多样。剧目数量仅安康一地统计为1077种，若加上汉中、商洛、关中和邻近的湖北、河南等流行区域，减掉重复剧目，总数当在2000种以上。剧目中有一部分是提纲戏。这是由于演出频繁，剧本需求量大，而戏班子却缺乏编剧人才，因此，艺人们采取便捷的提纲戏这种应对方式。只要"说戏人"（指能报本、导演的艺人）提出一个故事框架，确定出场人物角色及行当，提示所借用的传统舞台、排场、范式，由艺人据此灵活发挥，就能形成一个新的演出剧目呈现给观众，艺人功力强者较多的班社，运作起来就比较方便。戏班久扎一地，原有保留剧目已不上座，以历史传奇（演义）小说内容，按班中演员从事的行当划定角色（人物），当晚或第二天就有一台新戏上演。这种提纲戏虽有"水词""套词"和过于潦草之嫌，但久经流传，不断加工提高亦可成为保留剧目。

安康艺人冯成秀把提纲戏的情节模式、唱词格律及专用诗、词、引、白、唱等分类编排，写出了一部奇书——《通百本》。全书内容分为天地、朝廷、官府、寺庙、闺阁、贫富、文武、仙佛等八大类，各大类又有若干小类。

天地类分：天类有日宫、月府、灵霄宝殿、瑶池仙府、周天列宿、斗牛宫、北极府、银河水府、天兵天将；地类有九幽十八地狱、三山五岳、九江八河等。

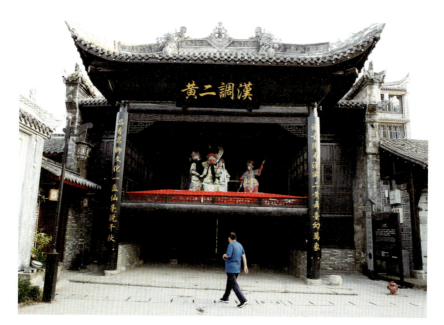

陕西省石泉县，汉调二黄戏台　陈团结/摄

朝廷类分：排王座、官片子、官制刑法、公文卷牍等；历代名人中有历代名人书表、历代名人身份等。

官府类分：忠奸、清廉、贪污、刑狱等。

寺庙类分：僧道、游方、卦、易等。

闺阁类分：官府、皇宫、贫富、邪正、文武等。

贫富类分：善恶、文武等。

文武类分：圣贤、隐逸、穷通、长掌、短打、行兵布阵等。

仙佛类分：三教、天神、地祇、妖邪等。

《通百本》约有300万字，凡谙识戏曲门道的文士、艺人都可依此通本，再参照演义故事或民间传说中的情节、人物，按上述各分类选择套用，即可触类旁通，较快编排出一本提纲戏。

旧时汉调二黄大戏班社，为保障机构健全和演出顺利开展，形成了一

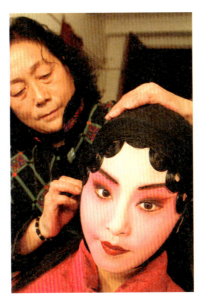

汉调二黄小演员　陈团结/摄

套管理上行之有效的规章制度和演出习俗。选例如下：

（1）瞧单。旧时戏班的剧目单称"瞧单"，作用是供主家或会首点戏。形同商号的"帐褶"，宽4~5厘米、长12~15厘米，以浆裱的厚白板纸折成扇折，装进精致的两头空口布面硬纸套里，套面贴班社名称的红签条；褶子上从右至左用楷体书写剧目名。其排列次序有讲究：吉庆戏排首，如《大赐福》《大封王》等；其次是数目戏，按顺序开列，如《一捧雪》《二度梅》《三娘教子》《四进士》《五福堂》《六月雪》《七人贤》《八件衣》《九更天》《十道本》等；也有按朝代顺序排列的。

（2）写戏。凡戏班联系演地，商定演期、剧目、戏价及有关事宜的活动称"写戏"，专职此事者称"写头"。写头出外，身带瞧单，背夫子靠、雨伞、马鞭作身份标志。写戏一方交少许戏价作定金，写头以戏衣作押头以示写戏成交。

（3）开箱、封箱。旧时戏班到一定时间要清理戏箱，加贴"封箱大吉"字条，作短暂憩息。启封时换贴"开锣大吉""新春大发"大红纸条，郑重开箱演出。一年两次，农历正月初一开箱，五月十三日封箱；下半年农历六月初六开箱，冬月十三日封箱。开箱时，箱主要摆酒席，谢赏艺人，聘留和辞送把式，喜庆新的合作开始。

（4）杀鸡定向。大年初一开箱，由唱六外者扮灵官，手执钢鞭坐台中高案。由班社一老前辈焚香烧表、问神卜卦，另一人提红公鸡一只、菜刀一把至台中，一刀将鸡头剁下，任鸡在台上挣扎，直至死去。死鸡头所停方向即吉利方向，本年戏班则沿此方向巡回演出。

（5）班规。旧时戏班通称"十大班规"：①不许坐班邀人；②派戏不临场推诿；③不错报"家门"；④不许吃酒行凶；⑤不许夜不归宿；⑥不许见班辞班；⑦不许无事串班；⑧严禁吃里爬外；⑨不结私党；⑩夜宿不串铺。

（6）分账。每台戏价收入，按厘分账，一般为箱主十厘，领班长九厘，鼓师、琴师均八至九厘，打大锣、打钹均七至八厘，写头八厘，大衣箱八厘，盔箱七厘，二衣箱六厘，买办五厘，打小锣三厘，箱费百分之二，门门不挡的末、净、生、旦均九厘，五丑、六外、七小、八贴均七厘，九老、十杂均八厘，手下头旗四至五厘。对跟班随师习艺的学徒，学制三年，不分账，由师父管待吃穿；出师之后头年收入全归师父，报养育之恩；三年内登台支角者，拿一二厘账作日常费用。

（7）禁忌。在汉调二黄剧场演出过程及日常生活中，形成了许多不成文的禁忌，主要有：①禁坐"九龙口"，即文武场面坐的地方。演出前，除鼓师外、任何人不能坐在此处。②不准叫唱旦的。旧时唱旦角者皆男性演员，称"坤角"，任何人不能叫"唱旦的"或"旦娃子"，否则要给唱旦的挂红放炮。③不准女观众上台。女观众上台预示不吉祥。否则，上台妇女要给戏班披红放炮或烧香敬神。④演旦角的不能坐大衣箱和头盔箱。旧戏班把男坤角也当女人对待，认为男人所用上体之物被女人垫坐不吉利。⑤男坤夜宿幔帐，不准他人掀动，否则被视为心术不正、行为不轨。⑥跳加

官用的面具不准人动，扮天官的演员上场前也不准动面具，上场时才戴，戴上不准说话。跳加官是为祝福，犯忌则不吉利。⑦忌说"伞"，改叫"撑花儿"，因伞的谐音字是"散"，有散伙之意，不吉，故忌。

（8）破台戏。旧时，新戏楼建成，必须先请戏班破台，有的称"开光"，方能启用。破台前半月或五至七天，戏班在后台置一供桌，上陈香蜡纸表、一斗米十斤肉，宰鸡一只，不拔毛放在桌上，桌下再配活鸡一只供破台时用。戏台左右"马门"各用两根缠有黄表的打棍，交叉拦于门口，禁人走进。破台前，扮演王灵官的净角演员，须斋戒沐浴，禁绝房事，每日开金脸、挂"髯口"、穿戴灵官戏服，坐高位，手执钢鞭（即马棒），闭目扎势，两边椅上各立一童。掌教将一锭银元宝或十块八块银圆塞入灵官口中，向灵官四礼八拜，上香焚纸打卦，一日三次。灵官口中的银物，破台后归灵官所得。破台定在中午，会首和各界人士清早跪在台下，焚香化纸。到时供桌搬至前台，灵官着戏装，全身挂满黄表牙高坐其上；派师及破台后剧目演出者，执香跪戏楼两侧。届时，锣鼓唢呐齐鸣，掌教打卦、焚表、杀鸡，把鸡血往灵官脸上一点，灵官睁眼。掌教说："请大圣开金口"，灵官大吼一声，将口中银物吐出，跳下供桌，舞鞭至台中表诉一番。开始破台，灵官换用绑有黄表及火炮的鞭子，"外场"人一把松香烟火打在鞭上，引燃表牙火炮，灵官执鞭从下马门进、上马门出，至中场说道："破台完毕，大吉大利，待我回禀玉帝得知。"随即把脸上画的那只眼睛擦去。掌教疾将白绫朝灵官脸上一盖，印下第一个最值钱的"灵官脸子"。灵官满身挂的黄表纸为灵官符，由"外场"取下挂在台口，供观众购买。人们买到折成三角，用黑布一包，给小孩带在身上，据说能避邪。所卖下的符钱归班子平均分。破台毕，正式开演第一台戏。

汉调二黄的破台戏，带有神秘色彩和恐怖气氛。中华人民共和国成立后，这种带有封建迷信色彩的破台戏演出形式再未出现过。

汉调二黄除了舞台演出外，还有坐唱和影戏两种形式。

坐唱俗称"打玩子"，是关中和陕南广泛盛行的一种方式。一般由玩子

班或者玩友个人发起，组织围桌清唱，自娱自乐。更有红、白事的主家邀请玩子班前来。打玩子一般在夜晚，堂屋正中设方桌数张，排成一字形，上首正位坐鼓师，琴师稍侧，打下手的坐鼓师周围，下首正位末、净、生、旦坐四角，再下按长幼落坐；鼓师的对面为首席，是外来宾客和玩子班"戏口袋"（指各门角色都熟知者）的座位，一般人员不能落座；配角演员不近桌，坐第三排；听众围立桌四周听唱，不能擅自入座。演唱结束，主人设酒席款待。在安康东区平利等县，还有一种坐唱叫"棚灯"。风格独特，他处少见。从农历正月初到正月十五日前后，自乐班社与民间社火、狮子舞、龙灯、采莲船一起活动。在两条长凳上加一顶布篷，四人抬起，演奏唢呐锣鼓曲牌出灯长街。凡有家户放炮相迎，便落下棚灯，启弦开唱。演唱节目由主人选定。从黄昏时分开始，每到一个地方唱折戏一出，到第二天凌晨结束。一个夜晚大致能走五六个点（家）。

在汉调二黄流行区域内，有为数众多的皮影戏班。其中陕南汉中、商洛，特别是安康山区尤盛。

汉调二黄皮影班的"拦门"不包唱生、末、净、旦全部角色，按班子人员多寡，分为"四顶柱"（四人分唱）、"三角撑"（三人开口），最少也是"打连枷"（二人对）等。每人身兼数职，一专多能。二黄皮影没有"拉黄"（和声帮腔）之俗，兵将衙役吆喝声则由众人一齐开口。班子有戏箱两口，分放皮影和乐器，无论肩挑背驮，一人即可。班子流动于田头村舍，挂起"亮子"（纱布屏幕），点燃油灯，随处可演。一年四季皆有演出，秋、冬二季更为频繁。不仅时常参加庙会演出，也演还愿戏、答谢戏。

皮影戏表演全赖"拦门"的技巧。无论影人的走步、跪地、仰首低头、整冠捋须、捶胸顿足，还是表演诸如抛物、掏翎子、吹火等特技，或是群体出场、武打动作场面，都需要高超的技艺。如打斗场面，历来讲究"真杀真砍"，在桌上、房顶、船头、马上等场面相互交手，影人动作都要让人感到既惊险又真实；表现两军对阵，表演者一人运用双手（甚至用口衔）发挥特技：两边不断增添人马，中间还有大将过场，同时出现近20个影人，

或交斗一团，或分散开打，都讲究紧张有序、层次分明。

和演舞台大戏的班社一样，各皮影戏班也都定有班规。搭棚撑亮子，先自"九龙口"（鼓师坐处）始，棚高六尺、宽八尺，钉脚钉、立竿、绑钩绳、拴"马牵"、撑亮子、牵梢子出箱依次进行。违序则不吉利。

开演前，先不撑鼓架，不准动牙板，梢子（即皮影人头）不准口对口。有违者，众人瞪一眼不语，以示警诫并防口角。亦忌说"孟"字，改说"混"字，错了招众人指责。还有箱内放炮定财源环节。在空戏箱内点燃鞭炮盖上，放完炮后揭开，箱内何方炮纸多，就意味着何方收入好，便往该处巡演。

汉调二黄皮影戏神戏多、唱词长、本头大（有时要唱"天明戏"）、连台本戏多、神话剧目多。一些历史故事剧中亦多有神鬼出场。这与皮影戏表现形式有关，有神有鬼乘风驾云腾空而去，而舞台演出则很难如此表现。中华人民共和国成立后，影戏艺人们还创演了一批现代剧目，在城乡各地颇受欢迎。

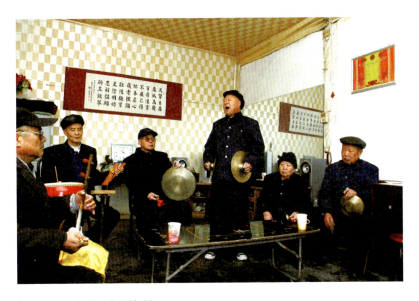

汉调二黄自乐班　陈团结/摄

# 眉 户

迷胡①属于曲牌体，以其曲调委婉动听，具有令人听之入迷的艺术魅力而得名。它的曲调主要由小曲小调所组成，俗称"曲子戏"，文人惯称为"清曲"。明清时盛行于关中，陕南、陕北也有演出。清代后期，曾流布到河南的西部、山西的南部，并西达甘肃、青海、新疆等地。20世纪40年代，陕甘宁边区时期更名为"眉户"②。

眉户发源于二华（华阴、华县）。二华是春秋时郑国所在地，郑声柔婉细腻，旋律繁杂，节奏明快，能够表达活泼跳跃和比较复杂的感情，听起来抑扬顿挫、扣人心扉，并常与女乐相配合，追求情感与感官的舒适，极富魅力，极具娱乐性。眉户来自民歌民谣，唱腔虽有格式，但不受"板眼"的限制，可随故事情节、人物感情而自由运用，随便换调，自然、流畅、轻松，易于抒情。这些唱腔韵调的特点，与古之郑声有相似之处。此外，二华眉户太平调与魏晋南北朝时形成的法曲、佛曲亦多类似，如佛曲念完一段后有"阿弥陀佛，弥陀佛"，而太平调尾声亦有"太平年，年太平"，以此见眉户与佛曲亦有渊源关系。眉户"月起月落""背起背落""先背后月""先月后背"等联套方式与元杂剧套曲亦相仿佛，故与北曲亦有血缘关系。眉户是在继承了元代小令和套数的基础上发展起来的时调歌曲。同时，因

---

①据商务印书馆1978年版《现代汉语词典》第629页的解释，古代的"戏"字，习读二音，音由义别，以分内涵：用于戏弄笑乐者，读为"戏"（xi）音；用于歌咏感叹者，念作"戏"（hu）音。故可将迷胡（hu）解读为"迷人的戏（xi）"。
②据延安民众剧团老艺术家任国保回忆：马健翎写出《十二把镰刀》后，问音乐家李卜，此剧用的什么调？李卜说是迷胡。马问怎么写？李不识字，不会写。马说这种调子出于关中，大概是眉县、户县一带的调子，顺笔写下"眉户"二字。以后大家也就约定俗成地写作"眉户"。

其多采用民歌小调，故而比元曲更为自由、活泼。与元曲相比，眉户演唱形式还具有以下几个特点：

（1）单曲体、两曲互套、多曲体并存。眉户剧是一个完整唱段的唱腔牌子，包括单曲循环和两曲互套的形式。单曲循环即是在一个唱段中反复使用同一个曲牌。两曲互套即两曲循环交替使用，或是各取"子母调"两个牌子的一部分，相互组合成一曲完整的牌子；或是一支牌子插入到另一牌子的中间，以表现两种不同的情绪或塑造两种不同的形象。前者如《高调套紧述》，后者如《背宫套连香》。在词格的使用上，两个曲牌可以用同一个词格，也可以用不同的词格。

（2）同一牌子唱法不同。眉户剧的同一曲牌具有多种唱法，可以根据剧情和情感表达的需要来自由使用，有时用的是同一个曲牌，演唱出来的却是全然相反的感情。但大体来说，每个曲牌都有其基本的感情色彩。比如在表达凄凉伤感的情绪时，用的多是《背宫》《十字慢》《金钱》《慢五更》《凄凉》《西京》《哭岗》等曲牌；而在表达活泼欢畅的场景时，则多用《采花》《钉缸》《花音岗调》《茉莉花》等曲牌。

（3）曲牌组合更加自由灵活。在多曲联套的使用上，尤其是在眉户走上舞台之后，对其传统的曲调运用程式进行了突破。眉户传统的套数规律是"月背五更金"，即《月调》《背宫》《慢五更》《金钱》，中间可插入其他曲牌，以《背尾》《月尾》结束，所以又有"月起月落"一说。

但在后来的舞台演出中，基本是根据需要自由选用曲牌，有时甚至可以从其他宫里来借用。

（4）音有花音、苦音之分。眉户剧的音乐有花音、苦音之别，花音又被称为"欢音""硬音"，在曲谱里的表现为不含"4、7"，一般都是欢快、明朗的曲调。苦音又称作"哭音""软音"，在曲谱里含有"4、7"二音，一般都用来抒发悲伤、凄凉、愁苦的感情。苦音除软月调之外，一般直呼曲牌，不标出苦，而花音则一般都予以注明，如硬月调、花背宫等。

（5）曲牌多来自民间小调。关中地区流行的传统小曲《五更鸟》《虞美

人》等，多被眉户剧收为己有。在眉户演唱形式的发展变化中，基本是根据群众的喜好来进行取舍，民间小调的曲调简单流畅，节奏规整，兼具群众性和说唱性的特点，演唱出来轻松活泼、诙谐风趣。正因"投其所好"，才使得二华眉户曲调葆有了缠绵柔和、娓娓动听的特点。

眉户大体经过了地摊子和高台戏两个发展阶段。地摊子为坐班清唱，俗称"自乐会""念曲子"和"板凳曲子"。其曲目分两类：一为清客曲子，系文人雅士茶余酒后娱乐消遣所唱，词曲典雅；一为江湖曲子，系民间农闲、过节时的自娱形式，或艺人的坐摊卖唱。"盲人琵琶曲，黄昏街上游。何人呼有酒，唱到月当头"（《燕都杂咏》）即其写照。

清嘉庆、道光年间（1796—1850），华阴、华县一带艺人任占魁（花旦）、张屯子（艺名"黑牡丹"）等组成的杨运子班首先把眉户搬上舞台。后有艺人景瑞亭、陈吉元（艺名"油糕旦"）、张捆柱（艺名"瞪眼丑"）、高启善（艺名"高桥娃"）、李妙义、宁思合等组成的党回儿班接其踵武，他们最初与秦腔梆子、乱弹戏班同台演出，名曰"风搅雪"。但无力争胜，常被秦腔戏班挤兑得时起时落，许多艺人无班可搭，只好仍以地摊子形式，或自唱自乐，或沿街卖艺，在民间活动。到了咸丰、同治年间（1851—1874），眉户复振于二华、临潼、富平、渭南、大荔、蒲城等县，进而波及全省城市和广大农村。到了光绪中叶，陕西境内出现了五路曲子戏：以华阴、华县为窝子，昌盛于潼关、朝邑、大荔、澄城、郃阳、渭南、韩城、蒲城、富平、洛南、丹凤、商县、山阳、商南、柞水的眉户，称为"东路曲子"。其声调古朴而深沉。以凤翔、宝鸡为中心，昌行于凤县、岐山、武功、麟游、陇县、永寿、乾县、千阳、彬县等地的眉户，称为"西路曲子"。曲调节奏缓慢，过门长而婉转。以眉县和户县为中心，流行于周至、咸阳、泾阳、三原、铜川、耀县、高陵、蓝田、长安、西安等地的眉户，称为"中路曲子"。曲调悠扬，过门短促。流入汉中、安康一带的眉户，称为"南路曲子"。因与汉水、巴山民歌、小调、佛歌结合，其曲调流畅、清扬，陕南民歌味较浓。流入延安、榆林，盛行于府谷、延长、子长、宜川、宜君、吴

旗等地的眉户,称为"北路曲子"。其曲调洪亮、高扬,拉音长,具有陕北民歌特点。

光绪末年到民国初年,为眉户的发展繁盛期。仅西府凤翔县出现的眉户班社就达 22 个,有域北乡的沙凹班、东北乡的西白村班、南乡的白家凹班、西南乡的陈村班、西乡的柳林班、西北乡的董家河班和老女沟班、城内的北街班和仓巷班等。其中柳林班人数最多,达 30 余人。艺人有黄北梅、郑筱斋、郑子良、芦炳彦、雷峰、雷勇、杜贵、刘作栋等。东府眉户班亦有 20 多家,有华阴县的邢建堂班、竹峪口班、土落房班、西阳村班、车棚班、赵平村班,华县的老观台班、北沙村班、南沙村班、田村班等。艺人有富平县的印福,山阳县的杨老四,华阴县的宁宁娃(旦)、赵长河(生)、杨保(青衣)、天命、九子、川喜、看娃、双喜(生)、小德娃、先生旦(小生兼青衣)、卜山、丑娃(花旦)、平安、科举(老旦),华县的杨杰、李应斌(旦)、张志忠、吴思谦(生)、安世杰(须生)、夕琪、振国、海子(杂角)等。他们之中不少人对眉户的唱调做出过创造性发展。黄北梅新创了

《眉户的音乐》书影

《山歌调》《南老婆调》《大实话》等曲，邢建堂新创了《倒口板》《过街哨》《葬花调》《螃蟹调》等曲。一时形成了以时曲新调为主，结合旧调的眉户唱腔体系，号称"七十二大调""三十六小调"。大调如《金钞》《大金钞》《反金钞》《黄龙滚》《西京》《太平年》《紧诉》等；小调如《五更》《长城》《岗调》《箭边花》《银钮丝》《一串铃》《八板》《打枣竿》等。光绪年间，富平王敬一主编的《羽衣新谱》（正编和续编）共录单曲词和联曲词240余首。

眉户传统剧目（折戏、本戏）有520本，绝大部分反映和抒发了人民自己的生活和愿望，运用农民的语言来歌唱他们的思想感情，多系口头创作，可以说是纯粹的大众文化。剧目中，以生活小戏居多，大本戏少，"宫廷戏"更少，偶尔有"宫廷帝后"人物登场，也是嘲弄对象。一些古代题材的剧目，如《古城会》《花亭会》《白访黑》《林英哭五更》《串龙珠》《八件衣》《杀楼》等也多是从演义小说或其他剧种改编、移植而来的。反映草根生活的小戏主要有《张连卖布》《五更鸟》《小姑贤》《打灶君》《隔门贤》《脏婆娘》《休媳妇》《老少换》《安安送米》《尼姑思凡》《二姐娃害病》《女寡妇验田》《男鳏夫上坟》《两亲家打架》《王大娘钉缸》等，多为二小戏和三小戏，多表现农家生活中的家长里短、姑嫂勃豀、夫妻斗嘴、儿女情长，纯粹口语，朗朗上口，淳朴自然，富有泥土气息和喜剧色彩。

眉户剧《张连卖布》是基于戒赌教育的目的，构思的一场由一丑（张连）一旦（四姐娃）所展开的诘问与答对，并以丑角张连达于极致的荒谬诡辩形成演出时的兴趣触发点。

张连上街卖掉妻子辛辛苦苦织出的布，得钱后却去赌博，片刻将钱输光。归来路上，便思谋着如何应对妻子的诘问。一进家门，妻子四姐娃问他要卖布所得之钱，张连遮掩不过，只得承认赌博输光了，却以夸说有朝一日赌赢后的富贵发达，反驳妻子的指责。四姐便诘问张连，之前卖掉家里所有的大宗财产做了什么，张连一一诡辩；四姐又进一步追问张连，之前卖掉家里所有的日常物件做了什么，张连还是一一诡辩：

四　姐（唱）：你把咱大涝池卖钱做啥？

张　连（唱）：我嫌它不招鳖尽惹蛤蟆。

四　姐（唱）：白杨树我问你卖钱做啥？

张　连（唱）：因为它长得高肯招老鸦。

四　姐（唱）：红公鸡我问你卖钱做啥？

张　连（唱）：我嫌它把母鸡压得趴下。

四　姐（唱）：牛笼嘴我问你卖钱做啥？

张　连（唱）：又没牛又没马给你戴呀？

四　姐（唱）：你把咱大犍牛卖钱做啥？

张　连（唱）：我嫌它吃草去没有上牙。

四　姐（唱）：你把咱黑叫驴卖钱做啥？

张　连（唱）：我嫌它见草驴啃咬尾巴。

四　姐（唱）：你把咱大狸猫卖钱做啥？

张　连（唱）：我嫌它吃老鼠不吃尾巴。

本来是正常的生活现象和自然现象，在张连嘴里却成了非正常的变卖理由，并拿来为自己开脱。张连面对妻子的诘问，从来都不予否定，而是先回应一句"有，有，有有有有"，然后才编造荒谬的理由推卸自己的责任？这种有着特别味道的诘问与答对，愈逼愈紧，既营造了妙趣横生的剧场效果，也使人不得不思考一个问题：这赌徒已经变卖了家里所有的东西，还在找些荒谬的理由为自己辩解，编造鬼话，颠倒黑白，既不可信，亦不合理。使人们认识到，嗜赌使人变得多么无情而又无赖，嗜赌者不仅是一个舞台上的丑角，而且是一个十足的心理变态的人生丑角。剧中通过这样的核心情节，通过一系列合乎小戏与剧种特点的手法，把无价值的东西撕开给人看，使观众获得观看的乐趣。

眉户小戏中，还有不少"爱者歌其情"的爱情咏叹调，把少男少女、孤

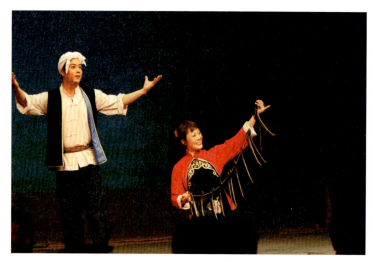

眉户《十二把镰刀》剧照　陈团结/摄

男寡女的缕缕情丝、依依情怀展示得淋漓尽致。如民间几乎人人会唱的《五更鸟》：

> 女唱：二更四点手掌银灯眠，
> 　　　我忽听得蛤蟆闹吧一声喧。
> 　　　蛤蟆奴的哥，
> 　　　蛤蟆奴的兄，
> 　　　你在房外叫，
> 　　　奴在绣房听。
> 　　　听得奴家伤心，
> 　　　听得奴家痛心。
> 　　　伤伤心，痛痛心，
> 　　　红绫被，鸳鸯枕，
> 　　　思想奴家无情人。

越思越伤情，

思想起情难容。

母唱：娘问女儿，

什么虫儿叫？

你对娘说，

叫娘得知道。

女接唱：女儿说是娘呀！

二更的蛤蟆叫，

一个哇哇哇……

一直叫到三更。

通过这一"曲调"（共五段，选用的是第二段），叙述了一个少女怀春，不能成眠，窗外的鸟声、虫声，使她的心头愈加纷乱，加之不明白她的心事的母亲一再追问原因，在这样的情境下，女儿以鸟声扰乱来哄骗母亲，便形成了一曲鸟声、虫声纷扰的交响曲：

女唱：五更的喜鹊，

直叫一个喳喳喳……

四更的金鸡，

直叫一个哽哽哽……

三更的鹁鸪，

直叫一个咕咕咕……

二更的蛤蟆，

直叫一个哇哇哇……

一更的蚊虫，

直叫一个嗡嗡嗡……

哇哇哇，哇哇哇；

咕咕咕咕，咕咕咕；

眉户《五更鸟》剧照

哽哽哽，哽哽哽；

喳喳喳喳，喳喳喳；

叫，直叫得大天明哼哎哟！

  这种饶有兴味的对唱式，把少女思念"奴的哥""奴的兄"的隐情，欲说还休的神态，"顾左右而言他"的搪塞，都在情景交融的意境中表现出来了。听起来又是那么活泼、生动、优美。这种生活化、接地气的段落，在眉户中俯拾可见，这也正是眉户剧随处传唱、深受观众欢迎的原因所在。

  眉户国家级传承人是陕西省戏曲研究院一级演员李瑞芳。1935年12月21日，李瑞芳出生于甘肃省天水市，1953年她首演眉户剧《梁秋燕》，之后连续演出上千场，从而被观众熟知。1956年，她主演了从皮影戏搬上舞台的碗碗腔《金琬钗》。1958年，她又在全国巡演《梁秋燕》。20世纪六七十年代，李瑞芳主演现代题材剧目秦腔《雷锋》、眉户剧《红灯记》、碗碗腔《红色娘子军》等。1982年，她凭借戏曲影片《杏花村》，被评为"国家有特殊贡献的表演艺术家"。1986年，她主演碗碗腔《杨贵妃》获得陕西省艺术节表演一等奖、中国艺术节西北荟萃获金奖。1987年，她还赴香港地

区参加"中国地方戏曲展"。1992年,李瑞芳主演移植剧目《真的·真的》,同年赴芬兰演出。2005年,《李瑞芳五十年艺术生涯》《李瑞芳纪念邮票》公开发行。2011年,李瑞芳获得了秦腔表演艺术家终身成就奖。2017年12月,李瑞芳入选第五批国家级非物质文化遗产代表性项目眉户代表性传承人。

李瑞芳演出《梁秋燕》剧照

《梁秋燕》剧照

# 商洛花鼓

商洛花鼓，又名"花鼓子""花鼓戏"，是曲牌联缀体在清代中叶由湖北传入商洛，又与商洛本地民歌、山歌融合，吸收渭华秧歌、眉户小调，形成的具有浓郁地方色彩的剧种。商洛花鼓流行于商洛市各县及关中部分地区，2006年入选第一批国家级非物质文化遗产名录。

商洛花鼓经历了从"地蹦子"到"两小戏"（即小旦、小丑）、"三小戏"（即小生、小旦、小丑）至大本戏的发展历程，现在已经初步具备大戏的雏形。

据《商洛地区志》记载：商洛花鼓，本为曲牌连缀体南方曲艺。清代中叶随"下湖人"[①]迁陕而传入商洛。多以自乐形式，于逢年过节、迎神报赛、红白喜事搭班演唱。其登场人物不多，行当以小生、小旦、小丑为主；化装简单，随意性很强；道具较少，一般多就地演出。有观众形容道："远看一堆柴，近看是戏台，锣鼓一声响，叫花子蹦出来。"故而俗称"地蹦子"[②]。

民国时期，商洛花鼓戏比较普遍、比较活跃，也比较繁荣。当时商洛所属各县都有相当数量的花鼓戏班，都有一批造诣较高、影响较大的花鼓艺人，都有一系列短小精致、群众喜闻乐见的花鼓剧目。据民国三十年（1941）史料统计，当时全区6县101个乡镇，计有花鼓班社80多个，所演剧目（包括手抄本和口传本）有100多本，著名花鼓艺人达百人之多。剧目内容多取自生活体裁，表现爱情故事、社会风情，历史题材较少。情节

---

[①] "下湖人"，商洛居民，素有南北之分。北人习称"本地人"，包括当地原住民和"大槐树"移民；南人习称"下湖人"，包括荆襄流民、江淮灾民和历代迁来的南方人。
[②] 商洛市地方志编纂委员会编：《商洛地区志》，方志出版社，2006年版，第670页。

引人，唱词通俗。多数节目都很短，类似小品或折子戏。演员多由二人或三人组合，二人组合的称"二小"（小生、小旦）戏，三人组合的称"三小"（小生、小旦、小丑）戏。

在"三小"花鼓戏中，小丑的戏份颇为重要，他不仅担任戏中的一个角色，还要在开场白中随机应变，临场发挥，说几段幽默、诙谐的"白口"。那时的商洛人说："花鼓唱戏不正经，离开风花雪月不中听。"这些"白口"内容既要动情又要中听，自然也离不开风花雪月和嬉笑怒骂，使其一上场就能吸引观众。或运用戏剧各种曲调唱一些逗趣的十八扯，逗得观众哈哈大笑。这虽然占了一些时间，但观众并不觉得乏味。据镇安县花鼓艺人薛儒成先生搜集，这种说唱方式仅镇安县花鼓班社流传的"开场白"就有50多种。如"轻易不扯白，扯个白，了不得。五黄六月下大雪，十冬腊月割荞麦。荞麦地里去钓鱼，一竿钓起两个鳖。钓个公鳖会下蛋，钓个母鳖会打铁。"有时也会正话反说，明明想吸引观众看演出，偏偏说大家不要看花鼓。兹摘民国期间镇安花鼓戏一段开场白，以见其概：

> 丑角出来抬头一望，
> 天上星星明明朗朗。
> 朝台子口一望，
> 台子口点的明灯大亮。
> 朝台子上一望，
> 敲锣打鼓乒乒乓乓。
> 朝台子下一望，
> 老少先生们一浪一浪。
> 你们都在台下，
> 我一个人在台上。
> 有心上前拜望拜望。
> 不知你们家住何州何乡？

我在台子上作一个大吊搥，
也是一样一样。
老者们你们放到大戏不看，
来看我们的花鼓子小唱。
你们不如回到家乡，
享乐福寿安康。
少者们你们放到大戏不看，
来看我们花鼓子小唱。
你们不如回到家乡，
好把生意做得兴旺。
大嫂子你们放到大戏不看，
来看我们花鼓子小唱。
你们不如回到家乡，
把猪儿喂得肥肥胖胖。
姑娘们你们放到大戏不看，
来看我们花鼓子小唱。
你们不如回到家乡，
把花儿绣得朵朵成双。
学生娃子你们放到大戏不看，
来看我们花鼓子小唱。
你们不如回到家乡，
写出满篇锦绣文章。
放牛娃子你们放到大戏不看，
来看我们花鼓子小唱。
你们不如回到家乡，
逮住母牛尻子连晃直晃。
小两口你们放到大戏不看，

来看我们花鼓子小唱。[①]

开场白有这样的说辞，剧终时所唱的圆场歌如出一辙。花鼓戏每场演出将要结束时，都要唱最后一曲。可以由小丑、小旦对唱，也可以全体演员一齐上场，合唱或男女分唱，唱毕谢幕，以示圆场。其歌词为：

丑唱：花鼓不必常常打，常打花鼓两撒撒。
　　　我到南山学塘匠——
旦白：我也去。
丑白：你去做么事？
旦唱：小奴家跟到一路打土巴。

丑唱：花鼓不必常常打，常打花鼓两撒撒。
　　　我到南山学木匠——
旦白：我也去。
丑白：你去做么事？
旦唱：小奴家跟到一路捡木渣。

丑唱：花鼓不必常常打，常打花鼓两撒撒。
　　　我到南山学铁匠——
旦白：我也去。
丑白：你去做么事？
旦唱：小奴家跟到一路把风箱拉。

丑唱：花鼓不必常常打，常打花鼓两撒撒。
　　　我到南山吹喇叭——

---

[①] 薛儒成编著：《镇安花鼓戏》，陕西新华出版传媒集团、三秦出版社，2017年版。

旦白：我也去。

丑白：你去做么事？

旦唱：小奴家跟到一路打镲镲。

合唱：花鼓不必常常打，常打花鼓两撒撒。

老少先生请回家，请到后台喝碗茶。

有意思的是，这首戏歌意为幽观众一默，让他们不要沉溺于风花雪月的花鼓戏中，不要因为常看花鼓而耽误自己的正经事；也是这帮"叫花子"花鼓演员的自我嘲讽，连他们自己都认为打花鼓毕竟不是正业，不如当一个有一技之长的农民、工匠，实实在在过日子。

彼时的花鼓班社多为民间组织，演无定点，居无定所，没有固定收入，人员随聚随散，没有专业编剧和音乐设计，也不会谱曲，所演节目有很大的随意性，化装也很简陋，同当时兴盛的秦腔、二黄等大剧种相比，仍旧处于"丑小鸭"地位。

这一剧种被冠以"商洛花鼓"之名，是中华人民共和国成立以后的事。1954年，商洛剧团聘请丹凤县竹林关三女班的花鼓老艺人刘全兴、毕占成到商洛剧团当教练，重新编排了《夫妻观灯》《桑园配》《回河南》《西楼会》四个花鼓小戏，于1956年首演。当年7月，这四个新编排的花鼓小戏参加陕西省首届戏曲观摩演出大会并获奖。四只"丑小鸭"变成了"白天鹅"。

民间地方戏一旦有了较为充分的艺术积累，显示新颖的艺术元素，积聚了足够的能量，就会在某一时刻出人意料地从民间小戏成长为舞台大戏。1950年年底召开的全国戏曲工作会议上，田汉在报告中提道："地方戏有两个范畴，一是地方大戏，像秦腔、徽调、汉剧、川剧、湘剧、滇剧、绍兴大班等，十行角色比较齐全，着重老生、青衣、丑、净等，一般搬演历史故事。大抵继承昆、弋的传统，成为京剧的前身。一是民间小戏，如今日流行的评戏（蹦蹦）、越剧（的笃班）、沪剧（申滩）、楚剧（湖北花鼓戏、

湖南花鼓戏）、云南花灯戏等，角色主要是小生、小旦、小丑，所谓'三小'，曲调简单，一般只演家庭故事、社会杂相，尤其是男女情爱等。"①君不见，当年的小戏，大多已进入大戏行列，越剧还跻身中国十大剧种。1979年以前，商洛花鼓作为一个新剧种，还只能演出小生小旦小丑为主的"三小"戏，音乐表演、人物、故事比较简单。1979年，乘着改革的春风，商洛花鼓《屠夫状元》横空出世，接踵而来的《六斤县长》《月亮光光》《带灯》《情怀》《紫荆树下》等优秀剧目，在全国崭露头角，才真正使这个新剧种屹立于全国数百个剧种之林。由于艺术上的创新，商洛花鼓已经成为生旦净丑行当齐全、唱念做打程式齐备、出将入相场面宏伟的成熟剧种。它那生动的故事、鲜明的人物、优美的曲调、恢宏的场面，给人以天生丽质之感，被戏剧界赞为"商洛山飞出的金凤凰"。1985年10月，陕西省文化厅赠予商洛地区行署"戏剧之乡"称号。

随着剧本创作题材的多样化，表演艺术也在不断地借鉴创新，商洛花鼓在短短的几十年时间里，就形成了自己独特的剧种风格。商洛花鼓也从地蹦子走上了大舞台，从小戏发展到大戏，从简单到丰富，从通俗到雅俗共赏。这时的商洛人说："大戏也有花鼓子，凤头豹尾猪肚子。"

有首《花鼓伴我走商洛》的戏歌，简要概括了商洛花鼓戏的成长历程。

> 小时候呀哎——
> 我跟爷爷走江河，
> 画了个白眼窝耍丑角。
> 头上戴了顶旧草帽，
> 腰上系了条白"裹脚"。
> 见了老者把头磕，
> 见了少者把揖作。

---

① 田汉：《为爱国主义的人民新戏曲而奋斗》，参见《人民日报》，1951年1月21日。

商洛花鼓现代戏《月亮河》剧照　周丽莉/摄

2016年9月30日,商洛花鼓戏《紫荆树下》剧照　张锋/摄

老少爷们稀罕我，
爱听我唱花鼓子歌。
白天不唱吃不下饭，
夜里不唱睡不着。
太阳月亮笑呵呵，
花鼓伴我走商洛。

长大后呀哎——
我领儿子走江河，
重打花鼓子另开锣。
一把草籽土里撒，
春风一吹绿满坡。
地蹦子搬上大舞台，
丑小鸭变成白天鹅。
登上戏剧状元榜，
挣了个戏乡花鼓子窝。
花鼓越唱越有瘾，
一天不唱不快活。
太阳月亮笑呵呵，
花鼓伴我走商洛。

"笑呵呵"，为什么？因为商洛花鼓有平民本色、喜剧风格。根据泗州戏《三跷寒桥》改编的《屠夫状元》，主人公胡山虽然官袍加身，坐着官府的八抬大轿，但从他设计的坐轿动作、身段、"一招一式"上来看，官服里裹着的仍然是那个人见人爱的杀猪匠胡山。《六斤县长》把浓郁的生活情趣与花鼓戏的幽默诙谐、逗趣嬉闹紧密地融合在一起，既庄重又诙谐。县长牛六斤偷鸡、拉红线、怕老婆的喜剧性格，县长、社长、村长抬瘫子南有

商洛花鼓现代戏《六斤县长》剧照(1983年)

商洛花鼓戏《屠夫状元》剧照 阮世喜/摄

余过河的喜剧情节，寓庄于谐，效果强烈。

传统商洛花鼓没有固定的程式可循，也没有严格的行当划分，一般场合，一男一女，随身衣裤，略加包扎，一方手帕、一顶草帽、一把扇子，信手拈来充作道具，即可演唱。这是一种在"跳"和"扭"中说唱的民间艺术，因此，"跳"和"扭"便成为花鼓表演中一个最突出的特点，贯穿于一堂花鼓的表演始终。花鼓跳法多样，姿态古朴大方、刚健有力，有蹦跳、闪跳、弹跳、扭跳、踏跳，有兔子跳、麻雀跳、侧身跳、单腿跳、双蹬跳，有三角跳、十字跳、之字跳、拐线跳、双八字跳等。跳的名目虽然很多，但表演起来却没有固定程式，由演员自由发挥，显得朴素优美、自然生动。

商洛花鼓表演中的"扭"，和其他剧种异曲同工，亦注重"手、眼、身、法、步"的综合运用。当高兴欢快时，不自不觉地就斜扭、正扭、前扭、后扭、左扭、右扭，或踏八字、走四角，或绕半月，相互交叉地扭动起来，乃为商洛花鼓表演的突出风格。正如人们说："商洛花鼓戏，扭过来扭过去。"但这"扭"法，又不同于"二人转""扭秧歌"，步法上有相同处，情绪上则更自如、生活化。商洛花鼓扭时，先起左脚，脚尖先着地，起步跨度大，随后变小，腰肢稍稍闪动，头随节奏稍稍摇晃，两臂放开，手腕使劲，不必全臂扭动，却潇洒自如。

商洛花鼓传统唱腔音乐，由小调、八岔、筒子三种不同形式的腔调组成。

20世纪50年代初，筒子调虽然简单，但比较完整，文武场面、唱腔、过门、曲牌都已基本形成，调性也趋向统一。八岔调仅脱离了民歌的原词，有少数几个定型曲调，它的调性还没有完全统一起来，也没有文场，生、旦、净、丑唱法还不能从曲调上区分。小调大多未脱离民歌的原词。由于这三种腔调形式还未融合在一起，形成独立统一的一套戏曲唱腔，所以，也可以说只是三种小型戏曲形式的"合台"而已。

如何把这三种形式的唱腔音乐融为一体？数十年来，商洛花鼓音乐工作者约上百人都在为此探索。他们打破对偶曲式格局，形成四句腔曲式；有选择地吸收本地孝歌等民间音乐素材，丰富了剧种音乐的表现能力；解决

了男女声同腔同调的难题；创新、吸收多种节奏形式，形成了旋律丰富多彩、表现手段多样、个性鲜明、风格独特的商洛花鼓戏唱腔音乐。

在这上百人的音乐工作者中，商洛花鼓国家级传承人辛书善堪称业务带头人。

辛书善，1955年考入商洛剧团，1990年调商洛地区戏剧创作研究室。从事艺术工作以来，刻苦勤奋、兢兢业业，先后从兼职到专职从事戏曲音乐创作与研究，为剧团数十台上演剧目作曲配器。主要作品有商洛花鼓《屠夫状元》《六斤县长》《山魂》《大云寺》《月亮光光》《带灯》《疯娘》《情怀》等30多个剧目。其中《花嫂招郎》获陕西省文化厅音乐创作三等奖，《泉

商洛花鼓传承人辛书善　工作照

商洛花鼓现代戏《带灯》剧照　刘发善/摄

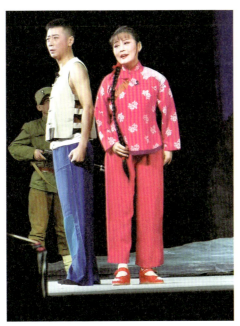

商洛花鼓现代戏《山魂》剧照　周丽莉/摄

商洛花鼓戏《紫荆树下》剧照　张锋/摄

水清清》《大云寺》获陕西省文化厅优秀音乐设计奖,《商君商於行》获陕西省文化厅优秀作曲奖,《山魂》获文化部艺术局"音乐奖",《月亮光光》《带灯》《疯娘》《情怀》获国家级、省级优秀音乐设计奖、优秀作曲奖、音乐奖等。结集出版作品有《陕西商洛花鼓音乐辛书善作品选集》和《陕西商洛花鼓传统音乐优秀曲目选》。

随着商洛花鼓的不断演化,演出场所也由露天广场向能够独立表演的场地(即与观众分离)进化,最早出现的称为"戏楼",也叫"乐楼"。100多年来,商洛城乡建成大小戏楼 80 多座,其基本结构有两种类型:一为"品字"型,一为"一口印"型。

"品字"型戏楼以台子前伸于后楼,三面可观戏剧演出,平面呈品字形状构造而得名。全地区共计 7 座,以龙驹寨花戏楼为代表,建造雄伟,均属歇山翘檐、雕塑装嵌、华丽别致的木构架结构。而"一口印"式的戏楼数量最多,台口开向一面,平面呈方形,均属硬山顶砖木结构;台口左右山墙端外撇呈八字形,有扩大观赏面及音响之功用;虽尺寸大小有别,但都是"三间乐楼"。这两类戏楼共同点均是以木板墙分隔前台与后台,前台表演,后台化装、置箱及休息,两侧设演员上、下场的"出将""入相"门;乐器伴奏者坐于前台两侧;台前容纳观众之地为露天广场。

建筑风格独特的,要数漫川关双戏楼,清光绪十二年(1886)山西骡帮与河南马帮合修,位于山阳县漫川关镇骡帮会馆大殿前,通过广场与马王庙、关帝庙相对。南为马王庙戏楼,北为关帝庙戏楼。由于两座戏楼连在一起,故称"双戏楼",亦称"鸳鸯戏楼"。戏楼结构严谨精巧,梁柱、额枋上几乎遍饰木雕。柱础石上的石雕图案也非常精美,东戏楼下前二柱柱础石雕,东柱东为麋鹿,南为天马,西为蝶舞金瓜,北为麒麟;西柱东为金鼠食果,南为麒麟背龟,西为凤戏牡丹,北为麒麟。其他石雕图案内容有祈盼人丁兴旺的"多子多福""母子贺岁";有节日喜庆的"狮子绣球""红梅迎春";有向往幸福生活的"福禄吉祥""麒麟送宝""祥龙吐珠";有寓意向往追求的"鱼跳龙门""天马行空";有传承历史文明的"琴棋书画"

泾阳县安吴堡的戏楼　陈诗哲/摄

山阳县漫川古镇的双戏楼　陈诗哲/摄

山阳县漫川古镇的双戏楼一角　陈诗哲/摄

旬阳县蜀河古镇的戏楼　陈诗哲/摄

等，不一而足。漫川关双戏楼已被列为国家级文物保护单位和省级非物质文化遗产（文化空间）保护项目。

在商洛花鼓早期演出中，有一些陈规陋习：

（1）跳加官。各剧种旧戏班大多都有跳加官，但商洛花鼓戏的跳加官又有自己独特的地方。每逢庙会期间，台下如有头面人物或大财主看戏，只要有人点眼，即马上中断演出。表演者戴上加官面具，身着大红袍，手持"天官赐福"、"一品当朝"等条幅，走向台中，一一展开。或由头戴凤冠、身穿霞帔的"女加官"通过肢体表演，分别做出"一、品、夫、人"四字的造型，以示吉祥。由幕后一人高声喊道："给某某人加官！"待表演者下场后，所提名人员即将赏赐钱物端上舞台。赠银者为图吉利，班社艺人亦有额外收入。

（2）安神戏。庙会期间给神还愿所演出的戏剧，所演剧目由还愿人点，一般按付钱多少分为三等：

一等是《蟠桃会》。这是神戏中规模最大的一种，通常除上八仙、牛郎、织女、东方朔、四季功曹、福禄寿三星、四龙套外，还可根据演员情况增加角色，直至演员全部上完为止。

二等是《大赐福》。角色一般只上魁星、财神、牛郎、织女、四季功曹、四龙套等。

三等是《三出头》。只上天官、吕洞宾、寿星，俗称"福禄寿三星"，是神戏中最普遍的一种，多属个人还愿时采用。并以钱数多少，决定带乐器或不动弦乐。

（3）忌讳戏。因地名与姓氏之忌讳，而有忌讳戏。如商南县城西门外大寺院不演《蜈蚣岭》，王家楼不唱《火焚绣楼》，曹营高家庄不唱《猪八戒招亲》，清油河是郑恩卖油的地方故不唱《打瓜园》，等等。若犯了忌讳，就会发生纠纷。

中华人民共和国成立后，这些陋习已经被破除。

# 后　记

这是一本"逼"出来的书。

前年，与我同住一个单元的张志春教授说是他要主编《原创文明中的陕西民间世界》丛书，让我承担《戏曲》一书。我踟蹰了。

过去我从事过戏剧刊物编辑工作，近年来参与剧种普查和《中国戏曲剧种全集》（陕西卷）的审读，对陕西戏曲了解一二。但对非遗、民俗知识涉猎甚少，知之不多，心里没底。

活儿还是接下来了。找到有关资料恶补一番，去年7月底，又和徐翠老师带着陕西师范大学参加"暑期社会实践活动"的几个学生，到合阳、华阴两县，实地调研提线木偶、跳戏、老腔、眉户、碗碗腔等剧种。通过较为扎实的田野调查，心里踏实多了。

在责任编辑张静女士催促之下，终于动笔了。

在写作过程中，又在学术性与普及性之间徘徊起来。本想写一本在学术上能站得住脚的书，故而对陕西每个"非遗"剧种的形成原因、发展历程、生存之道、班社特点都做了考究。形诸文字，不免板正冗赘。这与主编"全面性、细节化、情感化！唯愿有所感悟的他者叙述与随笔式的灵性文字，拼成一桌文化大餐"的原旨有较大差距。我理解的主编要求，大概是要有：一点史实，一点掌故，一点陈风旧俗，一点逸闻趣事，一点田野调查的新鲜材料，一点当事人的口述内容，再加一点作者的感悟点评。于

是向非遗、民俗方面靠拢，力求在戏曲学与文化学的结合部做点文章。这在表述家长里短、爱情纠葛、邻里矛盾、孝养父母、姑嫂勃豯、兄弟反目的小戏中，还差强人意；但在表述宏大叙事的舞台大戏中，则笔力不逮，写出的章节如高不成低不就的"大龄青年"煮出的一锅"夹生饭"。鱼与熊掌未能兼得，论说文字与叙述文字未能统一，学术性与普及性未能圆融。知我罪我，权在受众。我先深鞠一躬，道一声：对不起了，我的读者兄弟姐妹们！

书出版了，感谢促成此书的众多朋友。首先感谢"逼"我就范的主编张志春先生、责编张静女士。感谢陕西省艺术馆非遗中心的同道，为我提供了一定数量的资料。感谢在合阳、华阴调研期间，给以切实帮助的史耀增、李笑迎、李敏生、党永勃、党安华诸位同人。感谢为本书提供照片的范德元、韩健、许艳、屈洁、雒胜军、张济凡、张幕瑶、郭团结等新朋旧友。感谢拍摄、剪辑照片的宋天祥、雷文静、黄德缘等同学。没有他们的鼎力相助，本书是难以完稿的。

<div style="text-align:right">

雒社阳

2022 年 10 月 8 日

于陕西师范大学长安校区

</div>